导 读

在寒冬的暖阳中，我们迎来了2017年总第24辑，本辑分为九大专栏。

"国家社科基金重大招标课题专栏"作为首栏收录了国家社科基金重大招标课题"中印佛教美术源流研究"的两项学术成果，分别是《犍陀罗菩萨项饰考略》与《阿旃陀石窟佛教故事雕刻研究》。张晶从早期菩萨佩戴的"龙头项饰"和"童子项饰"两种典型项饰入手，将其用于判定犍陀罗菩萨像身份的依据。朱浒以阿旃陀石窟中的佛传、佛本生与因缘故事的图像内容为主要研究对象，进而论述了云冈石窟与阿旃陀石窟的艺术关联。

"宗教美术研究"栏目收录了两篇文章，分别对古代莲华化生图像的发展与演变、对莫高窟第249窟窟顶四披内容表现出的《大方等陀罗尼经》内容进行了考证。

"美术考古研究"栏目涉足广泛，收录了青铜器、汉画像与陶瓷艺术相关的四篇文章。练春海通过对汉代陕北军事题材画像的特点及意义的分析，认为汉代陕北墓葬选择了较为间接的军事题材以及在形式上较为隐晦的方式来建构相应的辟邪功能。莫阳从中山三器铭文的内容、书体及其观看方式入手，对中山三器相关的历史、文化来源等问题进行考证，并尝试对其使用空间进行复原。庞政从四川合江石棺和新津4号石棺人物画像"李少君"和"东海太守"榜题入手，探讨了东海神话在四川地区的流行问题。郑以墨对宋元时期磁州窑瓷枕上图像的来源与构成特点进行了分析，探讨了图像在现实与梦境转换过程中的特殊意义。

"美术史论研究"栏目依然是本辑的重点。本栏目的四篇文章，分别涉及北宋晚期艺术创作对"诗画关系"的不同诠释，《圣贤石刻图》表现的南宋初期孔子画像制作中的标准与变异，朱文藻学术交游与清中叶金石学的繁荣，以及著名汉学家拉斐尔·皮特鲁奇与20世纪初中国古代画学研究。

"近现代美术研究"栏目同样收录了四篇文章，向大家介绍了美术家陈秋草、方雪鸪《秋草雪鸪粉画集》的特色与成就，中国近现代美术教育制度的变迁，著名画家张光宇先生与光华路学派，以及民国"雕塑家陈孝岗"的艺术实践和价值。

"艺术市场研究"栏目遴选了两篇研究成果，首篇文章通过对1945—1956年间吴县笔业职业工会的研究，展现出外埠湖笔组织的构成、系统与职能。次篇文章向大家介绍了民国时期著名古字画收藏家庞元济（庞莱臣）的收藏传奇与成就。

"当代美术研究"栏目中，刘权以"图式"为突破口，努力诠释"传统图式语汇"与当代中国油画的具体融合方式。翟勇则从情感诉求方面对当代中国现实主义油画进行了新的价值定位。

"艺术书评"栏目向大家隆重推荐两部学术著作，分别是张晶教授的新著《北朝设计艺术研究》（江苏教育出版社，2016年7月版）与汪小洋教授的新著《中国丝绸之路上的墓室壁画》（东南大学出版社，2017年9月版）。

中國美術研究

(美术类学术研究系列)

第 24 辑

- ■主　编　阮荣春
- ■总监理　杨　纯
- ■副主编　顾　平　胡光华　汪小洋　张同标

编委会
主　任：阮荣春
编　委：刘伟冬　阮荣春　汪小洋　张晓凌　陈传席
　　　　陈池瑜　胡光华　贺西林　顾　平　顾　森
　　　　凌继尧　黄宗贤　黄厚明　黄　惇　曹意强
　　　　樊　波　薛永年　林　木
编辑部主任：徐　华
副　主　任：朱　浒
栏目编辑：程明震　何志国　张　晶　张　索　曹院生
　　　　　顾　琴　李万康　马　跃　孙家祥

图书在版编目（CIP）数据

中国美术研究. 24，美术考古研究、古代绘画史研究 / 阮荣春主编. —南京：东南大学出版社，2017.12
ISBN 978-7-5641-7661-7

Ⅰ. ①中… Ⅱ. ①阮… Ⅲ. ①美术—研究—中国②美术考古—研究—中国③绘画史—研究—中国—古代 Ⅳ. ①J12②K879③J209.22

中国版本图书馆CIP数据核字（2018）第046801号

中国美术研究・第24辑

出版发行：东南大学出版社
社　　址：南京市四牌楼2号　邮编：210096
出 版 人：江建中
网　　址：http://www.seupress.com
电子邮箱：press@seupress.com
经　　销：全国各地新华书店
印　　刷：江苏省南通印刷总厂有限公司
开　　本：889 mm×1194 mm　1/16
印　　张：10.75
字　　数：376千字
版　　次：2017年12月第1版
印　　次：2017年12月第1次印刷
书　　号：ISBN 978-7-5641-7661-7
定　　价：98.00元

*本社图书若有印装质量问题，请直接与营销部联系，电话：025-83791830。

目　录 Contents　NO.24

[国家社科基金重大招标课题专栏]

犍陀罗菩萨项饰考略　　　　　　　　　　张　晶　4
阿旃陀石窟佛教故事雕刻研究　　　　　　朱　浒　13

[宗教美术研究]

中国古代莲华化生图像的发展与演变　　　高金玉　21
西魏《大方等陀罗尼经》的流行与莫高窟第249窟的营建
　　　　　　　　　　　　　　　马兆民　赵燕林　31

[美术考古研究]

止戈为武：汉代陕北军事题材画像的特点及意义
　　　　　　　　　　　　　　　　　　　　练春海　39
战国中山国中山三器的再观察　　　　　　莫　阳　52
也论四川汉墓画像中的"李少君"与"东海太守"
　　　　　　　　　　　　　　　　　　　　庞　政　63
图像与知识的建构
——宋元时期磁州窑瓷枕研究　　　　　　郑以墨　68

[美术史论研究]

北宋晚期艺术创作对"诗画关系"的不同诠释
　　　　　　　　　　　　　　　顾　平　牛国栋　78
南宋初期孔子画像制作中的标准与变异
——以《圣贤石刻图》为例　　　　　　　黄玉清　87
朱文藻学术交游与清中叶金石学的繁荣　　赵成杰　95
拉斐尔・皮特鲁奇与20世纪初中国古代画学研究
　　　　　　　　　　　　　　　　　　　　赵成清　103

[近现代美术研究]

美在人间的《秋草雪鸪粉画集》　　　　　彭　飞　111

从东洋到西洋：中国近现代美术教育制度的变迁
　　　　　　　　　　　　　　　　蒋　英 122
从张光宇到光华路学派（上）　　张世彦 130
寻找民国"雕塑家陈孝岗"　　　　卫恒先 138

［艺术市场研究］

外埠湖笔组织研究：以吴县笔业职业工会
（1945—1956）为个案　　姚　丹　陈朝杰 144
庞元济的收藏世界　　　　　　　朱浩云 150

［当代美术研究］

基于本土文化意识的艺术探索
——当代中国油画中的"传统图式语汇"　刘　权 155
情感诉求与当代中国现实主义油画的价值定位
　　　　　　　　　　　　　　　　翟　勇 161

［艺术书评］

良史有三长：评《北朝设计艺术研究》张同标 164
贴近生活，深入浅出
——编辑《中国丝绸之路上的墓室壁画》有感
　　　　　　　　　　　　　　　　张丽萍 167

［优秀作品选］

王德荣作品选　　　　　　　　　　王德荣 169
洪广明作品选　　　　　　　　　　洪广明 170
吴娜作品选　　　　　　　　　　　吴　娜 171
西华大学美术与设计学院师生设计作品选
　　　　　　　　　　　　　　　　祁　娜等 172
摩耶夫人头像　　　　　　　　　　　　封面
摩耶夫人造像　　　　　　闫　飞　封二、封三
谭家岭W9连体双人玉玦　　　　　　　封底

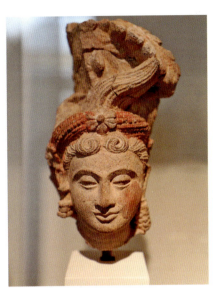

摩耶夫人头像

《中国美术研究》启事

1. 《中国美术研究》由教育部主管下的华东师范大学艺术研究所创办。作为美术学研究的专业科研单位所主编的专业学术研究系列，我们将本着学术至上的原则，精心策划艺术专题，邀请国内外知名专家和学术新秀撰写稿件，立足于对中国美术学科开展全面研究，介绍最新学术理论研究成果，展示优秀艺术作品。

2. 本研究系列为每季1辑，自2006年9月创立以来，已经发行40余辑，在学术界具有一定的社会影响力。2017年入选CSSCI（艺术类）2017-2018版收录集刊。目前由东南大学出版社出版发行。

3. 本研究系列设定主要栏目有：美术理论与批评研究、美术考古研究、宗教美术研究、古代绘画史研究、民国美术研究、美术教育研究、艺术市场研究、当代画坛巨匠等。

4. 本研究系列采用外审专家匿名审稿制度，自投稿之日起三个月为审稿期。如经录用，我方有专门邮件通知，作者亦可发邮件询问。三个月后如未收到回复，作者可自行另投他处。

5. 谢绝一稿多投，如经发现，取消稿件外审资格。
投稿邮箱：zgmsyj@yeah.net
编辑部地址：上海市普陀区中山北路3663号华东师范大学艺术研究所（干训楼605室）
联系电话：021—52137074
邮编：200062
欢迎阁下赐稿！尊文如被采用，我们将略付稿酬。

《中国美术研究》编辑部

犍陀罗菩萨项饰考略

张 晶

（华东师范大学美术学院，上海，200062）

【摘　要】犍陀罗是佛教早期造像艺术的发源地之一，其创造的严饰加身的菩萨像，是后世菩萨造像的范本。早期菩萨佩戴的"龙头项饰"和"童子项饰"两种具有典型特征的项饰，是印度早期佛教从小乘向大乘发展时期的产物。对其进行研究，有助于我们识别犍陀罗佛教艺术纷繁复杂的诸多影响因素及其诸多菩萨造像产生的来源，有助于其身份的判定。

【关键词】犍陀罗　菩萨　项饰

作者简介：
张晶（1973—），女，华东师范大学美术学院教授、博士生导师。研究方向：美术史、设计史。
基金项目：
本文系国家哲学社会科学重大项目"中印佛教美术源流研究"（14ZDB058）子课题"中印佛教装饰与设计观念研究"、上海市哲学社会科学一般课题"丝绸之路装饰纹样谱系和衍生文化研究"（2017BWY012）阶段性成果。

据记载，犍陀罗（Gandhara）为古印度的十六国之一，在北朝《魏书》《洛阳伽蓝记》中称其为"乾陀罗"，法显《佛国记》、玄奘《大唐西域记》中均有撰述，音译不同[1]，所指相同，都是指今天巴基斯坦白沙瓦谷底为中心的印度次大陆的西北部一带。其地理位置，广义上指"今巴基斯坦西北与毗连的阿富汗东部地区，既包括印度河西侧的白沙瓦谷地，也包括印度河东侧的呾叉始罗（今译塔克西拉），北到斯瓦河谷，西至阿富汗喀布尔河流域上游的哈达、贝格拉姆等地"[2]。公元1—3世纪中叶，贵霜王朝统治时期，来自印度的大乘佛教在这一地区兴起。贵霜王丘就却、迦腻色伽一世大力弘扬佛教，随着佛塔与寺庙的建立，犍陀罗佛教艺术进入繁荣时期。

在佛教艺术中，单体造像的出现有着标志性的意义，其中最重要的是单尊佛陀像和菩萨像的出现。大约于公元1世纪，贵霜王朝的北部秣菟罗地区和西北部的犍陀罗地区，几乎同时产生了偶像崇拜。关于最早的佛像和菩萨像产生的原因和地区，目前仍然没有确切的定论。由于犍陀罗大多数雕像缺少明确的纪年和题记，我们只能大约知道犍陀罗艺术产生于公元1—3世纪之间，这一时期是贵霜王朝的鼎盛时期。在犍陀罗的佛教造像中，除了佛衣，佛陀身体基本没有太多装饰。犍陀罗的菩萨却严饰加身。按照装束特征，犍陀罗菩萨造像总体上可以分成三种类型：一种是束发，发髻呈"∞"和圆形，手中持有水瓶（净瓶）；另一种则是头发上有带敷巾的冠饰，手中往往持有莲蕾或者花鬘。还有一类特征不甚明显，头戴顶前有装饰标识的敷巾冠，手无持物。日本学者宫治昭认为手持水瓶为弥勒菩萨，手持花鬘为观音菩萨；手中无物者与出家前的释迦(悉达太子)姿态相同，认为其为悉达菩萨[3]。

犍陀罗菩萨身体均佩戴多种华丽的项饰、饰线和臂钏等庄严饰。璎珞宝饰大体上有三种类型：一是类似金属镶嵌宝石的硬质圆形项圈，较短，紧贴脖颈。二是挂在项圈上的软性项链，链条较粗较长，由多股金属丝扭结而成，上有对称立体造型的吊坠，垂挂于胸前。三是斜搭和斜挂在肩膀和腋下的圣线，线绳有单股和多股，数量不等，斜挂于腋下的上面有类似锁头或者箱盒的各类坠子。盛装的犍陀罗菩萨像，其脖颈之上的项链最为引人注目（图1），明显是其身份独特性的表征。硬质圆形项圈，是印度自古以来的典型装饰，无论男女，身份等级尊贵者均有所佩戴。但是菩萨佩戴的垂挂项饰却十分特殊，它覆盖在项圈之上，垂于胸前，最为吸引目光。这种项链的样式非常明确，分成两种样式：都采用软性的圆链垂挂下拉，项饰头部为两个对称装饰，一种为双龙头，一种为双童子。下文详细分而述之。

一、双龙头项饰

（一）龙头项饰的印度本土形制来源

项饰，或颈饰，梵文为Kantha—bhusa。佛教中菩萨着宝冠、颈饰、胸饰

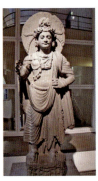

图1 菩萨立像，公元2世纪，高120厘米，法国吉美博物馆藏

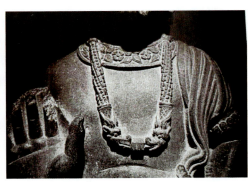

图2 菩萨像龙头项链，公元3—4世纪，印度马哈施特拉邦威尔士王子博物馆藏

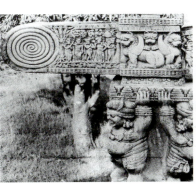

图3 桑奇大塔西门药叉像，公元前2世纪后半叶

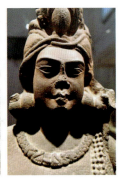

图4 王子像，公元前1世纪，印度阿格拉秣菟罗博物馆藏

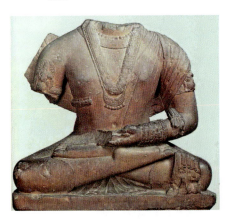

图5 秣菟罗菩萨像，公元2世纪

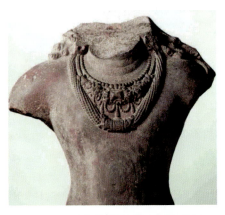

图6 秣菟罗毗湿奴像，公元5世纪

和臂钏。由于菩萨是大乘佛教的产物，所以所见的较早的菩萨项饰都是从秣菟罗艺术和犍陀罗艺术开始的。关于犍陀罗菩萨的双龙头项饰（图2），龙头的形态表现非常独特。有一对较长的双角，圆目凸鼓，吻部较短，口部微张，咬住项链，两龙之间为一颗多棱滚珠，或圆形、或椭圆形或方形，龙的头部以下身子与链条融为一体。这样的龙头的形象是犍陀罗首创，不同于印度早期的龙与中国的龙。中国汉晋以来的龙往往身体较长，龙角并立贴向脑后，并有向上翻卷。而印度早期的龙（Naga），实际上是蛇，与此全无类似。与犍陀罗龙头较为相似的是印度的摩羯（Makara）图像。

印度地处南亚次大陆，天气炎热，着衣较少，身体裸露部分比较多，因此许多贵族喜欢披挂装饰，在诸多的佛经中都提到贵族身着璎珞装饰。类似双龙头的项链，我们可以由印度北部和中部的早期佛教遗存中觅其来源和踪迹。雕刻于公元前2世纪后半叶的桑奇大塔西塔门上的药叉，颈戴项饰，项饰中间为一对摩羯，摩羯中间有方块状珠子（图3）。用双摩羯来作为项饰装饰，不仅限于药叉。

收藏于印度北方阿格拉秣菟罗博物馆的王子雕像，完成于公元前1世纪，王子脖颈上佩戴一根双摩羯衔珠的珠串，两摩羯头部相对，以珠链替代身体，这是目前所见与龙比较接近的摩羯图像（图4）。公元1世纪以来，佛像和菩萨像产生以后，这类项饰由贵族转移至菩萨。在北印度的秣菟罗地区的菩萨项饰中，双摩羯项饰运用较多。同样是菩萨项饰，秣菟罗和犍陀罗略有不同，秣菟罗摩羯口或向内或向外，吞咬珠串，身体相连，整串项饰贴肉，表现平面化。上身佩戴的项圈、斜披的带锁头的圣线，都与犍陀罗菩萨类似（图5）。在5世纪秣菟罗印度教艺术中，仍然可见同样的项饰，拉贾斯坦邦出土的毗湿奴残存躯干像上，项链描绘得相当精细，可见此类装饰在秣菟罗地区非佛教专用，而是印度通用的装饰物（图6）。

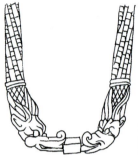

图7 龙头项饰线描图（线描图均由仲青绘制）　　图8 般遮迦和诃哩帝夫妇像，公元2—3世纪，拉合尔博物馆藏　　图9 赤陶土孩童像，公元2世纪，娑多婆诃时期，佩森出土

（二）从转轮王装饰到菩萨装饰

犍陀罗菩萨华丽的装饰来源是什么？是王者之饰。北凉天竺三藏昙无谶译《悲华经》大施品第三载："善男子，时转轮王过三月已，以主藏宝臣，贡上如来阎浮檀金作龙头璎八万四千上金轮宝、白象、绀马、摩尼珠宝、妙好火珠、主藏臣宝、主四兵宝、诸小王等、安周罗城、诸小城邑、七宝衣树、妙宝华聚、种种宝盖、转轮圣王所着妙衣、种种花鬘、上妙璎珞、七宝妙车、种种宝床、七宝头目、交络宝网、阎浮金锁、宝真珠贯、上妙履屣、绽綖茵褥、微妙几凳、七宝器物、钟鼓、伎乐、宝铃、珂贝、园林、幢幡、宝罐、灯烛、七宝鸟兽、杂厕妙扇、种种诸药，如是等物各八万四千，以用奉施佛及圣众。[4]"《经律异相》云："（转轮圣王）以主藏宝臣贡上如来，阎浮檀金作龙头缨八万四千"。《史记索隐》引北魏崔浩注："西方胡皆事龙神，故名大会处为龙（茏）城"[5]。

犍陀罗菩萨身着之宝饰，正好与《悲华经》中提到的"阎浮檀金作龙头璎"和"阎浮金锁"相吻合。龙头璎就是龙头项链，而阎浮金锁则是指用阎浮檀金制作的锁头，就是斜披的多坠头的挂饰。项链上的龙头有一对长角和短耳，有的双角呈多分支状，有数个分叉，是贵霜时期典型的龙的造型。由《悲华经》可以看出这种装饰本来是转轮王佩戴的，或者是王子的佩戴之物。龙头璎在众宝中排第一，可见其是转轮王饰物中最贵重的，也被用来作为供奉佛祖的首要，比其他诸宝都尊贵（图7）。在大量的犍陀罗单体造像中，除了菩萨之外，还有多个贵族戴龙头璎的例子，也说明了这种装饰是由王族、贵族和其他神祇转移而来。巴基斯坦塞里·巴洛尔遗址出土的公元2世纪般遮迦和诃哩帝夫妇像以及拉合尔博物馆藏的般遮迦像，将印度古老传说中的神祇引入佛教。其中统领药叉的般遮迦，斜披一条龙头璎，龙头偏向一边，龙头样式和项链形制都与菩萨相同（图8）。

关于阎浮金锁与圣线，应该是印度早期婆罗门旧有的装饰。成书于公元前2—2世纪的《摩奴法论》中记载如下："至于戴在肩上的三股合一往右的圣线，婆罗门应该是棉制的，刹帝利应该是麻线制的，吠舍的应该是毛线制的。"[6] 圣线是婆罗门和再生人礼仪中重要的象征物，是印度本土饰物，犍陀罗菩萨沿用了婆罗门的典型饰物（图9），并通过写实的雕刻将其细致表现出来。中国史书中，《魏书》《北史》《晋书》《隋书》《旧唐书》中也有关于璎珞宝饰的描绘，均指向西域诸国和东南亚诸国，并非中土之风。《梁书·诸夷列传》载："（林邑国）其王著法服，加璎珞，如佛像之饰。"《旧唐书·南蛮传》言："林邑国，汉日南象林之地，在交州南千余里。其国延袤数千里，北与驩州接。地气冬温，不识冰雪，常多雾雨。其王所居城，立木为栅。王著日毡古贝，斜络膊，绕腰，上加真珠金锁，以为璎珞，卷发而戴花。夫人服朝霞古贝以为短裙，首戴金花，身饰以金锁真珠璎珞。[7]" 林邑国是指位于中南半岛的越南，古代受南印度影响较大，文化上吸收婆罗门教和佛教，所以国王衣着装饰与印度接近，也有佩戴圣线和金锁的习惯。

秣菟罗和犍陀罗造像都是贵霜王朝的创造，菩萨造像跟佛造像相比，呈现出世俗化和生活化特征。两地菩萨雕像衣着、首饰、发饰基本上都是模仿王者或者上层贵族。秣菟罗菩萨像的装饰特点，受印度土著达罗毗荼风影响较多，多来自上层婆罗门贵族或药叉、药叉女的装束，外来影响不大[8]。在贵霜王朝统辖区域内，这两地佛教造像孰先孰后素来有争议。谈及龙头项饰，就目前图像资料看来，秣菟罗的摩羯装饰一脉相承，流传有序，在时间上要早于犍陀

罗，可能对犍陀罗产生影响的可能性比较大；而犍陀罗项饰样式，后来的变化可能跟古波斯文化和草原文化的影响有关联。总之，产生于贵霜帝国的秣菟罗和犍陀罗艺术，又都离不开贵霜王朝传统中存在的神人同体的国王崇拜信仰。

（三）其他文化因素的影响

犍陀罗"龙头璎"造型特征与设计，与犍陀罗地区复杂多元的历史文化有着密切的关联。犍陀罗地区在佛教传入之前的文化来源相当复杂，亚历山大入侵这一地区之前，波斯的阿契美尼德王朝管辖这一区域。佛教传入后，将印度文化与波斯文化、希腊文化、罗马文化、草原游牧民族文化融为一体，在犍陀罗龙头璎上反映出多种元素的交融。

在项饰中装饰对兽的主题，最早来源于西亚。古波斯文化中，成对的带翅膀的翼狮是常见的题材。卢浮宫藏有一件公元前7—前5世纪的波斯米地亚绳纹金项圈，由法国考古队发掘于苏萨城遗址，项圈上装饰两只相对互视的狮子头（图10）。美国纽约布鲁克林博物馆藏有一件黑曜石材质的公元前6—前4世纪阿契美尼德王朝的财务官雕像，其胸前佩戴有对羊项饰（图11）。犍陀罗地区曾经是古波斯阿契美尼德的属国，自然带有波斯文化印记。日本美秀博物馆收藏有前巴克特里亚的宝藏，其中有两个狮子金项圈：一个时间是公元前6世纪末，直径为25.8厘米（图12），其形制几乎与苏萨米地亚基本相同。另一只略晚，大约为公元前6—前4世纪，直径23.1厘米，在样式上有所变化，狮子不仅表现头部，还加入了身体（图13）。除了项圈，宝藏中还有大量双狮头的手镯。虽然这些项圈的硬质金属材料，有别于软性金属丝编织的龙头璎，但还是在一定意义上说明了来自西亚的双兽装饰已经进入这一地区，并用于贵族装饰。

公元前7—前4世纪的黑海沿岸的斯基泰文化考古资料中，能找到更加接近的实例。在乌克兰赫尔松州鄂尔基诺斯基泰墓中，出土一公元前5世纪的双马头项链，链子为金属丝编结而成。其两端虽为马头，但是造型手法与犍陀罗龙头非常接近，都是三维立体圆柱状（图14）。

1983年，在新疆新源县出土的双头青铜翼兽环，其上双兽头带有明显的犄角，类似龙形，但是带有双翼，同墓葬中还出土有尺寸更大、形制类似的双龙

图10 波斯米地亚绳纹金项圈，卢浮宫藏

图12 巴克特里亚的宝藏金项圈，公元前6世纪末，日本美秀美术馆藏

图13 巴克特里亚的宝藏金项圈，公元前6—前4世纪，日本美秀美术馆藏

图14 双马头项链，公元前5世纪，乌克兰赫尔松州鄂尔基出土

图11 阿契美尼德王朝的财务官雕像，公元前6—前4世纪，美国纽约布鲁克林博物馆藏

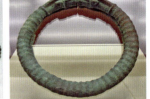
图15 在新疆新源县出土的双头青铜翼兽环和双龙环，公元前5世纪

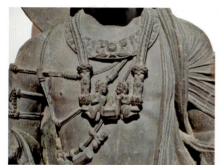

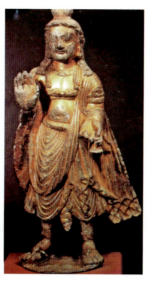
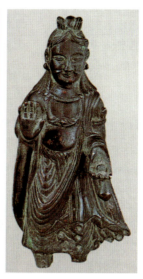

图16 菩萨饰物，芝加哥艺术博物馆藏；出土实物，大英博物馆藏

图17 鎏金铜菩萨像，公元3世纪末，日本藤井有邻馆藏

图18 鎏金铜菩萨像，十六国，北京故宫博物院藏

图19 云冈石窟菩萨，北魏

环。新疆兽环表现出浓郁的草原动物风格（图15）。关于龙头项饰，孙机先生在《五兵佩》一文中做过较深入的研究，他认为在古波斯阿契美尼德王朝时期，开始出现双兽头装饰，用作项圈和臂钏，金属的软性编织链条则是古希腊的产物，在黑海沿岸的斯基泰文化中将两者结合在一起，对中国以后的五兵佩产生影响[9]。塔克西拉博物馆藏有多件双狮头手镯，明显可以看出其来自西亚的影响。因此，我们可以说龙头项饰反映出的是来自于印度文化与波斯系统、希腊殖民地以及草原塞族的互相影响。在雕像上看到的龙头璎和阎浮檀金锁，还能从相关地区考古出土的项链实物中探寻其本来面目，金属丝链条和锁头、箱子形的吊坠都有相近实物的发现，是菩萨项饰可以参考的生活原型（图16）。

（四）龙头项饰在中国的延续

公元2世纪左右，贵霜迦腻色伽王在迦湿弥罗（今克什米尔）举行第四次结集，一大批大乘佛教经典应运而生。公元2世纪以来，随着大批取经僧回到国内，大批的犍陀罗大乘佛教经典被带入中土，中国开始佛教的造像运动。早期佛教造像的传移模写，也带来了印度和中亚的璎珞宝饰。在中国石窟寺雕塑和金铜造像中，双龙头装饰出现，也开始跟中国本土的龙的形象相融合。收藏于日本藤井有邻馆3世纪末的中国铜鎏金菩萨像和收藏于北京故宫的十六国铜鎏金菩萨像，从束发特征和手持净瓶的姿态，以及清晰可见的龙头璎项饰，都显示受到犍陀罗的直接影响（图17、图18）。新加坡古正美女士认为：所有犍陀罗造像之依据都来自于《悲华经》，佩戴"龙头璎"和"阎浮檀金锁"者并非菩萨，而均是转轮王。犍陀罗之交脚思惟之菩萨并非弥勒，也是转轮王思惟像。同时她也提到中国敦煌、云冈之带龙头璎的交脚菩萨均是帝王之转轮王写照[10]。笔者赞同菩萨服饰源于转轮王，但是将所有犍陀罗菩萨均视为转轮王，只凭借图像和单一佛经，似乎还不具备说服力。

中国汉代以来，服饰多包裹身体，身体裸露的肌肤很少。由于衣服遮挡脖颈，所以基本上很少佩戴项链，汉晋以来汉族首饰中项链不甚流行。南北朝隋唐以来，外来服饰和多民族服饰影响下，佩戴项链逐渐增多。敦煌的北凉275窟北壁的胁侍菩萨、北魏254窟南壁的交脚菩萨、隋代244窟北壁弥勒菩萨均佩有龙头璎。宿白先生统计在云冈石窟中，佩戴此类首饰的菩萨有第一期的17、18窟，2期的9、10、

图20 菩萨像，南朝梁，成都万佛寺出土，四川博物院藏

图21 菩萨像，唐代，成都万佛寺出土，四川博物院藏

图22 菩萨挂饰，唐代，四川广元黄泽寺大佛窟

图23 双龙头鎏金银链，唐代，陕西咸阳窑店出土

11、12、13窟，都是北魏早期的文成帝至孝文帝时期[11]。中国的龙头项饰上龙头样式不同于犍陀罗，龙头开始上扬，龙口出现垂花，实现了中国式变化（图19）。关于中国北方石窟的龙头项饰，日本的村松哲文和中国的刘珂艳等学者都在相关文章中有所阐论，不再赘述[12]。

四川博物院藏南朝梁万佛寺出土的菩萨，也有佩戴龙头璎的，样式与北方石窟寺相比，变得更加繁复（图20）。及至隋唐时期，双龙头装饰运用更加普遍。在四川地区双龙系珠图像在菩萨装饰中多见，四川博物院藏成都万佛寺出土唐代菩萨像，在胸前和下裙上分别有两组双龙头装饰链（图21）。四川广元黄泽寺摩崖造像唐代大佛窟（28窟）之中，大佛右侧胁侍观音菩萨像下裙，垂挂有双龙头璎珞（图22）。陕西咸阳窑店出土一条唐代双龙头鎏金银链条，链长102厘米，龙头直径3厘米，链直径1.9厘米[13]。龙首为独角长嘴，巨目龇牙，大耳长须，鼻上卷，口含圆环，环为锁扣，各部位结构巧妙合理，制作精良（图23），此项链与犍陀罗双龙头项饰在造型、形制和尺寸上都比较接近。双龙头项饰随着佛教的中国化，逐渐成为了中国装饰的一部分，后世发展中也不仅见于佛教，世俗题材中逐渐衍生和变化成两龙戏珠题材。

二、马神与双童子项饰

（一）双马童

犍陀罗菩萨像的另外一种项饰，形制更加复杂与独特，我们暂且称其为"双童子"项饰。同样采用多股绳索的软性链条，但是项链前段是相向对视的二童子，两童子各持绳子一端，中间为一滚珠（图24、图25）。童子的身体有几种变体，一类是裸身带翅膀或者无翅童子；一类是马身带翅或不带翅童子；另一类是鱼鳞马身带翅膀童子。童子身体后部皆有莲花花蕾，发型皆为紧贴头部的螺发，有的佩戴耳饰与臂钏（图26、图27、图28）。

各种文字中提到这种项饰的不多，大家都觉得其来源似乎跟亚历山大东征带来的希腊、罗马文化的关系巨大。原因是由于双童子的形象跟希腊神话中身有双翼的爱神厄洛斯（Eros）以及希腊马人（Centaurs）非常类似。李静杰先生称这种图像为"二人系珠"，并认为它是"二龙系珠"图像的发展。其中马人图像应来源于希腊神话马人（Centaurs），

此类图像伴随亚历山大东征进入犍陀罗地区。"人、兽、鸟与鱼的合成体为希腊艺术一大特征,此二马人形象再现了这一传统造型"[14]。笔者考虑如果这样解释,是否就说明此种图像没有相关的佛教属性呢?在菩萨身体中心位置装饰的项饰,显而易见是非常重要的,应当不属于一般意义的饰物,应当有着特殊的指代内容。

从西北印度到中亚,各种文化在犍陀罗的交汇,使得佛教艺术的内涵语义变得十分复杂。除了印度本土宗教神系的影响,加上亚历山大东征带来的希腊化影响,这一地区还受到来自之前的伊朗系统的文化影响。此外,值得关注的还有各种游牧少数民族建立的王国也散布在此地域中,各种文化因素此消彼长,交融互动。

公元前3600年—前2200年,发端于里海—黑海的颜那亚文化[15],属于古老的印欧语系,这一地区对马的驯化很早,在信仰中产生了一种双马神的造型,对以后的波斯、印度和大月氏都产生影响,波斯双兽、大月氏双龙都从其产生[16]。在颜那亚神话之外,波斯祆教经典《阿斯维塔》、印度婆罗门教经典《梨俱吠陀》以及在我国新疆发现的吐火罗文献中,都提到双马神,足见其影响力之广。双马神是印度雅利安人、伊朗人、斯基泰人、塞人等印欧语系各民族共有的神祇之一。"印度婆罗门教经典《梨俱吠陀》将其称作Nasatya或Asvinan,译作双马童。据雅利安宗教传说,双马神是一对孪生的青年使者,常在黎明时刻降临,给人类带来财富,免除灾难和疾病"[17]。在《梨俱吠陀》中对双马神的颂歌有50多首,将其排列在众神第4位,太阳神苏利耶是双马童的父亲。关于双马神的记述,有几点值得注意,有描述称其形象有时是一对并肩相连的小马,头戴莲冠;再者因陀罗曾传授双马童以手印及花香运用的知识;再者还提到他能救苦救难,能治病

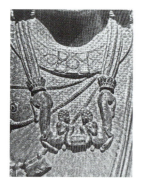

图24 菩萨立像(局部),公元2世纪,旧金山亚洲艺术馆藏;项饰线描

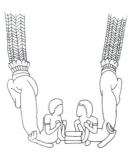

图25 菩萨立像(局部),公元2世纪,大英博物馆藏;项饰线描

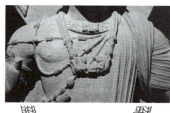

图26 菩萨立像(局部),公元2世纪,吉美博物馆藏;项饰线描

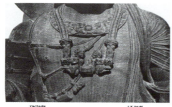

图27 菩萨立像(局部),公元2世纪,芝加哥博物馆藏;项饰线描

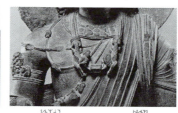
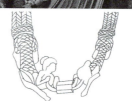

图28 菩萨立像(局部),公元2世纪,大都会博物馆藏;项饰线描

图29 药叉像,公元2世纪,印度普拉蒂什塔纳出土,娑多婆诃时期

和使妇女生子，这些特质似乎与菩萨相类似。双马童能够在天上、地上、海上三界遨游，这点与希腊神话马人特性类似。印度新德里国家博物馆收藏的一件雕像，是公元2世纪出土于印度中南部的普拉蒂什塔纳（Pratishthana）撒塔瓦哈那（Satavahana）王朝的药叉（Yaksha）像，其脖颈上垂挂一件项链，中间垂挂部分是两个对称的人头部和胳膊，身体表现不清楚，在两人之间为一滚轮。仅见此一例类似双马童的双人项饰，应该是印度本土宗教的产物（图29）。

（二）双马神神话

公元2世纪中期，贵霜王朝的疆域已经十分广阔，西起咸海，东至葱岭，南包括印度河和恒河流域，形成了连亘中亚和北印度的强大帝国，当时的首都为布路沙布罗（今巴基斯坦白沙瓦）。贵霜文化具有很强的包容性，地处东西方几大文化的交汇之处，有着得天独厚的条件。公元前3世纪孔雀王朝时期，佛教已经传入犍陀罗地区，之后发生了亚历山大的东征，但是这一阶段都没有佛像和菩萨像的产生，直至贵霜王朝才产生了真正的佛像和菩萨像，这绝不是一个偶然的结果，必有其深层次原因。日本考古学家樋口隆康在《丝绸之路考古学》中提到："大月氏人改奉佛教之后，仍然尊奉双马神。例如印度河上游犍陀罗佛教建筑的石柱头上就有双马神像"[20]。双龙与双马的相互融合，

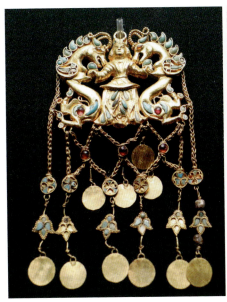

图30　"双龙和君主"挂坠，阿富汗黄金之丘出土

图31　敦煌绢画菩萨像，唐代，大英博物馆

可能与大月氏人的文化多元性相关，在大月氏人的相关宝藏中，可以看到他们就将龙与马联系在一起。阿富汗黄金之丘"双龙和君主"挂坠上，守护神两侧的双龙刻画出马蹄与马鬃，明显带有马的特征（图30）。林梅村认为这是源自印欧民族古老的双马神奈撒特耶[21]。唐玄奘在《大唐西域记》中也提到过关于龟兹地区曾经有龙和马相合生子的传说。[22]

在佛教的菩萨起源中，也存在一种说法，即认为观世音菩萨的原型或前身是不眴太子，是男性。这样的说法可参照佛经中关于转轮王太子的描述，在《大乘悲分陀利经》和《悲华经》中说的基本相同，都讲了无良净王第一太子不眴修道被授记为观音菩萨，在阿弥陀佛如来涅槃后，成为光明普至尊积德王如来。

仔细观察犍陀罗双童子项饰，就会发现其在装饰细节上与龙头项饰有所不同，在每位童子身后都带有莲花花蕾，花瓣向上。这也使我们不免将童子与莲花化生联系在一起。佛经中提出佛教有"四生"之说，"卵生""胎生""湿生""化生"。依壳而生曰"卵"，含藏而出曰"胎"，假润而兴曰"湿"，歘然而现曰"化"，化生指本无而忽生之意，即无所依托，借业力而出现者[23]。《观世音菩萨授经记》载："昔金光狮子游戏如来园……入于三昧，其王左右有二莲花，从地踊（涌）出，杂色庄严，其香芬馥，如天栴檀，有二童子

化生其中，跏趺而坐，一名宝意，一名宝上"[24]。双童子莲花化生图像在中国非常之多。莲花化生的源头在古印度，想来在犍陀罗艺术中，将双马童与莲花融合在一起，也应该是传达化生的含义。虽然双童子项饰在菩萨产生时，具备特殊含义，但是它几乎没有对中国产生影响。仅在唐代敦煌绢画中发现一例类似描绘，菩萨头戴对称人物项饰，但是描绘的带翅人物更像是天宫中飞翔的伎乐天或迦陵频伽（图31）。

犍陀罗地区发现的众多佩戴双童子的菩萨，都是圆雕立像，身体塑造姿态、发饰、手势、所持宝瓶都与佩戴双龙头的菩萨立像相同，唯一有所区别之处在于，佩戴双童子项饰的菩萨，装饰更加繁复，右肩佩戴的圣线均为两根交叉呈十字形，而双龙头菩萨则多为三股合一，又有少量分叉，可见两类菩萨还是有所区别。至于这两类菩萨之身份是否都为弥勒菩萨，也有待进一步考证和研究。在菩萨身上佩戴的双童子是否为双马童，上述研究从图像认知的角度提供一种研究的思路。至于佩戴双童子项饰菩萨的身份，仍然不能确定，还有待进一步研究与探讨。

注释：

[1]《大唐西域记》卷二载："其国在北印度境，东西千馀里，南北八百馀里。"《魏书》列传第九十六西域："……自乾陀罗以北五国尽役属之。"北魏 杨衒之《洛阳伽蓝记•卷五》："至正光元年四月中旬，入乾陀罗国。土地亦与乌场国相似，本名业波罗国。"《宋史•外国传•天竺》："其国属北印度，西行十二日至乾陀罗国。"法显《佛国记》："从此东下五日行，到犍陀卫国，是阿育王子法益所治处。"

[2] 默罕默德•瓦利乌拉•汗著，陆水林译《犍陀罗——来自巴基斯坦的佛教文明》序，五洲传播出版社，2009年9月。

[3] 宫治昭、贺小萍《弥勒菩萨与观音菩萨——图像的创立与演变》第64-67页，《敦煌研究》2014年6月第3期。

[4] 乾隆《大藏经》大乘五大部外重译经•第33册，第323-324页。

[5]《大正藏》第53册，第133页。

[6] 蒋忠新译《摩奴法论》第21、22页，中国社会科学出版社，1987年。

[7] （唐）姚思廉《梁书》卷五十四，列传第四十八，第784页，中华书局，1973年5月；（后晋）刘昫《旧唐书》卷一百九十七，列传第一百四十七，第5269页，中华书局，1973年5月。

[8] 赵玲《印度秣菟罗早期造像研究》，上海三联书店，第96-101页。

[9] 孙机《仰观集》之《五兵佩》第252-262页，文物出版社，2012年6月。

[10] 古正美《贵霜佛教政治传统与大乘佛教》第八章《转轮王和弥勒佛的造像》第574-600页，台北:允晨文化实业股份有限公司，1993年。

[11] 宿白《云冈石窟分期试论》，《中国石窟寺研究》，第76-88页；《平城实力的聚集和云冈模式的发展》，第114-144页均刊于《中国石窟寺研究》，文物出版社1996年。

[12] （日）村松哲文《中国南北朝时期菩萨像胸饰之研究》第131-142页，《敦煌学辑刊》2006年第4期；刘珂艳《敦煌莫高窟装饰艺术中首饰纹样分析》，《装饰》2005年2月，第82、83页。

[13] 王长启《介绍西安藏珍贵文物》，《考古与文物》1989年第5期。

[14] 李静杰、齐庆媛《二龙系珠与二龙拱珠及二龙戏珠的图像谱系》第209页，《石窟寺研究》第六辑，科学出版社，2016年1月。

[15] 吉布塔在1956年出版的《东欧史前史》（The Prehistory of Easten Europe）中将原始印欧语文化称作"Kurgan Culture"，可以译为"坟冢文化"。由于发掘比较充分的颜那亚墓地最具特色，也被称为"颜那亚文化"（Yamnaya Culture），大约在公元前3600年－前2200年。

[16] 廖育群《重构医学图像》第98-100页，上海交通大学出版社，2012年6月。

[17] 林梅村《古道西风——考古新发现所见中西文化交流》第7-8页，三联书店，2000年3月。

[18] 李利安《古代印度观音信仰起源》一书中提到多种观音信仰起源，双马童信仰见第75-78页，陕西人民出版社2006年6月。

[19] 林太《梨俱吠陀精读》第135-138页，复旦大学出版社，2008年12月。

[20] 樋口隆康《シルクロード考古学》第1册，京都，法藏馆，昭和61年，第161页。

[21] 林梅村《古道西风——考古新发现所见中西文化交流》第8-10页，三联书店，2000年3月。

[22] [唐]玄奘、辩机原著，季羡林等校注：《大唐西域记校注》，中华书局，2000年版，第57-58页。

[23]《长阿含经》卷十九："有四种龙。何等为四。一者卵生。二者胎生。三者湿生。四者化生。是为四种。有四种金翅鸟。何等为四。一者卵生。二者胎生。三者湿生。四者化生。是为四种。"（CBETA，T01，no.001，P126.a28）《阿毗达摩俱舍论》卷八："谓有情类卵生、胎生、湿生、化生，是名为四，生谓生类。诸有情中虽余类杂而生类等。云何卵生，谓有情类生从卵是名卵生，如鹅孔雀鹦鹉雁等。云何胎生，谓有情类生从胎藏是名胎生，如象马牛猪羊驴等。云何湿生，谓有情类生从湿气是名湿生，如虫飞蛾蚊蚰蜓等。云何化生，谓有情类生无所托是名化生，如那落迦天中有等，具根无缺支分顿生，无而欻有故名为化。人傍生趣各具四种。"（CBETA，T29，no.1558，P43，c24）。

[24] 乾隆《大藏经》大乘经 单译经 第42册，第502页。

（栏目编辑 阮荣春）

阿旃陀石窟佛教故事雕刻研究

朱浒

(华东师范大学美术学院,上海,200062)

【摘　要】 阿旃陀石窟享有极高的声誉,被誉为"笈多时期"印度艺术的结晶。佛教故事雕刻在阿旃陀石窟雕刻艺术中具有重要的地位,足以表现一些较为复杂的叙事场景。依照义理的不同,这类故事主要可分为佛传、佛本生与因缘故事。佛传故事雕刻相对较多,主要以"太子出家""初转法轮""舍卫城大神变""降魔成道"和"佛涅槃"图像为主。佛本生故事雕刻相对较少,主要以"儒童本生"图像为主。因缘故事雕刻主要有"罗睺罗受记""鬼子母诃利帝与鬼王般阇迦"等。一些图像证据表明,云冈石窟与阿旃陀石窟存在某种关联。虽然两地相隔遥远,两种艺术在技法、构图和形式上存在较大差距,但不能否认阿旃陀石窟艺术同中国早期佛教艺术交流的可能。

【关键词】 阿旃陀石窟　西印度石窟寺　云冈石窟　佛教美术

作者简介:
朱浒(1983—),上海大学美术学博士,北京大学历史学博士后,现任华东师范大学美术学院副教授、硕士生导师、晨晖学者。研究方向:美术考古与艺术市场。

项目基金:
本文系国家社科基金重大招标课题"中印佛教美术源流研究(14ZDB058)"阶段性成果。

在印度的佛教遗迹中,阿旃陀石窟享有极高的声誉,被誉为"笈多时期"印度艺术的结晶,可以同中国大同的云冈石窟、敦煌的莫高窟等相媲美。阿旃陀石窟位于西印度马哈拉施特拉邦北部奥兰伽巴德市东北的法达浦(Fardapur)村,北纬20°32'、东经75°45'处,距离奥兰伽巴德市106公里,距离孟买420公里。石窟开凿于一个大约76米高的马蹄形山谷中,谷内有瓦格拉河(Waghora)流过,现有石窟30个[1],东西分布大约550米。

阿旃陀石窟的开凿时间一般认为在公元前2—7世纪,陆续开凿了大约千年之久。从现存石窟看,大致可以分为小乘(Hināyāna)与大乘(Mahāyāna)两个时期。小乘时期的石窟主要有第8、9、10、12、13、15A等石窟,大约开凿于公元前2—1世纪的沙多婆汉那(Sātavāhanas)王朝。其它石窟多为大乘时期的作品,其开凿大约从5世纪中叶持续至7世纪,可归于伐卡塔卡(Vākātaka)王朝时期。伐卡塔卡王朝因与笈多王朝联姻,其美术通常也归为笈多美术的范畴,即属于印度古典主义美术的黄金时期。由于保存较好,很多石窟存有铭文榜题,可知其供养者的姓名与开窟时间,具有很高的学术价值。

阿旃陀石窟艺术,集建筑、雕刻、绘画三者于一体,是古代印度佛教艺术的杰作。其建筑主要可以分为支提窟(Chaitya)与僧房窟(Vihara)两种,窟内外的前廊、明窗、石柱、壁龛、支提塔中布满精美的雕刻,是笈多时期佛教雕刻的精品。其壁画更为出名,被誉为印度古代绘画的宝库,这里的艺术传统不仅仅是对古代印度绘画艺术的总结,还影响了中亚乃至中国。这种"三位一体"的艺术形式,被印度考古学家称为"阿旃陀主义"(Ajantaism)[2],也深刻影响了后世。遗憾的是,多年以来,中国学者对阿旃陀石窟的关注并不多,至今仍没有专著出版,不能不说是一件憾事。

通过2011—2015年"中印佛教美术源流"考察团对印度阿旃陀石窟的两次实地考察,笔者发现阿旃陀石窟的雕塑艺术中,除少量单体佛像外,存在一些较为复杂的叙事场景。依照义理的不同,这类故事主要可分为佛传、佛本生与因缘故事。这些图像可以同云冈石窟中的同类图像形成可供对比研究的序列。本文即是对阿旃陀石窟佛教故事雕刻的初步探讨,不当之处,请方家批评指正。

一、佛传故事

佛传故事是讲述佛陀一生的传记类故事,主要围绕释迦牟尼自身的经历,比较常见的有"初转法轮""舍卫城大神变"及其衍生主题,其中"初转法轮"(又称"鹿野苑说法")主题在阿旃陀诸石窟佛殿窟主尊中频现。其余佛传故事还有"太子出家""佛涅槃"与"降魔成道"等场景,散见于阿旃陀石

图1 阿旃陀石窟第1窟前廊柱头楣构雕刻 "悉达多太子的贵族生活与战争"

图2 阿旃陀石窟第1窟外立面左侧柱头楣构雕刻 "悉达多太子遇到三征兆"

图3 阿旃陀石窟第1窟外立面右侧柱头楣构雕刻 "悉达多太子放弃王位"

窟各窟中。以下就各类故事分别展开论述。

（一）太子出家

在第1窟的柱式前廊的外立面，柱头上的楣构上有三层图像，形成了上下两条狭长型的装饰带，尤以下层装饰带最为重要，由"悉达多太子贵族生活与战争""悉达多太子遇到三征兆""悉达多太子放弃王位"三个场面构成，主要描述了释迦牟尼佛出家前后的变化。

最精彩的部分是第一个场景，位于第1窟前廊外立面的正面，分左右两组。因尺寸较长，每组均可以分为左、中、右三部分。中央部分描绘了王子的贵族生活（图1）。《中阿含经》记载，佛陀回忆自己做太子时拥有三个不同季节居住的三座宫殿，两侧宫殿由双柱表现，中央宫殿则由双树表现，可能寓意王子的夏宫。雕刻生动刻画了王子与其妻子耶输陀罗在三座宫殿的恩爱生活，并有人物胁侍。"三宫殿"的左右部分均为战争图，战象群浩浩荡荡分别向左右外侧进攻，对方有骑士、战象和巨人与之战斗，表现了悉达多太子所在的迦毗罗卫国同敌国激烈的战事。两组图像内容大同小异。综合审视第一场景，这两组雕刻将佛陀出家前舒适的贵族生活同太子所在的迦毗罗卫国与敌国激烈的战事结合在一起，通过三个场景的切换，表达了悉达多出家前遭遇到的尖锐矛盾。

第二个场面出现在第1窟前廊外立面的左侧，左端略有残损，主要描绘了乘坐在豪华马上的悉达多太子在出行中依次遇到了三人，即所谓"老""病""死"的情景。依照佛经的记述，悉达多太子看到这三人后，联想到自己也摆脱不了同样的命运，从而产生了追求解脱、出家修行的想法（图2）。

第三个场面出现在第1窟前廊外立面的右侧。主要描绘了悉达多太子放弃了妻子，骑马出城，路过跋伽仙人的苦行林，并在菩提树下苦修的场景（图3）。

上述三场景的故事在梵文的《大事》（Mahavastu）和《普曜经》（Lalitavistara）以及汉译《佛本行集经》中均有记载。

（二）初转法轮

阿旃陀石窟中的"初转法轮"像所见最多，几乎占据了每一个佛殿窟的主要位置。此处，本文拟对阿旃陀石窟中"初转法轮"图像与笈多时期萨尔纳特风格的"初转法轮"像（图4）的关系进行论述。

现藏萨尔纳特博物馆的一尊公元5世纪的"初转法轮"像是笈多时期的萨尔纳特（鹿野苑）风格的典型作品。佛双手结施说法印（转法轮印）置于胸前，双腿结跏趺坐在方形台座上。圆形头光左右各有一个飞天，佛身后背屏上依次有狮形怪兽（vyāḷaka）、摩羯鱼（makara）。台左下是双鹿、法轮与五比丘以及一位妇女和一位孩童。传说五

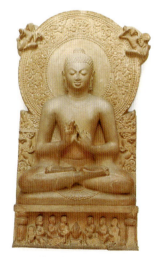

图4 萨尔纳特风格的"初转法轮"像，公元5世纪，笈多时期，萨尔纳特博物馆藏

比丘是佛在鹿野苑初说法时聆听佛教诲后首批皈依佛教的信徒，即先前侍从太子的憍陈如、摩诃那摩、跋波、阿舍婆阇、跋陀罗阇（《过去现在因果经》）五个人。这一典型的笈多风格的"初转法轮"形象不仅仅寓意着佛传故事的一个片段，而蕴含了更重要的意义。日本学者宫治昭指出："佛说法不是单纯的教化，而具有维持世界，使世界发展的力量。一般称佛说法为'转法轮'，这是比喻转轮圣王像围绕日轮的太阳神似的，以转天轮宝来统治世界。由此，'转法轮'的佛，应该比作理想世界的统治者转轮圣王，其意就是作为精神的主、世界主或宇宙主的佛陀"[3]。

受到萨尔纳特样式"初转法轮"像的影响，阿旃陀石窟中出现了大量这一题材的雕刻，与之类似的说法佛几乎出现在每一个佛殿窟中，第1、2、4、6下、6上、7、11、15、17、20、21窟中的佛均采用萨尔纳特"初转法轮"

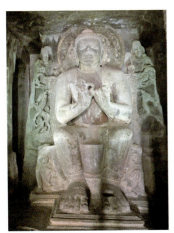

图5　阿旃陀石窟第16窟主尊、六挐具及胁侍菩萨

佛像样式。其王座上的装饰，即所谓"六挐具"也不仅仅限于狮形怪兽、摩羯鱼，还增加了双狮、大象、龙王等要素。座下的五比丘可能被跪姿或站姿供养人替代，供养人的数量不等。佛的左右往往还安置有一对胁侍菩萨或胁侍佛，与萨尔纳特初转法轮像已有所变化。阿旃陀第16窟的主尊虽然采纳了转法轮印，但没有采用结跏趺坐的坐姿，而是倚坐在双狮座上，台座左右背屏由下至上依次排列着巨象、戏狮人物、狮形怪兽、摩羯鱼，摩羯鱼口中还有一个人物跃出。摩羯鱼上方是胁侍菩萨的半身像（图5）。

这些样式的变化同样具有佛经基础。宫治昭指出，阿旃陀石窟中的"这些结初转法轮印的佛像，虽然是借助佛传中'初说法'的形象，不过早已创造出了脱离佛传的全新佛像……《法华经》中讲到'世尊曾在波罗纳鹿野苑的仙人堕处初转法轮。世尊现在又再次转至高无上的法轮'（《譬喻品》第三）。这里以释迦初说法为基础，表示久远常住之佛的转法轮。可能阿旃陀石窟主尊中所见的转法轮印佛坐像正是这种永远存在佛说法的表现"。由此观之，阿旃陀石窟佛殿窟主尊像可能已经突破了"初转法轮"这一佛传故事的藩篱，而是表现了佛在恒久的空间中"说法"，成为至高无上的象征。

（三）舍卫城大神变

舍卫城大神变是犍陀罗艺术中的经典场景，主要描述了释迦牟尼佛为了降伏外道，在舍卫城郊外显示神通而出现的"千佛化现"。该事迹在《天譬喻》第十二章及其汉译佛经《根本说一切有部毗奈耶杂事》卷二十六有记载，主要包含水火变（双神变）与二龙王创造千叶莲花、千佛化现等多个情节。在笈多风格的萨尔纳特艺术中，"舍卫城大神变"延续了犍陀罗风格样式并加以变化。

阿旃陀石窟中的舍卫城大神变图像继承了萨尔纳尔的笈多样式，主要可以分为两大类。一类主要表现"千佛化现"。主要见第7窟前廊的左壁和右壁。画面分为多层，底层主要表现了二跪姿龙王双手擎起莲花的茎，茎向上生长成莲花座，座中央位置为一结跏趺坐的说法佛，莲花的枝杈向左、右、上方生长，化生出众多的佛。阿旃陀石窟第7窟前廊左侧"舍卫城大神变"有五层佛像，下面两层为坐佛，第三层为七位立佛，上面两层也为坐佛，坐佛一般结说法印或禅定印，立佛一般施无畏印或与愿印（图6-1）。右侧"舍卫城大神变"佛像的层数有八层之多，几乎均为坐佛，同样结说法印、禅定印。两侧龙王的左右均有跪地的弟子（图6-2）。

另一类则较为简单，主要表现正在说法的主尊坐在双龙王支撑的莲花座上，没有"千佛化现"的场景。此图像在第6窟上层柱式大厅及第26窟支提窟的内部墙面上出现多次。前者中，双龙王支撑的莲花仅仅化生出一个莲花座，说法佛倚坐其上，座左右为双柱（图7）；而在第26窟中，双龙王支撑的莲花化生出三个莲花座，左右为胁侍，居中位置

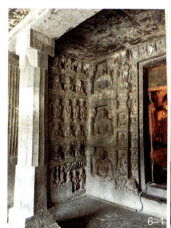 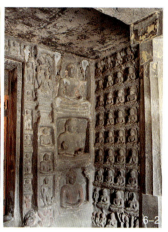 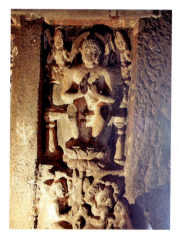 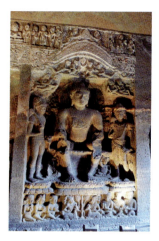

图6　阿旃陀石窟第7窟前廊左壁和右壁"舍卫城大神变"　　图7　阿旃陀石窟第6窟上层柱式大厅后壁佛像　　图8　阿旃陀石窟第26窟回廊石壁佛像

是倚坐在双狮座上的说法佛。

需要注意的是，手持莲茎的龙王有时仅仅和跪地的供养人在一起，有时还与双鹿与法轮组合在一起，构成"初转法轮"与"舍卫城大神变"两个原本不同母题的混淆和结合（图8）。关于这种混淆，宫治昭提出了"宇宙主"观点，他指出，"'舍卫城神变'本身具有浓郁的宇宙论色彩……龙王栖息底下显出上半身，造出大莲花这个意象，是'从水生莲'意象的变化，此乃印度自古以来就有的混沌生'宇宙'……出于混沌之水的一根莲茎伸向天空，在生长莲花的宇宙生成意象中，莲茎相当于'宇宙柱'，为宝石制成，粗而坚固。莲花喻为车轮，不仅仅说明巨大，而且表示莲花本身具有车轮——日轮的等同价值。因为也是太阳的象征，所以说'遍体金制'。莲花等同于太阳，具有绝对者的象征价值，正像《古奥义书》以来，有莲花孕育'绝对'的观念。这样，坐在莲花上的佛就是作为世界的绝对者——宇宙主而显现的"[5]。这一观点具有重要的参考价值。

（四）降魔成道

在第26窟的侧廊中，一幅表现佛陀降服魔王玛拉（Māra）的佛传故事浮雕居于显要位置。魔王玛拉在悉达多顿悟成佛时扮演了极为重要的角色。乔达摩于菩提树下静坐冥想，最终大彻大悟，而在这期间玛拉则一直设法阻止他成佛。这幅图像中，佛陀结跏趺坐在菩提树下，左手放在左腿上，右手放在右膝上同时触摸地面，表现为著名的"降魔印"。佛陀的左侧，魔王玛拉骑在大象上，身边簇拥着张牙舞爪的恶魔大军，正欲进攻佛陀。佛陀的右侧则描绘了魔王玛拉的溃败，大象正在向右逃窜。在佛座下方，古代艺术家雕刻了著名的场景"玛拉女儿的诱惑"（图9）。在前景的中央显要位置，玛拉的三个女儿正在热烈地载歌载舞；而在前景的右下角则是垂头泄气的玛拉与他的三个女儿。这里玛拉女儿的舞蹈是阿旃陀石窟最富动感和韵律的舞蹈雕塑，人物姿态优雅，刻画细腻，可以同奥兰伽巴德石窟第7窟内室内左侧庵摩罗女舞蹈浮雕相媲美。魔王玛拉身边的众恶魔面目狰狞，极具个性。而玛拉本人的形象颇值得玩味，表现为衣着华丽、头戴精美冠饰、举止优雅的青年贵族形象。玛拉在对佛陀的进攻时，右手执驯象钩，左手微触额头，晗首沉思，表现出类似思维菩萨的姿态，表情淡然而若有所思，可谓整幅画面的神来之笔。

（五）佛涅槃

第26窟的侧廊内浮雕除了"魔王玛拉的诱惑"外，尚有一幅7米多长的"佛涅槃"图像，雕刻在侧廊左侧石壁上，是印度现存佛教石窟寺中涅槃像的最大者（图10-1）。大佛身着遮体薄纱，向右侧偃卧，左足置右足上，左手平置腿上，右手托耳，侧面静卧在石床上。佛

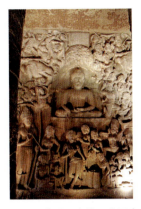
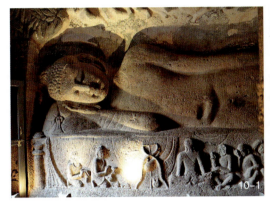
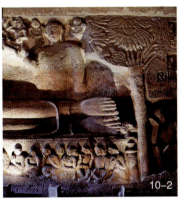

图9 阿旃陀石窟第26窟回廊石壁"降魔成道"

图10 阿旃陀石窟第26窟回廊石壁"佛涅槃"

上方有众多飞天在两棵婆罗树间盘旋，飞天中央有二人击鼓，诸多天人现身天界，有些手执花胜，有些挥手散花。其中尺寸最高者左手抚摸佛的脚踝，可能是继承释迦衣钵的大弟子迦叶。涅槃像身下的细节尤其值得注意，从左至右分别是两个弟子向右侧跪拜、床座下有吊挂着装水皮囊的三角架、佛涅槃前最后一个证得阿罗汉果的弟子须跋的背身禅定像，再右依次是诸弟子，有的托腮举哀，有的仰头痛哭，有的双手抱于胸前，表情各异，弥漫着哀伤的情绪，弟子统有十六人之多。佛足之右侧，婆罗树外有一位坐姿比丘右手托腮沉思，可能是陷入深深悲痛的阿难，尺寸较普通弟子为大（图10-2）。

宫治昭认为阿旃陀石窟第26窟的涅槃像"周围包含一些故事性的要素，画面中心的大涅槃像是按照礼拜像的要求制作的。在整个支提窟的右绕礼拜的时候，按洞窟构造，首先要礼拜入口附近的涅槃像，然后进入洞窟的深入，礼拜位于最里端中央的窣堵坡，反映出涅槃像与窣堵坡相组合的观念十分浓厚"[6]。这种模式仅仅在阿旃陀石窟中有所体现，在纳西克第23窟、奥兰伽巴德石窟第9窟外也有涅槃像，但已经不出现在支提窟内部，而是在窟外前庭的侧壁，成为用于礼拜的佛像，因此阿旃陀石窟第26窟的这尊涅槃像就显得尤为重要。

二、佛本生故事

佛本生故事在阿旃陀石窟中较为少见，主要代表是第19窟支提窟门廊右侧的"儒童本生"故事雕刻（图11）。

"儒童"这一词汇来源于梵语mázava，音译作"摩纳婆""摩那婆"。东汉至三国的早期胡僧将其意译为"儒童"，意为"年少净行"。东吴康僧会译《六度集经》（卷八）载"儒童受决经"曰：

儒童还国，睹路人扰扰，平填墟，扫地秽，问行人曰："黎庶欣欣，将在庆乎？"答曰："定光如来……来教化，故众为欣欣也。"儒童心喜，寂而入定，心净无垢，睹佛将来。道逢前女采华挟瓶，从请华焉，得华五枚……佛至矣。解身鹿皮衣着其湿地，以五华散佛上。华罗空中，若手布种，根着地生

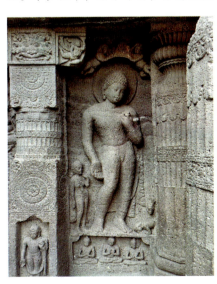

图11 阿旃陀石窟第19窟门廊"儒童本生"

也。佛告之曰："后九十一劫，尔当为佛……"儒童心喜，踊在虚空，去地七仞。自空来下，以发布地，令佛踏之。

这里的主要场景描述了佛前世之一的儒童菩萨在佛降临时，为免佛足践水，将自己的头发覆在地上，"令佛踏之"。从印度、西域乃至敦煌、云冈的"儒童本生"故事图像莫不突出这一细节，成了其图像志标志。据赵昆雨统计，云冈的儒童本生故事，初见于第10窟前室东壁（图12），晚期时极盛，计约17余幅[7]。

阿旃陀石窟第19窟支提窟门廊右侧的"儒童本生"故事雕刻，其最主要的图像志特点为右下人物虔诚伏地，但儒童"以发布地"的细节特征表现不甚清晰。仔细观察，挟瓶的采花女位于佛右侧，可佐证这一故事主题。空中双飞天为佛加冕。整体图像简洁，布局优雅，为阿旃陀石窟雕塑中的艺术杰作。

三、因缘故事

并非所有的因缘故事图像中都有佛的形象出现，有佛形象出现的因缘故事雕刻的代表作品是第19窟支提窟门廊左侧的"罗睺罗授记"。

罗睺罗是释迦牟尼与耶输陀罗的长子，被称为"密行第一"，是佛的十大弟子之一。据《杂宝藏经·罗睺罗因缘第百十七》记载，当释迦牟重返迦毗罗卫故国时，变化成1250个比丘形象，"皆如佛身，光相无异"，佛嫡子罗睺罗不受蒙蔽，径直走向父亲前跪拜行礼。佛陀即以无量劫中所修功德相轮之手抚摩罗睺罗头顶，为他授记。

阿旃陀石窟第19窟支提窟门廊左侧的"罗睺罗授记"故事雕刻，佛并没有直接抚摸罗睺罗头顶，而是右手握住一物，递于罗睺罗手中。空中同样有双飞天为佛加冕。罗睺罗身后一执杖女性，应为罗睺罗的母亲圣妃耶输陀罗，也即释迦牟尼妻子（图13）。在云冈石窟中第19窟南壁西侧上层就雕刻有罗睺罗因缘雕像，佛的左手直接抚摸罗睺罗的头顶，右手施无畏印，是云冈最早的因缘故事图像之一（图14）。

因缘故事中，最为重要的当属鬼子母诃利帝（Hārītī）及其配偶般阇迦（Pancikā）的雕刻。汉文文献最早见延兴二年（471年）吉迦叶和昙曜合译的《杂宝藏经》卷九《鬼子母失子缘》云："鬼子母者，是老鬼神王般阇迦妻，有子一万，皆有大力士之力，其最小子名嫔伽罗。此鬼子母凶妖暴虐，杀人儿子，以自噉食。"鬼子母原为食人小儿的母药叉恶神，后经佛陀皈化，成为庇佑小儿、安胎生子的善神。

阿旃陀石窟中，最为重要的鬼子母雕刻主要见第2窟内殿后墙右侧的鬼子母龛。在这一独立龛中，诃利帝与般阇迦两位药叉半跏坐在一方座上，左右各有执拂尘的药叉胁侍。诃利帝居左，左手抚着小儿嫔伽罗，嫔伽罗则站在母亲趺坐的左腿上。右侧般阇迦身着华丽，头戴华冠，身佩璎珞，被侍者团簇。二人座下有一排十余位小儿（图15）。在般

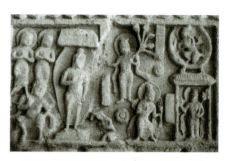

图12　云冈之儒童本生　第10窟前室东壁

图13　云冈石窟第19窟南壁西侧上层罗睺罗因缘

图14　云冈石窟第19窟南壁西侧上层罗睺罗因缘

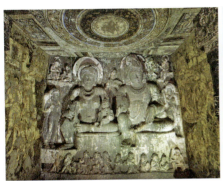

图15 阿旃陀石窟第2窟内殿后墙右龛鬼子母像

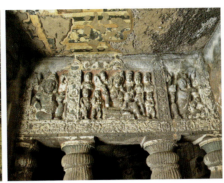

图16 阿旃陀石窟第2窟 门廊左壁柱上横栏鬼子母像

阇迦大像的右上角，雕刻着张牙舞爪的恶药叉正欲进攻佛陀，而在诃利帝大像的左上角，则雕刻着鬼子母同嫔伽罗向佛陀双手合十跪拜行礼的图像，标志着她已经皈依七宝。龛壁左右均有彩绘壁画，剥落严重，不易辨识。

阿旃陀石窟中的鬼子母雕刻除了第2窟内殿后墙的专龛外，还可见两处。一处为第2窟门廊左侧柱上的横栏上，雕刻有鬼子母诃利帝怀抱小儿的图像，身边还簇拥着多个侍女和小儿，左右为大药叉（图16）。类似的图像还在第21窟门廊柱上横栏上出现。

此外，第6窟上层的过道等处还有一些千佛题材的雕刻，"千佛"概念出自大乘佛教，有三世三千佛之说，在佛教艺术中盛行至今，为中印佛教艺术所共有。

余　论

通过对阿旃陀石窟的实地考察，我们发现阿旃陀石窟中存在的佛教故事雕刻主要可以分三类，即佛传、佛本生与因缘故事。佛传故事雕刻相对较多，主要以"太子出家""初转法轮""舍卫城大神变""降魔成道"和"佛涅槃"图像为主。佛本生故事雕刻相对较少，主要以"儒童本生"图像为主。值得思考的是，阿旃陀石窟壁画中的本生故事非常多，据李崇峰教授"不完全统计，阿旃陀石窟中现存本生故事可考订者有21种之多"[8]。因为本文没有涉及壁画与雕塑的关系问题，这里不对其进行深究。因缘故事雕刻主要有"罗睺罗受记""鬼子母诃利帝与鬼王般阇迦"等。

从年代上看，阿旃陀石窟最初的开凿虽然可以追溯到公元前2世纪，相当于中国的西汉时期，但其开凿的黄金时代几乎与云冈石窟所处的北魏相同。据对阿旃陀石窟现存大量铭文的研究，我们发现阿旃陀石窟最精彩的石窟主要开凿于公元5世纪末到6世纪初，主要集中在伐卡塔卡王朝的末代皇帝诃梨犀那（Harisena）统治时期（约公元480-510在位）[9]。作为统一了中印度的伟大君主，他同时也是极其虔诚的佛教徒，在前人的基础之上，他恢复了荒废的阿旃陀石窟的修建，铭文记载最为宏伟华丽的第1窟就是他开凿的。在他的倡导下，皇室贵胄、地方土王、达官宠臣、僧侣们纷纷仿效诃梨犀那国王，在西印度的山间重新回荡起铿锵有力的斧凿声，新开凿的石窟得以大大超越前人，使得阿旃陀石窟成为印度笈多艺术中黄金时代的代表。而在诃梨犀那去世之后，一些工程戛然而止。很多证据表明，有几座洞窟几乎是被立即废弃，可以想象某种灾难降临阿旃陀，僧侣信众也纷纷逃离。由此，虽然个别石窟延续到6、7世纪，但阿旃陀石窟最辉煌的艺术巅峰，是在不到三十年的时间中完成的。

而几乎在同时，在遥远的中国平城西郊武周山南麓的山间同样回荡着这些斧凿的声响，震彻华夏，后人称之为"云冈"。此时的"昙曜五窟"已经基本完成，其时正值北魏最伟大的帝王孝文帝统治时期。云冈石窟和阿旃陀石窟远隔万里之遥，而中印两国的君主，几乎在同一时间集举国之力开凿石窟，这是历史惊人的巧合，还是在冥冥之中存在某种联系？历史又是如此相似，在几乎与诃梨犀那同时期的太和十八年（公元493年），北魏孝文帝颁布诏令迁都洛阳，云冈石窟也同阿旃陀一道，逐渐完成了自己的历史使命。

虽然阿旃陀石窟佛教故事雕刻在表现技法、构图和艺术形式上同云冈石窟存在较大差距，但这些故事来自同样的

佛经，经由在丝绸之路往返的胡僧翻译到中国是不成问题的。关于阿旃陀艺术与中国早期佛教艺术的交流和二者的相互影响，我们当另撰文探讨。

注释：

[1] 阿旃陀石窟中有29座完工，一座未完工，故有些资料称其有29座石窟。
[2] M.N.Deshpande, 'The (Ajanta) Caves: Their Historical Perspective', Ajanta Murals, A Ghosh(New Delhi): Archaeological of India,1967.pp.14-21,esp.17
[3]（日）宫治昭《宇宙主释迦佛——印度·中亚·中国》，载（日）宫治昭著，贺小萍译，《吐峪沟石窟壁画与禅观》，上海古籍出版社2009年版，第141-142页。
[4] 同上，第144页。
[5] 同上，第149-150页。
[6]（日）宫治昭著，李萍等译《涅槃和弥勒的图像学》，文物出版社2009年版，第159页。
[7] 赵昆雨《云冈的儒童本生及阿输迦施土信仰模式》，《佛教文化》2004年第5期，第74页。
[8] 李崇峰《佛教考古——从印度到中国》，上海古籍出版社，2014年版，第92页。
[9] 诃梨犀那年代有所争议，这里采用的版本是Rajesh Singh, An Introduction to the Ajantā caves: with examples of six caves, Harisena Press(Gujarat,2012),pp26.

（栏目编辑 阮荣春）

附1：2017年各栏目论文一览

美术理论与批评研究
中国现当代文化中的崇洋心理与决定论史观 林木
礼乐文明与幸福家园——论朱子《家礼》美学及其当代价值 邹其昌
中国书画艺术中的有法论 韩雪松
半印备防：元代秘书监书画皮藏关防考 李万康
《维摩诘经》残卷校录与研究 陈一梅
互文性视角下世德堂本《西游记》插图的形成与影响 杨森
字义、制度、名物——美术古籍的注释问题：以《画继》为例 刘世军
中国书画"神品"论探源 阮立
从顾恺之"传神论"看东晋佛玄思想在艺术领域的融合 雍文昂
论张怀瓘书论中的意象观 庞晓菲
《说文解字》对宋代"画学"的影响 肖世孟
论元代新刊全相平话五种之文图特征 李彦锋
意指链的断裂与重构——机械图像时代背景下现代性绘画的意义探究 高中华
朱文藻学术交游与清中叶金石学的繁荣 赵成杰
拉斐尔·皮特鲁奇与20世纪初中国古代画学研究 赵成清
基于本土文化意识的艺术探索——当代中国油画中的"传统图式语汇" 刘权
情感诉求与当代中国现实主义油画的价值定位 翟勇

美术考古研究
欧亚草原地带早期金属器上的鹿形纹样研究 张寅
论焦作出土汉代陶仓楼的形制特征与造物溯源 兰芳
马王堆汉墓T形帛画与"远游"北极 姚立伟
魏晋南北朝墓葬图像中的四神形象 姚义斌
止戈为武：汉代陕西军事题材画像的特点及意义 练春海
战国中山国平山三器的再观察 莫阳
也论四川汉墓画像中的"李少君"与"东海太守" 庞政
图像与知识的建构——宋元时期磁州窑瓷枕研究 郑以墨

宗教美术研究
重访瓦拉赫沙：红厅骑象的是印度王、拜火教大神，还是普贤菩萨？ 亚历山大·奈玛克著 毛铭译
关于什邡画像和襄樊陶楼并非佛塔的辨析 张同标
阿玛拉瓦蒂大塔艺术研究 金云舟
唐代长江流域开元观造像考 包艳
唐代墓室壁画中四神的形制走向与道教意义 吴思佳
彝族土主庙神像研究 李世武
《维摩诘经变》中的"不二"手势研究 封加樑
北朝佛教造像碑与佛教之本土化迹象初探——以台北历史博物馆藏之张解等造佛七尊像碑为例 苏原裕
犍陀罗佛传图像艺术探究 闫飞
图像抑或文本：大足南山三清古洞主尊身份辨析 周洁
克孜尔石窟降伏六师外道图像嬗变考 满盈盈
巴蜀石窟五十三佛图像考察 邓新航
犍陀罗菩萨项饰考略 张晶
阿旃陀石窟佛教故事雕刻研究 朱浒
中国古代莲华化生图像的发展与演变 高金玉
西魏大方等陀罗尼经的流行与莫高窟第249窟的营建 马兆民、赵燕林

（下接77页）

中国古代莲华化生图像的发展与演变

高金玉

(盐城师范学院美术与设计学院,江苏盐城,224002)

【摘 要】本文是对中国古代莲华化生图像的发展与演变进行的研究。笔者首先对现存的莲华化生图像资料进行了全面搜集,力图在全面占有资料的基础上进行分类与分期,继而推断其发展与演变脉络,以期解释莲华化生图像潜藏的文化意涵。

【关键词】中国古代 莲华化生图像 分类 分期 演变

作者简介:
高金玉(1972—),女,盐城师范学院美术与设计学院副教授,博士。研究方向:佛教美术,美术考古。

项目基金:
本文系"江苏省哲学社会科学项目"(项目编号16YSB015)成果之一。

"莲华化生"是中国古代净土往生的必经之途,图像表现为从莲花中露出人形。20世纪50年代,日本学者吉村怜对正在生成的莲华化生形象进行了研究[1],之后杨雄、陈俊吉对化生童子做了系统梳理[2],中村兴二、王治研究了经变图中的化生图[3],王秀玲整理了化生瓦当[4],姚潇鸫研究了化生观念的演变[5]。然而,到目前为止尚未有人对全国范围内莲华化生的图像资料进行过全面系统的整理和综合性研究,目前这些研究中的薄弱环节就是本文研究的重要意义所在。笔者在对大量图像进行摹画的过程中,仔细对比、实地验证,澄清了一些过去已发表图片、照片和拓本中不太清楚的部分。在此基础上,结合前人的研究成果,对图像的内容进行了分类、分期,继而探究其发展演变脉络,以期将综合性研究建立在一个坚实的基础之上。

一、莲华化生图像的分类

在佛教艺术发展的历史长河中,莲华化生图像不断地发生变化。笔者将搜集到的235例莲华化生像根据其外形特征进行分类,再根据其所处位置的变化、配置对象的不同进行分型,以此为基础循序探究。

(一)佛类化生像

佛类化生像多数有肉髻、头光,着佛装,以正面形式出现,佛相特征明显。少数无肉髻,但与周围千佛发髻相同,且有佛名榜题为证,也可清楚归为此类。

佛类化生像依据所处位置及与周围场景配置关系的不同可分为两种类型。

A型:千佛化生像

千佛化生像出现在敦煌莫高窟千佛图中。图中的化生佛仅露出头部,以黑线勾勒头部与五官,以榜题标注佛的名号。化生像身下莲花呈简单椭圆形的有北周第297窟北壁千佛图[6](图1-1),呈三瓣形的有隋代第402窟东壁[7](图1-2)及第389窟藻井四披千佛图[8](图1-4),呈盛开莲形的有隋代第292窟东壁[9](图1-3)及第427窟主室人字披顶千佛图[10](图1-5),北魏景明二年铭西安碑林博物馆藏四面石佛造像[11]四个面中有两个面在主尊佛像的头光两侧,出现了从盛开莲中露出半身的化生佛与从三瓣形莲中露出头部的化生佛(图1-6)。

B型:组合式化生佛

组合形式化生佛多数只露出肩部以上,少数露出腰部以上,出现在金铜佛像的光背上。化生佛身下莲花呈三瓣形莲的有藏地不详的北魏金铜佛像[12](图2-1)、山东诸城县博物馆藏北齐三尊菩萨立像[13](图2-2);呈盛开覆莲的有河北正定文物保管所藏东魏天平二年二佛并坐金铜佛像[14](图2-3)。

(二)菩萨类化生像

本文列举的化生菩萨像均为供养菩萨。供养菩萨多以群体形式出现,没有宝冠,只是将头发高高束起打结,身穿紧身服装,多数佩以飘带。按照出现位置的不同可分三种类型:

A型:出现在主尊佛像身侧

化生菩萨身下花形有的为紧致莲

图1 A型佛类化生像
1-1. 北周第297窟北壁千佛图　1-2. 隋代第402窟东壁千佛图　1-3. 隋代第292窟东壁千佛图　1-4. 隋代第389窟藻井四披千佛图
1-5. 隋代第427主室人字披顶千佛图　1-6. 北魏景明二年铭西安碑林博物馆藏四面石佛造像中化生佛

图2 B型佛类化生像
2-1. 北魏金铜佛像光背　2-2. 北齐三尊菩萨立像光背　2-3. 东魏二佛并坐金铜佛像光背

苞，如北魏云冈第6窟东壁上层二佛并坐龛化生菩萨[15]（图3-1）；有的为盛开覆莲，如北魏龙门宾阳中洞佛龛两侧化生菩萨[16]（图3-2）；有的为半开莲，如北魏龙门古阳洞北壁长乐王穆陵亮夫人尉迟造像龛，主尊佛头光两侧对称分布露出半身的化生菩萨[17]（图3-3）；有的则表现为由莲苞逐渐变为半开莲，如北周莫高窟第290窟南壁上层人字披说法图中化生菩萨[18]（图3-4）。

B型：出现在主尊佛龛龛楣上方

北周莫高窟第432窟中心柱东龛龛楣上部的化生供养菩萨，表现为从露头部到露半身再到露全身跪拜供养，莲形为多瓣覆莲[19]（图3-5）。

C型：出现在主尊佛下方连枝莲茎上

此型图像均出现在唐代四川地区阿弥陀佛五十菩萨图中，如梓潼卧龙山千佛崖第1龛[20]，主尊佛莲座下连枝莲茎上化生菩萨，其身下莲形为多层莲（图4-1）。

D型：出现在七宝池中

这类化生菩萨均出现在莫高窟经变图中，呈露全身、群体供养姿态。如初唐第341窟无量寿经变宝池化生菩萨[21]（图4-2）。

（三）天龙八部类化生像

佛教中的天龙八部包括：天众、龙众、夜叉、乾达婆、阿修罗、迦楼罗、紧那罗、摩睺罗伽。本文所涉莲华化生像均为天龙八部中的天众，可分三亚类：地天、飞天与阿修罗。

1. 地天亚类

地天又称地神，早期多为女性，以后与托举力士形象结合，偶有男性。特征为从地涌出，现正面半身，双手向上托举，出现位置固定在主尊佛座下方。根据功能不同，可分两种类型。

A型：托举型地神

地神双手垂直向上托举佛足或佛座。图例有梅陀罗柏丽堂美术馆藏北周二面像中托菩萨地神[22]（图5-1）、

北魏云冈第11窟东壁托胁侍菩萨地神[23]（图5-2）、北魏巩县第1窟中心柱四面基座正下方托佛座地神[24]（图5-3）、西魏麦积山第191窟外壁摩崖龛像托佛足地神[25]等（图5-4），莲形均为盛开莲。

B型：供养型地神

地神双手垂直向上举香炉供养。如山西省博物馆藏北齐七尊佛坐像[26]（图5-5）、故宫博物院藏北齐天宝六年铭李神景等造无量寿像[27]（图5-6）、藏地不详北齐二菩萨并立像[28]（图5-7）与三尊佛立像[29]（图5-8），身下莲花花形多变；北魏云冈第16窟南壁主尊佛座下浮雕敷彩化生地神[30]，则从包裹紧密的莲苞中露出半身，手托十字香炉供养（图5-9）。

2. 飞天亚类

飞天，是佛教中乾达婆和紧那罗的化身。化生飞天特别注重表现身上披帛顺势飘荡的潇洒动态。根据化生像所处位置可分三种类型。

A型：出现在佛像光背处

如北齐石佛坐像[31]，主尊佛身光外圈高浮雕圆形盛开团莲，形似瓦当。团莲共五朵，每朵中有一露半身伎乐天，或弹琵琶、或吹箫、或拍板、或抚琴、或击铙（图6-1）；宾夕法尼亚大学博物馆藏东魏武定四年铭石造佛立像光背化生飞天身下为盛开莲[32]（图6-2）；阿尔伯特美术馆北齐时期释迦牟尼像光背处化生飞天，以浮雕形式出现在火焰纹背屏上，从盛开仰覆莲内露出半身，身上飘带飞舞，动感强烈[33]（图6-3）。

图3 A型B型菩萨类化生像
3-1北魏云冈第6窟东壁上层二佛并坐龛　3-2北魏龙门宾阳中洞佛龛两侧　3-3北魏时期龙门古阳洞北壁长乐王穆陵亮夫人尉迟造像龛　3-4北周莫高窟290窟南壁上层人字披说法图　3-5北周莫高窟第432窟中心柱东龛龛楣上部的化生供养菩萨

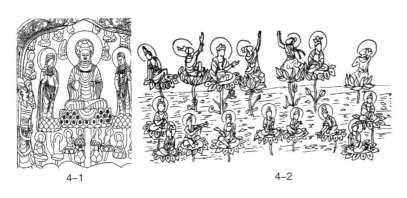

图4 C型D型菩萨类化生像
4-1初唐梓潼卧龙山千佛崖第1龛　4-2初唐莫高窟第341窟无量寿经变

图5 地神类化生像

5-1—4 A型（云冈第11窟东壁托举胁侍菩萨的化生地神、北周梅陀罗柏丽堂美术馆藏石造像、北魏巩县第1窟中心柱四面基座正下方托举说法佛莲座的化生地神、西魏麦积山第191窟外壁摩崖龛像） 5-5—9 B型（山西省博物馆藏北齐七尊佛坐像底座、故宫博物院藏北齐天宝六年铭李神景等造无量寿像底座、藏地不详北齐二菩萨并立像底座、藏地不详的北齐三尊佛立像底座、云冈第16窟南壁）

图6 A型飞天类化生像

6-1 北齐石佛像光背 6-2 宾夕法尼亚大学博物馆藏东魏武定四年铭佛立像光背 6-3 阿尔伯特美术馆藏北齐释迦佛坐像光背

图7 B型飞天类化生像

7-1 北魏莫高窟第259窟西壁二佛并坐龛楣 7-2 隋代莫高窟第420窟西壁龛楣 7-3 西魏莫高窟第285窟西壁龛楣 7-4 西魏莫高窟第432窟中心柱东向龛龛楣

B型：出现在主尊佛像龛楣处

如北魏莫高窟第259窟西壁二佛并坐龛[34]，龛楣内伎乐化生飞天均有圆形头光，上身裸露，从椭圆形莲花内露出半身，手拿乐器演奏（图7-1）；隋代莫高窟第420窟西壁龛顶[35]，伎乐化生飞天从盛开仰莲或覆莲中露出半身，头上装点圆形头光，手持乐器演奏（图7-2）；西魏莫高窟第285窟西壁龛楣供养化生飞天[36]，手举莲荷供养，身下为盛开覆莲（图7-3）；西魏莫高窟第432窟中心柱东向龛龛楣[37]，中间露出半身的化生飞天身下为盛开莲，双臂外伸，手握向两侧伸展的缠枝，两侧仅露出头部的化生像，身下均为简单椭圆形莲，看向中间的化生者（图7-4）。

C型：位于虚空中

如隋代莫高窟第380窟菩萨与迦叶头上部的化生飞天[38]，身下莲花如水墨写意（图8-1）；北魏龙门皇甫公窟正壁西北隅上部化生飞天，身下莲花像是鱼尾，身上似有翅膀[39]（图8-2）；北魏龙门皇甫公窟门楣上部化生飞天，从盛开莲中露出半身飘荡于空中，彩带飞舞，云雾缭绕[40]（图8-3）；西魏莫高窟第285窟北壁说法图中，化生飞天清瘦秀丽，身下莲花由一个个半黑半褐色的圆球组成[41]（图8-4）；北魏龙门石窟火烧洞门额上方，从盛开莲中裸露半身的化生飞天，身披飘带、双手合十[42]（图8-5）。

3. 阿修罗亚类

阿修罗是欲界天的大力神或是半神半人的大力神，易怒好斗，骁勇善战。

图8 C型飞天类化生像

8-1 隋代莫高窟第380窟说法图菩萨与迦叶头上部的化生飞天　8-2 北魏龙门皇甫公窟正壁西北隅上部化生飞天　8-3 北魏龙门皇甫公窟门楣上部化生飞天　8-4 西魏莫高窟第285窟北壁上部说法图中化生飞天　8-5 北魏龙门火烧洞门额化生飞天

图9 阿修罗与佛弟子化生像

9-1 北魏云冈第11窟佛塔受花阿修罗化生像　9-2 北魏庆阳北石窟第229窟北侧第237龛佛弟子化生像

笔者搜集资料中仅发现一例阿修罗化生像，即北魏云冈第11窟佛塔受花中三头四臂、手举日月的阿修罗[43]（图9-1）。

（四）佛弟子类化生像

声闻、阿罗汉、比丘，均为佛弟子。外形表现为头上无发髻。北魏时期庆阳北石窟229窟北侧237龛，正壁龛外上部浮雕莲华化生佛弟子二个，北壁内供养弟子头顶阴刻题记："比丘僧□/供养佛□"[44]（图9-2）。

（五）童子类化生像

童子类化生像表现为世俗儿童形象，根据其所出位置变化可分四种类型。

A型：出现在主尊佛头光处

如西秦炳灵寺佛爷台说法图[45]，华盖左右两侧对称分布化生童子各一身。童子仅从三瓣莲中露出头部，五官清秀，两眉之间一点淡红色。头发中间一缕，两侧各一缕，有圆形头光（图10-2）。

B型：出现在天众旁边

如集安长川一号高句丽墓室壁画[46]，化生者为孪生童子面貌，即一朵莲花中出现两个化生者，正如世俗中的双生子一样。双生化生像共有六例，皆从盛开莲花中露出头部，头上梳世俗发髻，有圆形头光，身下为单层多瓣莲（图10-2）。

C型：出现在主尊佛下方边饰中

如北凉武威天梯山第4窟中心柱柱体之间的化生童子，露半身，双手合十，身下为莲花卷草纹[47]（图10-3）。

D型：出现在七宝池中

此型化生童子均来自经变图，以组合形式出现在七宝池中。七宝池中化生童子姿态各异，莲花透明，可清楚看见莲苞内童子的活动。如初唐莫高窟第220窟无量寿经变[48]（图11-1）、中唐莫高窟第197窟北壁观无量寿经变等图中的化生童子[49]（图11-2）。

二、莲华化生图像的分期

不同身份的化生像流行时间、所处场景、所在位置也不相同。本文据此三

图10 童子类化生像（一）
10-1 A型（西秦炳灵寺佛爷台说法图化生童子） 10-2 B型（集安长川一号高句丽墓室壁画中化生童子） 10-3 C型（北凉武威天梯山第4窟中心柱下层化生童子）

图11 童子类化生像（二）
11-1 初唐莫高窟第220窟无量寿经变图中化生童子 11-2 中唐莫高窟第197窟北壁观无量寿经变化生童子

点将所搜集到的莲华化生图像分为三期五段。

（一）第一期：十六国至隋代

本期化生像表现丰富，涉及文中所列每一种类型。总体表现为：a、分布位置多样。多数离主尊佛较近，少数离主尊佛较远。b、身形变化多样。有从莲花中仅露头部的，有露半身的，也有露出全身的。c、化生像所出莲花花形多样。d、化生像多数有头光，少数没有头光。

具体变化可细分为三段。

第一段：十六国时期

十六国时期化生像均为童子类，本文计搜集到5例，分别出现在西秦时期炳灵寺石窟、北凉时期敦煌莫高窟与天梯山石窟。墓室壁画1例，出现在北燕集安长川一号高句丽墓中。由于这一时期发现的石窟遗存和佛教艺术图像并不丰富，因此按比例来讲不能算少。化生像所出莲形有三种：简单椭圆形莲、浑圆三瓣形莲与卷草纹莲。

具体来看：炳灵寺第169窟化生像位于北壁无量寿佛背光处，炳灵寺佛爷台出现在主尊说法佛头光两侧上部，高句丽墓室壁画中的化生像出现在天人两侧，离主尊佛都较近，且都只露出头部，有圆形头光。天梯山石窟化生像出现在第4窟和第18窟中心柱主尊佛龛的装饰带上，裸露的半身上有飞扬的彩带，头上有圆形头光。总之，这几例化生像均从莲花中露出头部或半身，面部特征为童子形，有圆形头光，离主尊佛较近。

第二段：南北朝早期、中期

第二段实际上只有北朝出现了化生像。笔者搜集到的资料中没有发现这一时期南朝的化生像。北朝早期指的是北魏，中期指西魏、东魏，期间出现佛类化生像30例，菩萨类化生像9例，天龙八部中的地天类7例、飞天类64例、阿修罗类1例，佛弟子类1例，童子类化生像消失不见。

佛类化生像出现位置有浮雕佛塔受花处、千佛图中和主尊像的光背处。身形为露头部或半身，身下莲形有变异莲、紧致莲苞、简单椭圆形莲、三瓣莲、盛开莲等。菩萨类化生像主要出现位置为龛楣上侧及两角。身形有露头部的、露半身的，还有表现从露出头部到露出半身这样一个逐步变化过程的。身下莲形有紧致莲苞、盛开覆莲等。飞天类化生像出现位置有佛龛龛楣、胁侍菩萨头光上部、虚空中、主尊佛身光处等，出现位置不固定，身形表现多样。莲形变化有盛开莲、紧致莲苞、团莲等。此期地神类化生像位置固定在主尊佛座下，所出莲形均为盛开覆莲。阿修

罗出现在浮雕佛塔受花处，莲形为卷草纹变异莲。佛弟子类化生像出现在主尊佛龛两侧，莲形为长茎忍冬纹变异莲。

总体来看，这一阶段的化生像的表现为：a、除童子类化生像消失外，其他类型都有。b、不同身份化生像分布位置固定。c、化生像均只露出头部或是半身。d、化生者所出莲形变化多样。

第三段：南北朝晚期至隋代

南北朝晚期指的是南朝梁和北朝的北齐、北周。南北朝晚期至隋代出现的化生像有佛类15例、地天类15例、飞天类20例、童子类5例。

佛类化生像延续北朝早、中期的表现方式，出现在千佛之中与主尊佛的光背之中，莲形有三瓣莲与盛开莲。飞天类化生像主要分布在佛龛龛楣与佛像光背处，莲形为盛开莲。地天类化生像主要出现在佛座上，莲形均为盛开覆莲。童子类化生像出现位置为经变图中的七宝池内，以群体、露全身的形式出现。最具特色的是包裹化生童子的莲花为透明状，这种莲形以前从未出现过。

南北朝晚期至隋代化生像表现为：a、只剩下佛类、飞天类、地天类、童子类，其他类型不见。b、佛类、飞天类、地天类化生像只露出头部或半身，童子类化生像露出全身。c、佛类、飞天类、地天类化生像出现位置在主尊佛像的周围，童子类出现在七宝池中。d、佛类、飞天类、地天类化生像基本都有头光，童子类化生像没有头光。e、佛类、飞天类、地天类化生像身下莲形多样，童子类化生像所出花形仅为莲花，且以透明形式出现，从外面可以看见里面童子的状态。所以，这一时间段，童子类化生像表现最为特别。

（二）第二期：初唐至中唐

初唐至中唐化生像有菩萨类14例，童子类38例。其中菩萨类化生像分布在敦煌莫高窟和四川地区摩崖造像中，莫高窟中的菩萨化生像出现在经变图中的七宝池中，身下莲花均为盛开莲。四川摩崖造像中的化生菩萨均出现在阿弥陀佛五十菩萨图中的连枝莲茎上，身下莲花形状为莲苞和半开莲。童子类化生像大量出现在敦煌莫高窟和新疆阿艾石窟，出现位置为七宝池。莲花形状有盛开、半开、未开，呈现透明状。

这一时间段的化生像表现为：a、类型急剧减少，只剩下菩萨类、童子类。其中童子类最多，菩萨类较少。b、菩萨类化生像均有头光，身下莲花均为盛开莲。童子类化生像没有头光，所出莲花有莲苞、半开莲、盛开莲三种，莲花呈透明状。

（三）第三期：晚唐至宋代

晚唐至宋代化生像数量急剧减少，仅余童子类化生像6例，其他类型均不见。童子类化生像少量发现于敦煌地区晚唐第156窟南壁、宋代榆林窟第13窟、西夏第400窟。四川地区发现于晚唐北山佛湾第245龛和南宋大佛湾第18号龛。

这一时期的化生像表现为：a、只余童子类化生像，且数量较少。b、出现位置不固定。c、化生者均没有头光。d、化生像身下莲花呈盛开与半开形。e、透明莲消失。

三、莲华化生图像的演变

从上述的分类与分期我们可以看出：在漫长的佛教历史发展过程中，莲华化生图像也在不断地发生变化，而这种变化是有规律可循的，同时从这些变化中我们也可以看出许多暗蕴的文化内涵。

（一）化生像追随主尊像的演变

从十六国开始出现到宋代逐渐消尽，莲华化生围绕的主尊佛像呈现出从多变主尊到独崇阿弥陀佛的过程。由南北朝时期追随不同的主尊像，到唐以后一心追随阿弥陀佛，反映了信众们的佛教信仰从广义的净土信仰到狭义的西方净土信仰的转变。

第一期化生像追随的主尊像多有不同，如北魏云冈第6窟中心塔柱北面下层化生像追随主尊为释迦、多宝佛；北魏龙门古阳洞龛楣化生像追随主尊为弥勒佛；北魏龙门古阳洞化生飞天追随主尊为交脚弥勒菩萨；北魏莫高窟第263窟南壁化生像追随主尊为三世佛；北魏莫高窟第257窟中心柱南向上层化生像追随的是半跏思惟菩萨；北齐高市庆造像中化生像追随主尊为双思惟菩萨；北齐刘遵伯造像中化生像追随主尊为西方三圣；北齐刘仰造像中化生像追随主尊为双观音像等。

十方佛国，一佛一净土。从化生像与主尊像的组合上可以看出，莲华化生在第一期追随的主尊像多变，说明十方

佛国均可莲华化生，反映了信众们净土往生信仰的多样性。

第二期以后化生像追随主尊基本固定为阿弥陀佛。唐代阿弥陀信仰大盛，《无量寿经变》的"三辈往生"、《观无量寿经变》的"三品九生"作为往生西方净土的必经途径，成为信徒的临终寄托。因为西方净土信仰所倡导的念佛法门具有一般的群众性的倾向，善导倡导的"善恶凡夫同沾九品"观念，使西方净土的信仰达到狂热，取得最终的支配地位。这标志着中国佛教民众化的完成，也反映了莲华化生往生信仰内涵的缩小，即由广义的净土往生信仰转变为狭义的西方净土往生信仰。

（二）化生像身形的演变

从外形来看，第一期各种身形的化生像都只露出头部或半身，这些图像正如吉村怜先生所释，表现的是天人诞生图。第二期露出全身的化生童子成为表现的主体，反映了民众信仰的民俗化变迁。

第一期，如敦煌莫高窟中北魏第251窟中心柱东向龛龛楣、第254窟交脚弥勒像龛龛楣、西魏第432窟中心柱东向龛龛楣图像等。龛楣中间的化生像已经露出半身，两手伸向两侧，抓住蜿蜒的缠枝。缠枝向两侧延伸，缠枝上长出的小莲花中悄悄地探出化生者的头部，迷茫地看向中间那身化生者，画面生动有趣。又如北周莫高窟第290窟南壁前部上层人字披下小幅说法图，以主佛为中心两边对称画着化生供养菩萨。化生菩萨从刚露出头部，再到露出半身，又到露出全身跪拜。这个场景会让我们联想到花苞竞相怒放，生命不断长成的

画面。同样的还有云冈18窟南壁立佛右手侧的莲树化生。树上莲花花心处是两身露出半身的化生，化生之上是一个跪坐天人，再之上是飞翔的天人。飞翔天人手握莲花枝蔓而舞，似乎枝蔓上又将长出莲花，花中又有新的生命出现。这些图像都是表现不同身份的化生者正在生成的情景。

第二期开始，专门绘制露出头部、露出半身的化生像几近消匿，新生命正在天国长成的情景不再是表现的主题。这一时期，化生童子作为化生像的主要角色开始隆重出场。这是一种时代现象，既与阿弥陀信仰的盛行有关，也与信众的民俗化变迁有关。《佛说无量清净平等觉经》曾有信众在西方净土中莲华化生后还要"自然长大"的记载[50]。所以化生像以童子的形象出现，应该与现实生活中新生命"出生——成长"的自然规律有关。在这里，佛教信仰与民俗化开始悄然相溶。

（三）化生像性质的演变

丁福保《佛学大辞典》中说："佛菩萨为济众生以神力变作种种者，即化身、权者、权化、权现等"为佛菩萨化生。"信佛智之人随九品之行业各化生于莲华中，身相光明顿具足"为极乐化生[51]。笔者以为，第一期的化生像是佛菩萨化生，第二期以后净土经变图中的化生像是现世民众的极乐化生。

第一期化生像是佛菩萨化生，可从三点认定。第一，外形特征。从分类图片可以看出，化生者哪怕只是露出头部，也与旁边的佛菩萨众一样，有与他们一样的肉髻、头光、发髻、天衣、飘带等等。第

二，出现位置。第一期化生像总是围绕在主尊佛像的周围，听法供养。因为离佛客观距离的远近，实际上是一种过去发愿深广以及功德积累大小的指标。如观音和大势至就能常伴阿弥陀佛左右坐侍论证。他们离佛最近，显示了他们所积累的功德最大、所发的愿行最广。离佛的远近，并非出于主尊佛的爱憎或偶然之选，而是由严谨的佛教修行位阶决定的。第三，佛经亦可印证。《无量寿经卷下》中曾说"他方诸大菩萨发心欲见无量寿佛。恭敬供养及诸菩萨声闻之众。彼菩萨等。命终得生无量寿国。於七宝华中自然化生。""佛告弥勒。不但我刹诸菩萨等往生彼国。他方佛土亦复如是"[52]。由此可知，佛菩萨往生西方净土也要通过"莲华化生"。供养佛陀积累功德，听闻佛法增长智慧，如若功德智慧不圆，又怎能成佛？不积不增，又怎能圆满？释迦世尊，也曾于过去世供无量诸佛，观世音菩萨亦是如此。彼国的佛菩萨，都是先后往生之人。或是凡夫往生，经过修功，证成菩萨；或是他方菩萨，希望早日成佛，求生彼土。往生之人，在未证补处之前，必须上求下化，觉行双圆，方得证补处。

认定后二期净土经变图中的化生像是现世民众的极乐化生，是因为佛经中明确提到"信佛智之人随九品之行业各化生于莲华中"[53]，并对莲华化生的果报根据功德圆满程度做了具体规定，分为三辈往生或三品九生。即便是以菩萨身形出现的也是极乐化生。如唐武则天时期莫高窟第335窟西方净土变七宝池中有十二身菩萨化生，第341窟南壁西方净土变有二十身

菩萨化生，北壁弥勒经变有十九身菩萨化生。因为立刻花开见佛、位列菩萨尊位是每位供养人的心愿，所以"垂拱以后化生菩萨尤其多，源自当时临终往生思想的流行，还有出资者的意愿，施主当然都愿上辈往生"[54]。

又或许对于人们来说，无量寿经变与观经变中宏大而华丽的极乐世界似乎离现实过于遥远。于是，盛唐后人们的关注点集中到了净土观想的最后一部分"九品往生"上。如盛唐第217窟观经变中两次出现九品往生，第171窟北壁观经变出现三次九品往生。伯孜克里克石窟盛唐第40窟左壁完全是以莲华化生为主题的壁画，图录将其定名为"九品往生"图。这些表现都是民众意愿的反映。除此之外，人们还热切地绘制单独的化生像。如莫高窟就曾出土过专门以化生童子为主体的唐代绢画——现藏于法国吉美博物馆的《莲上化生童子图》，仅用莲华化生这一直接的主题表现极乐往生的成就。善导宣扬九品皆凡夫的思想，触及每个人的利益，为所有人提供了往生的可能性，随着单独以莲华化生为主题的绢画、壁画的出现，人们对净土信仰的崇拜进而也转化为对莲华化生本身（或者说往生本身）的信仰和崇拜。

（四）化生像身下花形的演变

从十六国至宋代，化生者身下的莲花纹不断地发生演变，衍化出众多的纹样。从第一期的多种纹饰如单层莲纹、双层莲瓣纹、变异莲纹、团莲纹、连枝莲茎纹，到第二期单一的透明莲纹。种种表现说明早期莲华化生像更注重的是图像的装饰性，后期更注重的是宣扬莲花是可以诞生新生命的专属性。

第一期化生像身下花形的演变方式有三种：减笔、添加、变异。如简单椭圆形莲、浑圆三瓣形莲等都属于减笔，大刀阔斧地减掉多余的形，只保留其骨。添加则是以莲花纹样为基础，加上忍冬、缠枝、莲叶、卷云、蕉叶等纹饰，对莲花叶瓣进行变形、繁复地添加，使得花瓣渐渐脱离了原来莲花的面貌，逐渐演变为半菊半莲、半牡丹半莲、半芍药半莲等形式。变异是把寻常的东西设计成与我们的习惯性思维相背离的不寻常形象，其反常、复杂怪异的形象使人产生某种联想并给予其个性化的寓意和象征。变异莲正是如此，本文涉及的变异莲有的变成不可思议的动物的眼睛、有的变成蛇尾卷草、有的变成翻卷的云朵。

虽然所有的佛教经典中均提到只有从莲花中才可化生，但是第一期的莲华化生图像并没有严格地契合经典，而是更注重图案的装饰性，匠师在绘制的过程中带有更多的个人喜好情绪。

第二期以后化生像身下花形开始固定为莲花，其他花形消失不见。强调只有在莲花中才可以孕育新生命，而且莲花的开合与进入净土的时间长短密切相关，与修行功德的大小密切相关。这一时期，以图像表现的信仰性佛教与以佛经表现的义理性佛教在此达到了绝对的统一。

注释：

[1] [日]吉村怜著，卞立强译：《天人诞生图研究——东亚佛教美术史论文集》，上海古籍出版社2009年版。
[2] 杨雄：《莫高窟壁画中的化生童子》，《敦煌研究》1988年第3期，第83-89页。陈俊吉：《北朝至唐代化生童子的类型探究》，《书画艺术学刊》2013年第15期，第177-251页。
[3] [日]中村兴二：《日本的净土变相与敦煌》，《中国石窟·莫高窟三》，文物出版社1987年版，第211-221页。王治：《长路迢遥往生便——敦煌莫高窟唐代西方净土变结构解析》，《美术研究》2013年第1期，第68-74页。
[4] 王秀玲：《北魏莲花化生瓦当研究》，《文物世界》2009年第2期，第32-39页。
[5] 姚潇鸫：《试论中古时期"莲花化生"形象及观念的演变——兼论民间摩睺罗形象之起源》，载中国敦煌吐鲁番学会主编：《敦煌吐鲁番研究》（第十二卷），上海古籍出版社2011年版，第381-397页。
[6] 中国敦煌壁画全集编辑委员会编：《中国美术分类全集·中国敦煌壁画全集3 敦煌 北周》，辽宁美术出版社、天津人民美术出版社2006年版，彩图156。
[7] 敦煌研究院主编：《敦煌石窟全集13·图案卷（上）》，商务印书馆2003年版，彩图218。
[8] 同上，彩图179。
[9] 同上，彩图218。
[10] 敦煌文物研究所：《中国石窟·敦煌莫高窟第二卷》，文物出版社1984年版，彩图59。
[11] [日]松原三郎著：《中国佛教雕刻史论·图版编一 魏晋南北朝前期》，吉川弘文馆1996年版，图版103、104。
[12] 同上，图版62。
[13] [日]松原三郎著：《中国佛教雕刻史论·图版编二 魏晋南北朝后期·隋》，吉川弘文馆1996年版，图版401。
[14] 金维诺主编：《中国寺观雕塑全集·5金铜佛教造像》，黑龙江美术出版社2003年版，图61。
[15] 云冈石窟文物保管所编：《中国石窟·云冈石窟一》，文物出版社1991年版，图121。
[16] 刘景龙主编：《龙门石窟造像全集第1卷》，文物出版社2002年版，图版182。
[17] 龙门文物保管所、北京大学考古系编：《中国石窟·龙门石窟一》，文物出版社1991年版，图版156。
[18] 中国敦煌壁画全集编辑委员会编：《中国美术分类全集·中国敦煌壁画全集3·敦煌北周》，彩图115。

[19] 敦煌文物研究所编：《中国石窟·敦煌莫高窟第一卷》，文物出版社1982年版，彩图181。
[20] 四川省文物考古研究院、绵阳市文物局：《绵阳龛窟》，文物出版社2010年版，第117-118页，线图3。
[21] 敦煌研究院主编：《敦煌石窟全集5·阿弥陀经画卷》，商务印书馆2002年版，彩图28、31。
[22] [日]松原三郎著：《中国佛教雕刻史论·图版编二 魏晋南北朝后期·隋》，图版328。
[23] 解华：《云冈石窟中的地神造像》，《山西大同大学学报》2012年第1期，图3。
[24] 安金槐、贾峨：《巩县石窟寺总叙》，载河南省文物研究所编：《中国石窟·巩县石窟寺》，文物出版社1989年版，实测图10。
[25] 花平宁、魏文斌主编：《麦积山》，江苏美术出版社2013年版，图版201。
[26] [日]松原三郎著：《中国佛教雕刻史论·图版编二 魏晋南北朝后期·隋》，图版441a。
[27] 同上，图版410a。
[28] 同上，图版408a。
[29] 同上，图版417a。
[30] [日]吉村怜著，卞立强译：《天人诞生图研究——东亚佛教美术史论文集》，第32页，图35。
[31] [日]松原三郎著：《中国佛教雕刻史论·图版编二 魏晋南北朝后期·隋》，图版445a。
[32] [日]松原三郎著：《中国佛教雕刻史论·图版编一 魏晋南北朝前期》，图版288。
[33] [日]松原三郎著：《中国佛教雕刻史论·图版编二 魏晋南北朝后期·隋》，图版490。
[34] 敦煌文物研究所编：《中国石窟·敦煌莫高窟第一卷》，文物出版社1982年版，彩图20。
[35] 敦煌文物研究所编：《中国石窟·敦煌莫高窟第二卷》，文物出版社1984年版，彩图65。
[36] 中国敦煌壁画全集编辑委员会编：《中国美术分类全集·中国敦煌壁画全集2 敦煌 西魏》，彩图83。
[37] 敦煌文物研究所编：《中国石窟·敦煌莫高窟第一卷》，彩图149。
[38] 中国壁画全集编辑委员会编：《中国敦煌壁画全集·敦煌·隋》，彩图197。
[39] 马世长：《龙门皇甫公窟》，龙门石窟研究所，北京大学考古系编：《中国石窟·龙门石窟一》，文物出版社1991年版，第246页，图5。
[40] 同上，第241页，图1。
[41] 敦煌研究院主编：《敦煌石窟全集1·再现敦煌》，商务印书馆2005年版，彩图128。
[42] 温玉成：《龙门北朝小龛的类型、分期与洞窟排年》，载龙门石窟研究所、北京大学考古系编：《中国石窟·龙门石窟一》，文物出版社1991年版，第209页，图90。
[43] [日]吉村怜著，卞立强译：《天人诞生图研究——东亚佛教美术史论文集》，第30页，图29。
[44] 甘肃北石窟寺文物保护研究所编著：《庆阳北石窟寺内容总录》（上），文物出版社2013年版，第208页，图346。
[45] 中国敦煌壁画全集编辑委员会编《中国美术分类全集·中国敦煌壁画全集11 麦积山炳灵寺》，辽宁美术出版社、天津人民美术出版社2006年版，彩图31。
[46] 刘建华：《义县万佛堂石窟》，科学出版社2001年版，第133页，图112。
[47] 敦煌研究院、甘肃省博物馆编著：《武威天梯山石窟》，文物出版社2000年版，彩版46-1。
[48] 敦煌研究院主编：《敦煌石窟全集·阿弥陀经画卷》，彩图12。
[49] 同上，彩图191。
[50] [东汉]支娄迦谶译：《佛说无量清净平等觉经》，《大正新修大藏经》第十二卷，第284页上栏。
[51] 丁福保：《佛学大辞典》，中国书店2011年版，第733-734页。
[52] [曹魏]康僧铠译：《佛说无量寿经卷下》，《大正藏》第十二卷，第278页中栏、下栏。
[53] 丁福保：《佛学大辞典》，第734页。
[54] 敦煌研究院主编：《敦煌石窟全集·阿弥陀经画卷》，第32页。

（栏目编辑 张同标）

（上接168页）

的图像研究资料。

第二，世界语境的比较，以获得一个国际交流制高点。国际文化交流中，传统文化、特别是传统艺术是文化交流的制高点，墓室壁画就是这样的艺术类型，壁画墓千余座，壁画面积数万平方米，历时近2000年，如此体量具有不可比拟的先天优势。这是人们耳熟能详的常识，本套书做的补充是在世界语境中进行了中国与埃及、墨西哥的墓室壁画进行比较。在世界范围内，墓室壁画的遗存作为一种墓葬形式普遍存在，但比较集中、体量比较大的国家只有中国、埃及和墨西哥，而且都是世界文明古国。其中，与埃及的比较比较深入。墓室壁画表现的是墓主人在墓室中得到重生，"重生也是一个过程，于是出行图、双龙穿壁图、门阙神灵图、天门榜题图等图像也普遍出现。这些重生活动都是在神灵帮助下完成，因此西王母图像成为最重要的图像，象征着重生得到指导和最终完成。"[5]经过比较发现，中国的神灵非常明显，而埃及神灵与墓主人是合为一体的，这说明中国墓室壁画保留着本土宗教信仰的纯粹性。

总之，本次选题策划对推广学术类艺术图书是一个有益而成功的尝试；编辑出版这种市场上较为少见的艺术文化遗产套书，不仅能够推动普及墓室壁画的艺术价值、宗教价值和考古价值，而且对于保护古老中国的传统艺术文化并使之得以海内外传播也具有十分有益的现实意义，这，也是我们编辑感到欣慰的地方。

注释：

[1][2][3][4][5]汪小洋：《汉赋与汉画的本体关系及比较意义》，《文艺理论研究》2016年第2期。

（栏目编辑 孙家祥）

西魏《大方等陀罗尼经》的流行与莫高窟第249窟的营建

马兆民　赵燕林

(敦煌研究院,甘肃敦煌,736200)

【摘　要】本文通过对莫高窟第249窟窟顶四披内容的比较研究,认为该窟表现的是《大方等陀罗尼经》的相关内容,而且这一内容与北朝敦煌地区流行《大方等陀罗尼经》有关。

【关键词】大方等陀罗尼经　莫高窟第249窟

作者简介：
马兆民（1966—），女，甘肃省天水市人，敦煌研究院考古研究所馆员，主要从事石窟考古研究。
赵燕林（1980—），男，甘肃省甘谷县人，敦煌研究院考古研究所馆员，主要从事美术史和石窟艺术研究。
项目基金：
本文系2017年敦煌研究院一般项目"《大方等陀罗尼经》对敦煌早期石窟的影响"（2017-SK-YB-7）阶段性成果。

莫高窟第249窟是营建于西魏时期的代表性洞窟,属早期典型的覆斗顶殿堂式洞窟[1]。洞窟内容涉及范围之广、画面场景之庞杂、研究者之多,都系前所未有。一段时间以来,研究者们各抒己见,争论不休,却疏忽了对洞窟整体内容的探讨。目前,对该窟窟顶内容的研究大概形成了三种观点：中国化主题说；佛教主题说；融合说。但此三种说法在学界尚无完全之定论。

这些观点大多以洞窟局部图像资料为证,故对洞窟内容的研究拘泥于各自依据的神仙、佛道思想,或对某部佛经中零星画面的比对,而缺乏对洞窟整体内容的探讨[2]。经过比对流行于西魏前后一段时间内的《大方等陀罗尼经》中的相关内容,笔者认为该窟窟顶主体内容应为《大方等陀罗尼经》中的一切阿修地狱饿鬼前往阎浮提的经变故事。而这一主题与大方等陀罗尼信仰密切相关,故此,本文以敦煌地区盛行的大方等陀罗尼信仰为线索,试图梳理出莫高窟249窟与之相关的研究问题。

一、249窟相关研究问题概述

当下,学界大多认为第249窟窟顶壁画内容系东王公、西王母之说,这一说法在上世纪六十年代早已提出[3],但详细论证者却是段文杰先生。1983年,段先生认为该窟所表现的是一幅以道教神仙思想为主导的天国景象,表达的是道教神仙东王公和西王母,是佛教中国化的图式体现。同时,贺世哲先生提出与此相反的说法,贺先生认为该窟是借用民族形式表现了佛教思想,并以《佛观三昧经》说明西壁阿修罗形象以及南北壁帝释天和帝释妃的形象[4]。

此后,日本学者斋藤理惠子对以上两种说法提出了质疑,她认为"第249窟整个天井不是基于神仙思想的世界观,而是作为庄严佛教世界的一个构成要素而采纳、吸收了神仙像,中国化地表现了佛教世界"[5]。但同时又指出："第249窟天井图像,不是单一的中国图像与佛教图像的并存,而是将中国图像溶入佛教世界的中国式表现。[6]"其实这种说法,依然是段文杰先生提出的佛教中国化的升级版本。

持不同说法的是宁强先生和日本学者田中知佐子。宁强先生认为第249窟表现的是道士苦修成仙升入天国的情景,亦即中国道教神话中的"上士登仙图"。同时指出,西披的四目四臂巨人应为率领百隶驱鬼降妖的方相士,脚下所踩为昆仑山,南北壁乘坐三凤四和龙彩车的分别为女上士和男上士。而田中知佐子却另有所指,她认为第249窟表现的是中国传统神话题材中的"升天图",南北壁所表现的是"龙车凤辇"主题。这两种观点实则也是段文杰先生说法的升级,只不过被完全认定为了道教神仙画面,依然是中国化的主题。

1985,何重华先生在其博士论文《敦煌第249窟：维摩诘经的再现》[7]中,首次提出了第249窟是《维摩诘

经》道场的表现，并认为窟中的中国传统题材的诸形象也是借来表现佛教神祇的。但对这一结论的详细论证者却是张元林先生，其以《维摩诘经》中的《见阿閦佛品》和图像学研究方法，强化了这一说法[8]。1994年，日本学者小山满提出了截然相反的说法，他对照弥勒诸经后认为，第249窟整体表现的是雄伟、丰富、有趣的弥勒世界[9]。2000年，刘永增先生指出，第249窟窟顶内容体现了多重宗教的意义[10]。此后，胡同庆、沙武田、岳峰、赵晓星、刘惠萍等人也对此窟有过关注，并有相关论述[11]。

这些说法概括起来，呈现出三种模式，八种表述，如下表：

主题	提出者	说法	西披内容			南北披内容	
			四目四臂人物	山峦	山顶半开门城	南披	北披
中国化	段文杰	佛教中国化	阿修罗	须弥山	刃利天宫	西王母	东王公
	宁强	上士登仙	方相氏	昆仑山	黄帝天宫	女上士	男上士
	田中知佐子	升天图	护法神	昆仑山等仙山	天门	凤辇	龙车
佛教说	贺世哲	民族形式表现佛教	阿修罗	须弥山	善见城	帝释天妃	帝释天
	李凇	儒道图像表现佛教主题	阿弥陀佛	须弥山		月天子大势至菩萨	日天子观音菩萨
	小山满	弥勒世界	释迦摩尼佛			佉	佉夫人
融合说	何重华、张元林	佛教净土思想与中国传统仙界思想	阿修罗	须弥山	阎浮提至刃利天宫的三道宝阶	西王母	东王公
			《维摩诘经》中的《见阿閦佛品》				
	刘永增	体现多重宗教意义					

由上表可知，对于249洞窟研究的不同说法，主要集中在强调佛教义理、寓意死后升天以及佛道杂糅三种说法。强调佛教义理者无法解释四壁的神仙鬼怪，寓意死后升天者无法说明画面中的佛教内容，佛道杂糅者亦不能提供佛道杂糅之完全依据。其实以上所有说法都指向了佛教的中国化，只不过所指不同而已。但有学者指出"有论者说第249、285窟中的'狩猎图'表现了自然界的山野情趣，或是狩猎生活的再现。但却没有深究佛学意义"[12]。甚至指出这类图像："反映出的佛教义理是重要的，关乎戒、定、慧三学之一的戒学"[13]。因此，以上每种说法并没有从根本上解决第249窟窟顶壁画的主旨问题。

二、《大方等陀罗尼经》的流行

《大方等陀罗尼经》是印度大乘佛教密教经典，该经由北凉（公元397—460年）沙门弟子法众翻译于高昌郡（今吐鲁番），另说译于张掖[14]，分"初分""授记分""梦行分""护戒分""不思议莲花分"等五部分。据调查，敦煌遗书中共约有16种《大方等陀罗尼经》残卷写本[15]，30多件，多数为北朝写本。其中S.6727卷长4.4米，卷首残缺，卷尾写有："《大方等陀罗尼经》卷第一。一交（校）竟。延昌三年（514）岁次甲午四月十二日，敦煌镇经生张阿胜所写成竟。用纸廿一张。典经帅令张崇哲。"S.1524卷长9.25米，卷首残缺，卷尾有"《大方等陀罗尼经》卷第一。正光二年（521）十月上旬写讫"的题记。这是北朝时期敦煌流行该经的重要证据之一[16]。

高昌郡（今天新疆吐鲁番地区）紧邻敦煌地区，在442—444年，由北凉沮渠蒙逊统领此地，建立了号称

"大凉"的高昌地方割据政权。而据东初法师研究：

"时有沙门法众，出三庄集记第二：高昌沙门法众译出方等檀特陀罗尼经四卷，同集第八所载大涅盘经记：据说为昙无谶在北凉所译，最初为十卷仅有五品之胡本，为智猛从天竺携来者，彼抄锡于高昌时"[17]。

且《大方等陀罗尼经》主要讲述修行、供养、礼拜、持戒、忏悔等内容。该经宣称：

"闻此法者。能令一切地狱恶鬼诸天人等。一切众生无不解脱。能灭一切诸罪报业。"

据此可知，在佛教初传中国的过程中，该经可以满足信众所有的修行、供养、礼拜、持戒、忏悔等信仰问题，较为全面和方便。公元442—444年前后，法众在高昌翻译完成《大方等陀罗尼经》之后，很快沿丝绸之路东传。另据藏经洞出土的《大方等陀罗尼经》可知，该经一直延续至北魏后期和西魏初期，甚至更晚。

既然这一时期在敦煌地区流行《大方等陀罗尼经》，而对于热衷于大兴佛寺的的西魏佛教徒来说，势必会影响到当地佛寺的供养和修建，目前发现的与《大方等陀罗尼经》有关的洞窟是开凿于西魏的第285窟[18]。而第249窟和285窟开凿于同一时期前后，诸多画面内容相似。因此，《大方等陀罗尼经》与北朝莫高窟的营建是密切关联的，尤其是西魏时期的第249窟。

三、第249窟画面的构成与《大方等陀罗尼经》的比较

1. 洞窟主体内容与《大方等陀罗尼经》比较分析

敦煌遗书中的《大方等陀罗尼经》并没有完整保存下来，致使我们无法完全对照。但现传《大方等陀罗尼经》亦为法众所译，其内容应与敦煌遗书版《大方等陀罗尼经》相差不大，故依然可以比照现行版《大方等陀罗尼经》来研究这一时期相关洞窟的营建问题。

第249窟主要内容可分为塑像和壁画两大部分，塑像系后代重修，现已无法推知原貌。壁画分为天井（藻井、四披）和下部四壁壁画，壁画为西魏原作。比对《大方等陀罗尼经》卷二《授记分第二》：

"是时佛告东方天子：'汝今谛听当为汝说成佛因缘。东方有世界名曰离垢，汝于此界当得阿耨多罗三藐三菩提成一切智。'

佛告南方天子：'有世界名曰染色，汝于此界当得阿耨多罗三藐三菩提成一切智。'

佛告西方天子：'有世界名曰妙色，汝于此界当得阿耨多罗三藐三菩提成一切智。'

佛告北方天子：'有世界名曰众难，汝于此界当得阿耨多罗三藐三菩提成一切智。'

天子白佛言：'世界何故名曰众难？'佛言：'彼界昔来未有佛故。故名众难。'

佛告下方天子：'有世界名曰众声，汝于此界当得阿耨多罗三藐三菩提成一切智。'

佛告上方天子：'有世界名曰众妙，汝于此界当得阿耨多罗三藐三菩提成一切智。'

佛告十方世界一切诸天子：'汝等亦当各各作佛。'"

从该窟整体内容来看，该窟天井部分应为《大方等陀罗尼经》所说上方天子所在之众妙世界；东南西北四披壁画所绘分别为东方天子所在之离垢世界、南方天子所在之染色世界、北方天子所在之众难世界、西方天子所在之妙色世界。

天井四披面以绿色边饰的褐色带分隔而成，四披下部与四壁交接位置以青、绿、白、褐色的带状山岳连接而成。东披下部缺损一大块壁画，现右端仅能看到极少部分的山岳形状。在其山岳棱线上分布着与山岳几乎等高的树木，树木间散布着猿、鹿等动物形象，展现出一派人间山野景象。据笔者推测，这些山岳应该是《大方等陀罗尼经》所说"大小铁围山"。

《大方等陀罗尼经》卷二《授记分第二》道：

"尔时世尊授诸天子记。时放大光明普照十方界大小铁围山。尔时大小铁围山间。所有饿鬼阿修罗等。无量亿千见此光明。一一光头各有化佛。时诸化佛呼诸饿鬼。汝等苦人可往阎浮提可服良药。"

对比画面：四披所见群山即为十方界大小铁围山，各色鬼怪魔众即为饿鬼

阿修罗等。这些饿鬼、阿修罗等分布在大小铁围山间，向西壁聚拢行进，整个洞窟画面呈现出一种急速向前的运动感（图1）。始终体现出《大方等陀罗尼经》的无穷力量，因为：

"尔时舍利弗白佛言：世尊，此经如是神力无量能使一切天人、阿修罗、地狱饿鬼集至道场。"

这和该窟所绘画面内容基本一致。故笔者推测，该窟西披内容是《大方等陀罗尼经》的主旨内容，其它披面的内容应是为了烘托这一主题而绘就的。

2. 西披内容与佛经对比分析

该窟西披中心直立一四目四臂，二臂高举，手托日月，另两臂置于胸前，上身赤裸，下身穿青边红底短裙，两足淹没于大海中央的人物形象。这一形象根据《大方等陀罗尼经》载：

"尔时众中有一阿修罗。即上高山呼诸饿鬼。汝等苦人可往阎浮提。得闻诸佛甘露法味。尔时诸饿鬼即从此人往阎浮提。见释迦牟尼佛与无量大众。"

应是该经中的其中一阿修罗形象，阿修罗高举双臂、大张嘴巴呼唤众饿鬼前往阎浮提见释迦牟尼佛与无量大众（图2），与《大方等陀罗尼经》所述极为吻合。阿修罗脚下踩以绿、青、白、褐色涂出的重叠的高山，应是须弥山。据《大方等陀罗尼经》云：

"又如诸山须弥最高。若居其顶即皆得见四方之事。"

"又如大海而无边底。此陀罗尼经亦复如是而无边底。"

所以该铺壁画巧妙地利用最高的须弥山衬托出阿修罗的高大，用无边底的大海寓意出《大方等陀罗尼经》的深奥与重要。在阿修罗的头顶上部的须弥山山顶，有一半开门的城池，应是《大方等陀罗尼经》中的阎浮提城（图3）。该经道：

"此经在阎浮提犹如日光照明世间。众生遭恩得见四方。"

根据经文，该经在阎浮提城如同日光一般，使所有生活在这儿的生灵才得以遍观世间一切。

据段文杰先生论述，西披除了占据大幅画面的阿修罗形象外，在最上方左右两侧有回旋的莲花，右侧莲花下是一兽头人身举着大布袋的"风神"，左侧下是一兽头人身拿着12个大鼓连在一起的"雷神"，"风神"和"雷神"都有绿色的双翼，且两脚向左右大度张开。"风神"的右下方有一用口吹风的"风伯"，"雷神"左下方跟随着"霹雳"。此外，有一天人向须弥山半山腰右侧飞翔，有一迦陵频伽位于须弥山半山腰左侧。这些天人和神怪图像置于西披上部，周围飘舞着蓝色和黑色的云朵，故这部分表现的应该是天空。在天空下部，须弥山麓四周，辽阔的大海左右两侧各有一座建筑物，各坐一人，上身赤裸，天衣绕肩。右侧建筑物的左侧房檐下站立一绿翼长耳"仙人"，高举右手。在须弥山左侧也有同样形状的"仙人"，一边回头一边向右侧奔跑。在其下方大海边的山岳上有一只褐色的鹿，与其相对的须弥山麓右侧立一褐色猿猴，猿猴下部有一只脖子伸向大海饮

图1　第249窟天井部分所绘东南西北四方世界本

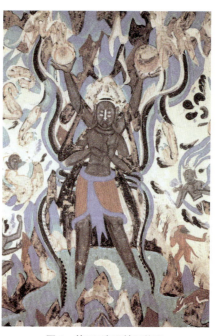

图2　第249窟西披阿修罗

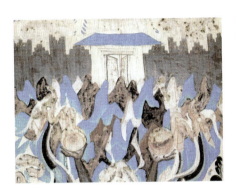

图3 第249窟西披阿修罗头顶的半开门的阎浮提城

图4 第249窟西南披向西聚拢的诸神

图5 第249窟西披佛经所云之一的雷神"某波旬"

图6 第249窟西披阿修罗

水的褐色鹿。右下角画一兽头人身红翼"鬼神";左下角画一只褐色的猴子,猴子右侧是一只褐色的鹿,右上方画一只黑色的鸟。这些"鬼神"及动物等形象都在阿修罗的召唤下向西披聚拢,彰显出一种急速的运动感(图4)。

其实,这一兽头人身有翼举着大布袋的"风神"和"雷神"并非中国神仙,而是《大方等陀罗尼经》所云之一的某波旬(图5)。

该经云:"当有波旬来坏是人善根因缘。云何而知。尔时佛告五百大弟子众。此魔来时凡有四十万亿。来至人所发大恶声。梁栋摇动放大恶风。或时放火或时放水欲杀其人。或时梦中立其人前挍拔其舌。或时吐火以喷人面。或时擎山欲压其人。"

据此可知,画家为了表现"栋梁摇动放大恶风"的场景,便借用了中国传统神话中的"风神"形象,故此"风神"并非中国之"风神"形象(图6)。

又云:"尔时佛告舍利弗。假使鸟飞疾于电光百千万倍。有阿罗汉复过于是百千万倍。复有菩萨复过亿倍。复有菩萨复过万万倍。假使百千万亿劫犹尚不周。况八十七日汝能周耶。"

其实,这一形象所描述的是"假使鸟飞疾于电光百千万倍。有阿罗汉复过于是百千万倍"的"电光迅疾"。

这些形象零散而复杂,但依然可以将其归类为:中心——阿修罗、上部——莲花、两侧——神仙怪鬼、下部——动物及山川。需要强调的是:这里出现的"雷神""风神""风伯"、绿翼长耳"仙人"、兽头人身红翼"鬼神"以及阿修罗,各类动物等都系佛经中所谓之"饿鬼"和"众生"。因为,西魏仍然处于佛教初传时期,还没有完全构建起自己的佛教图式,只得借用中原传统的儒道神仙怪鬼形象表达佛教的主题。加之这一时期中原士族随着东阳王元荣的到来,加剧了中国传统题材表现佛教思想的步伐。故这些所谓的道教题材的形象,不是为了表现道教内容,而是借用了道教形象表现了佛教主题而已。

3. 南披内容与佛经对比分析

前文已叙及学界认为南披上部所绘乘三凤彩车的是西王母,或帝释天妃,或象征观音菩萨的日天子的说法。诚然,每种说法都有道理,但需要关注"起点是图像,终点是文本(尤其是敦煌僧徒改造过的、熟悉的佛经)"[19]。其实,"借用传统图像表现新的宗教主题"[20]这样一种关照屡被证实,即第249窟借用儒道图像表现佛教主题的说法似更为合理。同时,《大方等陀罗尼经》中出现了"诸梵天王及诸帝释"的内容。经文如是说:

"诸梵天王及诸帝释。见此相已各共思量。有何因缘现此瑞应。为大德天生。"

或许,此"东王公、西王母"就是

该经所述"梵天王"和"诸帝释"（图7、图8）也未尝不可。

南披上部被以凤车为中心的图像占据，周围有云朵和莲花飞舞回旋。段文杰先生认为：天井下部右侧绘有绿翼兽头人身的"乌获"，左侧画兽身黑翼的十一首"开明神兽"；右下角画上身赤裸、着短天衣的兔耳的天人；下部底边山岳上方有六只褐色野鹿和线描野牛。这里出现了大量的中国式的鬼神形象，但这种形象在后代的佛教图像中也多有出现，故不能因为出现中国式的鬼神形象就证明洞窟表现的是儒道主题。

凤车上飘扬着蓝色的细长饰带，向着画面右侧即向西行进。凤车前方和后部都有天人和乘风仙人引导或跟随，下方有一白虎与凤车同向奔驰。南披上部被以凤车为中心的图像占据，周围有云朵和莲花飞舞回旋。天井下部右侧绘有绿翼兽头人身的"乌获"，左侧画兽身黑翼的十一首"开明神兽"。右下角画上身赤裸、着短天衣的兔耳的天人。下部底边山岳上方有六只褐色野鹿和线描野牛。假如将这些形象作一归类，即将南披画面分解为上下两部分，我们就会发现上部是佛经所谓的"天人"，这里以中国传统神话中不可或缺的西王母传达天人的至高无上；下部是佛经所谓的"畜生或饿鬼"，其中畜生以野牛、野鹿等动物形象来表现，而饿鬼则以"非人"的形象表现，因为这些形象符合"印度早期佛像很可能是以药叉遗像为原形而创制的"说法[21]。

图7 第249窟南披佛经所云"梵天王"

图8 第249窟西披佛经所云"诸帝释"

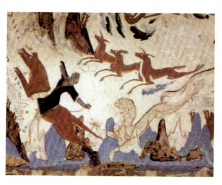

图9 第249窟北披佛经所云"猎师"形象之一

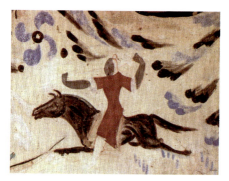

图10 第249窟北披佛经所云"猎师"形象之二

4.北披内容与佛经对比分析

北披上部破损严重，但依然可以看到和南披对称的构图画面。中央与南披的凤车相对，绘有四龙彩车，推测车上人物为西王公或帝释天，或象征大势至菩萨的月天子，人物头部及龙车上部脱落。龙车朝西行进，前方和后部奔跑着乘龙仙人，上部残损。画面左侧绘绿翼兽头人身的"乌获"，右侧画兽身黑翼的十三首"开明神兽"。"乌获"下方画展开白翅的迦陵频伽和蓝体白翅的天马，天马下部绘身长衣的兔耳天人。龙车下部绘乘马狩猎图，猎人回首拉弓射向似虎的野兽。再向左绘一奔跑的野牛和褐色的群鹿。右下角线描绘有母猪哺乳子猪图，这些动物都分布在下部山岳之中。

北披内容和南披内容极为相似，最为不同的是南披"西王母"、北披"东王公"。很多人说"西王母"和"东王公"的位置和方位有关，实则是魏晋时期"男尊女卑"的观念在此得到了发挥，导致"西王母"放置在了主尊佛的右侧，"东王公"放置在了主尊的左侧。而北披下部反身射虎的形象，无论来自西域还是中原，在这里强调的是"猎师"的形象（图9、图10），因为《大方等陀罗尼经》提到五戒的问题，其中说道：

"复次善男子复有五事。不得与谤

方等经家往来。不得与破戒比丘往来。破五戒优婆塞亦不得往来。不得与猎师家往来。不得与常说比丘过人往来。如是五事是行者业护戒境界。"

显然，这一形象是在强调"不得与猎师家往来"的内容。

5. 东披内容与画面分析

东披上部中央以"摩尼宝珠"为中心，左右对称地配置天人、鸟等图案。"摩尼宝珠"为火焰包围的纵长六角形，置于被两支花茎夹裹的扇形莲台之上。莲台被叉开双脚、双手高举的两翼神人托举。天人的天衣在"摩尼宝珠"左右一直飘升至头顶上部。左侧天人穿绿色天衣，右侧穿白色天衣。两翼神人两侧画两只面对面的大鸟，右侧尾羽似为孔雀。画面下方置相对而立的玄武和九首"开明神兽"。在玄武和开明之间，左侧画一倒立的上身赤裸的人，右侧画两手两脚向左右叉开的乌获。在画面左右两端各画一乌获。东披下部大部分缺损，但边沿右端和中心尚存部分山岳纹，中心部分可见一只褐色的鹿与绿色的马。

这些说法无论对错与否，但给出了一种解读壁画内容的新方式。就其东壁所绘的"摩尼宝珠"来说，其说有误，应为佛爱不释手的"髻中明珠"（图11）。因为《大方等陀罗尼经》说：

佛"又告阿难譬如国王。髻中明珠爱之甚重。若临终时授与所爱之子。我今为诸法王。此经即如髻中明珠。汝如我子。我今以此大方等陀罗尼经授与汝。譬如此王。以髻中明珠授与其子。"

此"髻中明珠"被佛誉为其子，显示了其非同寻常的地位。故将此明珠画在东壁中心，也是情理之中的事情。

此外，该经又道：

"若复有人于三千大千世界。积于珍宝至于倒立世界以供于我。不如有人持此章句一日一夜。何况尽形寿受持如是章句功德无量若复有人积于珍宝。遍至十方微尘等世界。上至竖立世界尽供于我。不如有人持一四句偈。转教他人功德无量无边。"

这段佛经是说，如果有人倒立着将世间无数的珍宝积聚一处供奉于佛祖。还不如有人将《大方等陀罗尼经》诵持一天一夜，如果有人既诵持该经还供奉珍宝，甚至到微尘世界还倒立着供奉，还不如让此人持一四句偈，这才是功德无量的事情（图12）。由此可知，东壁中有人倒立着将珍宝供奉给佛的画面，不是杂技场景，而是倒立供奉的景象。至于"开明神兽"和其它，都是为了拱托诸魔众及诸天人的，说明魔众之复杂。

图11 第249窟东披佛经所云"髻中明珠"

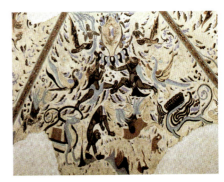

图12 第249窟东披佛经所云"倒立世界以供于我"形象

四、结论

通过上文所述，第249窟天井壁画内容得以基本阐释。该窟四披壁画组成了一个以"东方离垢、南方染色、西方妙色、北方众难、下方众声、上方众妙"为主体的"十方世界一切诸天子"各自为中心的《大方等陀罗尼经》所勾勒出的佛国世界。

在这个世界中，四披分别形成了一组独立的构图画面。各披下部边沿的山岳即为《大方等陀罗尼经》所述"大小铁围山"；各披"大小铁围山间"的"非人"形象应为众饿鬼或魔众、或阿修罗众，而上部的"东王公、西王母"皆为该经所述之天人。这些天人、阿修罗众、魔众、畜生等都在一阿修罗的呼唤下，沿着大小铁围山间前往阎浮提，去见释迦牟尼佛与无量大众，最终佛祖实现了"当为众生除灭重罪"的愿望。

这些画面所表现的主题思想表现的应该是以《大方等陀罗尼经》为主线的经变内容，而分布四周的神仙图像应该是为突出这一主题而设计的，同时该窟

壁画"吸收了中国图像的佛教世界的中国化"[22]的说法也可得此合理的解释。加之这一时期《大方等陀罗尼经》的流行。因此，学界所谓该洞窟壁画"是吸收了中国图像的佛教世界的中国化"[22]的说法应该是毫无疑问的。据此判定莫高窟第249窟四披的主旨是《大方等陀罗尼经》内容，该洞窟的营建与该经信仰密切相关。

注释：

[1] 敦煌研究院编《敦煌石窟内容总录》，文物出版社，1996年，第99页；法众译《大方等陀罗尼经》，《大正藏》第21册，No.1339。文中所涉《大方等陀罗尼经》内容均采自《大正藏》。

[2] 段文杰《略论莫高窟第249窟壁画内容和艺术》，《敦煌研究》1983年第3期；段文杰《道教题材是如何进入佛教石窟的》，《1988年全国敦煌学术讨论会论文集 书库艺术编》，甘肃人民出版社，1985年；贺世哲《敦煌莫高窟第249窟窟顶西坡壁画内容考释》，《敦煌学辑刊》1983年第3号；宁强《上士登仙与维摩经变—莫高窟第249窟窟顶壁画再探》，《敦煌研究》1990年第1期；史苇湘：《敦煌佛教艺术的基础》，《中国佛学论文集》，陕西人民出版社，1984年；李淞《莫高窟第249窟窟顶图像新解》，《西北美术》，1995年第4期。

[3] 孙作云《敦煌壁画中的神怪画》，《考古》1960年第6期，第31-33页。

[4] 贺世哲《敦煌莫高窟第249窟窟顶西坡壁画内容考释》，《敦煌学辑刊》1983年第3号，第28-32页。

[5] 斋藤理惠子著、贺小萍译《敦煌第249窟天井中国图像内涵的变化》，《敦煌研究》2001年第2期，第154-161页。

[6] 斋藤理惠子著、贺小萍译《敦煌第249窟天井中国图像内涵的变化》，《敦煌研究》2001年第2期，第154-161页。

[7] Dunhuang Cave 249:A Representation of the Vimalakirtinirdesa,Volume 1,Yele University,Judyv ChungWa Ho,May[D],1985.

[8] 张元林《净土思想与仙界思想的合流——关于莫高窟第249窟窟顶西披壁画定名的再思考》，《敦煌研究》2003年第4期，第1-8页。

[9] 小山满《敦煌莫高窟第二四九窟的窟顶图像的新解释》，《敦煌学国际研讨会文集—石窟考古卷》，甘肃民族出版社，1994年，第116-123页。该文由李国先生帮助提供，再次表示感谢。

[10] 刘永增《莫高窟第249窟天井画的内容新识》，敦煌研究院编《2000年敦煌学国际学术讨论会文集（石窟考古卷）》甘肃民族出版社，2000年，第1-24页。

[11] 胡同庆《从西魏第249窟龙凤驾车图像论敦煌艺术的模仿性》，《敦煌研究》2014年第4期；沙武田《北朝时期佛教石窟艺术样式的西传及其流变的区域性特征——以麦积山第127窟与莫高窟第249、285窟的比较研究为中心》，《敦煌学辑刊》2011年第2期；岳峰《莫高窟第249窟窟顶壁画图像学研究》，《天水师范学院学报》2012年第6期；赵晓星《从人间仙境到佛教天堂—莫高窟第249窟窟顶图像溯源》，《宗教对话与和谐社会》2011年；刘惠萍《试论佛教艺术对中国神话题材的融摄——以莫高窟第249、第285为中心》，《兴大中学报》2008年。

[12] 梁尉英《莫高窟第249、285窟狩猎图似是不律仪变相》，《敦煌研究》1997年第4期，第1-11页。

[13] 梁尉英《莫高窟第249、285窟狩猎图似是不律仪变相》，《敦煌研究》1997年第4期，第1-11页。

[14] 吕建福《中国密教史》，中国社会科学出版社，1995年，第130页。

[15] 参见季羡林主编《敦煌学大辞典》，上海辞书出版社，1998年。

[16] 该部分佛经标点部分和部分解读由王惠民研究员帮助完成。

[17] 参见子龙《吐鲁番佛教》，《佛教文化》1966年第4期，第18-20页。

[18] 贺世哲先生在研究第285窟北壁的墨书题记和八佛图像时，认为八佛图像很可能就是根据《大方等陀罗尼经》绘制的无量寿佛、释迦牟尼佛、维卫佛、式佛、随叶佛、拘楼秦佛、拘那含牟尼佛、迦叶佛等。贺世哲著《敦煌图像研究·十六国北朝卷》，甘肃教育出版社，1996年，第342-347页。

[19] 李淞《莫高窟第249窟窟顶图像新解》，《西北美术》1995年第4期，第20-24页。

[20] 李淞《莫高窟第249窟窟顶图像新解》，《西北美术》1995年第4期，第20-24页。

[21] 张同标《中印佛教造像源流与传播》，东南大学出版社，2013年，第570页。

[22] 斋藤理惠子著、贺小萍译《敦煌第249窟天井中国图像内涵的变化》，《敦煌研究》2001年第2期，第154-161页。

（栏目编辑 张同标）

止戈为武：汉代陕北军事题材画像的特点及意义

练春海

(中国艺术研究院工艺美术研究所，北京，100029)

【摘　要】 陕北是中国较大的画像石产地之一，同时它又是汉代的军事重镇，但由于南匈奴的内附使得战线外移以及人们对战争的厌恶等原因，直接表现战争的图像极为罕见；另一方面备战观念的长期存在以及当地人们认为与军事相关的图像具有辟邪功能等原因，墓葬中又不免要出现军事图像。两个方面相作用的结果是，汉代陕北墓葬选择了较为间接的军事题材以及在形式上较为隐晦的方式来建构相应的辟邪功能。

【关键词】 陕北　军事　图像

作者简介：
练春海（1975—），艺术学博士，中国艺术研究院工艺美术研究所。研究方向：器物美术、艺术考古。
项目基金：
本课题的研究得到了北京大学汉画研究所资助。

关于汉代战争题材的画像石在全国几大主要产地均有出现，围绕这些画像石展开研究的论文有不少，如：《胡汉战争画像考》[1]，以战争中的重要因素马匹为研究对象的《汉画中马的艺术》[2]和《汉代马种的引进与改良》[3]等，从战争技术方面作探讨的《从汉画看汉代的射箭活动》[4]以及《从南阳出土的画像石看汉代军事体育活动》[5]和《南阳汉代武术画像石试析》[6]等文章，西方的一些讨论如《马镫及其对中国军事历史的影响》[7]等亦与汉代画像石有关。

就汉代陕北军事而言，相关研究有张春树的《汉武帝时期北方及西北战争的军事力量》[8]，但从画像石入手的研究几乎没有。陕北军事类的画像石，与国内其它地区相比可谓独树一帜。比如它很少表现历史方面的内容，甚至根本没有"节孝"这个当时最流行的题材。康兰英女士认为这种现象与陕北特殊的历史地理环境有关[9]。而有的学者对此做出的解释则是：画像石艺术对于陕北来说是一个舶来品[10]，而且它在陕北出现的时间很短暂。但是这个解释不能完全令人信服。从地理位置来看，陕北处于战争频仍的边塞地区，是一个军事重镇，这个地区发掘出了大量画像石，但与之形成巨大反差的是，极少见到与军事或战争相关的作品，这一现象非常值得深入探讨。

这种特殊现象或许跟陕北当时的历史背景有关。根据已出土的纪年画像石来看，陕北画像石墓的建造年代约为自公元90年至公元140年的五十年之间[11]，这期间陕北隶属东汉的上郡和西河郡，系边塞重地[12]。而这一区域同时地处汉朝的核心地区"关中"的北缘，因此在军事地理格局中的地位相当高[13]。两汉期间，中国北疆沿线常年遭受胡族侵扰，在东汉著名将领窦宪大破北匈奴之后的几十年中，该地获得了较长时期的安宁，得以休生养息。虽然不免会有一些小规模的骚乱发生，如《后汉书•南匈奴列传》所载，围绕着南匈奴内乱（南匈奴此时内附于汉）、降胡[14]与匈奴之间的冲突、新降者与旧降者之间的冲突、被镇压者的起兵反叛等等展开的战争，但总的来说，这一段时期陕北基本免于兵患，甚至在经济上还获得了一定的发展。此时边塞对内附匈奴与汉人进行沟通的阻碍日见彰显，南匈奴曾上书要求罢备边塞，但汉朝统治者未允[15]。匈奴的内附对于汉朝而言，不仅在边塞之外平添了一道新防线，而且还将战事推移到塞外[16]，表明这一时期"以夷伐夷"的策略有了良好收效[17]，所以陕北在这期间基本没什么战事，自然描述战争的图像也就相对减少，相对安宁的社会环境为画像石墓葬的繁荣创造了条件，它在这期间的大量存在本身就是解释其军事题材"罕见"的一个注脚。

而另一方面，我们透过文献，又可以洞悉汉朝统治者对北方蛮夷（包括内附者）始终心存顾忌，因此不能也不会放松戒备或战备。我们完全有理由相信，汉代陕北的许多图像在一定程度上潜在地反映了边塞人民对待战争的态度。下文笔者将从图像出发，结合文献，简要地对图像遗存的这一特征加以阐述。

一、与军事相关的图像

与军事题材相关的图像可以分为两类：一类是与备战或战争宣传相关的内容，另一类则直接表现战场、战争以及与战争相关的人事等。第一类图像本身不表现战争，甚至从单件作品来看，在脱离特定时间、地点特征的情形下，我们不能确定它与战争的联系。然而我们如果从当时、当地的情形以及同类画像石在其它地区的出现频率等来综合分析，我们就会发现它与当时陕北一带军民对战争的认识与态度以及北疆地方政要甚至中央统治者对备战的宣传有关，其主题基本是提醒人们要有战争忧患意识，防患于未然。这类图像主要包括描绘狩猎场景（或者称为射猎图更为妥当，下详）等图像以及一些相关的历史题材。第二类图像则直接呈现战争的图景。

（一）战争的忧患意识

汉朝北边边境发生的战争多与匈奴有关，关于匈奴民族的起源问题在此不赘述，可参阅《史记·匈奴列传》，王国维的《鬼方昆夷狁狁考》及陈序经《匈奴史稿》的"第八章：匈奴种族的起源问题"等。

匈奴崛起于头曼单于，至冒顿单于时最强盛。秦以前"胡"仍是匈奴的通用名称。《史记》载：秦始皇因《箓图书》言"亡秦者胡也"[19]，便派蒙恬北伐匈奴及修筑长城可以为证。秦亡以后，匈奴南下，成为汉朝最大的外患。可以推想，

"匈奴"这个叫法是在这个时期逐渐被采用的，可能是音译名，与其"常常入侵中原，时人生厌"有关，并以"匈奴"二字去命名这个民族[20]。可见秦汉时期，也正是匈奴民族由普通的"蛮夷"壮大成为北边最大的威胁的"匈奴"的过程。

汉朝时期，匈奴部族的武力十分强盛，就连最强大的汉武帝也不能消灭它。所以"匈奴"的存在对于汉王朝而言，自始至终是一个隐患，既然存在忧患，就会有所作为。孟子曰：生于忧患而死于安乐[21]。忧患意识是维持和保证一个国家边疆防御的长效机制，从而不会因为疏于防范而轻易遭受灭顶之灾。这一带自战国开始，边郡设置就以军事功能为首要选择[22]。张春树认为，正是这种意识让汉代的军队迅速得到改良和壮大[23]。这种意识体现在画像遗存上，就是一方面强调士卒的基本作战技术和体能训练，另一方面就是强调士卒坚忍和顽强的意志。

技能训练——军事体育图像

东汉时期南匈奴内附，北部边陲防御线外移，但是内附蛮夷被认为是不可靠的。班彪曾回奏光武帝："臣闻孝宣皇帝敕边守慰曰：'匈奴大国，多变诈。交接得其情，则却敌折冲；应对入其数，则反为软欺'"[24]。西汉时期，汉元帝对呼韩邪单于要求罢备边塞征求群臣的意见时，郎中侯应条陈了意思相近的十条理由[25]。说明有汉一代，汉匈作为两个对等的政体，随时都有可能暴发战争，二者是和是战取决于它们的军事实力对比的结果。

除了国家之间的征伐之外，匈奴还常常入境侵盗，这种行为，不以汉匈处于和亲还是对立为转移，它是一种在匈奴统治者默许下的行径。这种骚扰和对边塞人口与畜产的掠夺终汉之世而未止，这对当地人民的正常生活和生产造成了深重的破坏。

匈奴人"儿能骑羊，引弓射鸟鼠；少长则射狐兔，用为食。士力能弯弓，尽为甲骑。其俗，宽则随畜，因射猎禽兽为生业，急则人习战攻以侵伐，其天性也。其长兵则弓矢，短兵则刀铤"[26]。迫于应敌的需要，汉边塞人民不得不"师夷长技"，《汉书·地理志》云："及安定、北地、上郡、西河，皆迫近戎狄，修习战备，高上力气，以射猎为先"[27]。"变俗胡服，习骑射"[28]。这些边民"闻命奔走"，是为边塞安全防卫的储备力量[29]。有时汉代政府会强行征召游牧民族为"楼烦"将士也是出于他们善骑射的缘故[30]。同理，国家会赐弓弩给那些充兵朔方、五原一带的刑徒，鼓励他们习射猎[31]。习射不仅对普通边塞的军民有深远的意义，有时一场战争的关键就取决于射击技术如何。汉时的一些重要的作战队伍如陷阵军（汉代的敢死队）出击时通常仅装备弩机和弓矢[32]。有学者通过对比汉代中国对四方蛮夷作战图的特点，发现大抵在东南、西南作战都有舟船，而在北方、西北方则以"骑""射"为特点[33]。

汉代军事体育活动包括很多，除了射击，还有角抵[34]、放纸鸢（五代以后称为"风筝"）、蹴鞠[35]、象棋、秋千[36]、武术[37]等。而汉代陕北人对骑射训练尤为重视，画像石上留下的众多狩猎图可以管窥

一斑，因此我们对汉代军事体育活动的讨论就以狩猎为代表。以下以《中国画像石全集》第五卷（下简称《全集》）[38]为代表，对其中的狩猎图进行统计。因晋西北在画像石分布上与陕北同属一区，故一并计入，使结论更具说服力。该书中所列出的画像局部或整体为《狩猎图》[39]的横额画像石[40]有：榆林陈兴墓门楣石、榆林古城界墓门楣石（两件）、榆林段家湾墓门楣石、榆林郑家沟墓门楣石、米脂官庄西壁组合、米脂官庄墓门楣石（两件）、米脂尚庄墓门楣石、米脂党家沟墓门楣石、绥德王德元墓室横额石、绥德杨孟元墓前室后壁横额石、绥德延家岔墓前室西壁横额石、绥德墓门楣石（九件）、绥德黄家塔墓门楣石、子洲苗家萍墓门楣石、清涧墓门楣石、清涧贺家沟墓门楣石、神木大堡当墓门楣石（四件）、靖边寨山墓门楣石、离石马茂庄四号墓门楣石、离石马茂庄左表墓室横额石、柳林杨家坪墓室横额石。总计三十四幅，占被统计总数九十三件的三分之一强（36.56%）。以上数据表明，狩猎在东汉墓葬画像石中出现得极其多，甚至在全国境内也是首屈一指的[41]，因此我们有理由说，在上郡和西河郡，狩猎行为是极为普遍的活动。

狩猎作为训练手法极为重要，其原因还在于"善骑射"还是一项重要的征兵标准[42]，弓弩是战争中使用的主力武器之一[43]。丁爱博在他的研究中提到，骑射作为军队的一个组成部分先秦时期就出现了，但至汉代始受重视。他指出，在骑兵的装备中，为了能够轻装上阵，箭、戟、剑是最常见的杀敌防身工具[44]。因此，不能简单地把狩猎看成一种消遣性的娱乐活动，在某种意义上更应该强调它所具有的战斗性质。上文说到狩猎是保持和提高战斗力最有效的途径，在陕北和晋西北出现的狩猎图像应当归入军事题材。只是狩猎的猎杀（捕）行为不是发生在人与人之间，而是发生在人与兽之间[45]。猎手与猎物、战士与敌人是两个针对性的组合。由于前者可以是一个人的两种身份，即他们有同一性（猎手也可以是战士），所以后者也被认为是可以等同的，陕北白家山出土的画像石就有此类反映。从白家山出土的几块画像石如B1（图1）、B2（图2）来看，我们甚至可以认为那种有目标的射杀行为——平原上的杀敌行为或山中的狩猎行为，除了场所不同之外，对于动作的发出者而言并无区别。图3中快速奔袭的人物，既是猎手又是战士。图3左下角给出了一个明确的"狩猎场面"，然后通过"倒地的梅花鹿"（图4 B2-a）这一个模板，说明了右上角有"倒地的梅花鹿"出现的场合仍然是在"狩猎"，而因狩猎者与战士实为一组人，因此表明战士即猎人，而在狩猎者/战士周围都是敌人的尸体、抱头鼠窜的和垂死挣扎的敌人，表明所有这些形象与"倒地的梅花鹿"属性相同。由此我们可以得到这样一个图式（见图6）：

在两个明白无误的主题中，制作者有意在其间制造误会，即模糊的空间。在

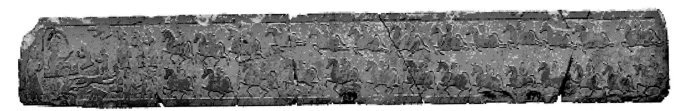

图1　B1

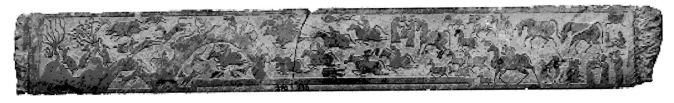

图2　B2

这个空间中,战场与猎场不分,敌人与野兽不分,其目的就在于表明杀猎对象的无二,即狩猎就是战争,狩猎图或许在汉代的陕北人看来归入军事题材并无不可,也许这正是陕北相关的画像石出土得比较少的缘故[46]。事情的另一个方面是陕北人们早已厌倦了经年累月的战争,虽然不得不习射,但即便是作为备战的射箭训练,他们也会以一种粉饰的态度把它转化成"狩猎图"而置于墓室环境中。而在其它地区,表现射杀的胡汉战争和汉族之间的内战画像石屡有见到,山东滕县万庄曾出土过一块完全以骑射来表现战争的精彩的画像石[47]。像这样的以射杀为主要方式的战争图全国范围内已知的有二十多块[48]。说明射击技术在汉代战争中的影响是深远的,这一结论与汉代弓弩几乎拥有当时世界上最先进的发射装置相适应[49]。

意志鼓舞——历史故事图像

对于战争而言,与技术同样重要的还有将士的士气。从史书记载来看,两汉时期战争的惨烈是不言而喻的,达到"士卒伤死,中国槽车相望"的程度[50]。以下是从《汉书·匈奴传》上摘录的两组军卒的损失数据,一为直接的伤亡人数(或有关案例),一为间接损失人数(因这种恐惧心理所导致的投降、后进、叛变等),从这里我们可以更为直观地了解当时的情形。

第一组:关于伤亡

1. 公孙敖出代郡,为胡所败七千。李广出雁门,为胡所败,匈奴生得广,广道亡归。

2. 往来入塞,捕杀吏卒,殴侵上郡保塞蛮夷,令不得居其故。

3. 孝文十四年,匈奴单于十四万骑入朝那萧关,杀北地都尉印,虏人民畜产甚多,遂至彭阳。

4. 匈奴日以骄,岁入边,杀略人民甚众,云中、辽东最甚,郡万余人。

5. 军臣单于立岁余,匈奴复绝和亲,大入上郡、云中各三万骑,所杀略甚众。

6. 其明年秋,匈奴二万骑入汉,杀辽西太守。略二千余人。又败渔阳太守军千余人,围将军安国。安国时千余骑亦且尽……

7. 广军四千人死者过半,杀虏亦过当……尽亡其军。

8. 匈奴大围贰师,几不能脱。汉兵物故什六七。

9. 初,汉两将大出围单于所杀虏八九万,而汉士物故者亦万数,汉马死者十余万匹。

10. 自贰师没后,汉新失大将军士卒数万人,不复出兵。

第二组:关于投降、叛变等

1. 匈奴大败围马邑,韩信降匈奴。

2. 居无几何,陈豨反,与韩信合谋击代。

3. 后燕王卢绾复反,率其党且万人降匈奴。往来苦上谷以东,终高祖世。

4. 中行说既至,因降单于,单于爱幸之。

5. 将军王恢部出代击胡辎重,闻单于还,兵多,不敢出。

6. 而前将军翕候赵信不利,降匈奴。

7. 八年,遣越骑司马郑众北使报命,而南部须卜骨都侯等知汉与北虏交使,怀嫌怨欲畔,密因北使,令遣兵迎之。

以上的数据仅为史书所载之一小部分,而记录在案的也仅为实际伤亡中极小的一部分[51]。如此高的伤亡率无疑严重地影响士气,所以各级政府和地方豪民[52]都

图3　B2局部

图4　B2-a/B2-b

会极力做好鼓舞士气的宣传工作,这种工作在汉朝统治集团中是有优良的传统的[53]。当然与邹鲁等地相比,在这个地区宣传孝道的意义远不如忠君受国(尽管从"家天下"的角度来讲,孝的最高层面仍是忠君)[54]。这种长期、深入的宣传也必然会影响到画像石的历史类题材类型的选择,这就是何以出现前文所提到的——在陕北墓中画像石历史题材中几乎不见表现孝道的题材。就现有文献来看,这种教育主要针对那些服兵役的对象[55]。也有学者认为墓葬中的军事画像本身就是一种褒扬性的激励[56]。

陕北所谓的豪民,大多都是"徙民实边"的结果,《史记》载,刘敬自匈奴处和亲回来后,又曾向汉高祖提议"徙齐诸田,楚昭、屈、景、燕、赵、韩、魏后,及豪杰名家居关中。无事,可以备胡;诸侯有变,亦足率以东伐"[57]。晁错亦主张实边,并提出一系列的优待办法,使人愿意在那里安居乐业[58]。这些豪民会为"利其财"的目的着想,主动支持政府的边防工作,包括采用一些方式激励战士的战斗意志。康兰英老师认为,"出于驻守在这里的边将、府吏,盘踞在当地的地主富豪维护统治地位,抗击、抵御匈奴侵扰的政治、军事需要,'忠义之士'便成了人们崇敬和歌颂的偶像,其舍生忘死、机智勇敢的品质成为当时提倡的风范和楷模,自然就是画像石中历史故事题材选取的重点"[59]。可见在陕北及晋西北,对于此类图像(如图5)[60]独有偏好,而不似其他地区那般多种多样(如临沂同样的历史题材包括了周公辅成王、孔子见老子、二桃杀三士、仓颉造字、荆轲刺秦王、泗水升鼎等)是有其历史必然性的[61]。

战后做好安慰和补偿工作是兵法讨论的一项重要内容[62],羽林孤儿的出现是汉代很有代表性的一个安抚措施的实证。羽林军"武帝太初元年初置,名曰建章营骑,后更名羽林骑。又取从军事死之子孙养羽林,官教以五兵,号羽林孤儿。"这些卫士很多就来自于北地、上郡、西河等地[64],而且他们不对羽林孤儿的编制作任何限制更能说明这支卫队的安抚性质[65]。

(二)表现战争的画像石

绥德县中角白家山汉墓出土了目前仅见到两块直接表现战争的画像石[66],长度均在2.5米以上,画像之一被命名为《凯旋图》(即B1),另一暂无名(即B2),构图自由灵活。虽然这两块画像石早在1998年初就已从民间征集到绥德博物馆[67],但由于种种原因,目前仅在《绥德文库•汉画像石卷》(以下简称《文库》)[68]中见到较为详细的介绍,遑论研究。

图像符号的释读

李贵龙认为B1"反映了当时激烈而频繁的战争。由二十七骑组成浩浩荡荡的队伍,占据画面的五分之四,反映出这支队伍的庞大,从兵士的头饰脸部造型来看,这支队伍是由汉族军队和已降匈奴军队组成的。上边一列呈奔跑状,下面一列则缓步而行,军士都身挂弓箭。左边五分之一的画面上刻绘着坐于华盖之下的首领,手中拿一书样物,似呈上的战功请赏册。首领身后一人持华盖,前面二人抱拳跪于地

图5 绥德四十铺墓门横额

图6 图1之画面语言分析

作乞求状，四人捧笏向头领走来作禀报状，下边有二人押一反解双手的战俘，另二人将一战俘扒光了上衣，四肢拉直摁于地上作行刑状。这显然是凯旋归来的战将在这里汇报战功领赏、被俘之敌在这里受审的场面"[69]。这样的描述相对而言稍嫌简单，甚至有些地方不能自圆其说。笔者认为有必要对它做出进一步的讨论，因为：

1. 对图像基本含义的正确的理解可以帮助我们理解表现战争场面的图像与陕北其它军事题材之间的关系，从而管窥时人对此类图像所持有的态度。

2. 对图像基本含义的正确的理解有助于我们去解析图像的内容与图像的功能、赞助人的意愿、制作者的技术手段与图像面貌的关系以及图像功能的生成方式，进而我们可以在一个更高的层面上整体理解一个墓室中、一块画像石中，图像与图像之间建立起的新的关系，以及通过这种关系建立起来的解读方法，可以进一步帮助我们理解这个时代、这个地区的墓葬文化乃至时代文化。

识读B1的难点在于画面左边五分之一的内容（见图7）。其中主要有三组形象的具体意味较难把握：一为俘虏形象，二为双手托物者及其随从的形象，三为被处罚者的形象。

关于俘虏形象

在没有文字标示的前提下，我们可以把一个被反解双手的形象理解为主动投降者、战败被俘者和违犯军纪者。显然，俘虏形象不一定是俘虏，可能是对手在不敌的情况下弃械投诚。他们放下武器，把自己捆绑起来，其目的在于传达投降意愿，是一种信号或仪式。《左传·僖公六年》载"许男面缚，衔璧，大夫衰绖，士舆榇"[70]。张维慎认为，"面缚"即背缚双手，可以单独或与其它动作一起构成投降仪式[71]。《后汉书》亦有相关记载，永初三年夏，南单于擅听信韩琮之言，以为"关东水潦，人民饥饿死尽，可击也"，遂起兵反叛。第二年春天，在汉"诸军并进"的压倒性形势下，单于"大恐"，乃遣使乞降，"单于脱帽徒跣，对庞雄等拜陈，道死罪"[72]。由此可见，战场上向对手表示投降有规矩可遁。但是出土于白家山的这一画像可以排除这一可能性，其原因在于：其一，在投降仪式中，"面缚"者为敌人队伍中地位最为尊贵者。在B1中我们无法判断，虽然敌人可能会"脱帽徒跣"，但是作为敌方的"主要人物"，其形体大小应稍示区别于一般士卒[73]。其二，"面缚"作为一种主动行为，在其后添加押解人员，从艺术处理角度来看有画蛇添足之嫌[74]。所以该形象宜作"战败被俘者"或"违犯军纪者"解。

关于双手托物者形象及其随从

从东汉政权与匈奴之间关系流变的史实来看，这组形象也有多种解释的可能。

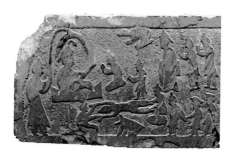

图7

然而它在画面中的意思并不一定可以根据周围的图像而得出最后的确定，因为目前而言，画像中的许多元素虽然共存，但并不表示服务于同一个主旨。

其一，匈奴表示愿意臣服或者与汉朝修和亲之好。《南匈奴列传》载，"十六年，北单于遣使诣阙贡献，愿和亲，修呼韩邪故约。和帝以其旧礼不备，未许之，而厚赏赐，不答其使。元兴元年，重遣使诣敦煌贡献，辞以国贫未能备礼，愿请大使，当遣子入侍。时邓太后临朝，亦不答其使，但加赐而已"[75]。可见表示"臣服"是有一定的"贡献"要求的。在东汉和帝至顺帝的这五十年间，南匈奴已归降于汉王朝。为免于误会，汉朝通常会婉拒北匈奴的类似请求，而回赠以厚礼。从纪实角度来看，这一期间在陕北画像石上不大会出现此类图像。

其二，对于归附的匈奴，汉王朝素来重金笼络。汉代文献上似"汉乃遣单于使，令谒者将送，赐采缯千匹，锦四端，金十斤，太官御食酱用橙、橘、龙眼、荔枝；赐单于母及诸阏氏、单于子……缯绮合万匹。岁发如常"[76]的记载比比皆是。虽然南匈奴已内附，但北匈奴的小股部队来降还存在。这种归附一方面会采取一定的仪式，如封赏，还可能授印。如《汉书》所载："初，左伊秩訾为呼韩邪画计归汉，竟以安定。其后或谮伊秩訾自伐其功，常鞅鞅，呼韩邪疑之。左伊秩訾惧诛，将其众千余人降汉，汉以为关内侯，食邑三百户，令佩其王印绶"[77]。

其三，论功行赏。如鲜卑大都护苏拔廆因杀敌有功，越骑校尉冯柱"封苏拔廆

图8 伏羲　　　　　图9 B1局部　　　　　图10 横额局部

为率众王，又赐金帛"[78]。

总体而言，此意象当解为受赏较为合适。但不论是哪种情况，在这里都可以说得通。在说明其原因之前，先要纠正一个说法，那就是画面上应该没有李贵龙所说的"拜谒"。首先从文献上来看。《说文新注》："笏，公及士所搢也。从竹，勿声"[79]。《晋书·舆服志》说："笏，古者贵贱皆执笏"[80]。而《广韵·没韵》则言"笏，一名手板，品官所执"[81]。说明"笏"这一器物的应用存在变迁，最后成为地位的象征[82]。在目前已出土的陕北画像石上"执笏者"或"执笏拜谒者"不见士卒[83]。从动作来分析，拜谒者手持笏板，是一个执持的动作，双手握抱笏板，指部回扣，而不是前伸。图8中伏羲的执矩就是一个典型的执持动作，这个动作中前臂与矩的夹角均明显大于120°。图10为与B1同出土于白家山的另一横额石的局部，是典型的拜谒动作，而B1则是取自图7的一个所谓的"拜谒"形象，二者的手势显然不同。图中人物的双手向前，看起来更像是平伸，以手掌面来托持事物，手与物的夹角接近90°左右。同时我们还要注意到汉代画像中人物的大小在一定程度上反映了他的地位高低。在这一组合中，如果他们被看成是拜谒的话，那么就不符合常理——如果带着礼物去拜见别人，那么执笏的一定是主人，而托物的应当是随后的侍卫、仆人或下属，而这种关系在这幅作品中显然不成立。后者不具备被解释为"拜谒"动作的充分理由。要是我们将它看成一组人物，与他们的首领一样，都手上托持着物品，也许会更为合理（而图7中间有一跪着禀报的形象，更似执笏）。至于所托何物，因为没有足够的信息，不能确认，在此笔者认为把它解读为奉献或受赏均可以。这里从三个人分别托持不同物件来看，加上前面有人向首领禀报，即在汉军士卒的引领下向首领投诚，并且准备向首领奉献其印信等有关物什[84]；若是从主人与随从手中物的形体大小来看，则可以理解为受赏（主人多而随从相对少些，而且内容也不尽相同）。

关于被处罚的形象

刑罚的目的可能是惩治叛徒，或者逼问军情，了解事件的真相。如"八年冬，左部胡自相疑畔，还入朔方塞，庞奋迎受慰纳之。其胜兵四千人，弱小万余悉降，以分处北边诸郡。南单于以其右温禺犊王乌居战始与安国同谋，欲考问之。乌居战将数千人遂复反判，出塞外山谷间，为吏民害"[85]。即通过"拷问"来调查事实的事例。还有一种可能是治军，《汉书》上有许多关于违反军纪或不按军令行事进行处罚的记录，轻则薄责，重则赐死。在宣帝本始二年的大征讨中，蒲类将军等因"不至期而返。天子薄其过，宽而不罪"。而祁连将军等却没有如此幸运，他"逢汉使匈奴还者冉弘等，言鸡秩山西有虏众，祁连即戒弘，使言无虏，欲还兵。御史属公孙益寿谏，以为不可，祁连不听，遂引兵还。虎牙将军出塞八百余里，至丹余吾水上，即止兵不进，斩首捕虏千九百余级，虏马牛羊七万余，引兵还。上以虎牙将军不至期，诈增虏获，而祁连知虏在前，逗留不进，皆下吏自杀。"[86]因此我们有理由相信这是军队首领在整治军纪。

另外，关于首领手中册页之形象。《后汉书》载："比密遣汉人郭衡奉匈奴地图，二十三年，诣西河太守求内附。"[87]其手中之物也有可能是记载有军事机密的简册或地图，而未必是功劳簿。

军旅生涯的图像再现

依笔者看，B1与B2这两件作品构思时

所遵循的思维模式是完全相同的，所不同的只是细节的处理，笔者与李贵龙的认识迥异。

一、在内容上，都围绕着特定人物的"经历"来处理题材。从上文来看，二者系同时从同一个地方征集来的，很有可能出自同一墓葬[88]。就这块副画像石来看，可能是一个军队的首长，但B1与B2上的"将军"角色未必是一个具体的人物，或同一个人物（如墓主）。李贵龙认为B2可以分解为狩猎图、放牧图和战争图等，笔者认为，B1其实也包括行军图、治军图、受降图等部分。需要说明的是，此处所谓的"投降"未必是"面缚"，B1中所出现的投降者的地位可能比端坐的首领的地位更低[89]。

二者的区别是，B1选取的人生大约仅限将军的"戎马生涯"时段，而B2几乎囊括将军的整个人生，不仅战争，还包括对其未从军之前的生活也作了详细回顾。如果我们可以把B2右上角那两个玩"吃子"的孩童看成将军儿时的记忆，那么接下来的便是琐碎的婚姻生活、放牧、从军、战争、狩猎等等。B2从两个方向延伸了将军的记忆，从战时到闲暇，从军旅生活到入伍前的生活，细碎而有机地组合成一个整体。

上述有助于我们梳理白家山汉墓的战争图与陕北其它军事题材之间的关系。一方面，由于B1与B2出现在同一个墓葬，尽管我们没有充分的理由认为这类图像是墓主的传记式呈现，但B1与B2在内容上显然有所"重复"，正因如此，说明它的价值也许有时不限于内容，可能与其它军事题材一样还有符箓功能（关于符箓等功能的解释详见下节）；另一方面，图像中各部分的内容又极好地统一于"人生经历"这样的大主题下，而画面又缺少"标志"性的符号，使我们缺乏充分的理由来确认它所具有的辟邪功能。

当然我们也不能排除这样的可能性，即它们是一个例外。陕北汉代的图像呈现具有很强的规律性，而B1、B2画像石似乎没有什么规律可寻，可能在制作的过程中赞助人起了重要的作用，也可能图像与墓主的身份、生活经历与意愿等有关。

二、墓葬功能语境中军事画像的功能

通过前文分析，我们可以认为狩猎图是军事题材的一种重要表现形式（尽管它是间接而隐晦的）。这类图像因与另一个表义系统混合，使得陕北地区画像系统中与军事相关的图像看起来反而不如其它地区清晰。这里所说的另一系统就是，射猎的其它非军事方面的象征意义系统，包括象征和写实[90]。这个系统在汉代陕北人独特的选择观念作用下变得不易解读。汉人有"避提战事"的倾向，但是他们的内心又寻找这种"军事力量"做自己的精神保护，哪怕是到了九泉也是如此。邻近的巴蜀地区的画像系统与陕北地区相比，它更显得独特，但就这种独特的、以表现完全的"世俗生活"题材为主的画像系统，在它们的作品中也偶见到"孔子见老子"等中原地区的作品，说明它在图像系统上并非完全与中原隔绝，只是区域性选择的结果[91]。汉代陕北图像在面貌上与中原地区一致，但他们的生活境遇却大相径庭，因此对于同样的图像他们会有不同的态度。

基于以上原因，图像制作者或赞助人对图像的选择大多持一种"务实"的态度。虽然这种图像不能排除有记载的功能和装饰功能[92]，然而在墓葬环境中，图像主要是为死人服务的，笔者认为，这类图像最初的功能当为辟邪，而记载功能只是派生功能。正如土居淑子所说，"虽然在表象上各自是现实的模仿，然而仅仅对这种表现方法就事论事的解释是不可能触及墓葬世界的本质的。画像石一方面确实是汉代绘画史丰富而又贵重的资料，然而除此之外，对它们所显示的根本意义，只有作为汉代社会所流行的生死观念的象征来理解，才能获得明确的答案"[93]。至于军事题材类图像是否具有辟邪功能，需要作进一步的考证。

若不考虑相互之间的层递关系，我们可以将陕北画像石中有关军事题材的分为三大类：狩猎图（包括射箭图）、历史故事图画和战争图。在这些图中，狩猎图占了九成以上，历史故事图只有极少的一部分，而战争图仅见白家山出土的两件[94]。这表明，在某种意义上，我们只要能够证明狩猎图在墓葬环境中的独特意义，我们也就证明了军事题材在汉代墓葬中的作用了。

先看历史故事图画，张文靖的硕士论文已经证明了在陕北地区出现的历史题材画像，是"一些不仅排除了伦理因素，也排除了历史意义，而专以辟邪镇墓为目的"的画像[95]，所以那些画像石具有"辟

邪镇墓"之功用，是否具有"排它性"值得商榷，但无论如何，军事题材中的有关历史故事的画像具备辟邪功能。

关于狩猎图具有辟邪功能，可以从三个方面对其进行探讨。

首先是图像本身。我们相信，在同一画面出现的图像，虽然从内容上判断完全不同，但是功能上是一样的，如出土于绥德的两件门楣石，一件画面左端是拜谒图，右端是出行图，二者同属记载功能，因此被统一于画面。另一件从左至右分别有玉兔捣药、青龙、白虎、朱雀、麒麟、仙人和历史故事"完璧归赵"等，同属于符箓功能，也被统一在一起。从这种观点来看，狩猎若能与珍禽异兽、门吏、历史故事一起构成画面，甚至取代某些至为重要的形象出现于画面，则说明狩猎图具有辟邪功能，而证明这一点是很容易的。以《全集》的图158、139、122、43、44为例[96]，图158将狩猎图与珍禽异兽同置一栏；图139则在云纹中夹入青龙、狩猎、执彗门吏、朱雀；图122则将完璧归赵图与狩猎图合成一个画面[97]；图43、44，米脂官庄墓出土的两门柱，则用狩猎者代替了西王母，其周围的鸟类形象似乎表明狩猎者可能为后羿。由特定的狩猎者的神性到其所使用的工具有神性，再到普泛化的狩猎活动的神性，这是可以理解的一种逻辑推理。

其次，从丧葬习俗与狩猎的关系来看，射猎曾被用于保护"死者"的尸首。"《急就篇》：'丧弔悲哀面目肿。'颜注：弔谓问终者也，于字人持弓为'弔'。上古葬者衣之以薪，无有棺椁，常苦禽鸟为害，故弔问者持弓会之，以助弹射也。《吴越春秋》：古者人民朴质，死则裹以白茅，投于中野。孝子不忍见父母为禽兽所食，故作弹以守之，绝鸟兽之害。《酉阳九杂俎》：'弔'字矢贯弓也，古者葬弃中野，礼贯弓而弔，以助鸟兽之害。"[98] 随着墓葬的发展，死者的尸首获得越来越好的保护，而有关的礼仪和制度虽然被保留下来，却在对传统的"不求甚解"和"主动误解"[99]下发生了改变。在这一过程中，狩猎所具有的实用功能为抽象的保护作用，被动的防御为主动的驱除所代替，即为"驱除邪恶"所取代。理解这一点有助于我们正确解读汉画像砖石中车马出行行列前后出现的执弓射猎形象以及屋宇前后出现的射猎形象。

再次，作为广义概念上的游戏，狩猎活动具有辟邪功能[100]。根据蔡丰明的论证，许多游戏活动被视为可作为祈福、驱邪、占卜等巫术手段来使用[101]。很显然，占卜是一种动作，动作完成事情就结束，没有必要刻凿于石板上。而祈福似乎也说不过去。将军出征要举行丧礼，即"出征"意味"不详"，与祈福的愿望背道而驰[102]，所以狩猎只有驱邪或者压胜的功能。

战争图。关于战争图的辟邪功能可从三个方面进行讨论。第一，主体；第二，形式；第三，器具。关于主体，又可分为两类，将军和士卒。汉代文献关于将军祠祭最早的记录是秦代对杜主的祭祀[103]。汉代国家所立的将军祠，其中包括最为显著的伏波将军马援祠，朱青生教授认为有神化将军的特点[104]。汉高祖刘邦的《大风歌》呼唤"安得猛士兮守四方"[105]也说明汉代立祠祭祀有功之将军是借"猛士"神灵守卫社稷。关于士卒的形象（材官、侍卫等）在汉代墓葬中出现得较多，虽然一方面有造墓者为墓主设置的死后服侍人员，但另一方面，从这些兵卒所处的位置来看，大多具有防守的作用。关于器具，有"司马殿门大傩卫士服之（樊哙冠）"的记载[106]。有些地区的墓葬也出现武库的图案（如沂南汉墓的中柱画像[107]等）。而从形式来看，有选择性的形象，即单独出现士卒（包括一个或数个）的情况居多，而战争场面（综合的形式）则仅见于白家山。由此可得，士卒形象与将军形象相比，用作辟邪功能时，前者更易于为人们所接受。这一点也给予我们启示，陕北汉代墓葬中出现的各类图像是按照广泛接受的模式[108]去处理的。在这种模式的影响下，更为常见的士卒和狩猎被广泛应用于需要辟邪的场合，而将军与战争场面则较少见于同类场合，或者因其易于与图像的记录功能混淆而少用。因此，对于战争图，可以得出三种看法：一、战争图是可以辟邪的，因为战争中各个图像符号具有辟邪作用，同时其所描绘的战争也具有震慑作用；第二，战争图是设计依据赞助人的要求而专门制作的，那么尽管原来无此类图像用于辟邪场合，但在这里它是被认为能够起这种作用的，而这种功能是赞助人赋予的；第三，战争图没有辟邪功能，但由于其总量在军事类题材中所占的比例极少，所以并不影响我们得出如下结论：汉代陕北人广泛接受这样的观念，即军事类的题材是具有辟邪作用的。

三、军事题材的选择性与达到的特定功能

通过前文对陕北画像石中有关军事类图像的系统研究，我们进一步来讨论一下图像呈现与功能生成的关系。

图像呈现具有选择性。每一个时代都会形成独特的图像体系，这个体系的形成虽然有每一个个体的参与，但它的最终面貌更主要是政治、军事、经济、观念等多方面综合作用的结果，这是图像呈现的必然性，或者说是集体选择性。图像还有个别选择性，简称选择性，包括"前选择性"和"后选择性"。我们不能排除个别选择的因素在图像呈现中所起的作用，古代社会的图像遗存只占当时极少的一部分，这一部分留存至今，为我们所见，并且使我们通过这些仅有的感性认识"毫不迟疑"地认为那图像反映了或者一定程度上反映了当时的图像呈现特征，而忽略了这些图像是时人（如贵族）的选择的结果。他们的努力（如通过墓葬的方式）使得这些图像得以保存，这就是图像呈现的"前选择性"。而我们对待古代图像遗存，会根据我们的喜好和习惯以及现代社会的标准对它进行评价，从而强调了某些图像，忽略或过滤了另一些图像，造成综合认识的偏差，这就是图像呈现的"后选择性"。

图像呈现处于一定的环境称为形相。图像功能与环境有密切的关系，但不表示符合习俗、视觉或心理习惯的图像就能自动满足环境对形相中出现的图像功能上的要求，因此，这就存在着图像呈现如何实现图像功能的问题，即图像功能的生成问题。

通过前面两部分的分析，可知图像功能的生成可以分为两类：直接生成模式和间接生成模式。

图像功能的直接生成。我们已知与汉代军事题材相关的图像遗存有三种类型。一为狩猎图，二为历史故事，三为战争图（凡是图像局部或整体包括这三种类型题材的都应该归入军事题材画像之列）。在对狩猎功能的讨论中，我们已经通过分析知道这类图像具有辟邪功能，其中部分是可能直接为感官所把握的。如在楼阁两侧描绘了射猎形象[109]，在门楣画像石上[110]出行行列前刻绘狩猎图等。虽然与前者的直接反映"弔"的古礼相比，后者需要稍加推理，但是二者的图像功能都可以直接被识别，即它直接生成了图像在形相中所需要的功能。

图像功能的间接生成。我们知道，在其它地区，狩猎图组合通常表达休闲，或是某种记忆，或是对死者在阴间的幸福生活的想象；历史故事则可能被看成对"举孝廉"等政治制度的一种条件反射。但这二者在陕北地区会统摄于一个最高"主旋律"——战争与和平，而这个过程也是图像的功能的生成过程，其中包含两个重要因素的作用。

赞助人。赞助人作用于图像呈现，其影响包括增加和转变图像或图像系统所具有的意义。这种影响在两个层面上同时进行，一种是集体性的，一个是个体性的。集体性的影响包括对那些传统符号做出符合当时当地的特别需要的解释；赞助人对图像上呈现的影响因地域特征、民族性格、经济状况、交通状况等而有程度上的区别。赞助人作为个体，同时也是形相的设计者和最终决策者，他会依据个体的独特经验对已有的体系做出符合个体需要的调整，这种调整影响形相逻辑功能的生成所采取的方式。

技术手段。包括替换、延伸、重组等手段。在第(一)节中，我们提到模糊空间，在那里就采用了图像功能生成方法中的替换手段，通过替代生长出新的语义及功能。有时图像不具有符号（或符箓）的功能，但形相又要求此功能，此时设计者便会采用接近并具有符号（或符箓）功能的图像作为桥梁，局部替换可实现同等功能的语法部分，被保留下来的部分成为导向标，把"读者"的思路引向预设的方向，达到功能的贯通，从而把特定的功能"赋予"了新的图像符号，即生成新的图像功能。"延伸"是以"额外增加"的方式来实现图像功能的一种手段。在画面上也存在模糊的局部，但新增部分与原有部分不构成语法关系，而是"多余的"部分，这部分与主体部分的联系只是局部层面的，不是整体意义上的。但因为主体具有形相所要求的功能，所以该部分也就"顺便"有了相同的功能。以这种手段来实现图像逻辑功能的图像（确切地说应该叫图像元素）通常占原画幅面积的比例较小，否则就会因喧宾夺主而失效。

最后是重组手段。白家山出土的两块画像石都采用了重组的手段，但重组的结果并不能使我们确认它具有"辟邪功

能"，这向我们提示了一个问题，即图像元素的重合度问题，包括图像意义重合度和图像功能重合度。有些图像重组（如绥德四十铺出土的一块楣石[111]，在图像重组的过程中将射猎、神兽、芝草交错分布）后，新的功能一目了然。而B1之所以存在解读的问题，原因在于图像元素在意义方面的重合度不大。但就功能而言，B1的各个元素并无太大区别，所以它们的重组并没有或没有明显地转变图像的功能，对于这类图像我们可以迅速判断它的体裁属性（军事题材），但却不能想当然地认为它生成了某种功能。

注释：

[1] [1]赵成甫、赫玉建：《胡汉战争画像考》，《中原文物》1993年第2期，第13–16页。
[2] 王今栋：《汉画像中马的艺术》，《中原文物》1984年第2期，第26–31页。
[3] 安忠义：《汉代马种的引进与改良》，《中国农史》2005年第2期，第28–36页。
[4] 崔乐泉：《从画像看汉代的射箭活动》，《考古与文物》1999年第2期，第75–81页。
[5] 朱俊全、李国红：《从南阳出土的画像石看汉代军事体育活动》，《体育文化导刊》2008年第4期，第121–122页。
[6] 米冠军、王仲伟、魏仁华：《南阳汉代武术画像石试析》，《中原文物》1998年第3期，第67–72页。
[7] Albert E. Dien. "The Stirrup and Its Effect on Chinese Military History". *Ars Orientalis*, Vol.16(1986), pp.33–56.
[8] Chang Chunshu张春树，"Military Aspects of Han Wu-ti's Northern and Northwestern Campaign". *Harvard Journal of Asiatic Studies*. Vol.26 (1966), pp.148–173.
[9] 康兰英：《陕北像汉画像石综述》，载《中国汉画研究》第二卷，广西师范大学出版社2006年版，第221–251页。
[10] 陈根远：《陕北东汉画像石初探》，载《纪念山东大学考古专业创建二十周年文集》1992年版，第388–396页。《再谈陕北东汉画像石的来源问题》，载《碑林集刊》第十一辑，2006年版，第271–275页。
[11] 约为东汉和帝永元二年至顺帝永和五年。徐兴邦：《陕北汉代画像石》之《序》，陕西人民出版社1995年版。
[12] 谭其骧：《中国历史地图集》第二册，中国地图出版社1982年版，第59–60页。
[13] 汉朝奉行"关中"本位主义，以关中地区为凭依来控制国家重心所倚的中原地区。关中地区各郡都有重兵把守，而且直属中央。辛德勇：《张家山汉简所示汉初西北陲边境解析——附论秦昭襄王长城北端走向与九原云中两郡战略地位》，《历史研究》2006年第1期，第15–33页。
[14] 陈序经：《匈奴史稿》，中国人民大学出版社2007年版，第173–185页。胡有时指东胡，有时指匈奴，本身是一个比较混乱的概念。在此泛指为匈奴征服的蒙古高原上的林胡、楼烦、义渠、东胡等民族。
[15] [汉]班固撰：《汉书》卷九十四下，《匈奴传》下，中华书局1964年版，第3803页。呼韩邪单于上书："愿保塞上谷以西至敦煌，传之无穷，请罢边备塞吏卒，以休天子人民。" 对此请求，汉元帝最终回复："勿议罢边塞事。"
[16] [宋]范晔撰：《后汉书》卷八十九，《南匈奴列传》，中华书局1965年版，第2948页。"（永平）五年冬，北匈奴六七千骑入于五原塞，遂寇云中至原阳，面单于击却之，西河长史马襄赴救，虏乃引去。"可咨证明。
[17] 对付匈奴入侵的策略主要有三种，一为刘敬提出的和亲加送礼政策；一为贾谊提出的三表、五饵的策略，这一策略与"和亲加送礼"一脉相承；一为晁错提出的"以夷制夷，奖励屯田"的策略。
[18] 王国维：《观堂集林》，中华书局1959年版，第583–605页。
[19] [汉]司马迁：《史记》卷六，《秦始皇本纪》第六，中华书局1963年版，第252页。
[20] 陈序经：《匈奴史稿》，第114–115页。
[21] 《孟子·告子下》。焦循撰：《孟子正义》卷二十五，中华书局1987年版，第872页
[22] 宋超：《汉匈战争与北边郡守尉》，《南都学坛（人文社会科学学报）》2005年第5期，第1–5页。
[23] Chang Chunshu张春树. "Military Aspects of Han Wu-ti's Northern and Northwestern Campaign". *Harvard Journal of Asiatic Studies*. Vol. 26 (1966), pp.148–173.
[24] [宋]范晔撰：《后汉书》卷八十九，《南匈奴列传》，第2946页。
[25] [汉]班固撰：《汉书》卷九十四下，《匈奴传》下，第3803–3804页。
[26] [汉]司马迁：《史记》卷一百一十，《匈奴列传》，第2879页。
[27] [汉]班固撰：《汉书》卷二十八下《地理志》下，第1644页。
[28] [汉]司马迁：《史记》卷一百一十，《匈奴列传》，第2885页。"赵武灵王亦变俗胡服，习骑射，北破林胡、楼烦。"
[29] 袁庭栋：《解秘中国古代军队》，山东画报出版社2007年版，第5页。汉代实行征兵制和募兵制，《汉书·昭帝纪》注引应劭曰："常兵不足以讨之，故权选取精勇，闻命奔走，故谓之奔命"，在北方特地组织的熟悉匈奴情况的"胡骑"，招募而成。
[30] 宋杰：《汉代的"陷陈都尉"和"陷陈士"》，《首都师范大学学报》2003年第1期，第6–14页。
[31] [宋]范晔撰：《后汉书》卷二，《显宗孝明帝纪第二》，第111页。明帝永平八年，"诏三公募郡国中都官死罪系囚，减罪一等，勿笞，诣度辽将军营，屯朔方、五原之边县；妻子自随，便占著边县；父母同产欲相代者，恣听之……凡徙者，赐弓弩衣粮。"
[32] 宋杰：《汉代的"陷陈都尉"和"陷陈士"》，《首都师范大学学报》2003年第1期。
[33] 赵成甫、赫玉建：《胡汉战争画像考》，《中原文物》1993年第2期，第13–16页。
[34] 相关的研究参见：龙中：《略谈汉代角抵戏》，《南都学坛》1983年第1期，第99–100、78页。
[35] 《汉书》卷五十五《卫青霍去病传》中所言，"其在塞外，卒乏粮，或不能自振，而骠骑尚穿域蹋鞠。"当被解为霍去病所使用的一种军事训练手段。

[36] 蔡丰明：《游戏史》，第93页。"据高承《事物纪原》引《古今艺术图》中的说法，'秋千，北方山戎之戏，以习轻趫者。齐桓公伐山戎，流传于中国，……主要是为了锻炼人的轻捷、矫健的能力，是一种习武性质的活动。"

[37] 张霞、朱志先：《汉代武术发展的原因浅析》，《解放军体育学院学报》2004年第10期，第16–18页。另外汉代最重要的除了弩之外，还有戟和剑，这也是武术非常重要的原因。详见姚海波、俞林：《秦汉三国时期武术研究》，《体育世界·学术》2007年第8期，第13–15页。

[38] 中国画像石全集编辑委员会：《中国画像石全集5·陕西、山西汉画像石》，山东美术出版社2000年版。

[39] 狩猎图，主要是指表现猎人骑马或跨立，追逐或引弓追逐，猎杀动物或类动物形象的图像。所以，统计时排除以人、动物为目标的格斗、刺杀等图，被排除者部分将其计入下文中的历史故事。

[40] 一般而言，除了个别特例如该书中出现的两方立柱：图136和图137（射鸟图）之外，有关狩猎的图像都出现在横额上，所以文中统计就以横额为对象。刘朴对此的解释是，因为狩猎是野外活动，因此均刻在前室的门楣上。参考刘朴：《对汉代画像石中射箭技艺的考察》，《体育科学》2008年第4期，第72–83页。

[41] 刘朴对全国画像石中的狩猎图的统计结果，陕北地区（含山西省1块）有39石上刻狩猎图，占全国第一，其它地区分别为山东省33块，江苏省3块，安徽省1块，河南省7块，四川省4块。刘朴：《对汉代画像石中射箭技艺的考察》。

[42] [汉]班固撰：《汉书》卷九十四下，《匈奴传》下，第243页。本始二年，乌孙国请求增援，汉宣帝筛选郡国三百石以上官吏从军的一个标准就是"优健习骑射"。

[43] 李斌：《从尹湾〈武库永始四年兵车器集薄〉看汉代兵种的构成》，《中国历史文物》2002年第5期，第30–39页。

[44] Albert E. Dien, "The Stirrup and Its Effect on Chinese Military History". *Ars Orientalis*, Vol.16(1986), pp. 33–56.

[45] 其实匈奴对汉朝手无寸铁的边民的掳掠行为也可视为猎捕。

[46] 刘静：《战国两汉狩猎图探析》，中央美术学院2003届硕士学位论文，第34页。论文中提到了狩猎图与车马出行图的结合与战争图的关系，但缺乏深入的分析。

[47] 崔乐泉：《从画像看汉代的射箭活动》，《考古与文物》1999年第2期，第75–81页。徐州近年征集的一件画像石，作者描述为表现以射为主的战争图——《秦王出征图》，但发表的图片资料与描述不符，存疑。参郝利荣：《徐州新发现的汉代石祠画像和墓室画像》，《四川文物》2008年第2期，第62–68页。

[48] 据刘朴调查，有关射的战争图，山东省有20块，河南省有1块，四川省有1块。刘朴：《对汉代画像石中射箭技艺的考察》。

[49] Homer H. Dubs, "A Military Contact between Chinese and Romans in 36 B.C.". *T'ong Pao*. Second Series, Vol.36. Liver. 1 (1940), pp.64–80.

[50] [汉]班固撰：《汉书》卷五十二，《窦田灌韩传》，第2400页。师古注："槥，小棺也。从军死者以槥送致其丧，载槥之车相望于道，言其多也。槥音卫。"

[51] 关于人口增减与战争的关系，《通典·食货志七》有很好的反映[唐]杜佑撰：中华书局1988年版，第143–144页。

[52] 王彦辉：《汉代豪民研究》，东北师范大学出版社2001年版，第8页。豪民即"善于治产，富甲一方，兼并役使、骄横不法，社会活动能力极大的庶民地主。"

[53] 田文红：《楚汉相争中的宣传战——汉高祖刘邦传播活动研究》，《四川教育学院学报》2007年第3期，第39–40、66页。

[54] 山东的历史故事题材在全国而言是最多的，其中以武氏祠为最，而且都有榜题。王恩田：《泰安大汶口汉画像石历史故事考》，《文物》1992年第12期，第73–78页。

[55] 当然，对于那些招募而来并不具有关键的作用的"陷陈士"，军政首脑并不对他施加这种忠义的教育，取而代之的是实行"重赏之下必有勇夫"的刺激方法。宋杰：《汉代的"陷陈都尉"和"陷陈士"》，《首都师范大学学报》2003年第1期，第6–14页。

[56] 赵成甫、赫玉建：《胡汉战争画像考》，《中原文物》1993年第2期，第13–16页。

[57] [汉]司马迁撰：《史记》卷九十九，《刘敬叔孙通列传》第三十九。第2720页。

[58] [汉]班固撰：《汉书》卷四十九《爰盎晁错传》第十九，第2283–2290页。

[59] 康兰英：《陕北东汉画像石综述》，载《中国汉画研究》第二卷，第221–251页。

[60] 关于绥德四十铺的这块画像石（图三），康兰英老师将其解释为《窃符救赵》，李林等对其未作辨认，陈秀慧把它解释为《完璧归赵》，笔者同意后者。康兰英：《陕北东汉画像石综述》；李林、康兰英、赵力光：《陕北汉画像石》，陕西人民出版社1995年版，第155页；李贵龙：《绥德文库·汉画像石卷》，中国文史出版社2004年版，第304–306页。陈秀慧：《陕北汉画墓完璧归赵画像考——从神木大保当M16门楣画像谈起》，《艺术学》第二十三期，第7–74页。

[61] Wang Anyi, Feng Yi, "One-Thousand-Year Art Rarity–Han Dynasty Stone Relief in Linyi City". *Openings*. 2003.4, pp.36–39.

[62] 《资治通鉴》卷第十五《汉纪七》。

[63] [汉]班固撰：《汉书》卷十九上《百官分卿表》上，第727页。

[64] [汉]班固撰：《汉书》卷二十八下《地理志》下，第1644页："汉兴，六郡良家子选区给羽、期门，以材力为官，名将多出焉。"颜师古注："六郡谓陇西、天水、安地、北地、上郡、西河。"

[65] 李德龙：《汉初军事史》，民族出版社2001年版，第228页。

[66] 绥德出土之汉画像石与陕北的其它地区如米脂县出土的画像石相比较，体积较小，厚度较薄。

[67] 资料来源：北京大学汉画研究所汉代图像数据库。

[68] 李贵龙：《绥德文库·汉画像石卷》。

[69] 李贵龙：《历史踪迹留贞石——绥德汉画像石题材鉴赏》，载《绥德文库》，第563页。另参见同书第78–81页。

[70] 《左传·僖公六年》。杨伯峻编著：《春秋左传注》，中华书局1990年版，第314页。

[71] 张维慎：《"面缚"考辨》，载《汉文化多元文化与西部大开发——2003年汉民族学会学术讨论会文集》，民族出版社2005年版，第397–410页。

[72] [宋]范晔撰：《后汉书》卷八十九，《南匈奴列传》，第2957页。
[73] 对于主要人物与次要人物在画面上以形体大小不同的形式加以区别，虽然这一时期未有确切的文献证据，但是几乎所有的出土汉代画像都遵循这一规律，可以说这是中国传统绘画中这一规律在这一时期已初具雏形。
[74] 关于此一点，可能会有反对的意见，认为即使敌方是主动投降，在受降仪式上，仍然有必要由我方士卒押解至近前对话，其目的在于防止突然袭击。但是艺术表现与现实生活是有区别的，艺术表现必然寻求在视觉传达最为理想的状态来再现，而不会去选择模棱两可的情境来传达一个关键的主旨。
[75] [宋]范晔撰：《后汉书》卷八十九，《南匈奴列传》，第2957页。
[76] 同上，2944页。
[77] [汉]班固撰：《汉书》卷九十四下，《匈奴传》下，第3806页。
[78] [宋]范晔撰：《后汉书》卷八十九，《南匈奴列传》，第2956页。
[79]《说文新附·竹部》，转引自《汉语大字典》"笏"字注释条，湖北辞书出版社1992年版，第1230页。
[80]《晋书·舆服志》，转引自《汉语大字典》"笏"字注释条。
[81]《广韶·没韵》，转引自《汉语大字典》"笏"字注释条。
[82] 朱青生：《将军门神起源研究——论误解与成形》，北京大学出版社1998年版，第161页。"笏。器物。笏为朝官上朝时手执物，持笏表示地位高。"
[83] 韩养民、张来斌：《秦汉风俗》，陕西人民出版社1987年版，第4-13页。秦汉时代一般平民百姓一般以布包头，地位卑贱的人也头著白巾。陕北画像石中所见执笏者无一此类形象。
[84] [汉]司马迁撰：《史记》卷九十二，《淮阴侯列传第三十二》，第2612页中有"项王见人恭敬慈爱，言语呕呕，人有疾病，涕泣分食饮，至使人有功当封爵者，印刓敝，忍不能予（集解汉书音义曰：不忍授），此所谓妇人之仁也。"的记载，可见封赏是要以印信为凭，反之（投诚或是夺职）亦然。
[85] [宋]范晔撰：《后汉书》卷八十九，《南匈奴列传》，第2956-2957页。
[86] [汉]班固撰：《汉书》卷九十四上，《匈奴传》上，第3786页。
[87] [宋]范晔撰：《后汉书》卷八十九，《南匈奴列传》，第2942页。
[88] 康兰英老师与笔者在对陕北汉画像石整理的过程中，根据对T1与T2画像的形式风格以及出土地与当时的调查，认为它们同属于一个墓葬。
[89] 形体大小在画面上通常作为一个判断人物地位的高低的一个标志，虽然不排除画面中的"我方"有意贬抑"敌方"的地位，夸大"我方"的可能性。
[90] 当射猎的对象为雀鸟时，除了"训练射击技术"还可以被解读为"射爵"或"猎取食物"等完全不同的意义。分别参见刑义田：《汉代画像中的"射爵射侯图"》，载《中央研究院历史语言研究所集刊》第71本第1分册，第1-66页；刘允东：《汉画像"捞鼎"、"射鸟"艺术组合的含义分析》，《艺苑》2008年第5期，第43-45页。
[91] 李晶：《汉代巴蜀地区画像砖初步研究》，《河池学院学报》2006年第2期，第88-91页。
[92] 见朱青生：《将军门神起源研究——论误解与成形》。朱青生老师将门神的功能分为四大类：符箓、神祇、装饰、记载。汉墓中的画像所具有的功能也可分为此四类。本文所谓的辟邪功能从属于符箓功能。
[93] [日]土居淑子：《〈古代中国的画像石〉序》，《四川文物》1989年第4期，第80页。
[94] 根据北京大学汉画研究所"中国汉代图像数据库"统计分析得出。
[95] 张文靖：《汉代墓室图像中三个历史题材的辟邪镇墓功能——兼论汉画处理历史题材的方式与态度》，北京大学2005年硕士学位论文，第46页。
[96] 中国画像石全集编辑委员会：《中国画像石全集5·陕西、山西汉画像石》，山东美术出版社2000年版，第118、102、92、32页。
[97] 与此图相关的原石被分为两段。《全集》中所示为左半段，藏于陕西馁德博物馆（本文图3），右小半段藏于陕西碑林博物馆。因此目前除了《陕北汉代画像石》第155页的图467外，一般书上仅刊发其左半段。
[98] [清]桂馥：《说文解字义证》，齐鲁书社1987年版，第705页"弔"字条。
[99] 朱青生：《将军门神起源研究——论误解与成形》，第72页。
[100] 所谓游戏，应该具备三个的基本要素：1，活动的目的是娱乐或消遣。2，活动具有假定的对抗性角色。3，活动中存在规范角色的行为方式和作为胜负裁定标准的准则。但蔡丰明一书中所举游戏之例如放风筝（放风筝比赛另当别论）等似符合第一要素，因此我称之为"广义意义上的游戏"。
[101] 蔡丰明：《游戏史》，上海文艺出版社2007年版，第177-182页。
[102] 何宁：《淮南子集释》卷十五，《兵略训》，中华书局1998年版，第1097-1098页。
[103] [汉]班固撰：《汉书》卷二十五上，《郊祀志》第五上，第1207页。"于杜、亳有五杜主之祠、寿星祠；而雍、菅庙祠亦有杜主。杜主，故周之将军，其在秦中最小鬼神者也，各以岁时奉祠。"
[104] 朱青生：《将军门神起源研究——论误解与成形》，第144页。
[105] [汉]班固撰：《汉书》卷一下，《高帝纪》第一下，第74页。
[106] [晋]司马彪撰：《后汉书》志第十三，《舆服》下，第3669页。
[107] 中国画像石全集编辑委员会：《中国画像石全集1·山东汉画像石》，山东美术出版社2000年版，第141、174页，图191、225等。
[108] Lan-ying Tseng. "Picturing Heaven: Image and Knowledge in Han China", the dissertation of Harvard University, 2001, p8. "It also pays close attention to potential agents, such as illustrated manuals in wide circulation, that provides a junction between the professional experts and artisans."
[109] 中国画像石全集编辑委员会：《中国画像石全集5·陕西山西汉画像石》，第34页图46。
[110] 陕西省博物馆、陕西省文物管理委员会：《陕北东汉画像石刻选集》，文物出版社1959年版，第88页，图80。
[111] 李贵龙、王建勤：《绥德汉代画像石》，陕西人民美术出版社2001年版，第112-113页，图61中石。

（栏目编辑 朱浒）

战国中山国中山三器的再观察

莫 阳

（中国社会科学院考古研究所，北京，100710）

【摘 要】中山三器包括中山王䜌鼎、中山王䜌方壶和𬭚𨨛圆壶，它们是战国中山国的礼器。镌刻于三件器物上的铭文，为研究中山国史和该时期北方诸国间关系，提供了信实可靠的依据。该文从中山三器铭文的内容、书体和对它们的观看三方面入手，分别讨论战国中山国历史、文化来源等问题，并尝试对其使用空间进行初步复原。

【关键词】战国中山国 䜌墓 中山三器

作者简介：
莫阳（1987—），女，北京人，中央美术学院人文学院（美术考古方向）博士，现任中国社会科学院考古研究所汉唐研究室助理研究员。研究方向：美术考古。

1974年，河北省平山县三汲乡发掘了一座中字型大墓，这座墓葬在当时被命名为"平山一号墓"，即后来声名显赫的战国中山王䜌墓。墓内两个未被盗掘的库室出土了极尽奢华的随葬品。

在平山一号大墓发掘伊始，考古工作者并不能从墓葬形制确知墓主身份。随着对出土铭文的释读，墓主身份一步步清晰起来——属于中山王䜌的刻铭鼎和方壶、刻有䜌嗣王所作悼文的圆壶以及应从葬王墓的兆域图……种种迹象表明平山一号大墓的墓主就是中山国国王——䜌。这些出土铭文，也使得我们关于中山国历史的知识得以增益和更新。

䜌之名并不见诸传世史籍。在平山县的中山国墓葬发掘前，文献对中山国的记述仅有只字片语。䜌墓出土的刻有长篇铭文的青铜礼器弥补了这一缺憾，它们是中山王䜌鼎（XK：1）、中山王䜌方壶（XK：15）和𬭚𨨛圆壶（DK：6），通常合称为"平山三器"或"中山三器"。

三件铜器上长篇铭文的释读，对研究中山国史甚至战国时期的区域史，都有重要意义。一方面，铭文对中山国的历史和世系有较为详细的叙述，补充了史籍无载的部分，纠正了他国文献对中山国认识的错漏。另一方面，三器上的长篇铭文除了文献学意义外，其书写本身也可作为研究对象，反映出时代和地域特点。通过对其字体、字形和特殊写法的分析，可以推测书写者（也包括阅读者）的文化背景，使剖析中山国文化来源成为可能。最后，从艺术史的角度出发，作为重要铭文的承载物，三器均是由王室工匠精心制作的国之重器，其物质性也是值得分析的重要层面，而在前人研究中鲜有涉及。

一、中山三器的发现

䜌鼎（XK：1）通高51.5、口径42、最大径65.8厘米，出土于西库西北角（图1-1），是该墓所出九鼎中最大的一件。另外与其他列鼎不同的是，此鼎三足为铁铸，是战国时期所见较大的铜铁合铸器。铜鼎器表锲刻长篇铭文，计469字（图2-2）。

䜌方壶出土于西库西侧中部（图1-1），是该墓所出壶中形制最特殊，尺寸最大的一件。方壶（XK：15）通高63，最大径35厘米，重28.27公斤[1]。方壶盖为盝顶形，顶部四坡面正中各嵌一云钮。壶身为短颈鼓腹，四棱肩部各立一龙，龙仅四爪攀附壶身，其他部分并不与壶接触，因而显得轻盈而有空间感。壶肩对称的两侧各有一铺首衔环。壶的四面锲刻长篇铭文，共计450字（图2-1）。

𬭚𨨛圆壶出土于东库最西南端（图1-2）。𬭚𨨛圆壶（DK：6）通高44.9、口径14.6、腹径31.2厘米，重13.65公斤[2]。有盖，短颈，溜肩，鼓腹，圈足。圆鼓顶盖等距立三云钮，肩部对称两侧各有一铺首衔环，铺首下腹部装饰两道平行的弦纹。圆壶本为一对，圆壶因其腹部弦纹间刻有长篇铭文而得名。铭文计182字，内容为后继者𬭚𨨛为先王所作悼文。悼文中提及中山伐燕取得的胜利，有助于考证卒年。也补充了文献未载的第二代中山王的信息（图2-3）。

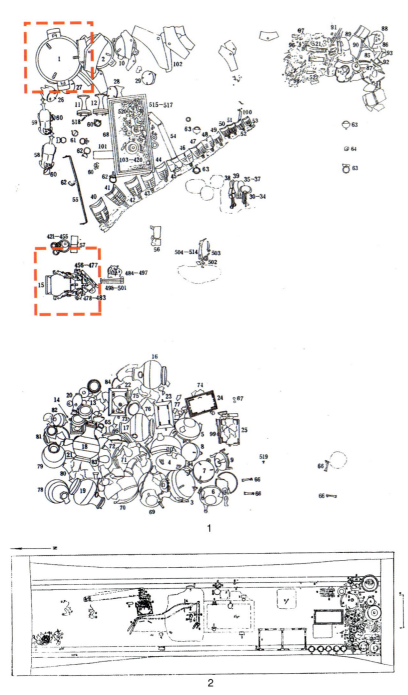

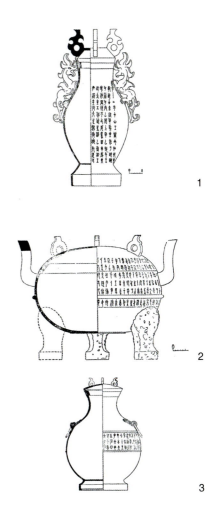

图2 中山三器（等比例）
（1. 罍方壶XK：1 2. 罍鼎XK：15 3. 奴瓷圆壶DK：6）

图1 中山三器出土位置
（1. 西库：罍鼎XK：1；罍方壶XK：15 2. 东库：奴瓷圆壶DK：6）

二、传世文献与出土铭文构建的中山国历史

中山三器的发现具有重要意义。三器上的铭文共计1101字，是对于传世文献的极大补充。但出土文献和传世文献两者各有其特点和作用，不应有所偏废。不能因为出土文献时代古老，就贬低传世文献

的价值，认为出土文献可以推翻和替代它们，相反，传世文献更应被视为讨论框架和理解背景[3]。结合两者特性，重新梳理文献，有助于全面了解和把握原本暧昧难明的中山国历史。

䦻鼎铭有"唯十四年，中山王䦻作鼎于铭"；方壶铭亦称"唯十四年，中山王䦻命相邦赒，择燕吉金，铸为彝壶"。此外兆域图铭文"王命赒为逃（兆）乏（窆）"。这些铭文证实墓主人其名为䦻，他的身份是中山国的国王。

䦻，读cuo。从"興"，昔声。"興"作为部首，金文常见，其形象如两手持一容器。张政烺认为䦻字不见于字书，疑为"错"之异体[4]。李零在《跋中山王墓出土的六博棋局——与尹湾〈博局占〉的设计比较》一文中也延续此说，并直接用"错"替代"䦻"为名[5]。尽管在先秦时期，起名并不刻意避讳凶字，但将䦻名释为"错"似乎也有违常理。商承祚在对"䦻"字音形上与前二者持同样看法，但认为䦻字当释义为"措"，以取措置得当则安稳而不倾斜，使国家长治久安的意思[7]。

"昔者吾先考成王，早弃群臣，寡人幼童未通智，唯傅姆是从"[8]。从䦻鼎的这段文字可以看出，䦻的父亲中山成公早逝，䦻少年即位。以"䦻"为名，暗含先王对其治国稳妥的殷殷期望，又能窥见其时处于强敌包夹中国家所处的困顿局面——想要在其中平稳安置小小的中山国已是非常困难了。

䦻鼎和方壶都是䦻十四年铸造，这一年也是䦻纪年中的最后一年。在䦻统治中山的十四年中，中山国发生了什么？年少即位的成公继任者，是否完成了父亲的嘱托？根据平山三器铭文的记述，我们大致可了解和推测䦻的生平和功绩，以及䦻统治时期中山国的境遇。

关于中山国称王的时间，学界主要有两种观点，一说在成公时，一说在䦻时。《战国策》有中山与燕赵为王，即前323年"中山君称王"。又《史记》、《通鉴》同年记"五国相王"，各国称王均在此年。

另据䦻方壶载伐燕之事，中山出兵燕国是为平定燕王哙七年（前314）发生的子之内乱。子之内乱见于《史记·燕召公世家》、《战国策·燕策》、《孟子》和《竹书纪年》等史籍，燕王哙让位燕相子之，引起燕国内乱，齐宣王趁机出兵以平乱之名占领燕国都城。而据中山三器铭文，中山国也参与到此次"诛不顺"[9]的平乱之战中，甚至䦻方壶的制作原料都直接来自燕国礼器[10]。䦻铜鼎和中山王䦻方壶的铭文均作于（䦻）十四年，在这年中山国制作了大量的青铜器，应与"克敌大邦"之后的纪念活动有关，因此中山王䦻十四年应为燕王哙七年（前314）同年或次年。那么䦻元年当在前328或前327年。若中山君称王时间如《战国策》所载，在周显王四十六年，即公元前323年，就是䦻五年或六年。显然，䦻就是首位称王的中山国君。

中山三器铭文中，在措辞上均称中山先君为"王"[11]，应是䦻称王后为父祖追赠的尊号。关于这点，对比已发掘的成公墓（M6）和䦻墓出土实物亦可佐证。

M6西库随葬的一漆箱中，放置刻刀、铜权、斧和凿等青铜工具。其中有三件凿顶端铸有"公"字铭文[12]（图3），应是使用者身份的标志。䦻墓也发现相同性质的器铭，如椁室内所出铺首，其上刻有"君""王"字样；东库出土的错金银铜接扣上亦有错金的"君"和"王"字样（图4）。物勒主名的形式未变，但称谓发生变更，这表明䦻和其前统治者在身份上的变化——从成公时称"公"，至䦻时已称"王"（表1）。

图3 成公墓（M6）出土铸"公"字铜凿
（1. M6:127 2. M6:143 3. M6:142）

图4 䦻墓出土错金"王"字铜接扣
（摘自《䦻墓》）

表1 成公墓、䧷墓刻主名器物表

编号		名称	铭文
成公墓（M6）	M6：127	凿	公
	M6：143	凿	公
	M6：142	凿	公
䧷墓（M1）	GSH：2—1	木棺铜铺首	君
	GSH：5—1	木椁铜铺首	王
	DK：41	木框错金银铜接扣	上两角各刻一"上"字，上中部两面各刻一"王"字，横中部上错金"王"、下错金"君"字。

称王的举措使䧷拥有了前所未有的身份地位，成为第一代中山王；而伐燕得胜又让他和中山国走上了辉煌的顶峰。根据三器铭文可知，中山伐燕的起因是燕王哙传位子之，导致"臣宗易位，以内绝召公之业，乏其先王之祭祀；外之则将使上觐于天子之庙，而退与诸侯齿长于会同，则上逆于天，下不顺于人也"。因此中山国派相邦司马赒"亲率三军之众，以征不义之邦"。在经过对燕的征伐后"辟启封疆，方数百里，列城数十，克敌大邦"取得了胜利，并占领了部分燕国的土地。

中山伐燕之事，史籍无载。但在䧷墓出土的"中山三器"铭文中，都或详或略提及此事[13]，可见伐燕得胜对于䧷和中山国来说，都是一件值得铭记的大事。齐国伐燕之事见于《史记·燕召公世家》《战国策·燕策》《孟子》和《竹书纪年》。通过中山三器铭文与传世文献对读，可知中山是与齐国合兵攻打燕国。从中不难看到中山和齐国的联盟关系。

三、文风和书体——铭文的细节

器物上的铭文除了被阅读，其刻画、书写的方式和形态呈现为一种视象，这些外在的元素是美术史研究关注的对象。

古文字学关心文字本身，主要针对其音形意；而在美术史研究中，铭文是作品的组成部分：文字的书写方式、书体，甚至出现的位置，都值得细读和分析。如果将器物视为整体，那么铭文并非仅是记录王命的文字，还是作品所呈现样貌的重要组成部分。

古文字学家在释读中山三器的铭文时，已发现这三篇铭文的作者对儒家经典，尤其是《诗经》进行了大量引用或套用[14]，另外其字体属于三晋系统[15]。除了少数工匠使用的刻划符号外，中山国使用三晋系统的汉字（图5；表2）。

图5 侯马盟书 摘自《侯马盟书》
（1.35:6 2.35:8）

简要比较中山三器文字和春秋晚期的侯马盟书所见文字，除了在常用字上二者非常类似外，如表2所示，在专名、通假字的使用以及合文写作方式等特殊情况下，两种文字也呈现出诸多一致性，这提示我们中山国使用文字的直接来源。

另外，文字除了记录功能外，也直接反映一国的文化倾向。尽管中山国是非汉族建立的政权，但其官方书写使用三晋系统汉字，尊行儒家意识形态，都直接反映其文化来源和自我认知，这是不同于他国史书的另一重历史"真实"。

《吕氏春秋·先识》有这样的记载：

威公又见屠黍而问焉，曰："孰次之？"对曰："中山次之。"威公问其故，对曰："天生民而令有别，有别，人之义也，所异于禽兽麋鹿也，君臣上下之所以立也。中山之俗，以昼为夜，以夜继日，男女切倚，固无休息，（淫昏）康乐歌谣好悲，其主弗知恶，此亡国之风也。臣故曰中山次之。"居二年，中山果亡[16]。

在传世文献中，除了有明确纪年信息可验证的史实外，还有许多这样的历史故事，它们游离于时间轴以外，或者将已知

表2 侯马盟书和中山三器文字比较

类型	隶定	文字	出处	年代
人名	赒		《侯马盟书》35:8	春秋晚期（前五—前四世纪）
			䇞鼎、方壶、妲盗圆壶	前314—前313年
	妲		《侯马盟书》35:6	春秋晚期（前五—前四世纪）
			妲盗圆壶	前314—前313年
通假	郾（燕）		《侯马盟书》1:21	春秋晚期（前五—前四世纪）
			䇞鼎、䇞方壶、妲盗圆壶	前314—前313年
	虖（嘑）		《侯马盟书》200:39	春秋晚期（前五—前四世纪）
			䇞鼎、䇞方壶、妲盗圆壶	前314—前313年
	虞（吾）		《侯马盟书》3:1	春秋晚期（前五—前四世纪）
			䇞鼎、䇞方壶	前314—前313年
合文	大夫		《侯马盟书》16:3	春秋晚期（前五—前四世纪）
			䇞方壶	前314—前313年

的史实以"预言"的形式套用到历史人物身上。这些内容缺乏可考证的时间信息，或与史实有明显的矛盾，其性质很可能是战国诸子演绎的寓言故事，但在这些寓言背后，也反映在其他国家的认知中，中山国作为"他者"的身份。

传世文献中对中山国的描述无一例外的都属于外部观察，难免存有想象、附会的嫌疑；而作为出土文献的中山三器铭文却是两代中山国君的自我表述。因此将传世文献和出土文献对读，除了充实已有信息外，还可看到两个层面的中山国：一面是中山国在战国时代背景中被赋予的形象；一面则是中山国的自我认知。

追随传世、出土两重文献的线索，我们可以观察到中山国从分散部族一步步融入中原系统的过程。而自桓公迁都灵寿起到䇞的统治时期，中山国的文化已经呈现为一种"汉化"完成的形态。尽管在别国文献中，中山仍难摆脱"异族"的色彩，但其在政治、意识形态、文化身份认同等方面，已无异于战国诸国。

四、被观看的铭文
——作为作品的中山三器

通过梳理传世和出土文献，大致可知中山国的历史和在战国时所处的政治环境。也从纷繁错杂的文本中，锁定了两个和平山一号大墓紧密关联的人物，他们分别是墓主第一代中山国王䇞，以及中山王陵园的总设计者、"三相中山"的司马赒。

本文尝试从实物出发，利用其"物质性"对重要作品进行细读，提取关键信息。实物材料所具有的物质性，使其呈现出不同于文本的复杂面貌：一件器物从设计到最终成型的过程，实际上包含诸多步骤，在这个过程中制作者要面对一系列问题，选用什么材质、采用什么造型、如何更好地完成使用者的种种要求……不管这些选择是出于工匠的主观行为或者只是无意识的举动，都为今天的研究者提供了多层次的细节。"听其言，不如观其行"，区别于文本书写带有的主观性，从中山国的实践入手分析其文化属性，解读作为物质实体的平山三器，将其还原到所处的时空情境中理解，或许将会为我们呈现出别样的真实。

杰西卡·罗森（Jessica Rawson）认为铜器纹饰布局疏密取决于使用场合中人与礼器的距离。如西周早期的青铜器小且纹饰精细复杂，那么这可能是用于相对私人的场合，礼仪活动的参与者数量少且与青铜器的距离近。到了西周后期，青铜器则通过巨大的数量和体积达到另一种全然相异的视觉感受，而此时纹饰多采用直棱纹或窃曲纹等更为粗犷的样式，这似乎暗示参加礼仪的人数

远超过往[17]。这样的说法有一定的合理性，事实上，在礼器的诸多功能中，"展示"与相应的"被观看"也是其中重要的一项，自然会被考虑到设计中。

1. 外向铭文与中山三器的观看

中山国的礼器多为素面而少装饰，中山三器却例外。除了方壶稍显特殊外，轝鼎和夺盗圆壶在器型上与同出的礼器相比并无特异之处，但是在器身上镂刻的长篇铭文[18]，使它们的面貌变得与众不同。

如果仅从形式出发，将铭文镂刻于器表的方式显然并非寻常。自商迄西周，从简单的族徽文字到长篇的纪功铭文，绝大部分都铸刻于容器内部。将文字契刻于器表，以现有材料来看，春秋时期才有实例可寻，且多为兵器铭文，较少见于容器。到战国时期，随着器铭的减少和青铜器的实用化，在礼器类容器之上刻铭的现象更为罕见，中山三器这样将文字布满器身的例子更是前所未见。

三器铭文书体华丽流畅，文字本身具有极强的装饰性，因此这些铭文可被视为素面铜器的装饰（图6）。镂刻于器表的铭文首先为"观看"提供了可能性，而铭文呈现的细节又表明，在观看的基础上，设计者显然将"阅读"也纳入作品呈现的考量之中。

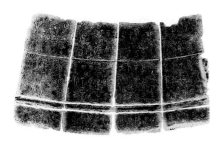

图6　轝鼎拓片（摘自《中山王轝器文字编》）

2. 中山王轝鼎

轝鼎是中山王墓出土九件列鼎中最大的一件，鼎身外侧刻有长篇铭文计469字（含重文10，合文2），是目前发现战国时期铭文字数最多的铜器。

将出自中山王之手的文字转化为铜鼎铭文，并不像看上去那么简单，刻文者首先需要根据铭文字数和器表空间进行细致的设计和布局：铭文排布齐整、字体优美；469字分为77列，每列6字（最后一列1字），刚好环绕鼎身一周，首尾相接，最末端以圆圈装饰符号区隔；近距离观察鼎身，仍能看到细如发丝的格线，应是为确保铭文排布齐整，在刻字前就划出的。另外，轝鼎铭文的排列显示出一些有趣的细节：每列六字中前

图7　轝鼎器盖刻划痕迹（摘自《轝墓》）

两字刻于器盖之上，后四字则刻于鼎腹（腹部凸起弦纹以上三字，以下一字）。铭文如此排列直接对器物的使用造成不便——将内容连贯的长篇铭文竖刻于可移动的两部分，一旦器盖与器身扣合的角度与书写时不同，那么整篇铭文的顺序将全部错乱而无法阅读。为了避免这样情况的出现，制作者也有所准备。

俯视轝鼎会发现鼎盖和鼎双耳均刻有指示性符号，这一现象不见于同组其余八鼎。（图7）轝鼎左耳刻内向箭头，右耳刻"十"字符号；鼎盖正中刻一道直线，直线的左端为内向箭头，右端为"十"字符号。当鼎盖直线两端的符号分别对准鼎耳上相应的符号时，鼎盖与器身上的铭文相对成列、上下连贯为长篇铭文。

将一列六字的铭文分刻在鼎盖和鼎身，只有在正确拼对时，才能连贯成文；而若将最上两行铭文下移至鼎身、或将铭文字体缩小，都不会造成如此麻烦的状况。是什么驱使工匠用舍近求远的方式排列铭文？这样做的目的极可能是服务于视觉感受，即使观看铭文的行为变得更加舒适。如此一来器表铭文与器物结构间的矛盾就有了合理解释。

3. 铭文、器物与刻文者

刻文者并非铭文的作者，但他用自己熟练而优美的书写技法，将铭文錾刻在礼器上。在此之前，刻文者显然是经过一番深思熟虑的：如何使铭文完美贴合器物？铭文和器物孰轻孰重？

进一步观察中山三器，不难发现铭文的位置和大小都是经过精密设计的：首先需要最大限度地保证铭文不会被器物结构遮挡；其次，尽管三器的器型、尺寸均

不同，但器身上的铭文大小却几乎完全相当，均长约2厘米。考虑到三器器身上长短不一的铭文皆环绕一周，首尾相接而不留空余，在如此情况下还要保证铭文大小一致，显然是极困难的！这不仅需要在刻文前就精确计算出铭文所占面积，可能还需要据此选择相应的器物。正如曾鼎的例子所示，当铭文幅面超出鼎腹的空间时，刻文者选择了突破圆鼎结构的局限，而不是缩小文字。好盗圆壶原是一对完全相同圆壶中的一件，其底部的铭文显示壶铸造于曾十三年，比刻铭文的时间早一年。这说明圆壶刻文的位置并不是预留的，而是刻文者根据好盗悼文的篇幅估算需求后，在众多礼器中着意挑选的。

三器器表的铭文全是出于刻文者手刻而非铸造。铭文线条圆转修长，在某些笔画细节还装饰有鸟兽形象，对比同墓所出兆域图和大部分物勒工名的铸造铭文，锲刻铭文所显示的装饰之美是铸造难以达到的。从文字风格上来看，三器铭文明显存在差异，可分为圆转（A型）和方直（B型）两种类型。

曾鼎和曾方壶上的铭文均为A型，字体笔画圆转，刻文者习惯在笔画中加入旋涡状用笔，或在起笔、收笔处添加鸟兽形象（见表3："祀""於"），凸显装饰性。好盗圆壶的铭文A型和B型并存，圆壶前22行铭文为B型，在文字和书体上均与A型有明显差异，如"昔""明"和"宗"字（表3），A型和B型铭文虽取用同样字形，但B型字方折，且比之A型更多省笔。又如"民""其"等字，B型甚至采用和A型不同的书写方式（表3）。

A型B型两种风格字体共存的现象说明三器铭文出自两位刻文者之手。曾鼎和曾方壶上的铭文出自一位书风华丽、且具有装饰性的刻文者。好盗圆壶则略显特殊，铭文由两位刻文者相继完成。圆壶铭文是新王好盗为先王曾所作的悼文，但圆壶本身却为曾十三年所制。尽管刻文之器使用的是先王旧器，但好盗选用了新的刻文者锲刻铭文，有趣的是，这位刻文者在完成前22行铭文后被替换了，或许因为这位刻文者简率、方折的书体，不能达到新王的预期，更有经验的刻文者被重新启用——铭文的后37行的风格亦属A型，显示出与曾鼎和曾方壶铭文的一致性（表3；图8）。

表3　　　　　　　　　三器文字比较

释文	A型			B型
	曾鼎	曾方壶	圆壶（后37行）	圆壶（前22行）
民				
昔				
明				
宗				
祀				
命				
於				
其				
之				

图8　圆壶铭文前后书体区别（莫阳制图）

这一系列微妙的细节提示我们，三器制作的每个步骤都经过周密的设计，铭文、刻文器物甚至刻文者都是经过严格挑选的，以求将中山王的诏书完美呈现。而三器之中，𧊒鼎和𡎐盗圆壶是从众多礼器中挑选出来，用以刻写铭文，即先有器物再刻铭文，因此尽管设计者周密安排，在器物结构和铭文之间仍遗留了些许不可调和的"矛盾"。但𧊒方壶的情况似乎与此不同。

4. 为铭文而制：𧊒方壶

三器中铭文与器物关系最和谐的是𧊒方壶。𧊒墓共出土壶17件，其中方壶3件、扁壶4件、圆壶10件（含提链壶2件）。在众多壶中，制作精良的三件方壶等级明显较圆壶更高。其中𧊒方壶更显特殊，它的尺寸远超其余两件方壶，并且是同墓所出壶中最大的（表4）。尺寸上的突出，除了强调器物的重要性外，极可能就是为了铭文进行的专门设计：就如上文提到的，尽管三器在器型和尺寸上不尽相同，但铭文大小几乎相当。因此笔者推测，𧊒方壶的尺寸是由铭文长度决定的，即使并非全由铭文决定，这也是设计过程中考虑的一个重要因素。

中山三器作为锲刻中山王所作长文的礼器，无疑具有极高的地位，尽管最终这三件重要礼器被带入墓葬中，但在器物的设计过程中，显然制作者将"观看"和"阅读"铭文作为设计重点考虑。那么对于制作者来说，在他心中所预设的器物使用空间是怎样的呢？

事实上，𧊒方壶铭文的第一句，就直接点明方壶制作的时间、材料来源和功能：

"唯十四年，中山王𧊒命相邦赒，择燕吉金，铸为彝壶，节于禋齐，可法可尚，以享上帝，以祀先王。"

在𧊒十四年，中山国国王𧊒命相邦司马赒用伐燕所获青铜，铸造了这件方壶；方壶用来在祭祀时盛放酒水[18]，以享祀上帝和先王。这段铭文指出制作方壶的初衷是用于国家祭祀，那么对于制作者而言，方壶铭文的"观看"和"阅读"实际是发生在祭祀场合的。

5. 中山三器的视觉语境

前文已经提到，将铭文铸刻于铜器器表发端于春秋时期。从春秋到战国早期的实例来看，刻铭位置多选取器物中部偏上（图9）。考虑到这些铭文的功能和器物实际使用的空间，选择外侧偏上的位置一方面具有更强的宣示作用；另一方面比之藏于器内的铭文，则更多考虑到"观看"的实际——将铭文刻于器表，最大程度避免了器物的遮挡，使观看者一目了然；选择中部偏上，而不是更加美观的正中位置，也暗示了器物在使用环境中可能处在观看者视平以下。

中山三器的铭文排布方式则与上述诸器大相径庭。不论是𧊒鼎、𧊒方壶还是

表4 𧊒墓所出壶尺寸　　　　　　　　　　　　　　　　　　　　　　　　　　　　　　　　　　单位：厘米

类型	编号	制器年	制器者	高	腹径	备注
方壶	XK：15	十四年		63	35	𧊒方壶。器表锲刻长篇铭文。
	DK：10	十四年	毫更	45	22	器表错红铜、松石填蓝漆。
	DK：11	十四年	毫更	45	22	器表错红铜、松石填蓝漆。
扁壶	DK：12			45.9	36.5/15.3	抹角成桃形状边，素面。
	DK：13			45.9	36.5/15.3	抹角成桃形状边，素面。
	DK：14	十二年	郚	35	33.8/12	样式同上，圈足物勒工名。
	DK：15	七年	弧	29	24/15	仿皮囊形，田字形络带文。
圆壶	DK：6	十三年	簋	44.9	31.2	𡎐盗圆壶。锲刻长篇铭文。
	DK：7	十三年	簋	44.9	31	素面，物勒工名。
	XK：16	十年	胄	44.3	31.2	素面，物勒工名。
	XK：17	十一年	角	45.5	32	素面，物勒工名。
	XK：18			43	31	素面，物勒工名。
	XK：19		弧	43	31	素面，物勒工名。
	XK：20	十三年	簋	21.2	11.5	素面，物勒工名。
	XK：21			21.6	11.5	素面。
提链壶	DK：8	十三年	上	32.6	21.4	素面，物勒工名。
	DK：9			15.1	12.5	素面。

图9 外向铭文实物
（1. 栾书缶；2. 国差𦉢；3. 薛侯行壶 均摘自《中国青铜器全集》）

图10 中山三器铭文分布示意图（莫阳制图）

图11 中山三器铭文观看示意图（站/坐）（莫阳制图）

好盗圆壶，铭文都环布器身。这也说明三器所处的视觉空间与之前有所不同。从𦉢鼎的例子来说，既然证明铭文的镌刻充分考虑到观看的需求，那么也可以根据器表铭文的位置，反推其使用或放置的空间。具体而言，就是根据铭文在器表的排布范围，计算出适合人观看的最佳高度，从而推测礼器摆放的位置。

三器铭文大致分布在距离器物底部8.5—41厘米（图10A—A'）的范围内。如上文所述，器物及其上的铭文都是"被观看"的对象，而这在设计制作的过程中经过精心考量。

如果拿设计最贴合铭文的𦉢方壶为例。方壶的铭文下端距壶底约8.5厘米，铭文顶端距壶底约39.5厘米。铭文大致居中排布，但最底端已接近器物底部。尽管方壶的体量较其他壶更大，但若将壶直接放置于地面，那么不论观者是站立、跪或坐，都无法通篇阅读铭文（图11）。根据这一情况反推，在使用和展示三器时，它们应被置于离地有一定高度的台或几案之上。

最合适观看的角度，应是人眼视平与铭文分布范围的中线（图10 B）平齐时。进一步考虑到先秦时期席地起居的生活方式，置物类家具的高度也较低矮，因此笔者推测器物被制作时预设的观看方式应是观者在跪或坐的情况下完成的。

根据人平均身高的比例进行推算，承托物高度为55.25厘米（图12）[19]。进一步考虑到人的视域，实际上要远宽于视平，那么承托物的实际高度在±20厘米的范围内都是合理的。

这种想象并非凭空而来，一些图像证据可支持这一推断。在春秋战国之际的

铜器刻纹中，不乏对祭祀场景的描绘（图13）。我们可以想象，中山三器在实际使用时，也被放置于类似的场景中。

在图13汇集的铜器刻纹图像中，我们可以看到祭祀场景中礼器的使用情况。如战国早期中山鲜虞族墓出土铜盖豆（图13-1），器表遍布红铜错嵌的图案，其中豆盖上的图像表现的是一个完整的建筑空间：在楼阁建筑内，底层是钟磬演奏的宴乐场面；上层则是祭祀场景，居中的是四位身着深衣人物，他们从壶中盛取酒水并互相传递，画面正中是放置在案上的两只壶，案的右侧是手执长柄勺盛酒的人物。这种长柄勺在图13-4、13-5、13-6中也与祭祀用的壶放置在一起，是配合壶使用的盛取工具。除了对祭祀场景动态的描绘外，我们在战国时代的线刻图像

图12　平山三器铭文观看方式示意图（莫阳制图）[20]

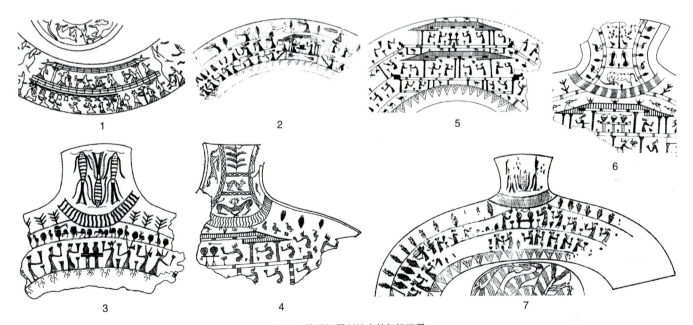

图13　战国铜器刻纹中的祭祀场景
（1. 战国早期中山鲜虞族墓铜盖豆M8101:2　2. 江苏镇江谏壁镇东周墓铜鉴　3. 江苏镇江谏壁镇东周墓铜匜　4. 江苏六合和仁战国墓铜匜
5. 山西长治分水岭铜鉴M84:7　6. 长治分水岭M12出土铜匜　7. 晋国赵卿墓铜匜M251:540）

中，还能看到面对礼器进行的仪式场景，其中包括在室内和室外进行的。从这一系列内容相近、图式却不尽相同的图像看来，虽然各国工匠使用的表现手法不同，但图像描绘的场景却大致相同，这说明这类图像致力于表现的现实中的祭祀情景也具有一致性。另外不同国家的图像中场景类似，礼器在使用过程中均被放置在高台或高足案上。通过这些辅助图像，我们可推测平山三器就是在与此类似的祭祀场景中使用的，而器铭的排布也是为了贴合这一空间和参与祭祀的人。

五、中山三器与𰉀时代的中山国

中山三器上的铭文以中山王的口吻写就，又经由擅书的刻文者謄刻于青铜礼器之表。铭文锲刻的位置精准对应礼器摆放和使用的祭祀空间，使参与祭祀的人可以从最佳的视角阅读。三器从制作到最终完成的整个过程参与者众多，却环环相扣有条不紊的完成。

在𰉀的时代，中山国在文字、祭祀和自我认知等层面，显示出与其他中原国家的一致性，且与三晋文化的关联格外紧密。我们还可以通过中山三器的铭文了解到，作为第一代中山国的国王，𰉀克敌大邦、辟启封疆，获得了先祖都不曾拥有的荣耀，这大约不仅是𰉀也是中山国荣耀的顶峰。

作为第一代中山王，𰉀的意志无疑是起到决定性作用的，但我们还应重视隐藏其背后的另一条线索，即器物的制作者以及墓葬的营建者。比起墓主的意志，小到单独器物的表现、大到墓葬整体的呈现，实际更多取决于工匠的巧思。正如本文所述的中山三器，中山王固然是铭文的"书写者"，但真正决定着器物和文字完美呈现的，显然是制器者和刻文者。制作者们在另一层面拥有整个作品，他们用双手、刀锛和铸造术掌控作品的每一个细节。在今天，当我们细读这些煞费苦心的造物，仍能从中看到如此丰富的层次，还原作品一步步成型的过程，这是制作者们通过器物向我们发出的声音。

注释：

[1] 河北省文物研究所：《𰉀墓——战国中山国国王之墓》，文物出版社1995年版，第118页。
[2] 同上，第125页。
[3] 李零：《简帛古书与学术源流》，北京：生活·读书·新知三联书店2004年版，第4页。
[4] 张政烺：《中山王𰉀壶及鼎铭考释》，《古文字研究》（第一辑），中华书局，1979年。
[5] 李零：《跋中山王墓出土的六博棋局——与尹湾<博局占>的设计比较》，《中国历史文物》2002年第1期。
[6] 王颖：《战国中山国文字研究》，华东师范大学博士论文2005年，第38页。
[7] "错"字本义指琢玉所用的石头，《诗·小雅·鹤鸣》："他山之石，可以为错。"后引申为锉刀。《说文》错字从金，昔声。而"措"从"手"，昔声，较"错"，更能与"𰉀"手持容器之形呼应。本文以为将𰉀释义为"措"更为妥当。商承祚：《中山王鼎、壶铭文刍议》，《古文字研究》（第七辑），中华书局，1982年。
[8] 𰉀鼎铭文。
[9] 𰉀方壶铭文：是以身蒙皋胄，以诛不顺。
[10] 𰉀方壶铭文：择燕吉金，铸为彝壶，节于禋齐，可法可尚，以享上帝，以祀先王。
[11] 中山王𰉀铜鼎（XK：1）有"先考成王"、"昔者吾先祖桓王昭考成王"；中山王𰉀方壶（XK：15）有"以享上帝，以祀先王"的字句。
[12] 河北省文物研究所：《战国中山国灵寿城——1975~1993年考古发掘报告》，文物出版社1995年版，第169页。
[13] 中山王𰉀铜鼎XK：1："今吾老赒，亲率三军之众，以征不义之邦，奋桴振铎，辟启封疆，方数百里，列城数十，克敌大邦。"中山王𰉀方壶XK：15："适遭燕君子哙，不分大义，不旧诸侯，而臣宗易位，以内绝召公之业，乏其先王之祭祀；外之则将使上觐于天子之庙，而退与诸侯齿长于会同，则上逆于天，下不顺于人也。寡人非之。赒曰：'为人臣而反臣其宗，不祥莫（大）焉。将与吾君并立于世，齿长于会同，则臣不忍见也。赒愿从在大夫，以请燕疆。'是以身蒙皋胄，以诛不顺。燕故君子哙新君子之，不用礼义，不分逆顺，故邦亡身死，曾无匹夫之救。"中山胤嗣𰉀䈣圆壶DK：6："逢燕无道燙上。之子大辟不义，方臣其宗。唯司马賙䌛战怒，不能宁处，率师征燕，大启邦宇。方数百里，唯邦之翰。唯送先王，苗蒐田猎。"
[14] 李学勤：《平山墓葬群与中山国的文化》，《文物》1979年1期；李学勤、李零：《平山三器与中山国史的若干问题》，《考古学报》1979年2期。
[15] 李学勤、李零：《平山三器与中山国史的若干问题》，《考古学报》1979年2期。林宏明：《战国中山国文字研究》，台湾古籍出版有限公司2003年版，第401页。
[16] [战国]吕不韦 著、陈奇猷 校释：《吕氏春秋新校释》，上海古籍出版社2002年版，第956页。
[17] [英]杰西卡·罗森：《是政治家，还是野蛮人？——从青铜器看西周》，载[英]杰西卡·罗森 著，邓菲、黄洋、吴晓筠等译：《祖先与永恒：杰西卡·罗森中国考古艺术文集》，生活·读书·新知三联书店2011年版，第39-41页。
[18] 据河北省博物院郝建文老师尚未正式刊布的一项研究，中山三器上的铭文可能是铸造而成的，而非过去认识中直接在器表刻划。若如此，刻文的步骤则发生在制陶模时。
[19] 古时酒有五齐，《周礼·酒正》注："玄谓齐者，每有祭祀，以度量节作之"，节于禋齐，即指按照解释的规定装酒。
[20] B=（41-8.5）÷2+8.5=24.75（厘米）；承托物高度≈视平（取80）-B（24.75）≈55.25（厘米）
[21] 图中使用几案线图改绘自漆几（编号N：7），见《荆门左冢楚墓》，文物出版社2006年版，第79页。

（栏目编辑 朱浒）

也论四川汉墓画像中的"李少君"与"东海太守"

庞 政

（四川大学历史文化学院，成都，610064）

【摘 要】 通过对四川合江石棺和新津4号石棺人物画像"李少君"和"东海太守"榜题进行释读，结合文献资料对两处二人相握叙谈画像内容进行解读，认为二人分别为西汉著名方士李少君和东海郡的太守，画面展示了二人商讨入海求仙事宜的场景，将此场景刻画在石棺上表达了时人渴望升天成仙的强烈愿望。图像对于探讨李少君籍贯、东海神话在东汉四川的流行和李少君与蜀地的关系等问题具有重要价值。

【关键词】 李少君 东海太守 升仙 东海求仙

作者简介：
庞政（1993—），山西太原人，四川大学历史文化学院博士研究生，研究方向：汉唐考古、美术考古、宗教考古。

四川汉代画像资料十分丰富，其中不乏有一些附带榜题的图像，榜题文字对于理解图像的内容和意义具有极大的价值[1]。四川合江和新津两地出土的两具石棺（函）一侧的部分画像构图模式和榜题十分类似，内容主要表现为二人相握叙谈，应该表达了相同的内容和意义。前人对于这两处图像做出了许多有益的探索，但其中也存在讹误、附会之嫌。笔者不揣浅薄，提出一点新的认识，望学界仁人指正批评。

一、四川汉墓画像中的"李少君"与"东海太守"

1987年在四川泸州市合江县发现东汉砖石墓一座，墓室后半部分东西并列有两具石棺，分别编号为1号和2号，本文所论图像出现在一号石棺。其棺盖上刻有柿蒂纹和玄武，盖两端刻有方胜；棺前档刻有双阙；后档为手持规矩和日月的伏羲、女娲；石棺右侧刻有坐于龙虎座上的西王母；石棺左侧画面（图1）较为丰富，可分为左、右两部分，其中左边为鸟衔鱼图案，右边刻画有四人，中间两人皆一手置于胸前，另一手相握而立，左者着帻戴冠，冠的形态刻画得较为模糊，但新津4号石棺画像中对此人的冠饰刻画十分清晰，应为武弁大冠。右者戴进贤冠，二人间竖刻两行隶书："东海太守/良中李少君"[2]（图2）。二人身后各有一人持物躬身而立。

新津宝子山4号石棺上也有类似的图像，石棺一侧画面共有七人（图3），可分为三部分。左侧一组二人，有"神农"和"仓颉"榜题；中间一组三人，各有榜题曰"老子""孔子""□子"。右侧二人一组，左者着帻，头戴武弁大冠，腰间挂剑，榜题曰"即墨（？）少君"，第二字不甚清晰[3]。右者着进贤冠，左手持物，榜题曰"东海太守"（图4）。石棺前档和后档分别刻有双阙和伏羲女娲[4]。时代为东汉时期[5]。

本文所论图像即是带有"东海太守"和"少君"榜题的两幅图像，二者均出现于东汉时期四川地区的石棺上，图像表现形式基本一致，具有相近的榜题，具有一定的格套，应该表达了相同的内容和意义。值得注意的是，这类图像表现形式较为简单，为两人握手对向而立，有学者仅仅依靠这一点将许多表现形式类似而无榜题的图像也归入此类当中[6]，出于谨慎，笔者认为此类图像形式简单，在没有确凿证据（如榜题）的情况下不可将这些图像混为一谈。

二、榜题和图像内容释读

闻宥先生最早注意到新津4号石棺带榜题的图像，并将榜题释为"东海太守"和"即墨少君"，认为图像表现了一个故事，但具体内容不详[7]。后来谢荔先生对合江石棺右侧图像进行了解读，认为图像中间二人为男女墓主，提出"良中"即是"阆中"，为墓主东海太守李少君的籍贯[8]。李凇先生的看

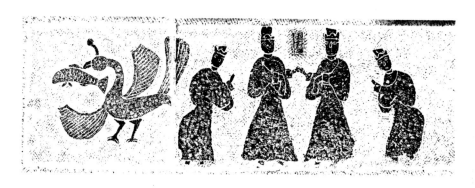
图1 合江石棺左侧画像

图2 合江石棺左侧画像榜题拓片

图3 新津4号石棺一侧画像

图4 新津4号石棺"即墨（？）少君"与"东海太守"画像

法与此类似[9]。罗二虎先生注意到新津4号石棺和合江石棺上有类似的图案，提出画中之人并非墓主，李少君可能是当时流行的神话人物，但是具体内容不详[10]。近年来，陈长虹先生将图中相握的二人解释为西汉列女桓少君及其夫鲍宣，表现了西汉的列女故事[11]。最近，索德浩先生将新津4号石棺右侧人物榜题释读为"即黯少君"，且认为"即"通"汲"，提出图中的"东海太守"是汉武帝时任东海太守的汲黯，"李少君"和"少君"即是汉武帝信任的方士李少君，图像表现了二人"论道、成仙的场

景"[12]。

首先有必要对已有的研究进行一番审视。不少意见认为图中二人为夫妇，其中男主人曾任东海太守，可是基本一致的榜题和图像出现在四川境内，两墓墓主的官职和夫人名字完全相同，这样的巧合基本不存在，可见图像和榜题并非和墓主有关，而是当时社会普遍流传的故事。关于此图表现了桓少君及其夫鲍宣故事的观点，实有牵强附会之嫌，主要体现在以下几点：首先，榜题显示少君姓李而非桓；其二，从目前史料来看，鲍宣并未做过东海太守一职；其

三，图中两人身着宽袍，头戴武冠或进贤冠，且左者腰间挂剑，二人均为男性无疑，并非一男一女。少君鲍宣夫妇一说是存在很大瑕疵的。

目前学界对于两图右侧榜题释读为"东海太守"四字并无异议，且合江石棺左侧榜题释为"良中李少君"也是确定的。榜题释读的分歧主要集中在新津4号石棺左侧人物榜题上（图5），尤其是较为模糊的第二字，闻宥先生最早将其释为"即墨少君"，其后罗二虎、高文基本沿袭了此看法[13]；近来，有学者将之释为"汲黯少君"，笔者以为不

确,有以下几点原因:第一,"即"和"汲"有很大可能性不能通假,据目前学界对于上古音韵的研究来看,两字发音并不相似或一致[14]。查《广韵》可知,"汲"字的声母为"见"部,韵母为"缉"部,"居立切";"即"字的声母为"精"部,韵母为"职"部,"子力切"[15];可见两字的声母、韵母并不相同或相近,且两字古意和字形也无相近之处,两字不能通假。第二,原物榜题处惜已毁坏,对于第二字的释读只能从目前较早的拓片出发,虽然字迹模糊,但其结构还是十分清楚的,为上下结构,且上半部为"黑"字也基本可以确认,"黑"字右侧并没有字迹并且已出榜题所在的方框,所以将之释为"黯"字是不正确的。第三,即使图中东海太守为"汲黯",为何将其姓名题刻在另一人处,这是不符合常理的。目前来看,原物榜题处已毁,对于这处榜题的释读应从早期拓片和前人著述着手,闻宥先生在上世纪五十年代就已经对榜题进行过释读和著录[16],距离石棺发现时代较近,在目前情况下,他的释读尤为重要,对照拓片来看将之释为"即墨少君"基本是符合的,笔者建议在没有新材料公布前使用闻先生的释读是较为科学和谨慎的。"即墨"应是"少君"的籍贯,在人名前刻有其籍贯是十分普遍的,"即墨"应即是汉代胶东国的都城——即墨,《汉书·地理志》云:"胶东国,故齐,高帝元年别为国,五月复属齐国,文帝十六年复为国。莽曰郁秩。户七万二千二,口

三十二万三千三百三十一。县八:即墨,有天室山祠。莽曰即善"[17],《史记》记载八王之乱中参与谋反的有胶东王雄渠,张守节正义曰:"高祖孙,齐悼惠王子,故白石侯,立十一年反,都即墨"[18]。可见新津4号石棺左侧人物榜题应为"即墨少君",其中"即墨"是李少君的籍贯。

图5 新津4号石棺左侧人物榜题拓片

综上所述,图中二人各有一关于身份的榜题,右一人为东海太守,是其官职;左一人为李少君,新津4号石棺的"少君"即是其简称,此人应该就是西汉武帝十分宠信的方士李少君。关于他的事迹文献记载比比皆是,《史记·孝武本纪》就曾记载:

是时而李少君亦以祠灶、谷道、却老方见上,上尊之。少君者,故深泽侯入以主方。匿其年及所生长,常自谓七十,能使物,却老。其游以方遍诸侯。无妻子。人闻其能使物及不死,更馈遗之,常馀金钱帛衣食。人皆以为不治产业而饶给,又不知其何所人,愈信,争事之。少君资好方,善为巧发奇中。尝从武安侯饮,坐中有年九十餘老人,少君乃言与其大父游射处,老人为

儿时从其大父行,识其处,一坐尽惊。少君见上,上有故铜器,问少君。少君曰:"此器齐桓公十年陈于柏寝。"已而案其刻,果齐桓公器。一宫尽骇,以少君为神,数百岁人也。少君言于上曰:"祠灶则致物,致物而丹沙可化为黄金,黄金成以为饮食器则益寿,益寿而海中蓬莱仙者可见,见之以封禅则不死,黄帝是也。臣尝游海上,见安期生,食臣枣,大如瓜。安期生仙者,通蓬莱中,合则见人,不合则隐。"于是天子始亲祠灶,而遣方士入海求蓬莱安期生之属,而事化丹沙诸药齐为黄金矣。居久之,李少君病死。天子以为化去不死也,而使黄锤史宽舒受其方。求蓬莱安期生莫能得,而海上燕齐怪迂之方士多相效,更言神事矣[19]。

此后《汉书》《后汉书》对李少君的记载也基本沿袭了司马迁的说法,从文献记载可知李少君为武帝时期非常著名的方士,鼓吹海上蓬莱不死升仙之神话,提倡黄白之术,武帝在其怂恿下大兴炼丹服食之术,并派遣方士入东海求仙,武帝时期燕齐方士纷纷效仿少君,他的神仙事迹广为流传,无怪乎董仲舒为其著书[20],葛洪在其所著的《神仙传》[21]中为他列传了。在升仙之风盛行的汉代,将当时著名的神仙方士刻画于葬具之上也是理所应当的。

合江石棺榜题中在"李少君"名字前有"良中"一语,所学者认为"良"同"郎","郎中"为李少君官名[22],笔者赞同此说。对于李少君的官职史无明言,从前述《史记》对其事迹的记载

可见李少君深得武帝信任和宠爱，此外李少君利用方术帮助武帝见到其已故去的李夫人[23]，可见李少君常常伴随武帝左右，为其近臣。郎中在西汉时期位"宫官，是家臣"，职责为"宿卫宫闱，给事近署"，为武官[24]。画像中的李少君头戴武弁大冠，腰间挂剑，是武官的装束。可见任命少君郎中一职是理所当然的，如两汉时期深受皇帝宠爱且精于道术的东方朔和栾巴也曾被任命为郎中[25]。

图像中右一人有榜题为"东海太守"，是此人的官职。《汉书·地理志》云："东海郡，高帝置……属徐州"，有"县三十八"[26]，其范围大致位于今天的山东省临沂市、枣庄市、江苏省连云港市和徐州市的东部[27]。

综上所述，本文所论的图像目前见于合江石棺和新津4号石棺上，两人相握而立，似在交谈，左侧一人为武帝时著名方士李少君，右侧一人为东海太守，姓名不详。

三、图像的性质和意义

图像表现方士李少君和东海太守相见交谈的场面，二人因何相见，为何要将此场景刻画于石棺之上？

首先我们来分析下李少君的事迹，由前述可知，李少君是西汉武帝时期著名的方士，他曾出游东海，拜访了仙人安期生，并告诉武帝仙境位于东海中的蓬莱山上。可见李少君主张仙境位于东海，求仙也应在东海中寻找。李少君曾召集千余名力士，乘船入海得一神石，帮助武帝见到已故的李夫人的故事也能说明这一点，《拾遗记》对此事有所记录：

初，帝深嬖李夫人，死后常思梦之，或欲见夫人。帝貌憔悴，嫔御不宁。诏李少君与之语曰："朕思李夫人，其可得见乎？"少君曰："可遥见，不可同于帷幄。"帝曰："一见足矣，可致之。"少君曰："暗海有潜英之石，其色青，轻如毛羽。寒盛则石温，暑盛则石冷。刻之为人像，神悟不异真人。使此石像往，则夫人至矣。此石人能传译人言语，有声无气，故知神异也。"帝曰："此石像可得否？"少君曰："愿得楼船百艘，巨力千人，能浮水登木者，皆使明于道术，赍不死之药。"乃至暗海，经十年而还。昔之去人，或升云不归，或托形假死，获反者四五人。得此石，即命工人依先图刻作夫人形。刻成，置于轻纱幙里，宛若生时。帝大悦，问少君曰："可得近乎？"少君曰："譬如中宵忽梦，而昼可得近观乎？此石毒，宜远望，不可逼也。勿轻万乘之尊，惑此精魅之物！"帝乃从其谏。见夫人毕，少君乃使春此石人为丸，服之，不复思梦。乃筑灵梦台，岁时祀之[28]。

武帝十分信任和宠爱方士们，李少君是其中的代表，听信其言，派遣大量方士入东海求仙。如武帝曾派遣栾大入东海求仙："其后治装行，东入海，求其师云。大见数月，佩六印，贵振天下，而海上燕齐之间，莫不搤捥而自言有禁方，能神仙矣"[29]。类似的记载还有："入海求蓬莱者，言蓬莱不远，而不能至者，殆不见其气。上乃遣望气佐侯其气云"[30]。求仙活动需要耗费大量的财力物力，需要"治装行"，行装之物应该在出发地置办较为便利，东临大海的东海郡作为入海求仙的出发地之一也是很有可能的，如今的重要港口连云港在当时便属于东海郡境内，东海郡有户三十五万余，口五十五万余[31]，人口众多，经济较为发达。前述可知，入海求仙是皇室活动，往往由皇帝直接下令派遣方士前往，非常重视，不惜巨资投入，出发地的官员当然要尽心协助方士们，为其提供一切便利。本文所论图像或许就是表现了以李少君为代表的方士们选择东海郡作为出海地，与当地官员即东海太守交谈入海求仙事宜的场景。二人叙谈的场景也或是在时人热衷东海求仙的社会背景下的一个失传故事亦未可知。可见此类图像与升仙信仰有关。

考察图像的性质和意义时还需要关注与之组合的其他图像。合江石棺和新津4号石棺上与"东海太守"和"少君"图像组合出现的图案多为柿蒂纹，双阙，手持规、矩和手托日、月的伏羲、女娲及坐于龙虎座上的西王母。李零先生认为柿蒂纹应该正名为"方华纹"或"方花纹"，以四朵花瓣象征天之四方[32]；双阙即是天门的表现[33]。据研究，手托日、月的

伏羲、女娲作为墓主人升天道路的标识和引导者在其升天成仙之旅中扮演着重要角色[34]；西王母是汉代升仙信仰中的关键角色。可见与"东海太守"和"少君"图像组合使用的图像多与神仙思想密切相关。

综上所述，本文所论的"东海太守"与"李少君"图像自身和与之组合使用的图像都体现了神仙思想，将这些图案刻画在石棺上表达了墓主人渴望长生不老和升天成仙的强烈愿望。

注释：

[1] 邢义田《画为心声——画像石、画像砖与壁画》，中华书局，2012年，第139-141页。

[2] 谢荔、徐利红《四川合江县东汉砖室墓清理简报》，《文物》1992年第4期。报告中将榜题最后一字释为"尹"字，不确。仔细观察拓片，为"君"字无疑。中国画像石全集编辑委员会编《中国画像石全集7·四川汉画像石》，第142页，图一七六。

[3] 石棺现藏于四川省博物院，笔者曾仔细观察过榜题处，惜已破坏，无法辨识，只能从早期拓片。

[4] 闻宥《四川汉代画象选集》，群联出版社，1955年，第四三、四四、四五图图版说明。

[5] 罗二虎《汉代画像石棺》，巴蜀书社，2002年，第154页。

[6] a.陈长虹《汉魏六朝列女图像研究》，科学出版社，2016年，第83-106页。b.索德浩《汉画"东海太守"与"李少君"》，《考古与文物》2017年第1期。

[7] 同[4]。

[8] 谢荔《泸州博物馆收藏汉代画像石棺考释》，《四川文物》1991年第3期。

[9] 李淞《论汉代艺术中的西王母图像》，湖南教育出版社，2000年，第192页。

[10] 罗二虎《汉代画像石棺》，第129页。

[11] 陈长虹《汉魏六朝列女图像研究》，第83-106页。

[12] 索德浩《汉画"东海太守"与"李少君"》，《考古与文物》2017年第1期。

[13] 图5来源同[4]，第四三图；a.罗二虎《汉代画像石棺》，巴蜀书社，2002年，第42页。b. 高文、高成刚《中国画像石棺艺术》，山西人民出版社，1996年，第103页。

[14] 郑张尚芳《上古音系》，上海教育出版社，2003年，第225-244、360、361页。

[15]《宋本广韵》，中国书店，1982年，第507、512页。

[16] 闻宥《四川汉代画象选集》，群联出版社，1955年，第四三图及其图版说明。

[17]（汉）班固《汉书·地理志》，中华书局，1975年，第1634、1635页。

[18]（汉）司马迁《史记·孝武本纪》，中华书局，1959年，第440、441页。

[19]（汉）司马迁《史记·孝武本纪》，第453-455页。

[20] 董仲舒撰有《李少君家录》记载他的事迹，此书今不传，《抱朴子内篇》对此书有所引用，见王明《抱朴子内篇校释》卷二，中华书局，1985年，第19页。

[21] 见（东晋）葛洪撰，胡守为校释《神仙传校释》，中华书局，2010年，第206-209页。

[22] 索德浩《汉画"东海太守"与"李少君"》，《考古与文物》2017年第1期。

[23]（东晋）王嘉撰，萧绮录、乔治平注《拾遗记》卷五，中华书局，1981年，第116、117页。

[24] 严耕望《秦汉郎吏制度考》，载严耕望《严耕望史学论文选集》，中华书局。2006版，第283页。

[25] 严耕望《严耕望史学论文集》，上海古籍出版社，2009年，第74、79页。

[26]（汉）班固《汉书·地理志》，第1588页。

[27] 谭其骧主编《中国历史地图集》第二册，中国地图出版社，1996年版，第19、20页。

[28] 同[23]。

[29]（汉）司马迁《史记·孝武本纪》，第463、464页。

[30]（汉）司马迁《史记·孝武本纪》，第467页。

[31]（汉）班固《汉书·地理志》，第1588页。

[32] 李零《"方华蔓长，名此曰昌"——为"柿蒂纹"正名》，《中国国家博物馆馆刊》2012年第7期。

[33] 赵殿增、袁曙光《"天门"考——兼论四川汉画像砖（石）的组合与主题》，《四川文物》1990年第6期。

[34] 王煜《昆仑、天门、西王母与天神——汉晋升仙信仰体系的考古学综合研究》，四川大学博士学位论文2013年，第371页。

（栏目编辑 朱浒）

图像与知识的建构
——宋元时期磁州窑瓷枕研究

郑以墨

（河北科技大学艺术学院，石家庄，050000）

【摘　要】作为民窑的磁州窑，其最具特色的产品瓷枕上装饰有大量的图像，这些材料具有丰富的信息，其中蕴含了平民阶层乐于接受或追求的生活方式和时代文化。本文主要对宋元时期磁州窑瓷枕上图像的来源与构成特点进行了分析，讨论了这些图像所构建的平民知识体系，并在此基础上结合瓷枕的功能探讨了图像在现实与梦境转换过程中的特殊意义。

【关键词】宋元时期　磁州窑　瓷枕　图像　知识

作为民窑的磁州窑，其最具特色的产品瓷枕上装饰有大量的图像[1]，这些材料具有丰富的信息，蕴含了平民阶层乐于接受或追求的生活方式和时代文化。瓷枕与人的关系较为特殊，它应用于特定的季节和特定的场所，既可用于睡眠，也可以拿在手中把玩。就其使用功能而言，枕型的舒适程度、枕面是否光滑细腻最为重要。从观赏而论，瓷枕的外型、绘画与文字皆会进入观者的视线。瓷枕上的图像消解了枕的实体，使它更像一幅绘画或书法作品。人们在观看瓷枕时会反复翻转，以求全面欣赏图像文字的全貌，此时，图像便成为判定瓷枕是否优良的首要因素。然而，瓷枕的两种功能并非截然分开，而是一个相互依存的图像知识体系。换言之，瓷枕上的图像凭借瓷枕发挥作用，瓷枕也因图像的存在而更具可读性。

鉴于此，本文的研究将涉及以下的问题：磁州窑瓷枕上的诸多图像来源有哪些，图像的构成存在什么样的规律和模式？图像建构了怎样的知识系统，它是如何作用于观者或消费者的？作为现实与梦境的桥梁，瓷枕及其图像在此过程中是如何发挥作用的？瓷枕与人的接触中会产生什么样的视觉和触觉的效果？在对这些问题的讨论中，对图像的分析不再是静止的，而是在使用状态下的动态考察；对瓷枕及其图像的文化研究不限于瓷枕本身，而是将其置于当时的社会生活之中，涉及生产者、消费者与生活观念的相互作用。

一、图像的来源与构成

（一）模仿

磁州窑瓷枕，其枕面如同一张横放的宣纸，为磁州窑匠师们的书写、绘画提供了良好的条件，它比圆形的瓶、罐等器物更便于毛笔书写、作画[2]，而画面周围的装饰图案也可看做绘画作品装裱所使用的丝织物的呈现。

瓷枕上的图像不仅于外在形式上模仿了书画作品，很多图式也源于当时的绘画作品[3]，如金代鹰兔纹枕，枕面开光内，绘有一鹰从空中向下俯冲，直奔野兔，野兔已经意识到了危险的存在，正在迅速逃离，似乎马上就要冲出画面（图1）。另一件金代瓷枕上也绘有相似的画面（图2），鹰的形象完全一致，而追逐的对象变成了鸭子。对两种动物之间互动关系的刻画可见于北宋花鸟画家崔白的《禽兔图》中（图3），所不同的是，后者的禽兔在和谐的气氛中进行着拟人化的交流。相比之下，李迪《鹰窥雉图》中表现的鹰和雉鸡的紧张气氛与鹰兔纹枕更为接近，只是前者的鹰正在窥视雉鸡，尚未起飞俯冲（图4）。

更为典型的例子是磁州窑艺术馆收藏的一件元代昭君出塞枕，枕面绘有六人组成的行进队列，领队肩扛大旗，其后为架鹰武士和怀抱琵琶的侍从，骑在黑马上的女性应是王昭君，后有男女侍从各一人，三只黑犬随队列前行（图5）。相类似的画面还出现在大英博物馆藏的一件元代瓷枕上，人物的衣着动态几乎完全一致，只是少了架鹰武

作者简介：
郑以墨（1972——），女，美术学博士，河北科技大学艺术学院副教授，硕士生导师。研究方向：美术考古。

图1 金代长方形白底黑花鹰兔纹枕

图2 金代八角形鹰逐鸭纹枕

图3 崔白《禽兔图》

图4 李迪《鹰窥雉图》

士，随队奔跑的犬也改为两只（图6）。究其原因，可能是由于后者将画面安排在开光内，画面的宽度受到影响，为了使得画面不会太拥塞，才去掉一人。事实上，上述两幅作品与传为金代宫素然的《明妃出塞图》的人物布局极为相像（图7）[4]，领队均为扛旗武士，王昭君位于队列的中心，队尾为一武士相随。所不同的是，宫素然的《明妃出塞图》中怀抱琵琶的侍从移至王昭君之前，后面的一组侍从改为一名女侍，人物的组合不再有明显的聚散关系和前后关系，基本呈一字排开。

至于磁州窑画工借鉴卷轴绘画的原因，可从文献中找到依据。孟元老《东京梦华录》卷三："巷口宋家生药铺，铺中两壁皆李成所画山水"[5]。《梦梁录》卷十六："汴京熟食店，张挂名画，所以勾引观者，留连食客。今杭城茶肆亦如之，插四时花，挂名人画，装点店面"[6]。可见，在店铺内装点名人书画作品已成为商家招揽生意的手段，以此推之，磁州窑瓷枕上模仿重要书画作品的做法也应是延续了这一风尚，以此吸引更多的顾客前来购买。

图5 磁州窑博物馆藏元代瓷枕

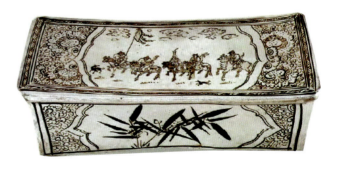

图6 大英博物馆藏元代瓷枕

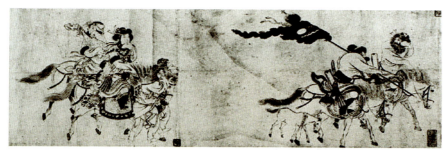

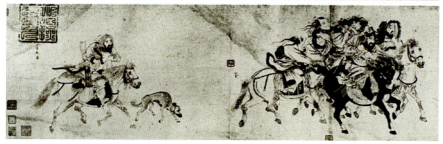

图7　传金代宫素然《明妃出塞图》

图8　金代长方形白底黑花山水人物纹枕

图9　金代长方形白地黑花人物故事枕

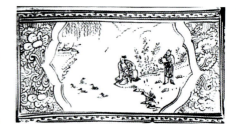

图10　元代白地黑花放鸭纹枕

图11　南宋 马远《王羲之玩鹅图》（局部）

（二）图式与母题

瓷枕上的绘画有着非常明显的图式，有些图式总是反复出现，如金代山水人物故事枕上的观鱼图，一老者坐于岸边观看水中的鱼，河对面亦有一伸出的坡岸（图8）。这一图示频繁出现于类似的场景之中，岸边之人注视着不同的水中之物（图9），元代放鸭纹枕上（图10）[7]，坐于岸边的老者观看的是水中鸭群，此图与传为南宋马远的《王羲之玩鹅图》的构图较为相像（图11），故有学者将这幅作品命名为"羲之爱鹅"[8]。

金代一瓷枕的开光内绘有一庭院，有之字形院墙；画面中央为一组假山石和植物，右侧建筑下绘有一方桌，一男子坐于桌前；画面左边为一脚踩祥云的女子，似在转头注视建筑内的男子（图12）。类似的布局出现在元代其他的瓷枕上，所不同的是，假山石和植物移到画面左侧，踩祥云的女子变为手拉两个孩子的母亲（图13）。另一个例子是金代"三顾茅庐"枕，故事依然发生在一个有着"之"字形围墙的庭院中，画面中央绘有两棵树，左侧有两个交谈的男人，右侧建筑内有一男子在休息（图14）。一件金代人物故事枕上也绘有几乎相同的画面，只是左侧的人物增加为五人，人物的分布亦有所差异。如果将这两幅与前述的一组画面相比就会发现，画面的右侧均为建筑，内有一男子，分割画面的假山石和植物变成两棵大树（图15）。

还有一种情况，画面基本的图式相同，但经过局部的修改而变为另一故事，如一件金代瓷枕上绘有一桥，桥上空无一人，桥头柱前站立两人，其中一人手持一笔状物指着柱子（图16），有学者考证此为"相如题柱"[9]。元代瓷枕上出现了同样的桥与桥柱，但桥上有一队人马在行进，岸上还有四人手持仪仗已行至岸上，学者认为该场景表现的是著名的历史事件"陈桥兵变"（图17）[10]。

磁州窑瓷枕的图像中还存在大量的母题，即相同的图像单元，如金代童子蹴鞠枕和童子执扇枕（图18、19），两个童子的衣着发髻相同，动态大体一致，只是正在蹴鞠的童子身体的弯曲度稍微大一些。在另外两件童子执荷图中，两个童子的形象更是如出一辙，只是其中一图少了前行的鸭子（图20、21）。金代八角形枕上绘有芦苇鹭鸶，图中的芦苇分为两枝，向两侧弯曲（图22），同样的母题见于另外三件瓷枕，只是芦苇前的鹭鸶换做了仙鹤和鸳鸯，其中两图中的仙鹤似可看作是同一只仙鹤的不同动态（图23、24、25）。

瓷枕上出现较为固定的图式和母题应与其制作工艺有关。据学者研究，制作瓷枕时，先用擀棒擀出粘土板，然后用锋利工具金属刀之类切割出预想的形状，也可以借助不同形状的模型直接制作成各面，再粘接成型。椭圆形枕或豆形枕的枕身侧墙只需做出一张长方形粘土板，回转将其两侧粘结即可。有特殊要求的，就要把切割出大于预期形状的粘土板，在事先制好的模范中进行压模，使其形状、弧度或纹饰与设计方案完全吻合。[11]与每一面标准

图12　金代长方形白底黑花人物故事枕

图13　元代"墙头马上"枕

图14　金代长方形白底黑花人物故事枕

图15　金代长方形白底黑花人物故事枕

图16　金代长方形白底黑花人物故事枕

图17　元代长方形白地黑花人物故事枕

化的枕版相适应，应该也存在一套适合枕版的程式化图像，画工在绘制瓷枕时，只需选择合适的题材和图式进行创作即可。

另外，就瓷枕的商品性质而言，装饰图像出现明显的图式也不奇怪，因为画工们一定会选择一些为大众欢迎的题材反复描绘，以满足市场的需求，瓷枕上常见的题材同样出现在其他形式的瓷器上恰可说明这一点。标准化的图式和母题可以大大提高绘制的效率，而局部的变化又在不同程度上掩盖了图式的单一和重复，使图像看上去变化多样。这种多变的图像是模印法制作的瓷枕图像无法做到的。因为就绘画而言，不同的画工描摹同一题材时一定加入个人的绘画习惯和对故事的理解，即

使是同一画工，在绘制同一题材时也会因时因地发生变化。因此，画枕不仅可以满足购买者求异的需求，还能够为画工提供最大限度的创作空间，他们可以在不改变基本图式和母题的情况下进行个性发挥，从而形成自己的艺术风格。

（三）画框

瓷枕上的画框有两类，一类是以瓷枕枕面的外轮廓为画框，但廓形内通常都会装饰不同人物线条或图案。图像布置在这些封闭的区域内，并根据轮廓巧妙设计，如宋"抽陀螺纹"枕（图26），黑色画框之内又以纤细的线条绘出内轮廓，左右为向外的连弧形，上部如心形向上突出，下部随着瓷枕的外形微微内凸。小童子站在

图18 金代八角形白底黑花童子蹴鞠枕

图19 金代八角形白底黑花童子执扇枕

图20 金代白底黑花童子枕

图21 金代白底黑花童子枕

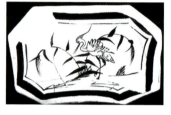
图22 金代八角形白地黑花芦苇鹭鸶枕
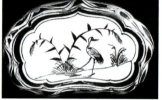
图23 金代如意形白底黑花芦鹤枕
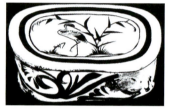
图24 金代白底黑花芦鹤枕
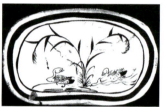
图25 金代白底黑花鸳鸯戏水枕

图26 宋白底黑花抽陀螺纹枕

图27 北宋白地划花黑绘椭圆形枕

图28 北宋白地划花豆形枕

图29 白地黑花八角形枕

下部轮廓线的凸起处，恰似位于一个小小的坡地，而高高扬起的鞭子正好填充了上部突出的尖形。

在这一点上，瓷枕上的书法布局表现得更为突出，如广州西汉南越王博物馆藏的北宋白地划花黑绘椭圆形枕上写有唐船子和尚德诚禅师的诗句"夜静水寒鱼不食，满船空在月明归"[12]。为了契合椭圆形边框，窑工把两句诗分为四行，左右两行各两个字，中间两行为五个字，形成严格的左右对称布局（图27）。为了保证完全的契合与对称，窑工改变了诗文书写的顺序，典型的有广州西汉南越王博物馆藏的北宋白地划花豆形枕，枕面有诗两句"白云过岭七八片，红树隔溪三四花"（图28）[13]，两句诗从中间分别向左右书写，不仅整体章法对称，"八片"与"四花"两词也极为对仗。还有一种方式，就是把诗词写在瓷枕的中部，而诗词的题目分别放在诗词的两侧，以此实现与边框的呼应（图29）。更有甚者，窑工还将瓷枕做成翻开的书的造型，诗词对称分布在左右两个近似长方形的边框内（图30）。

图30 日本白鹤美术馆藏金代三彩划花书页形枕

开光是在瓷枕表面划出一个特殊形状的区域,以填充与装饰不同的图像。因此,开光就成为瓷枕上出现的另一种边框。有的开光轮廓线是由平面的图案构成,有的开光则体现出明显的纵深感,如宋代人物故事枕菱形开光的内轮廓线由两条与外轮廓相同的菱花形曲线构成(图31),两线的宽度似乎代表了开光的厚度,开光两侧繁复的装饰纹样体现出明显的丝织物的特征[14],且由此形成一种特殊的视觉效果,即丝织物向两侧掀起,如同展开的舞台帷幔或突然打开的门窗,呈现出向纵深发展的实体空间。

开光与图像往往不是完全契合的,而是呈现被遮挡的景象,如宋代社戏图枕表现了六个奏乐童子,其中左侧、后面的童子的头部、右侧舞者的左臂均被画框拦截(图32),金代人物纹枕中的树木、船只等景物也掩藏于开光之后(图33)。开光对画面景物的遮挡加强空间的纵深感。这种方式恰恰符合人们透过帷幔或门窗观看景物的特点,此时外框会在某种程度上限制观者的视觉范围,一幕幕场景便宛如在画框内展开。

与之相反,有些图像并未受到开光这一特殊画框的限制,而是越过界限,进入外部空间,墨竹图的作者似乎有着这种特权,他们可以频频将竹叶绘出画框之外(图34、35)。有意思的是,一件元代瓷枕上写有诗句"矮着明窗种高竹"[15],似可作为上述画面的注脚,那么跃出画框的枝叶便可看做竹叶伸入明窗之内的场景。

二、图像形成的知识系统

磁州窑瓷枕上的绘画涉及当时出现的各种题材,这种广泛的涉猎除了满足市场的需求,似乎还意在显示画工的高超技艺,他们似乎要与当时的大画家或职业画家一比高低,成为受到尊重的群体。他们不仅可以描绘各种物像,还可以使用各种风格,还可以书写多种诗词。据学者统计,磁州窑写有诗词的器物甚多,而写在瓷枕上的诗词却占百分之八十[16],可见平整的枕面有着其他器物无法比拟的优势[17]。有些诗词明显模仿了当时著名书法家的风格,如颜真卿、赵佶、米芾、黄庭坚等。有些瓷枕三面均写有诗句,且枕面与侧面的书体并不相同(图36),两种书体可能是由不同的窑工写成,但也可能是一位擅长不同书体的窑工一人所为,果真如此,那么窑工似乎要最大限度地展现一下书法功力。同时,这些汇集了不同书画风格的瓷枕宛如一个多元化的艺术展,为消费者建立了一个通俗易懂的艺术知识体系。

图31　宋白地褐彩人物故事纹枕

图32　宋代珍珠地划花社戏图枕

图33　金白地黑花人物纹枕

图34　金长方形白地黑花人物故事枕

图35　金长方形白地黑花人物故事枕

图36 元代白底黑花长方形枕

更值得注意的是，瓷枕上的图像大多与瓷枕本身无关，而是更关注人们的日常文化与生活，窑工似乎要通过大量的图像为平民大众创造另一特定的知识系统。其中，有规律的图式有助于人们辨识图像的内容，流行的题材可以使人们快速掌握图像的功能和内涵，而那些人们耳熟能详的名人诗词、人生哲理和元曲等也会最大限度地将本属于文人阶层的知识传播给大众。需要指出的是，磁州窑建立的图像的知识系统并非一成不变，而是随着时代的变化不断延展。相比之下，宋代磁州窑瓷枕上的绘画以童子、花鸟、山水为主，枕铭较为简洁，主要是字、词、短语和简单的诗句。至金代，瓷枕上的绘画增加了大量的人物故事画和山水人物画，枕铭处原有的吉祥语、唐诗、自作诗句之外，增添了宋词，主要是苏轼、晏殊和吴激等的[18]。元代，主要以人物故事画为主，且很多故事出自元曲，枕铭更加丰富，诗、词、歌、赋、元曲一应俱全[19]。磁州窑的窑工们准确把握了不同时代的文化信息，并用图文并茂的方式成功创造了最为时尚的平民文化。

于是，小小的瓷枕便成为一个丰富的知识宝库，拥有它，就拥有了获取知识的机会和权利，同时也为他们提供了一个追求风雅生活的机会。可以想象，销售者会向消费者讲述图像的内容、寓意和不同功能，讲述不同风格、笔法的运用，讲述名诗名作，讲述书法的精妙。

当然，这些知识体系的建立需要文人的参与才能完成，事实上，可能许多作品都是由一些因各种原因来到窑厂工作的文人所做[20]。一个典型的例证是故宫博物院收藏的一件绿釉长方形枕，枕铭写道：

时难年荒事业空，兄弟羁旅各西东。田园寥落干戈后，骨肉分离道途中。吊影分为千里雁，辞根散作九秋蓬。共看明月应垂泪，一夜乡心五处同。余游颖川，闻金兵南窜，观路两旁，骨肉满地，可叹！为路途堵塞，不便前往，仍返原郡。又闻一片喧哗，自觉心慌，思之伤心悲叹。在家千日好，出门一时难。只有作枕少觉心安。余困居寒城半载，同友修枕共廿有余。时在绍兴三年清和望日也[21]。

文中记述了作者因躲避战乱而居于寒城，做枕"廿有余"，并且因做枕而感到心安，想来应该是在瓷枕上赋诗作画可以抒发自己的激愤之情。甘肃博物馆藏北宋磁州窑白地黑绘长方形虎纹画枕枕面题有"明道元年巧月造 青山道人醉笔于沙阳"[22]，这里的"青山道人"应是一位文人高士。一件金代椭圆形瓷枕上的《蝶恋花》题有"子端作"，显然系一文人的得意之作。

为了吸引更多文人的参与，磁州窑的工匠们还专门生产了一些特殊的瓷枕，即枕面开光外绘出精美图案，开光内留白，以供瓷枕的拥有者题诗作画。于是多年之后，一些瓷枕上就留下了乾隆皇帝的题诗，其中最著名的诗句为：

瓷中定州犹椎轮，丹青弗籍传色粉，■兹芳枕质朴■，蛤粉为釉铺以匀。铅气火气净且沦，粹然古貌如道人。通灵一穴堪眠云，信能忘忧能怡神。至人无梦方宜陈，小■邯郸漫云云[23]。

这些诗词同样成为磁州窑瓷枕知识系统的一部分，使我们据此了解瓷枕在后世帝王眼中的非凡价值。

文人的创作无疑会提升瓷枕品牌形象与声望，面对消费者，磁州窑的窑工对自己的作品极为自信，他们在瓷枕上极尽溢

美之词：

绘瓷作枕妙陶然，文质彬彬更可怜。片月花笼争日莹，块冰岚染履霜坚。夜横吟榻偏聊思，凉入黑甘分外便。寄语养亲行孝子，三更凛凛不需扇。[24]

另一件元代瓷枕上的《西江月》更为夸张：

自从轩辕之后，百灵立下瓷窑。于民间国最清高，用尽博士机巧，宽池折澄尘细，诸般器盒能烧，四方客人尽来淘，件件儿变作经钞。[25]

三、图像中的现实与梦境

如本文开篇所言，瓷枕上的图像并非独立存在，而是和瓷枕一起构成不可分割的整体，因此，它们必然与瓷枕原初的睡眠功能密切相关（图37）。那么，作为现实与梦境的桥梁，瓷枕及其图像是如何实现两个世界的转换与连接的？

唐代小说《枕中记》描述了主人公卢生由枕上的小孔进入一个梦幻世界的情节：

翁乃探囊中枕以授之曰："子枕此，当令子荣适如志。"其枕青瓷而窍其两端。生俛首就之。寐中，见其窍大而明朗可处。举身而入，遂至其家。[26]

在卢生的凝神注视之下，瓷枕上的小孔逐渐变大，越来越亮，吸引他由此进入梦境。汤显祖在《南柯记》中亦有类似的描述，只是之前的青瓷枕变成了磁州窑瓷枕[27]。枕上的小孔原为烧制瓷枕时散热的通道，却被文学家想象为进入梦境的入口。两则故事均强调观者对瓷枕的观看，而接下来发生的故事似可看做凝神观看后产生的图像幻觉。

文中虽未涉及对枕上图像的观看，但可以想见，观者也会用注视枕上小孔的方式观看图像，正如枕赋所言："远观者疑神，狎玩者夺目"[28]。相比在无限放大的枕内发生的梦境，瓷枕上绘制的图像显然更具视觉真实感，几乎可看做现实的缩影。其中孝子图是对人的道德伦理的约束与培养[29]，正所谓"父母无忧因孝子，夫无横祸为妻贤"，历史故事意在"以史为鉴"、"借史抒怀"，婴戏图寄托了人们向往、追求幸福、团聚、祈求多子等观念[30]。花鸟鱼虫、动物富有吉祥寓意，竹子与"花"的组合意为"花烛"，池塘小景中的"满池娇"，寄托了民众对稳定美满生活的追求[31]。鹿和"福"的组合意为"福禄"，狮虎具有辟邪功能[32]。画工似乎是把《枕中记》的梦中故事按照自己的方式进行图解。与图像相匹配，枕铭中也常常描绘各种自然景色，书写诗词歌赋、吉祥用语等，如："风吹前院竹，雨洒（折）后庭花"[33]，"山前山后红叶，溪南溪北黄花。红叶黄花深处，竹篱茅舍人家"[34]。

有意思的是，书于瓷枕上的文字还时常劝诫人们不要痴迷功名利禄，如：

终归了汉，始灭了秦。子房到底高如韩信，初年间进身，中年时事君，到老来全身。为甚不争名，曾共高人论。[35]

这些图像可以将观者引入《枕中记》，跟随着故事中的主人公经历人生种种跌宕起伏，并从中参悟出人生的真谛，正所谓"万事都归一梦了，曾向邯郸，枕上教知道"[36]。故事中的瓷枕是虚构的，而观者手中的瓷枕是可以观看和触摸的，瓷枕图像可以看做是《枕中记》的注脚，绘画与文字便可带着观者出入于现实与梦境之间。

图37　南宋 佚名《高阁观荷图》（局部）

有趣的是，当人们头枕瓷枕时，脸上的肌肤会与瓷枕发生更为亲密的接触而压印出痕迹，这些枕痕恰可看做人们穿越或连接梦境与现实的证据。相比之下，女性睡觉之后脸颊上的印痕更容易引起人的审美感受与遐想[37]，于是当时词人的笔下就出现了这样一些场景：

新睡觉。步香阶。山枕印红腮。[40]

倚着云屏新睡觉，思梦笑。红腮隐出枕函花，有些些。[41]

脸霞红印枕。睡觉来、冠儿还是不整。[42]

蝶粉蜂黄都褪了，枕痕一线红生肉。[41]

印枕娇红透肉。眼偷垂、睡犹未足。[42]

梦回山枕隐花钿。[43]

词中的美人们刚刚从梦中醒来，肌肤上印有不同形状的枕痕，暂时还沉浸在梦的欢愉之中，但她清楚地知道自己已经回到现实。

因触觉留下的特殊印痕重新转化为另一种视觉的对象，它们虽是枕上图像的压印与转移，却不是镜像，其所依附的媒介由瓷枕变为肌肤。与瓷枕上清晰具象的图像不同，女性脸颊上隐出的"有些些"的印痕呈现出偶然性、暂时性和碎片化的特点，新图像因着这些特点而散发出朦胧的质感，模糊了现实与梦境的界限。

结论

瓷枕这一有着特殊用途的器物与使用者有着极为充分的触觉和视觉的互动。在不影响瓷枕的基本功能的前提下，宋元时期磁州窑的工匠对瓷枕进行着不同形式的图像装饰。瓷枕为工匠的书画创作提供了平整的画底，同时，熟练的画工创造出一些标准的图式和母题，并灵活运用于不同的故事情节。时下出现的各种题材和风格都在瓷枕上得到表现，从而构成了一个丰富的图像世界。画工在选择图像的题材时，并未受到画科的限制，而是将不同的图像组合在同一件瓷枕之上，甚至书法和绘画也常常同时出现。此时，不同形状瓷枕外形与枕面上的开光成为绘画、书法的特殊画框，绘画、书法大多被严格控制在这些画框之中，亦或是这些书画作品原就是为这些特殊的画框而作；但也会有画工时时想突破画框，越出画框的图像与画框形成了不同的视觉空间效果，瓷枕本身的空间与图像的视觉空间不断进行着衔接与转换。大量的图像和文字构成了一个庞大的知识，这个体系不仅可以满足文人的创作，还为平民阶层提供了追求精雅生活的重要途径，他们可以根据自己的需要选择不同类型的瓷枕，从中获取历史知识、名诗名画、吉祥祝福以及人生哲理，瓷枕也就此创造了一种贴近大众的平民知识和文化。瓷枕的原初功能使其成为现实世界和梦境转换的重要媒介，瓷枕上的图像构成了一个缩微的现实，瓷枕的拥有者可以通过与瓷枕的零距离接触享受它的质感，而由此留下的枕痕便可看做现实与梦境转换的印证。

注释：

[1] 本文所要讨论的图像不仅包括磁州窑瓷枕上绘画和书法，还包括珍珠地划花、剔花等工艺形成的图像，原因在于，这些图像文字虽表现形式不同，但在题材、造型和图式等方面有着明显的延续性，它们共同构成了磁州窑瓷枕的视觉形象。

[2] 张子英《磁州窑瓷枕》，人民美术出版社，2003年，第13页。

[3] 俎少英《不施丹青遍人间——金、元磁州窑瓷枕绘画与宋、金、元宫廷画》，《邯郸职业技术学院学报》2012年第3期，第4-6页。

[4] 传为宫素然的《明妃出塞图》与传为金代张瑀《文姬归汉图》几乎如出一辙，学者多认为《明妃出塞图》模仿了《文姬归汉图》。

[5]（宋）孟元老《东京梦华录》卷三，中华书局，1982年，第102页。

[6]（宋）吴自牧《梦粱录》卷十六，古典文学出版社，1956年，第262页。

[7] 张子英编著《磁州窑瓷枕》，人民美术出版社，2000年，第142-143页。

[8] 王兴、王时磊编著《磁州窑画枕上的故事》，文物出版社，2009年，第58-65页。

[9] 王兴、王时磊《磁州窑瓷枕上的故事》，第53-57页。

[10] 王兴、王时磊《磁州窑瓷枕上的故事》，第88-92页。

[11] 陈馨《磁州窑系瓷枕制作工艺初探》，《考古与文物》2010年第3期，第96-100页。

[12] 文中的"载"被窑工错写为"在"。王兴：《磁州窑诗词》，第38页。

[13] 王兴《磁州窑诗词》，第40页。

[14] 王静认为，《枕赋》中有"屏刺秀之文具"一句，其意应为：瓷枕上绘制的纹样具有刺绣纹样的效果。王静《磁州窑瓷枕上的枕赋》，《收藏家》2015年第7期，第62-64页。

[15] 王兴《磁州窑诗词》，第115页。

[16] 王兴《磁州窑诗词》，天津古籍出版社，2004年，第5页。

[17] 王兴《磁州窑诗词》，第15-21页；常存：《书于瓷枕——金代磁州窑文字枕研究》，中央美术学院硕士论文，2011年，第31-50页。

[18] 常存《书于瓷枕——金代磁州窑文字枕

[19] 马小青《宋元磁州窑文字枕概述及断代》(上)，《收藏界》2006年第4期，第73-76页；马小青《宋元磁州窑文字枕概述及断代》(下)，《收藏界》2006年第5期，第64-66页。
[20] 庞洪奇《黑与白的艺术——迷人的磁州窑文人瓷绘》，《收藏》2014年第15期，第34-41页。
[21] 王兴《磁州窑诗词》，天津古籍出版社，2004年，第77页。
[22] 有学者认为此枕应为元代产品。庞洪奇《黑与白的艺术——迷人的磁州窑文人瓷绘》，《收藏》2014年第15期，第34-41页。
[23] 乾隆不知此枕属于北方磁州窑系，错将其认定为定窑产品。叶佩兰《故宫博物院藏铭文枕》，《故宫博物院院刊》1994年第1期，第29-32页。
[24] 王兴《磁州窑诗词》，第104页。
[25] 王兴将"于民间国最清高"一句录为"于民开国最清高"。王兴《磁州窑诗词》，第117页。笔者认为枕铭应为"于民间国最清高"。
[26] （唐）沈既济《枕中记》，（宋）李昉等编：《太平广记》卷八十二，中华书局，1961年，第527页。
[27] （明）汤显祖《邯郸记》，（明）毛晋编：《六十种曲》（九），中华书局，1958年，第13页。
[28] 王兴《磁州窑诗词》，第107页。
[29] 后晓荣《磁州窑瓷枕二十四孝纹饰解读》，《四川文物》2009年第5期，第55-57页、103页。
[30] 曹淦源《"婴戏图"试论》，《景德镇陶瓷》1987年第4期，第34-38页；邢宏玉《浅析童子荷叶枕》，《中原文物》1987年第2期，第167-169页；赵丽敏《宋金时期磁州窑婴戏枕研究》，岳麓书院硕士论文，2016年。
[31] 刘中玉《元代池塘小景纹样略论》，《荣宝斋》2009年第2期，第80-89页。
[32] 张子英《磁州窑瓷枕》，第19页。
[33] 王兴《磁州窑诗词》，第66、31页。
[34] 张晓燕《从磁州窑瓷枕看宋元市井文化的勃兴》，《文物世界》2009年第2期，第63-66页。
[35] 王兴《磁州窑诗词》，页94页。
[36] 李之仪《蝶恋花》，《全宋词》，第343页。
[37] 孟晖曾就此现象进行讨论，但她更多关注珍珠地划花工艺，未提及剔花工艺。孟晖《花间十六声》，生活•读书•新知三联书店，2006年，第48-55页。
[38] （唐）魏承班《诉衷情》，《全唐诗》，中华书局，1980年，第10107页。
[39] （五代）张泌《柳枝》，赵崇祚辑，李一氓校：《花间集校》，人民文学出版社，1981年，第76页。
[40] （宋）陆淞《瑞鹤仙》，《全宋词》，第1516页。
[41] （宋）周邦彦《满江红》，《全宋词》，第598页。
[42] （宋）袁去华《金蕉叶》，《全宋词》，第1503页。
[43] （宋）李清照《浣溪沙》，《全宋词》，第928页。

（栏目编辑 朱浒）

（上接20页）

古代绘画史研究

中唐后水墨松石图的兴起及其禅学背景——以张璪为中心的研究 张长虹
陈洪绶绘画史观及其画史影响 黄厚明、樊烨
攀附与标榜——冒襄与董其昌相交于何时？ 姚东
论清代通商口岸西洋风景画的兴起发展 胡光华
李成生卒年考 韩刚
吴镇《渔父图》卷中的禅宗源流考论 施锜
明中期吴中文人日常生活的"脱俗入雅"与诗画互动 袁志准
石涛热与黄山写生 何丽
麓台读山樵——王原祁密笔山水体势阐微 郑文
一幅不起眼的册页山水隐藏着一次私密之旅——兼论董其昌的"干冬景"风格 王洪伟
北宋晚期艺术创作对"诗画关系"的不同诠释 顾平、牛国栋
南宋初期孔子画像制作中的标准与变异——《以圣贤石刻图》为例 黄玉清

民国美术研究

实用与审美：国立北平艺专的图案学科 殷双喜
陈师曾的《中国绘画史》及其学术价值 陈池瑜
民族危难之际的海外行旅——抗战时期张善孖、徐悲鸿、张书旂的国际艺术活动 凌承纬
蔡元培美育思想与上海洋画运动 王韧
原件作品的"缺失"与印刷史料的"补位"——著录作品的整理与中国近现代西洋美术研究 秦瑞丽
杭稚英画学渊源之良师益友 杨文君
林风眠人物画中女性形象的符号学分析 廖泽明、凌承纬
李叔同美术广告创作试论及其汉字的书写与设计 龙红、王玲娟、余慧娟
高剑父潘达微艺术异同论 张繁文
民国摄影中的实验性探索 顾欣
美在人间的《秋草雪鸦粉画集》 彭飞

（下接102页）

北宋晚期艺术创作对"诗画关系"的不同诠释

顾 平 牛国栋

（华东师范大学美术学院，上海，200062）

【摘 要】从绘画创作的角度看，北宋晚期"诗画关系"的演变路径并非呈现单一的承继关系，至少有三种模式的存在：以苏轼为代表的文人画家热衷于"烟雨模式"的诗情画意，诗画之间不刻意追求一一对应的语图关系，可表述为"画中有诗意"；以李公麟为代表的一类画家，则试图通过"妙想"将诗歌与绘画真正结合起来，这是最寻常意义的"诗意画"；而以宋徽宗为代表的宫廷画院画家，较多着意于语图关系上的隐喻性和象征性，可归为"诗题"画。后期围绕"诗画关系"的绘画创作，大多在这三种模式的影响下予以展开。

【关键词】北宋晚期 诗画关系 题画诗 诗意画 "诗题"画

作者简介：
顾平（1965—），华东师范大学美术学院常务副院长、教授、博士生导师，研究方向：艺术史与艺术教育。
牛国栋（1833—），华东师范大学美术学院博士研究生，研究方向：艺术史。
项目基金：
本文为国家社科基金艺术学重点项目"宋画创作的文化原境考察"（项目批准号：16AF004）阶段性成果。

"诗画关系"是中国传统文艺现象中一个永恒的命题。早在魏晋时期，文学和绘画就结下不解之缘，存世的绘画作品《洛神赋图》就是最好的例证。到了唐代，画家和诗人的互动已十分平凡，大量的唐代题画文学就可以证明这一点。不过，唐代的诗画互动多体现在诗人与画家之间的交流之中，如"以诗画相求"、"以诗画互赠"、"诗画交友"等。这期间画家和诗人虽然意识到诗画之间的种种关联，但还没有自觉上升到理论与创作的高度。在唐代，郑虔虽然享有"诗书画"三绝的美誉，"但这仅只是说明三项艺术具备在某一作者身上，并不说明三者的内在关系"[1]。直到北宋末年，有关诗画融合的理论和实践才大量涌现，如欧阳修、苏轼、黄庭坚等人倡导的"诗中有画，画中有诗"、"诗画一律"等理论及文同、宋迪、米芾等人诗画结合的实践等。所以，学界一般认为诗画结合的创作成熟于北宋并壮大于南宋。基本的观点是诗意画经由苏轼等文人确立，经宋徽宗在画院普及壮大，并在南宋成为宫廷画家创作的主流[2]。然而，从北宋以苏轼为代表的文人画家到宋徽宗画院为代表的创作群体，其创作方法、创作思想、表现内容等虽然有着千丝万缕的联系，但同时又有着很大的区别。以往的研究多讨论他们之间的种种继承关系，而忽略了其在本质上的区别。同样是表现"诗画关系"，以苏轼、李公麟、宋徽宗为代表的三个群体创作所呈现的方式却不尽相同。

一、以苏轼为代表的文人画家对画中"诗意"的表达

苏轼虽然首提"诗画一律"的理论，但其自身并没有为我们留下可作分析的可靠绘画作品，只能从苏轼等文人画家存世的大量题画文学中寻找他们所追求的画之诗意。苏轼认为诗画审美理想中的最高境界就是"天工与清新"。何为"天工"，何为"清新"呢？他在《跋蒲传正燕公山水》中认为："燕公之笔，浑然天成，粲然日新，已离画工之度数，而得诗人之清丽也"[3]。"天工"在此可以理解为自然天成、不经刻意雕琢，而"清新"意为清丽而有新意。苏轼在题画文学中多次提到"新意"两字，认为新意一定要"得自然之数"，"出新意于法度之中，寄妙理于豪放之外"[4]，这种状态，似乎只有在"解衣般礴"，毫无功利牵掣，甚至是在"嗜酒放浪、性与画会"的性情之下才能予以发挥。而这种绘画创作状态，也正是诗的创作状态。正如高居翰所言："诗意画在中国刚出现时，更多是被辨识和体验出来的，而不是被有意创造出来的"[5]。这种体验往往是被苏轼、黄庭坚等文人用诗文题跋的形式彰显出来，并成为后世创作诗意画的理论来源。宋复古、王诜、赵令穰等画家并没有刻意要做到"诗画合一"，而所谓的"诗意"是观赏者的一种审美经验。诗人在体味出画中意境时，不由会联想到诗的意境，从而给画面赋予诗的语言。画意能激起诗人的审美体验，说明两者

之间有某些共同点，这一共同点可以归纳为两点，即创作中的自由性和接受中的形象性。

（一）诗画时空观念的相似性

传统山水画的创作和接受过程在视觉认知上具有游观性。这是视觉逻辑上的自由性，它不会以焦点透视的方式将景物以视线消失固定在画面中，形成一种被动的引导式观看，画面是按照作者事先预定的视点来引导观者进入的。山水画的观看方式打破了视点的框限，可以选择从多个角度进入。引导观者进入画面的不是作者事先预设的视点，而是绵延不绝的山间小路、可以溯源的溪水、云雾缭绕的山体。观者可以选择不同的方式进入画面体验"山水"、游观"山水"，既可以沿着忽隐忽现的小路进入幽静，也可以跟着山间的溪水顺流而上。有学者将山水画的这一视觉呈现方式定义为"鸟瞰式"透视方式，其实并没有说出其本质。因为"鸟瞰式"的视觉方式虽然能观察到山体的全貌，但缺点是一览无余，没有主次，没有想象性，将所有物象一下堆到观者的面前，是一种山水的全相呈现，失去了山水画中"游观"和想象的本质。游观的方式对于观者来说，完全可以不设限，是一种自由的观看方式，可以在任何地方驻足，视点可以随意跳跃，景物可以随时转换。山水似乎只是一种自在的呈现，观者可以主动而自由地"游走"于其间。尤其是在长卷画幅中，观者既可以从前往后看，也可以从后往前看，甚至可以从任何一个局部进入画面，在时空观念上已经不能将其仅仅局限在空间艺术的范畴之中，在观看方式上其实也有时间艺术的特性或诗歌艺术的"阅读模式"。

苏轼认为王维"诗中有画，画中有诗"，说明王维诗歌中的形象也可以做到这一点，即形象能自在地呈现而不需要作者的介入，不是一种固定的、由作者主导的欣赏方式。如：

> 空山不见人，但闻人语响。
> 返景入深林，复照青苔上。
> 王维《鹿柴》
> 独坐幽篁里，弹琴复长啸。
> 深林人不知，明月来相照。
> 王维《竹里馆》

从王维这两首诗我们不难看出，诗中的形象完全自现，"作者仿佛没有介入，或者说，作者把场景展开后便隐退了，任景物直现读者目前"[6]，完全是一种无我的状态，读者可以从任何角度出发来体验诗歌意境，无需说明，无需注释，阅读的过程就是"目击道存"的过程。

有学者甚至举了一个非常极端的例子来表明诗与画在"阅读方式"自由性上的一致之处，即"回文诗"的阅读方式[7]。如上文所述，山水画的观看方式可以从任何一个角度进入而不受视线的约束，而"回文诗"的阅读方式同样可以做到这一点。既可以顺读，也可以倒读，都可以成诗，而且在语法与文字上都能讲得通，如：

> 春晚落花余碧草，夜凉低月半梧桐。
> 人随雁远边城暮，雨映疏帘绣阁空。
> 苏轼《题织锦图回文》之一[8]

从后往前读，这首诗可以读作：

> 空阁绣帘疏映雨，暮城边远雁随人。
> 桐梧半月低凉夜，草碧余花落晚春。

这虽然看上去有点文字游戏的味道，不过，北宋文人画家对待绘画的态度本身也就是在游戏笔墨，在创作态度上其实是一致的。同时也说明传统诗歌语法的灵活性和山水画"游观"的自由性在"阅读方式"和创作方式上存在一些共同点，为"诗画一律"在审美要求上提供了现实操作的可能性。

（二）烟云与诗意

诗用文学语言来描写形象，而绘画是用笔墨塑造形象，正是两者的形象性所创造的意境或氛围才是形成诗意的根本原因。那么，画面中的哪些形象才能激发北宋文人画家的诗意体验呢？苏轼"画中有诗"这一审美体验是因为他看了王维的《蓝天烟雨图》之后才发出的议论，为什么"烟雨图"会引起苏轼"画中有诗"的审美体验？其实在北宋晚期，不光苏轼一人痴迷于烟雨之景，与苏轼关系密切的王诜、赵令穰等也钟爱烟雨题材。如王诜的《烟江叠嶂图》、赵令穰的《湖庄消夏图》以及宋复古的《潇湘八景图》等都是典型的烟雨作品。其中苏轼对王诜的《烟江叠嶂图》特别钟爱，一题再题，甚至连"浮

空积翠"都能想象成云烟,可见其对烟雨空蒙之境的喜爱。这一情怀还促使了王诜不得不为苏轼赠送一幅水墨版的《烟江叠嶂图》[9]。邓椿认为"山水古今相师,少有出尘格",而米芾山水画"因信笔为之,多以烟云掩映,树木不取工细,意似便已"[10]。现存世的"米氏云山"不一定是他的真迹,但从中可推测出米家山水对烟雨之境的钟爱。其儿子米友仁所作山水,也是"点滴烟云,草草而成"[11]。宗室画家赵令穰虽多做汀渚小图,但也"不忘烟雨罩鸳鸯"[12]。与王诜关系密切的韩拙认为山水"以烟霞为神采""以岚雾为气象"[13],并认为"夫通山川之气,以云为总也"[14]。郭思在《林泉高致》中记录了七条"画格拾遗",而有关烟雾的画格就占了两条,认为烟雾山水中的上品"看之令人意兴无穷"[15]。而这种无穷的"意兴"若为诗人所获,就会成就其诗的涌现。

烟雨山水吸引诗人和画家的地方主要在它的朦胧性和不确定性,它能给诗人与画家留下想象的余地和空间。最为著名的例子就是宋迪"败墙张素"的故事。宋复古看了陈用之的山水画,认为他画的虽然工细,但缺少"天趣"。如何才能表现出"天趣"呢?宋迪说:"此不难耳。汝先当求一败墙,张绢素讫,倚之败墙之上,朝夕观之。观之既久,隔素见败墙之上高平曲折,皆成山水之象。"[16]

很显然,这种"败墙求画"的方法其实跟烟雨山水有异曲同工之处。首先在意象的寻求上,都需要画家或诗人丰富的想象力。因为这种意象的来源都具有模糊性和不确定性,而正是这种模糊性为诗人或画家的想象提供了可能性。其次,画家根据"败墙"上模糊的形象创作出似人为又似"天工"的山水形象,而诗人则由朦胧的山水形象创作出诗的意象。如果说画面过于工细,巨细靡遗,在画面上找不到趣味性及朦胧感,那么就会使观者(诗人)失去再想象的空间,这样的画只能被动地接受,而无法去想象。这也可能是北宋晚期文人画家反对具象、反对工谨而提倡天趣、清新的主要原因。有趣的是,这样的创作理念不独中国画家所有,意大利文艺复兴时期的著名画家达·芬奇也有着与宋迪相似的理念:

请观察一堵污渍斑斑的墙面或五光十色的石子。倘若你正想构思一幅风景画,你会发现其中似乎真有不少风景:纵横分布着的山岳、河流、岩石、树木、大平原、山谷、丘陵。[17]

达·芬奇的这一观点与宋迪可谓如出一辙。贡布里希将这种"激起发明精神"的方法称之为艺术家的"投射能力"。画家利用这种投射能力要将来自世界的信息转译成"代码",形成画布上可见的"图式"[18]。然而在北宋诗人那里,又将画家的"图式"再次进行诗的想象性创作或补充。如诗人将宋迪的画分别冠以"潇湘雨夜"、"烟寺晚钟"、"渔村落照"等画题,这种画题既是画的形象,同时又是诗的意象,是诗人根据画面形象进行的再创造。按达·芬奇的话说就是"因为思想受到朦胧事物的刺激,而能有所发明"[19],但前提是诗人和画家在审美情感和"投射"指向上必须产生共鸣,否则,朦胧的画意未必会产生抒情的诗意。

当具有诗意的画境或具有画意的诗题被广泛流传后,就有可能被"好事者"仿效,从而流于"俗境"。因为后世一些画家又根据"潇湘雨夜"、"烟寺晚钟"这些画题进行创作,试图根据题画诗进行反向创作,即由诗而画。但这种由文字到图像的创作过程在评论家眼里似乎再也无法达到宋复古原来的意境了。正如邓椿所言:"后之庸工,学为此题,以火炬照缆,孤灯映船,其鄙浅可恶"[20]。不过,他认为只有像王可训这样待诏级别的画家才能"悉无此病",能成功地将画题转为画作,并能免于"鄙浅可恶"。那么,"此病"的根源是什么呢?一方面,这可能与画工的文学修养或生活经历有关,这并非是说画工丝毫不懂诗意,而是说与宋复古这类文人画家相比,画工可能对于意境的理解不同,画面也可能没有北宋晚年文人们所钟爱的那种烟雨缥缈的"仙境",从中无法找到脱离于世的隐逸之所。另一方面,后世画家是根据诗文意而进行的刻板转译,所以画面就失去了自由性。诗人将宋迪那种趣味性的、蕴含丰富意象的画面以文字描述的形式定格为一种具体意象,如"烟寺晚钟"等,这本来就是对画面内容的一种框定,甚至是损害。后世画家却又根据这种被框定了的意象进行再创作,其内容

未免也会被"烟"、"寺"、"晚"、"钟"等形象所框定。

二、"诗意画"与画家身份：李公麟对"诗意"的理解与"转译"

在以苏轼为中心的这群文人画家中，另有一位画家比较特殊，他试图将绘画与文学在实际操作中联系起来，并能做到雅俗共赏。他得到了当时那群文人的一致赞赏，同时也得到下层画工的认可和追摹，他就是画家李公麟。他的诗意画似乎与其他文人画家有很大不同，上述文人画家有意于画面中诗歌意象的营造，但却无意于将文学作品"转译"成绘画。苏轼有时也会和他进行"由诗转画"的合作，但也只是象征性地画一些"苍苍石"而已，主体部分还是由李公麟完成[21]。苏轼等文人的题画诗多从观图而来，而李公麟却由诗文出发，进而通过图像来还原或转译诗文的意境。这一做法似乎和郭熙、王可训等职业画家相似。然而，他将文学语言转为绘画语言自有他高明的地方，绝不同于邓椿笔下"鄙浅可恶"的"庸工"。

（一）妙想与诗意

那么，他是如何来创造诗意画的呢？苏轼曾赞赏李公麟为："古来画师非俗士，妙想实与诗同出"[22]，"妙想"二字在这里可以代表诗与画在创作方法上相通的地方。"妙"是传统审美认识及创作中非常重要的一个范畴，有学者甚至认为"妙"就是"道"的别名，最能体现中国艺术的精神，最能反映中国人的审美特点[23]。早在魏晋时期，顾恺之就提出"迁想妙得"的创作思想。到了唐代，张怀瓘首次将绘画定为"神、妙、能"三种品格，朱景玄虽然在张怀瓘的品评基础上加了"逸"品，但"妙"品的位置并没有发生变化，依然在"神、妙、能、逸"四品之第二位，并认为"妙将入神"，说明由"妙"进而可以达"神"[24]，正如谢赫所言的"极妙入神"[25]。那么，什么是"妙品"呢？张彦远认为"妙"的前提是气韵周全，笔力遒劲，"若气韵不周，空陈形似，笔力未遒，空善赋彩，谓非妙也"[26]。黄休复认为："画之于人，各有本情，笔墨精妙，不知所然。若投刃于解牛，类运斤于斫鼻，自心付手，曲尽玄微，故目之曰妙格尔"[27]，所以，"妙品"其实是脱离"神品"那种"天机迥高、妙合化权"等形而上品评思想之后回到作品本体的一种指称，也可以说是绘画技法及运思层面的最高境界。而"妙想"、"妙得"则是画家运思能力所达到的最佳状态，是一种别具巧思、每见新意的构思能力。而这种"妙想"、"妙悟"的审美范畴同样也反映在诗的创作活动中，如宋人惠洪认为："诗者，妙观逸想之所寓也，岂可限以绳墨哉"[28]。严羽在《沧浪诗话》中也认为"大抵禅道惟在妙悟，诗道亦在妙悟"[29]。李公麟不仅精于绘事，而且"深得杜甫作诗体制而移于画"。这一点苏轼也承认："龙眠居士本诗人，能使龙池飞霹雳。君虽不作丹青，诗眼亦自工识拔"[30]。

这里有几则故事可以帮助我们更好地理解李公麟在诗画"转译"创作中是如何具体进行"妙想"和"逸思"的：

凡书画当观其韵，往时李伯时为余作李广夺胡儿马，挟儿南驰，取胡儿弓，引满以拟追骑。观箭锋所直发之，人马皆应弦也。伯时笑曰："使俗子为之，当作中箭追骑矣。"余因此深悟画格，此与文章同一关纽，但难得人人神会耳。[31]

在李公麟看来，要想离画工度数，不落俗套，而与诗人同出的关键就在于"妙想"，要有"新意"。他在描写李广事迹时，着重于箭在弦上，人马皆应弦的那种"画意"，而"俗子"着意于故事的真实性，即描绘胡儿中箭的这一结果，拘泥于故事性而失去了艺术性。或者说，"俗子"虽然能转诗意为画意，但却落入俗套，而李公麟则能"每出新意"，有别于一般画工。在宋人看来，李公麟"妙想"的能力正是受到杜甫诗歌的影响：

如甫作《缚鸡行》，不在鸡虫之得失，乃在注目寒江倚山阁之时。公麟画陶潜《归去来兮图》，不在于田园松菊，乃在于临清流处。甫作《茅屋为秋风所破歌》，虽衾破屋漏非所恤，而欲大庇天下寒士俱欢颜。公麟作《阳关图》，以离别惨恨为人之常情，而设钓者于水滨，忘形块坐，哀乐不关其意，其他种种类此，唯览者得之。[32]

通过《归去来兮图》和《阳关图》的立意不难看出，李公麟的诗意画之所以"妙"，是因为他没有被拘束在文字

所传达的表面形象上，而是致力于寻找形象背后的意境。如果让"庸工俗子"转译陶渊明《归去来兮辞》，可能会被"秋菊"、"携幼"、"倚南窗"等形象或动作限制，在表现《阳关图》的意境时自然会营造"离别惨恨"的画面氛围。但李公麟的"妙"处就在于他能不涉理路、脱去凡近，不为常理所限，故能寄神情于物。

（二）有道有艺

不过，李公麟所创作的诗意画或故事画，在某种意义上说他又与"众工同"，因为他曾经为苏轼、王国定等人画过不少的诗意画，而这种诗意画却又类似于郭熙等职业画家根据诗题而创作绘画的方式，属于对诗意的图解，与苏轼等人提倡的"诗中有画、画中有诗"有质的不同。苏轼等人虽然对李公麟的画艺赞赏有加，但有时却态度暧昧，颇有微词。如将他喻作"画师"，认为"其智与百工通"[33]。米芾甚至直截了当地说："以李（李公麟）尝师吴生，终不能去其气"[34]。然而，米芾虽然将烟雨朦胧的诗意山水发挥到了极致，但终究由于太过个性，导致其画意与笔法传至二代之后就式微了。苏轼虽然在诗画理论上有诸多建树，但其到底在诗画的具体实践和操作中形成了多少影响力，却值得怀疑。而李公麟一方面在创作品味或人格情操上与文同、苏轼等人有相似的地方，他宣称："吾为画，如骚人赋诗，吟咏性情而已，奈何世人不察，徒欲供玩好耶"[35]！另一方面，在绘画技法上李公麟又比其他文人高出一筹，人物、山水、佛道无一不能，似乎又有职业画家的特点。大多数文人可能是苏轼所言的"有道而不艺，则物虽形于心，不形于手"，而李公麟则是"有道有艺"之人"[36]。《宣和画谱》对他的评价比较准确客观："故创意处如吴生，潇洒处如王维"[37]。正是李公麟这种"有道有艺"的创作手法开启了徽宗朝及南宋诗意画蔚为壮观的发展之路。他是吴道子以来一位典型职业画家，虽然他经常辩解自己的身份及绘画意图，但他所遗留的大量画迹无疑在南宋大放光彩。其"妙想"的图文转译方法为后世绘画中故事画和诗意画的发展起到了典范作用。

三、隐喻与象征：宋徽宗及画院画家所创作的"诗题"画

崇宁三年（1104），宋徽宗设立画学，以命题诗画的方式招募天下画生。对于其产生的背景、动机、"下题取士"的方法以及部分试题的内容和夺冠者"妙想"的构思，海内外学者已有了充分的研究和大量的考证成果，在此不再赘述。本文所关注的是宋徽宗本人的诗画创作和绘画母题所承载的诗意，以及他与上文其他文人画家在处理诗画关系上的区别。

（一）宋徽宗的"诗题"画

根据邓椿的记载，宋徽宗上位之后，换掉了殿中郭熙的画，而"易以古图"[38]。到底换上了怎样的古图，邓椿并没有提及，是远古之画，是中古之画，还是近古之画，我们也无从得知。不过，从文献记载和现存作品来看，徽宗似乎对花鸟画比较感兴趣。《宣和画谱》记录了他收藏的花鸟画有二千七百八十六件，占全部藏品的百分之四十多，可见其偏爱之深。又根据《铁围山丛谈》所记，宋徽宗早年学画于吴元瑜[39]，而吴元瑜又学于崔白，所以，现存传为宋徽宗的花鸟画风格多少还是与崔白较为淡雅的花鸟画风类似。关于宋徽宗风格及真迹的论述，学者多有争议，但不管怎样，这些存世作品至少从一定程度上反映了宋徽宗的审美趋向。从这些作品中我们能否发现宋徽宗创作"诗画关系"的特点呢？

图一是传为宋徽宗的《腊梅山禽图》，看似好像与崔白等人的花鸟画没有两样，只是在画面上多了诗题而已。有学者认为宋徽宗是最早的将诗书画融为一体的画家[40]，也有学者认为最早将诗书画融为一体的应该是李后主，而宋徽宗正是受了李后主的影响[41]，但不管怎么说，宋徽宗将这种形式发扬并完善是不争的事实，他对后世诗书画在形式上的"一体化"有着开创性的作用。以苏轼为代表的文人画家也讲究"书画一律"，但也只是停留在诗画创作思想和意境上的"一律性"，而没有将其在形式上融为一体。当然，除了在形式上的创新外，笔者更关心徽宗是如何表达诗情画意的。在《腊梅山禽图》中，两只白头翁在寒梅上相依相偎，互相取暖，如果不看诗题，真看不出此图有何诗意，似乎与画工的"宣和体"花鸟画或

"写真画"并无二致。画面上用"瘦金体"写成的四行诗题为："山禽矜逸态，梅粉弄轻柔。已有丹青约，千秋指白头。"前两句诗是对画面的一种补充性描述，到了后两句，话锋一转，描述其真正想要传达的"诗意"："已有丹青约，千秋指白头。"说明宋徽宗想通过双关寓意的诗文表达他对绘画事业的挚爱：与丹青有千年之约，至"白头"而不渝。"白头"一方面是指画面中的两只白头翁，一只代表"丹青"，一只代表自己，两只白头翁感情真挚，互为依靠。想通过"白头"传达一种画外之意，即他对"丹青"之热爱，是一生的追求。由此我们也不难理解宋徽宗为什么在继位之初就要大兴"画学"，"下题取士"并亲自教导"画学生"。

与此类似的还有传为宋徽宗的《芙蓉锦鸡图》（图二），其画面诗题为："秋劲拒霜盛，峨冠锦羽鸡。已知全五德，安逸胜凫鹥。"这首诗中关键的"隐喻"在"五德"两个字上，学术界对于它的图像学分析可以分为两类。一类学者认为这"五德"是指"五行之德"。认为锦鸡身上有青、赤、黄、白、黑五色，这五色在五行学说看来，又代表了木、火、土、金、水的"五行之德"。而宋徽宗有崇信道教，并"自喻为'五德具备'，而化身为立于不败之地的锦鸡，表达的是其帝王心态"[42]。另一类学者则认为《韩诗外传》中的典故最贴近此画所要传达的隐喻[43]。典故的大意是说田饶一直侍奉鲁哀公，但是不被鲁哀公所赏识，于是就将自己比作鸡，认为鸡有"五德"："首戴冠者，文也；足搏距者，武也；敌在前敢斗，勇也；得食相告，仁也；守夜不失时，信也。"但即便是这样，鸡还是成为鲁哀公的盘中餐（喻指自己仍然得不到鲁哀公的重用）。于是，田饶就离开鲁哀公去了燕国，燕国重用其为相。三年后，"燕政大平，国无盗贼"。为此，鲁哀公感到追悔莫及，但也只能"喟然叹息"[44]。宋徽宗在诗题中认为自己"已知全五德"，喻自己为世间伯乐，能知人用人，同时也可能是在教育群臣要有鸡之五德，只有如此，才能天下太平，"国无盗贼"，自己也能"安逸胜凫鹥"。在笔者看来，第二类隐喻无疑是最有说服力的。

从这两幅作品可以看出，宋徽宗所要传达的诗意与苏轼等文人画家所要传达的诗意有着本质的区别。首先，苏轼、宋迪、王诜、赵大年等文人画家所要传达的诗意本身就寄托在画面之中，无需再用诗文提点观者。他们的题画诗一般不会写在画面上，但这并非问题的关键，最主要的区别在于苏轼等人的题跋往往是观者与画面产生的情感共鸣，两者并无明确的"诗—画"指向关系。离开诗文，山水画照样能体现诗意，两者不会相互影响，没有互补及共存关系。但宋徽宗作品中的诗画关系如果缺失了画面中诗文的存在，便无法准确地理解他的寓意。图像所暗藏的隐喻或"密码"只有在他的诗文中才能找到。他的画意和诗意在本质上是不可分离的，画面中的形式因子是传达隐喻的一个载体，对于它所要传达的隐喻只能通过诗文来点醒，同时诗文又有自己的隐喻，如"白头"、"五德"等词语，只有在熟知典故的前提下才能勉强读懂诗文所传达的隐喻。所以，宋徽宗作品中诗画关系最大的特点并不在于它的"一律性"或"天工与清新"，而在画面所传达的隐喻性或象征性，属于"诗题"性质的画。苏轼等文人画家注重画面本身所蕴涵的诗意性，诗意画的功能多体现在文人之间的一种诗画交流。有学者将其称为"书信式山水画"，诗画间的互动是北宋末文人画家在一起雅集，倾诉感情，交流经验，探讨隐逸思想的一种载体[45]。而徽宗则强调画面形象所包含的隐喻及象征功能，如政教意涵[46]、宗教思想[47]、祥瑞的表达等[48]。

（二）画院画家与"诗题"画创作

北宋末年，宋徽宗在画院中设立画学，"下题取士"，并让宋子房、米芾等文人画家担任主考官。所谓"下题取士"，就是以古人诗句命题，用绘画来表现诗意。这不能不说是一项创举，虽然在郭熙的时代也有命题画，但其内容多为一些故事画。如郭思记载其父曾出任考官，出"尧民击壤"为考题至校画生，考试的目的是为了"知古人学画之本意"，如"尧民"的头饰是否符合古人，画面中的形象是否"一一有所证据，有可征考"等[49]。而徽宗画院所要考察的是考生是否具备一定的文学能力和对诗歌意境的把握能力，不是单纯地把文字转为图像，而是

考察学生在这一转化过程中的"妙想"能力。考官也不是郭熙之类的画院待诏，而是由米芾、宋子房等文人画家担任的"画学博士"。

邓椿虽然记载了许多如"野水无人渡，孤舟尽日横"、"乱山藏古寺"等考题，但并不意味着这些被录取的学生一进画院就开始诗意画的创作。事实上，多达千册万叶的《宣和睿览集》和现存大量的"宣和体"花鸟画告诉我们，他们的诗画学习并非一蹴而就，而必须从写生开始，逐步积累诗歌意象。因为这些来自民间的画工在生活中所接触到的物象与宫廷中徽宗豢养收藏的"内殿珍禽"、"禁中物象"比起来，可谓是天壤之别。如邓椿记载，《宣和睿览集》中所绘物象有："动物则赤乌、白鹊、天鹿、文禽之属，扰于禁御；植物则桧芝、珠莲、金柑、骈竹、瓜花、来禽之类，连理、并蒂，不可胜纪"[50]，而这些"禁中物象"对于普通画工来说，大部分可能是闻所未闻的。宋徽宗举办画学，其目的是为了更好地服务于自己的奢好，他的诗歌意象及祥瑞之物的来源，无非出自宫廷禁院。所以，招收进来的画工，首先要做的就是熟悉并掌握表现诗意或祥瑞之意的"语汇"，只有掌握了这些"语汇"，才能谈得上表现诗意。方勺在《泊宅编》中记录了这样一件事：

徽宗兴画学，尝自试诸生，以"万年枝上太平雀"为题，无中程者。或密扣中贵，答曰："万年枝，冬青木也；太平雀，频伽鸟也。"是时，殿试策题，亦隐其事，以探学者。如大法断案，一案凡若干刑名，但取其合者，不问词理优劣。或曰："王言而匿，其指奈何？"曰："此正古之射策，在兵法所谓多方以误之也。"[51]

由此可见，宋徽宗所要求的"诗意画"实际上是一种"诗题"画，画面所要表达的意趣主要在于其隐喻性或象征性，不在抒情性。不要说"万年枝""太平雀"等含有隐喻性的形象，就是这两个词语的喻体"冬青木"和"频伽鸟"考生也未必知道。尤其是"频伽鸟"，据学者研究，它属于外来禽类，大约在唐代传入中国，其艺术形象进入中土的时间可能要比实物早一些，早在北魏的石刻上就有频伽鸟的形象，唐代敦煌壁画中它的形象比较普遍。不过，在宗教壁画或雕塑中，频伽鸟的形象是一种人鸟混合的形象（图三），并非是现实中的频伽鸟[52]。频伽鸟在唐代宫廷中出现，是外域民族带给大唐帝王的贡品，并非人人可见。即使是在徽宗朝，也可能不是常见之物。对于考生来说，这样的稀缺物种，不要说其代表的隐喻意义，就连喻体本身他们也可能未曾见过。

所以，考生进入画院，诗意的表现可能要暂且放一放。他们首要的任务是在"诗题"素材上下功夫，尽可能地熟悉徽宗奢华的生活世界。只有如此，才能谈得上为他服务，如利用"禁中之物"表现他所谓的"祥瑞之意"等。在这个意义上，徽宗画院职业画家的作品还谈不上真正的诗意画，一方面，他们要花时间补文化课，一方面还要熟悉"写生"之法，如孔雀先抬哪只脚，花卉在不同时间有何变化等。只有一些优秀的画家在徽宗的指导下才能被"御用"。根据徐邦达考证，徽宗名下的许多作品十有七八是画院画家的代笔，如《芙蓉锦鸡图》就是一例[53]。正如蔡滌所记："……独丹青以上皇自擅其神逸，故凡名手多入内供奉，代御染写，是以无闻焉尔"[54]，所以，画工只是徽宗所要表现诗意的具体操作者，即徽宗构思好诗意或"神逸"，画工只负责"代御染写"而已。当然，这一过程也无形中提升了画工对于"诗题"诗的理解和表现能力，并增加了他们表现"诗题"画的"语汇"或"符号"。

总体而言，这一时期画院画家的"诗题"画还没有上升到自觉表现诗意的程度，加之画学举办时间较短，中间又时断时办，使得这类绘画的创作没有形成太大的气候。不过它所带来的影响绝对不敢忽视，这不仅包括画院中培养的那些画家，更包括画院外致力于成为画院画家的考生群体。

小结

从"意象"和"诗题"的角度看北宋晚期的诗画关系，大致可分为以下三类：

第一类是以苏轼、王诜、宋复古、米芾、赵大年为等代表的烟雨或朦胧派文人画家，这一画家群体善于通过朦胧的烟雨母题而营造诗意，不仅画面诗意盎

然，也为诗人的再创作提供了诗意想象的空间。诗画形象或母题之间并没有一一对应的关系，也谈不上互补，只是画中的形象与诗人的意象发生共鸣之后在审美心理上产生了高度的吻合，即诗人通过观画激起了他胸中之意象，画家又自觉地创造这种能激发诗人想象的形象。

第二类是兼具文人与职业双重身份的画家，以李公麟为代表。李公麟的诗意画既不同于苏轼等人只追求诗画意象上的"一律"性，也不同于宋徽宗与画院画家热衷于画面隐喻性与象征性的传达，他试图通过"妙想"的途径，将文学意象转化为画面形象，同时又尽可能地避免落入"庸工"诗解画的刻板套路。李公麟的诗意画传统最早可追溯到顾恺之对文学与图像间的转译，它并非始于宋代。学界往往将李公麟的成就归结为苏轼等人的启发或影响，现在看来，这一说法值得怀疑。

第三类是以宋徽宗及其画院画家为代表的"诗题"画创作。宋徽宗与第一类文人画家最大的不同在于他试图建立一种诗画语汇，让诗的意象和画面形象之间形成一种一一对应的互换关系，诗画关系约定为制度化与程式化，画面形象被赋予各自对应的象征和隐喻。这种方法其实是一种无奈之举，是徽宗为了能和那些诗学修养不高但画技优秀的职业画家形成有效互动，使其更好为自己服务而采取的折衷之举。

北宋之后，"诗画关系"的特征均未超越这三种模式，只是各有侧重而呈现出纷呈多姿的形态而已。

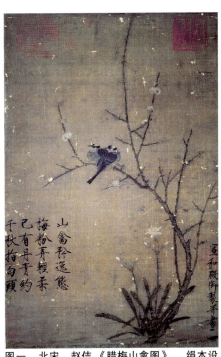

图一　北宋，赵佶，《腊梅山禽图》，绢本设色，纵82.8厘米，横52.8厘米，台北故宫博物院藏

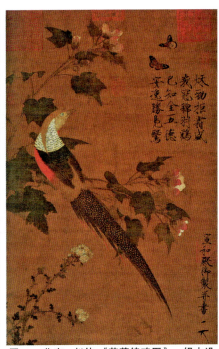

图二　北宋，赵佶，《芙蓉锦鸡图》，绢本设色，纵81.5厘米，横53.6厘米，北京故宫博物院藏

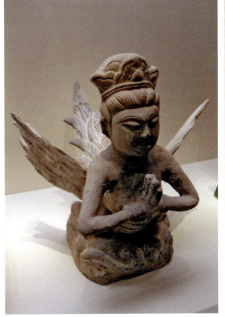

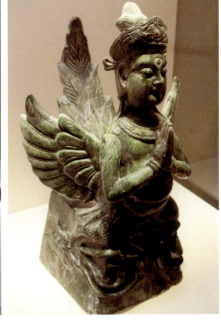

图三　左为西夏釉陶五角花冠频伽，右为西夏灰陶四角叶纹花冠频伽，均藏于银川西夏陵区管理处

注释：

[1] 启功《中国古代诗与书、书与画、画与诗之关系例说》，《文艺研究》1999年第3期，第207-211页。
[2] 参见王韶华著《中国古代"诗画一律"论》，中国文史出版社，2013年。另见李亮《诗画同源与山水文化》，中华书局，2004年。
[3] [宋]苏轼《东坡画论》，山东画报出版社，2012年，第65页。
[4] [宋]苏轼《东坡画论》，山东画报出版社，2012年，第56页。
[5] [美]高居瀚《诗之旅 中国与日本的诗意绘画》，生活•读书•新知三联书店出版社，2012年，第2页。
[6] 叶维廉《中国诗学》，国立台湾大学出版中心，2014年，第116页。
[7] 叶维廉《中国诗学》，国立台湾大学出版中心，2014年，第15页。
[8] [宋]苏轼著[清]冯应榴辑注；黄任轲，朱怀春校点：《苏轼诗集合注》，上海古籍出版社，2001年，第1046页。
[9] 张荣国《诗画互文：从苏轼、王诜唱和诗新解王诜水墨卷〈烟江叠嶂图〉》，《南京艺术学院学报》（美术与设计）2015年第1期。
[10] [宋]邓椿，[元]庄肃《画继•画继补遗二卷》，人民美术出版，2003年，第20页。
[11] （宋）邓椿，（元）庄肃《画继•画继补遗二卷》，人民美术出版，2003年，第29页。
[12] （宋）邓椿，[元]庄肃《画继•画继补遗二卷》，人民美术出版，2003年，第9页。
[13] [宋]韩拙《山水纯全集》，收录于卢辅圣主编：《中国书画全书》（二），上海书画出版社，1993年，第355页。
[14] （宋）韩拙《山水纯全集》，收录于卢辅圣主编：《中国书画全书》（二），上海书画出版社，1993年，第356页。
[15] （宋）郭熙、郭思《林泉高致》，收录于卢辅圣主编《中国书画全书》（一），上海书画出版社，1993年，第502页。
[16] （宋）沈括《梦溪笔谈》，上海古籍出版社，2015年，第109页。
[17] （意）列奥纳多•达•芬奇著，戴勉译《达•芬奇论绘画》，人民美术出版社，1979年，第44页。
[18] E.H.贡布里希著，杨成凯等译《艺术与错觉——图画再现的心理学研究》，广西美术出版社，2012年，第159页。
[19] （意）列奥纳多•达•芬奇著，戴勉译《达•芬奇论绘画》，人民美术出版社，1979年，第44页。
[20] （宋）邓椿，（元）庄肃《画继•画继补遗二卷》，人民美术出版，1963年，第80页。
[21] 苏轼《题憩寂图诗并鲁直跋》，收录于苏轼，朱怀春《苏轼全集•第3卷》，上海古籍出版社，2000年，第2142页。
[22] 苏轼《次韵吴传正枯木歌》，收录于[清]王文诰辑注.苏轼诗集[M] 1-8册，北京：中华书局，1982年，第1961-1962页。
[23] 李耀建《论妙》，《北京大学学报（哲学社会科学版）》1990年第5期，第21-29页。
[24] （唐）朱景玄《唐朝名画录》，收录于卢辅圣主编《中国书画全书》（一），上海书画出版社，1993年，第161页。
[25] （南齐）谢赫：《古画品录》，收录于卢辅圣主编：《中国书画全书》（一），上海书画出版社，1993年，第1页。
[26] （唐）张彦远《历代名画记》，收录于卢辅圣主编《中国书画全书》（一），上海书画出版社，1993年，第124页。
[27] （宋）黄休复《益州名画录》，收录于卢辅圣主编《中国书画全书》（一），上海书画出版社，1993年，第188页。
[28] （宋）惠洪、朱弁、吴沆《冷斋夜话•风月堂诗话•环溪诗话》中华书局，1988年，第37页。
[29] 严羽著，普慧等评注《沧浪诗话》，中华书局，2014年，第12页。
[30] 苏轼《次韵吴传正枯木歌》，收录于[清]王文诰辑注.苏轼诗集 1-8册，中华书局，1982年，第1961-1962页。
[31] 《豫章黄先生文集》，卷二十七，题摹燕郭尚父图，四部丛刊初编集部，第304页。
[32] 俞剑华注译《宣和画谱》，江苏美术出版社，2007年，第173-174页。
[33] （宋）苏轼《东坡画论》，山东画报出版社，2012年，第59页。
[34] （宋）米芾《画史》，收录于卢辅圣主编：《中国书画全书》（一），上海书画出版社，1993年，第981页。
[35] 俞剑华注译《宣和画谱》，江苏美术出版社，2007年，第174页。
[36] （宋）苏轼著《东坡画论》，山东画报出版社，2012年，第59页。
[37] 俞剑华注译《宣和画谱》，江苏美术出版社，2007年，第174页。
[38] （宋）邓椿，（元）庄肃《画继.画继补遗二卷》，人民美术出版，1963年，第123页。
[39] （宋）蔡絛撰，冯惠明，沈锡麟点校：《铁围山丛谈》，收录于唐宋史料笔记丛刊，中华书局，1983年，第5-6页。
[40] 林顺德《提倡"以诗入画"的徽宗绘画中为何不见诗意表现？》，《书画艺术学刊》2013年第14期。
[41] 陈葆真《宋徽宗绘画的美学特质：兼论其渊源和影响》，《台湾大学文史哲学报》1993年第40期。
[42] 武金勇《〈芙蓉锦鸡图〉的图像学研究》，《美术界》2007年第4期。
[43] 林顺德《提倡"以诗入画"的徽宗绘画中为何不见诗意表现？》，《书画艺术学刊》2013年第14期，第351-365页。
[44] （汉）韩婴《韩诗外传》，引自赖炎元注译《韩诗外传今注今译》，台湾商务印书馆，1972年，第70-72页。
[45] 张荣国《诗画互文：从苏轼、王诜唱和诗新解王诜水墨卷〈烟江叠嶂图〉》，《南京艺术学院学报》（美术与设计），2015年第1期，第82-89页。
[46] 王正华《〈听琴图〉的政治意涵：徽宗朝院画风格与意义网络》，《美术史研究集刊》1998年第5期。
[47] 余辉《宋徽宗花鸟画中的道教意识》，《书画世界》2013年第1期。
[48] 李福顺《宋徽宗与祥瑞画》，《中国书画》2013年12期。
[49] （宋）郭熙、郭思《林泉高致》，收录于卢辅圣主编：《中国书画全书》（一），上海书画出版社，1993年，第501页。
[50] （宋）邓椿、（元）庄肃：《画继•画继补遗二卷》，人民美术出版，1963年，第3页。
[51] （宋）方勺撰，许沛藻、杨立扬点校《泊宅编》，中华书局，1983年，第4页。
[52] 古月编著《中国传统纹样图鉴》，东方出版社，2010年，第118页。
[53] 关于宋徽宗存世作品中的代笔问题，参见徐邦达《宋徽宗赵佶亲笔画与代笔画的考辨》，《故宫博物院院刊》1979年第1期。
[54] （宋）蔡絛撰，冯惠明、沈锡麟点校《铁围山丛谈》，中华书局，1983年，第108页。

（栏目编辑 胡光华）

南宋初期孔子画像制作中的标准与变异
——以《圣贤石刻图》为例

黄玉清

（南京特殊教育师范学院，南京，210038）

【摘　要】北宋末年，孔氏后人在传世形形色色的孔子像中确定了所谓"于圣像最为真"的孔子标准像，可是到了南宋初期，谙熟于佛教造像的职业画家在创作《圣贤石刻图》时却没有采用这一标准，而是在一幅被孔氏后人确定为"赝本"的图像上进行了大胆的想象和重构，创造了一位"集大成"的孔子形象：用精致的凭几来显示孔子的身份与地位；用佛教手印中的"说法印"来显示他的智慧和永恒；用魏晋名士的道具来象征他的高蹈气质。

【关键词】孔子　标准像　《圣贤石刻图》　想象

孔子是儒家形象的代表人物，历代艺术家对于他的刻绘从未停止过。现存最早的孔子画像随着海昏侯墓的出土，可能要改写到距今两千多年前的西汉[1]。然而，历代孔子的形象特征并非一成不变，尤其是到了宋代，虽然有孔子后裔在不断提供一些所谓的标准孔子像，但也无法阻挡画工对孔子像的想象性制作。如果借用石守谦提出的一个概念，完全可以把孔子画像的传统看成是典型的"主题传统"[2]。因为自西汉以来，有关孔子的雕刻、绘画不计其数，形象也是林林总总，我们根本无从得知第一幅孔子画像或雕刻制作于何时、作者是谁等问题。其次，孔子的具体相貌及体态特征到底如何，历代文献也没有一个具体的标准。根据孔子后人"四十九表"的描述，可将其特征概括为：身材高大、驼背、长臂、力大过人、头顶凹陷、天庭饱满、面目丑陋、没有胡须等[3]。然而，这些文献中记录的体貌特征可能并不比现存实物准确多少，即使是两位宋代孔子后人所提供的"于圣象最为真"的"小影"像，也存在相互抵牾的地方，甚至是完全相反的意见，实在不足为凭。正因如此，历代对孔子雕刻、画像的制作是艺术家在因循传统的基础上主要靠想象来完成。

一、两宋之际的孔子像标准

两宋之际孔子像的标准主要来自两个途径：一是孔子后裔提供的标准像，另一个是官方提供的标准像。孔裔提供的标准像强调孔子形象的渊源及真实性，对后世影响较大。而官方提供的孔子形象则注重于祭拜时的礼仪性，如孔子作为"文宣王"，佩戴的冕冠旒数应该是多少，章服标准是什么等。对于官方所提供的标准，学者多有论述，并有着较为清晰的梳理，[4]本文不做重点讨论。

（一）北宋末期孔子后裔提供的标准像

最早对孔子像及其标准作出说明的是孔子四十六代孙孔宗翰，他在元丰八年（1085）刻印的《家谱》中描述了四幅流传较广的孔子画像，并确定出"最标准"的孔子形象。虽然他的《家谱》没有单独流传，但其对于孔子标准像的言论都被孔氏后人所记录。这四幅画像根据孔宗翰的描述，认为只有一幅是真迹，其它都为赝本：

1. 今家庙所藏画像，衣燕居服，颜子从行者，世谓之"小影"，于圣像为最真。

2. 今世所传，乃以先圣执玉麈，据曲几而坐，或侍以十哲，而有持樱盖、捧玉磬者。

3. 或列以七十二子，而有操弓矢、披卷轴者。

4. 又有乘车十哲从行图。[5]

在这四幅作品中，孔宗翰认为只有第一幅"颜子从行者"，即"小影"是最标准的孔子像，而其余三幅"皆后人追写，殆非先圣之真"。这是历史上第一次有关孔子形象"真伪"的鉴定意见。绍圣二年（1095）三月，也就是孔宗翰在刊印《家谱》十年之后，第四十八代孙孔端友使人将"颜子从行图"连同宋太宗和宋真宗的两篇"御赞"一同刻于石碑，借助皇家权威进一步肯定了孔

作者简介：
黄玉清（1966—），南京特殊教育师范学院讲师，研究方向：艺术史、艺术理论。

宗翰的鉴定意见（图1）。

不过，孔宗翰的这一言论并没有使其它三幅流传至宋的"赝本"失去传承价值而销声匿迹。具有讽刺意味的是，十年之后孔子的另一后裔却提出了与孔宗翰完全不同的看法，也就是说，对于孔子标准像的意见，首先在孔裔后人内部产生了分歧。就在孔端友立碑的同年（1095）十月，四十六代孙孔宗寿又立了一块碑。此石碑内容分上中下三部分：上部分同样也是宋太祖和宋真宗的"御赞"，中间是孔子及其弟子的画像，最下面是有关此石刻的题记。题记部分内容为：

宗寿家藏唐吴道子画。先君夫子按几而坐，从以十弟子者，世谓之"小影"。又立而颜渊侍者，谓之"行教"。"行教"已有石本，"小影"但模传之多，虑久而讹，今亦刻坚珉庶，愈久不失其真也。

由题记内容可知，孔宗翰和孔宗寿的观点至少有两点是矛盾的。首先，他俩对"小影"所指定的对象有很大的分歧。孔宗翰认为"颜子从行图"为"小影"，而孔宗寿则认为"孔子凭几坐像"是"小影"（图2），并认为孔宗翰所谓的"小影"应该叫"行教图"。其次，孔宗寿所立石刻中的孔子坐在凭几之上，左手下垂，右手持"如意"，身后环绕十名弟子，有的为其持楞盖，有的手持玉磬，显示出尊贵豪华的场面。而这一场面正好与孔宗翰在上文描述的一幅赝本十分相似："今世所传，乃以先圣执玉麈，据曲几而坐，或侍以十哲，而有持楞盖、捧玉磬者……皆后人追写，殆非先圣之真"[6]。也就是说，孔宗寿所坚称的"小影"像在孔宗翰的描述中只是众多追模作品中的赝品之一。

孔宗翰和孔宗寿同为孔子四十六代孙，为什么在孔子标准像上会出现如此大的差异呢，两件"小影"像中哪一幅才是真迹呢？我们不得而知，可能是他俩都想证明自家所藏作品才是真正的"小影"像，从而著书立碑，显示各自的立场。然而在观点的传承上，孔宗寿的观点基本没有后人理会，失去了族人的支持，族人一致引用孔宗翰的观点，认为"颜子从行图"为圣贤衣容，很可能是因为孔宗翰的威望要高于孔宗寿，他在朝做官并为孔氏后人争得了不少切实的利益[7]。另外，孔宗翰的观点又得到了第四十八代孙"衍圣公"孔端友的继承和发挥，使其在正统世系之权威基础上得到了肯定和强化，上文提到他所立碑刻就是最好的证明。

（二）南宋孔子后裔提供的标准像

南宋的孔子后裔是由第四十八代孙"衍圣公"孔端友等南逃人员组成。由于"孔氏子孙在衢州者乃其宗子"[8]，使得孔端友无可辩驳地成为正宗的"衍圣公"承袭世系，并成为南宗孔庙之先祖。在此语境之下，南宋对于孔子形象的标准无疑将会继承孔宗翰和孔端友的观点，即"颜子从行图"为"小影"，"于圣像为最真"。这一观点在南宋孔传所著的《东家杂记》中得到了进一步的强化，并借助尹复臻的赞词和刘禹锡的文章将"小影"像的传承源头不断向前拓展：

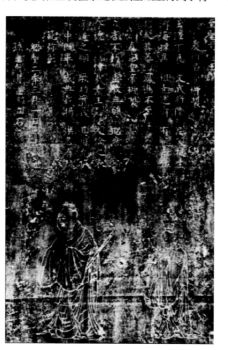

图1　[宋]孔端友立于绍圣二年（1095）三月，"颜子从行"像，即"小影"像。石刻拓本。纵125厘米，横67厘米。原石存于曲阜孔庙圣迹殿，传为顾恺之绘。

图2　[宋]孔宗寿立于绍圣二年（1095）十月。"凭几坐像图"，被孔宗寿称作"小影"。石刻拓本。纵125厘米，横67厘米。原石存于曲阜孔庙圣迹殿。

阙里庙学教授尹復臻尝作"小影"赞云："夫子之像，其初孰传，得于其家，几二千年。仰圣人之容色，瞻古人之衣冠，信所谓温而厉，威而不猛，恭而安。若夫其道如神，其德如天，则自生民以来未有如夫子，盖无得而名。言世之所传非'小影'画像，皆为赝本。"唐刘禹锡作《许州新庙碑》，谓："尧头禹身，华冠像服之容，取之自邹、鲁。"即今之所传小影是也。[9]

孔传为了证明"小影"的真实性，可谓不惜余力，然而他所举证的两个例子可谓矛盾重重。首先，尹復臻曾担任过北宋元祐年间的庙学教授，他何以能肯定此画就是"几二千年"前的孔子真容呢？确实值得怀疑。另外，刘禹锡所提到的孔子形象与孔传所言的"小影"像也根本不是一回事。我们首先来看一下刘禹锡在《许州文宣王新庙碑》中描述孔子造像的部分原文：

乡明当宁，用王礼也。尧头禹身，华冠像佩之容，取之自邹、鲁；及门睹奥，偶形画像之义，取自太学。[10]

通过刘禹锡的描述可以看出，此孔子像属于唐代孔庙中普遍使用的孔子塑像。自唐玄宗开元二十七年（739）追谥孔子为"文宣王"以来，就使其雕像"坐于南面"，"内出王者衮冕之服以衣之"[11]。刘禹锡的庙碑写于唐开成丙辰年（836），所说的孔子形象其实就是开元以来孔庙中"华冠像佩之容"的孔子形象。这一形象在宋代早期的孔庙中也有延续，如王禹偁在雍熙三年（986）所写的《昆山县新修文宣王庙记》中就记载孔子"乃像素王，被华衮，重珠旒，王者之制彰矣"[12]。李畋在景祐三年（1036）所写的《双流县文宣王庙记》也记载孔子像："皇皇晬容，被衮正位"[13]。而孔传所说的"小影"像表现的却是"衣燕居服"的孔子。通过现存孔端友所立碑刻来看，也完全符合"燕居服"的特点，根本看不出"华冠"或"像佩"的形象特征。而且从"偶形画像之义，取自太学"来看，孔子画像似乎也与"邹、鲁"没有太大关系。孔传在此引用这条证据的原因无非是想借名人之言替自己出声，但他却忽略了证据是否和主题相关。

孔传虽然继承并强化了孔宗翰的观点，但在他的著作中并没有用插图的形式进一步说明，他所提到的一幅真迹和三幅赝本都没有插图，反而插入了一张在书中并未提及的《杏园讲学图》，其原因可能是其他四幅作品在世间已广泛流传，其中两幅已有石碑铭刻，而《杏园讲学图》并未被族人所提及，插入此图可以充实孔子图像资料，以防传模失样。还有一个原因可能是由于南宋初期兵荒马乱逃往临安的孔氏后人，并没有携带"小影"的刻石或拓本，在成书时只有文字资料而缺乏图像资料。不过，孔传著作中的这一遗憾却被滞留在北方曲阜的另一位孔氏后人所弥补。

（三）孔元措与孔子像标准

相对于南宋孔传而言，被金人封为北宗"衍圣公"的孔元措对于孔子的标准像似乎较为宽松。他虽然在《孔氏祖庭广记》一书中也抄录了孔宗翰关于孔

图3 "颜子从行图"（采自[金]孔元措等编纂：《孔氏祖庭广记 孔氏家仪 家仪答问》，济南：山东友谊出版社，1989年，第29-30页。）

图4 "凭几图"（采自[金]孔元措等编纂：《孔氏祖庭广记 孔氏家仪 家仪答问》，济南：山东友谊出版社，1989年，第31-32页。）

图5 "乘辂图"（采自[金]孔元措等编纂：《孔氏祖庭广记 孔氏家仪 家仪答问》，济南：山东友谊出版社，1989年，第33-34页。）

子像标准的观点，但没有像孔传那样进行辩解或强化，反而将孔宗翰和孔传确认为赝本的两幅孔子及弟子像也收到他的著作当中。在《孔氏祖庭广记》中，孔元措共收入三幅孔子像[14]。

第一幅是"颜子从行图"（图3）。同孔端友所立石刻中的图像基本一致，并在画面的右上角标注有"小影"字样。这说明孔元措也继承了孔宗翰的观点，并没有将孔宗寿所立石刻中的"凭几"像定为"小影"，在这一点上他和孔传是一致的。

第二幅是"凭几图"（图4）。这幅图就是被孔宗翰批为赝本的作品之一，与上文《家谱》中描述的第二幅基本相似。同时，"凭几"图也和孔宗寿所立石刻中的图像非常相似，但两者也有不同之处。如石刻中的构图比较紧凑，十贤哲都集中在孔子的周围（图2），而此图中围绕在孔子周围的弟子只有七位，另外三位却站在孔子的对面行礼。我们目前还不能确定纸本和石刻到底哪一幅才比较接近孔宗寿所说的"家藏吴道子画"。如果从画面艺术性来看，石刻上的构图显得过于局促，而纸本构图就比较舒畅。如果此画真如孔宗寿所言是属于吴道子的真迹，那么纸本构图似乎更符合大师手笔。

第三幅是"乘辂"图（图5）。这幅图相对来说比较重要，因为它并没有石刻流传下来，只有这幅印本线描。从画面内容看，应该与《家谱》描述的"乘车十哲从行图"是同一类型的画，也同样被孔宗寿认为是赝本。

综上所述，在宋金之际，由于孔传和孔元措一南一北，掌握着孔子标准像的话语权。在这一时期，南北孔氏家族对于孔子标准像的看法基本达成了共识，都继承了孔宗翰的观点，即"颜子从行图"为"小影"像，"于圣像最为真"。在金朝有孔元措的《孔氏祖庭广记》为凭，在南宋有孔传的《东家杂记》作证。

有了孔子后人所提供的具有"可靠来历"的标准像，后世画家似乎就能有据可依。然而，事实并非如此，以南宋初期的孔子画像而言，画工们不但没有按照标准进行创作，反而进行了更为大胆的想象性创作。

二、《圣贤石刻图》中孔子形象的传承与变异

《圣贤石刻图》又称《孔子及七十二弟子像赞刻石》，这组石刻共有十五石，现存十四石，其中五石残损较为严重，每石的尺寸基本相等，高38厘米，宽60厘米（图6）。石刻成于南宋绍兴二十六年（1156），现存完整的拓本共绘有孔子及弟子73人，每位圣人画像都配有宋高宗的赞词。这是南宋定都杭州后第一次由朝廷主导的尊孔活动，关于此石刻的制作背景，明代文人吴纳在最后一石的题识中有着简短的记载。根据他的题识可知，原石最初的题记本为南宋秦桧所作，但由于秦桧在历史上的负面形象，为了使其"奸秽之名不得厕与圣贤图像之后"，秦桧的题记被吴纳抹掉。此石刻赞词书法的作者在学术界一般认为是由宋高宗赵构撰写，这一点没有争议。关于人物图绘部分的作者，在国内一般认为是北宋画家李公麟所绘[15]。这一结论的主要证据为石刻后面吴讷的题识，他认为："右宣圣及七十二弟子赞，宋高宗制并书，其像则李龙眠所画也"[16]。除了此条信息外，

图6 [南宋]佚名（传为李公麟）：《孔子及七十二弟子像赞刻石》（局部）。共十四石，每石高38厘米，宽60厘米，现存于浙江杭州孔庙。

图7 [宋]李公麟（传）：《维摩诘演教图》（局部），纸本墨笔，纵34.6厘米，横207.5厘米，北京故宫博物院藏。

吴讷并没有解释图像的更多来源。吴讷题识的时间是明宣德二年（1427），也就是说，石刻的创作时间距离吴讷的题识时间已有270年的跨度，他何以能肯定那一定就是李公麟的手笔？他是遵从了秦桧的意见还是自己所做的主观判断，其并没有提供更为详细的信息。孟久丽通过对比传为李公麟的其它流传真迹（如《五马图》、《孝经图》等），认为其笔法与李公麟相差甚远，反而与南宋初期画家马和之的风格相类似，可能是马和之的早期风格[17]。此石刻中的笔法的确和李公麟的公认作品存在不少差距，但也似乎和马和之的绘画风格有一定距离，至于是不是马和之的早期风格，我们缺少必要对比条件。面对历史上流传下来的"主题传统"，人们习惯于将它冠名在大家的名下，如顾恺之、吴道子、李公麟等，然而我们却忽略了历代民间画工的想象及随之发生的图像变异性。仅仅以两宋之际的孔子像为例，就可以看出孔子形象发生变异时画工的主动性所发挥的重要作用。

（一）《圣贤石刻图》与"凭几"图

孔传的《东家杂记》成书于绍兴甲寅年（1134），而《圣贤石刻图》成于1157年，两者相距23年。按理来说，《东家杂记》中所提供的标准像"颜子从行图"，即"小影"像应该是石刻中孔子形象的最佳选择，因为它是孔氏后人公认的"于圣像最为真"的孔子像。然而，令人意外的是《圣贤石刻图》的作者并没有选择此"小影"作为模本或底本，反而选择了一幅被孔氏后人确定为赝本的"凭几图"作为底本进行想象性制作。

从《圣贤石刻图》中孔子的坐姿、坐几来看，似乎和孔宗寿于1095年所立石碑、孔元措《孔氏祖庭广记》中的"凭几"像及孔宗寿立于绍圣二年（1095）的"凭几坐像图"有点相似（参见图4、图2）。三幅图中的孔子都在坐几之上，只不过《圣贤石刻图》所要表现的是孔子及弟子的独立像，所以将环绕在孔子周围的弟子都去掉而已，而孔子本人的坐姿、呈现的角度以及坐几的样式等并没有发生太大的变化。由此可见，《圣贤石刻图》的创作底本应该来自"凭几像"。不过，只要我们仔细观察，就会发现《圣贤石刻图》中的孔子与其它两幅"凭几像"中的孔子还是有着非常明显的差异的，而这一差异我们甚至可以视其为"变异"。因为它已经越过了传统孔子形象的范畴，而借助了"异教"造像中的图像因子。

（二）《圣贤石刻图》中孔子的"说法印"

从孔子手势来看，两幅"凭几"图中的孔子左手自然下垂，置于盘曲的左腿上，右手持如意。然而到了《圣贤石刻图》中，孔子的两只手都没有闲着。其左手持如意，如意的角度由原来的平行于地面变成了接近于垂直的角度。右手拇指和食指相捻，形成一个圆环形，其他三指自然伸直，其形状与佛教中的"说法印"非常类似[18]。一个儒家代表人物为何要做出佛教中菩萨的手势呢？在解读这一问题之前，我们先看《圣贤石刻图》与《维摩诘演教图》的关系。之所以要将这两幅图放在一起讨论，是因为《维摩诘演教图》中的维摩居士与《圣贤石刻图》中孔子的坐姿、手势、气质等非常相似，甚至连所坐的凭几都非常相似（图7）。和孔子像一样，《维摩诘演教图》也属于传统绘画中的主题传统，同样冠名于李公麟名下，描绘的是"维摩示疾"、"文殊来问"的场景。画面中维摩与文殊菩萨对坐辩法，其中维摩右手食指和中指并拢指向上方，其他手指自然弯曲，做出"不二"手印，左手持一玉麈，放置于肩头。如果我们将维摩诘右手所示的"不二"手印变为"说法印"，再将左手所持玉麈变为"如意"，就与《圣贤石刻图》中的孔子形象相差无几了。

笔者虽然不敢肯定《圣贤石刻图》的作者在创作思想和图式来源上一定与维摩的形象有关，但可以肯定的是他们试图将佛教中的某些象征因素（非原始佛经意义的象征）兼具在孔子身上，使其具有多重身份。这种构思与画家想让维摩诘兼具多种身份是同样的道理，而且维摩诘的形象本身就与《圣贤石刻图》中孔子的形象十分相似，他的这一形象很可能会为南宋画工重建孔子形象提供灵感。作为画院职业画家来说，他们的绘画技能几乎是全能的，佛道、人物、山水、鸟兽、花竹、屋木，几乎样样精通。不管是进入画院之前还是之后，宗教题材依然是他们创作的主宗。因此，在创作中这种"画意"的交叉性随处可见，作为孔子及其弟子的画像，也免不了会在一些图式上留下佛教母题的影响。如藏于北京故宫和首都博物馆

图8 [宋]佚名：《孔子七十二弟子像》（局部），绢本设色，纵33厘米，横464.5厘米，北京故宫博物院藏。

的两幅《孔子弟子像》就是典型的代表，两幅卷轴虽然是最为纯粹的儒家绘画，不过在人物手势上我们仍然能发现佛教图式的影响。如子鲁的手势就是典型的"不二"手势（图8a）；子容的手印也类似于"不二"手势（图8b）；子木的手势又类似于佛像中比较常见的"智拳印"（图8c）[19]；弟子子羽手势就来自于佛教中的"说法印"（图8d）。除此之外，《孔子七十二弟子像》中还有一些手势也经常出现在敦煌壁画的佛像之中，如子迟、子张、子舆等弟子的手势。

在描绘儒家人物的形象中出现佛手印，这绝非偶然。这些相似性再次说明佛儒道三种造型样式或母题在保持各自独立的同时也免不了会形成某种图式上的交叉影响，同时也说明宋代职业画家对各种主题的人物画创作十分谙熟，能将不同主题绘画中的母题及图式进行无意或有意的互借，而原始的宗教意义在他们的观念中已经表现得不太严格。

（三）《圣贤石刻图》中孔子手中的"如意"

在现存汉魏画像石及墓室壁画中，也有不少的孔子像，然而那时的孔子像似乎没有手持如意或玉麈的现象，身上一般会有一把佩剑。而到了"凭几图"及《圣贤石刻图》中，孔子虽然没有了佩剑，但手中却多了一个"如意"。"如意"和"玉麈"等物品在魏晋高士中间十分流行，用来显示其身份或拂秽清暑，是一种高士或名士的象征。至于在孔子生活的年代到底有没有手持"如意"的习惯，现在还缺少必要的证据，《三才图会》的编者认为"如意之始，非周之旧，当战国事尔"[20]，这说明在孔子的年代至少不会有造型成熟或具有象征意义上的"如意"。"如意"真正成为一种身份的象征和清谈名士的标志，研究者一般认为是在魏晋时期[21]。而在石刻"凭几坐像"中，画家却将孔子平常携带的剑换成了造型成熟的"如意"，这使孔子又增加了另一层身份：高士或名士。从孔子手中的"如意"造型来看，和唐代韩休墓、武惠妃墓壁画中的如意属于同一类型，和孙位《高逸图》中人物手持的如意也很相似。所以，四十六代孙孔宗寿认为"凭几坐像"为其"家藏唐吴道子画"或许也有一定道理。

虽然孔子手持如意的形象早在北宋孔宗寿所立的"凭几"像石碑中早有显示，但在"凭几"图中，孔子手中的"如意"平放于怀中，使得它的位置不太突出，和衣纹线条混在一起，如果不仔细观察，看不出孔子手中所持为何物。而到了《圣贤石刻图》中，画家将平置于孔子手中不太显眼的"如意"竖立起来，将"如意"的主体部分显示在画面空白的地方，这样一来，"如意"的形象在画面上就显得格外突出。我们千万不可小看这一变化，因为在两幅"凭几图"中，孔子都是右手持"如意"，而在《圣贤石刻图》中，孔子的右手需要做"不二"手势，所以，原本

的"如意"只能交给左手。这一变动对于严格遵循"粉本"的画工而言，无疑是一次重要的"创新"。

在大足北山石刻造像群中，有一铺线刻《维摩诘经变图》，位于佛湾第137龛。根据画面上的题记可以得知其制作于南宋绍兴甲寅年（1134），是由"李大郎摹，罗复明另刻"（图9）。这铺壁画的线稿模本在清代刘喜海的《金石苑》中有收录，其摹绘图像基本符合原石刻中的形象（图10），然而在《民国重修大足县志》中却收录了一张与原线刻形象出入很大的拓本（图11），很多特征完全与原石刻相背离，而且此拓本一直被《大足县志》所沿用，直到最近才被学者指出书中的这一"硬伤"，认为是一幅毫无根据的伪作[22]。不过，笔者感兴趣的却是《民国重修大足县志》中所收集的这幅"伪作"，因为它几乎和历史上所有的维摩诘像都相异，反而和《圣贤石刻图》中的孔子像十分相似，其中最重要的相似点就在于维摩诘手中的"如意"上，甚至连"如意"的倾斜角度、上半部分的位置都如出一辙。此幅"伪作"的原石已不知所踪，制作年代及作者现在还有待考证，其制作意图也很令人费解，如作者为什么要将原图中维摩诘手中的"玉麈"换为"如意"？他是否受到《圣贤石刻图》中孔子形象的影响以及他是否想让孔子的某些图式因子融入到维摩诘的形象之中而显示自己的创新？对于这些问题笔者目前还不敢作过度的阐释。不过从大足石刻整体的儒释道融合特征及氛围来看，出现这样的"伪作"其实也在情理之中。

结论

通过上文的讨论，我们就不难理解《圣贤石刻图》中孔子形象的特殊性了。首先，它与孔宗寿所立石碑和孔元措《孔氏祖庭广记》中的"凭几图"有一定的继承关系，但在手势、道具等方面又不完全一致，有其自身的特点，是南宋画家在此描绘传统上作了"创造性"的修改。其次，在"靖康之变"后，孔子后人孔传和孔元措基本上搜罗了北宋流传的所有孔子画像，既有插图，又有文字描述，但却没有《圣贤石刻图》中的孔子形象，其如果真为李公麟所画，他俩应该不会漏掉这么重要的画家。而且在《宣和画谱》中也没有提到李公麟何时画过孔子像，更没有所画孔子像的收藏记录。所以，此图应该不是李公麟所画。画史习惯于将一些重要的佚名作品冠名于大家名下，却忽略了一些民间画工的重要性，因为他们在创作墓室壁画或宗教壁画的时候同样也有着积极的创造性，而不是亦步亦趋地复制"粉本"[23]。所以，笔者认为此图可能是南宋职业画家在北宋原有图式上所进行的一种想象性创作，至于他的刻工及画工我们也不必局限于南宋初年的宫廷画家，如马和之、李唐等。因为南宋初年四川地区的佛教石刻造像非常兴盛，如创作于1134年的《维摩诘经变图》就是典型的例子，而《圣贤石刻图》的制作年代为1156年，在南宋初期的这20多年间，蜀地画工及刻工进入临

图9 大足北山维摩诘像拓片（局部）（采自《中国国家博物馆馆刊》，2015年第3期，第89页。）

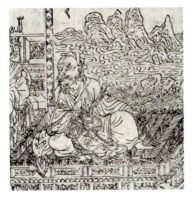

图10 北山维摩诘经变线描模本（局部）（采自[清]刘喜海撰：《金石苑》，清道光二十八年（1848）来凤阁刻本。）

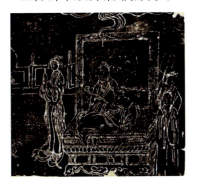

图11 北山维摩诘经变"伪作"拓本（局部）（采自石曾：《民国重修大足县志》卷首，中国学典馆北泉分馆印刷厂排印，1945年。）

安的可能性也完全存在。

宋金时期是孔子形象发展的特殊时期，宋、金、蒙三种政权同时存在，而且三方政权都试图继承中国儒家正统文化的地位，并册封自己势力范围内的孔氏后人为"衍圣公"，在其履行祭祀宗庙职责的同时又象征正统文化在国家统治之下的合法延续[24]。和其他人物画不同的是，孔子形象通常代表着中国正统文化或合法政治的象征性作用。如何才能创作出既有别与他者又体现自身正统文化及地位的孔子形象，无疑是南宋初期画家的重要职责。在此复杂语境之下，南渡不久的职业画家试图在原有图式，即"凭几图"的基础上创作一位"集大成"的孔子形象：用精致的凭几来显示他的身份与地位；用菩萨的手势来隐喻他的智慧和永恒；用魏晋名士的道具来象征他的高蹈气质。

至此，南宋画家对于孔子形象的想象才算完成，并与宋高宗的赞词一同镌刻于石面，置于太学之中。至于它的作者，显然与李公麟无关。当然，南宋画家的这种想象并非是空穴来风，它既有历代孔子"主题传统"的影响，也有南宋造像艺术中儒释道融合发展的大背景，同时还有孔裔后人所提供的大量孔子画像。尽管南宋画家并没有采用他们提供的所谓标准像，而是更多地借鉴了一幅赝本中的形象，但这决不能否定孔子后裔在保存历代图像上所作出的巨大贡献。因为孔子后裔在宋代虽然享有一定的官爵，但也只是一些拿俸禄的虚职，并没有实质上的权利，所以在孔子造像中他们并不能阻止画工的想象。但与此同时，这些由官方和画家"共同创作"的孔子像无疑又会成为孔庙新的图像来源和后世积累威望的资本。

注释：

[1] 关卉：《海昏侯墓发掘创考古史数个第一》，《神州》，2015年第34期。

[2] 关于"主题传统"概念的详细阐释，参见石守谦：《从风格到画意：反思中国美术史》，北京：生活·读书·新知三联书店，2015年，第63-89页。

[3] 李启谦、王钧林：《孔子体态、相貌考》，《齐鲁学刊》，1990年第4期。

[4] 董喜宁：《孔庙孔像考》，《孔子研究》，2011年第4期。

[5] [宋]孔传：《东家杂记》，上海：商务印书馆，1936年，第29页。另见[金]孔元措等编纂：《孔氏祖庭广记 孔氏家仪 家仪答问》，济南：山东友谊出版社，1989年，第208-209页。

[6] [宋]孔传：《东家杂记》，上海：商务印书馆，1936年，第29页。

[7] [元]脱脱等著：《宋史》，卷二百九十七，北京：中华书局，1977年，第9885页。

[8] [明]王圻：《续文献通考》（1）卷八十四，学校二，杭州：浙江古籍出版社，1988年，第3224页。

[9] [宋]孔传：《东家杂记》，上海：商务印书馆，1936年，第29页。

[10] [唐]刘禹锡：《刘禹锡集》，北京：中华书局，1990年，第36页。

[11] [后晋]刘昫等撰：《旧唐书》，第一册（礼仪志四），长沙：岳麓书社，1997年，第573页。

[12] 曾枣庄、刘琳主编四川大学古籍整理研究所编：《全宋文》（第4册）卷一五二，成都：巴蜀书社，1989年，第461-462页。

[13] 曾枣庄、刘琳主编，四川大学古籍整理研究所编：《全宋文》（第5册）卷一八九，成都：巴蜀书社，1989年，第238-239页。

[14] [金]孔元措等编纂：《孔氏祖庭广记 孔氏家仪 家仪答问》，济南：山东友谊出版社，1989年，第29-30页。

[15] 李公麟绘，黄涌泉：《李公麟圣贤图石刻》，北京：人民美术出版社，1963年。

[16] 杜正贤：《杭州孔庙》，杭州：西泠印社出版社，2008年，第267页。

[17] 关于《圣贤石刻图》作者问题的推论，参见Julia K. Murray: The Hangzhou Portraits of Confucius and Seventy-two Disciples (Sheng xian tu). Art in the Service of Politics. The Art Bulletin, Vol. 74, No. 1 (Mar., 1992), pp. 7-18.

[18] 关于说法印的几种手式，参见徐华铛：《佛陀》，北京：中国林业出版社，2012年，第25页。关于"说法印"最初的含义及较为详细的研究参见李雯雯：《中国早期佛教造像"说法印"样式的演变》，《南京艺术学院学报（美术与设计）》，2015年第5期。

[19] "智拳印"在后世演变中也出现在孔子像中，如在日伪时期发行的纸币上印有孔子像，其手势与"智拳印"比较相似，参见图10。

[20] [明]王圻、王思义编：《三才图会》，上海：上海古籍出版社，1988年，第1338页。

[21] 金洞庭，吴祝元：《如意小考》，《装饰》，2009年第8期。

[22] 米德昉：《大足北山宋刻<维摩诘经变>及其相关问题考察》，《中国国家博物馆刊》，2015年第3期。

[23] 关于画工的创造性，参见郑岩：《压在"画框"上的笔尖——试论墓葬壁画与传统绘画史的关联》，《新美术》，2009年第1期。

[24] 关于宋金时期"衍圣公"的研究，参见乔卫平：《孔氏南北宗裔若干世系考辨》，《孔子研究》，2009年第4期。

（栏目编辑 顾平）

朱文藻学术交游与清中叶金石学的繁荣

赵成杰

(云南大学历史与档案学院,昆明,650091)

【摘 要】朱文藻是乾嘉时期重要的金石学者,曾协助编纂《续西清古鉴》《济宁金石志》《山左金石志》《金石萃编》等金石学著作。朱文藻著作大多以稿抄本传世,学者少有留意。通过对南京图书馆藏朱文藻稿本《碑录》及《校订存疑》的考察,结合朱文藻生平交游情况,重点探讨了朱文藻在金石寻访、排比、辨伪、考订、鉴赏、研究等方面的贡献,藉此揭示朱文藻在清代金石学史上地位,并由此窥见清中叶金石学的繁盛。

【关键词】朱文藻 《碑录》《校订存疑》 稿抄本

作者简介:
赵成杰(1987—),男,黑龙江宁安人,文学博士,历史学博士后,云南大学历史与档案学院助理研究员,韩国交通大学人文艺术学院访问学者。研究方向:金石文献及传统文字学。
项目基金:
本文系云南大学博士后学校专项资助项目(WX069051)、陕西省"十二五"古籍整理重大项目《陕西古代文献集成》(初编)子课题"《金石图》整理"(SG13001·史118)阶段性成果。

朱文藻(1735-1806),字映滽,号朗斋,又号碧溪居士,浙江仁和(今浙江杭州)人。诸生,少嗜学,精六书,尤好《说文》及金石之学,著有《说文系传考异》《济宁金石志》《碧溪文集》《校订存疑》《碑录》《金石补编》等,著作大多未予刊行,以稿抄本传世[1]。

朱文藻是编纂金石书的重要人物,王杰曾延请文藻至京师,助校《续西清古鉴》,后与阮元商讨金石,成《山左金石志》,又受王昶之聘,纂《金石萃编》,"属以搜采题跋,商榷考证。其后书成,又与钱同人共任校写,盖始终其事也"[2]。《金石学录》谓其"少为述庵司寇所赏识,属其采录金石诸说,以资考证"[3]。朱文藻协助编纂的《山左金石志》《金石萃编》在清代金石学史上占有重要地位,然而学界对朱文藻金石学成就少有关注,通过南京图书馆馆藏的《碑录》《校订存疑》,或可考察其在金石学上的成就及贡献[4]。

一、朱文藻的金石学积累及其交游

朱文藻在长达数十年的访碑过程中,积累了大量金石拓片,为其日后编纂金石书奠定了文献基础;又因金石之缘,结交诸多乾嘉金石学者。朱文藻与吴颖芳(1702—1781)、王昶(1724—1806)、王杰(1725—1805)、钱大昕(1728—1804)、翁方纲(1738—1818)、黄易(1744—1802)、孙星衍(1753—1818)、张敦仁(1754—1834)、阮元(1764—1849)、何元锡(1766—1829)、钱侗(1778—1815)等人共同构筑了繁盛的乾嘉金石学交游圈。

(一)朱文藻的金石学积累

朱文藻出生于金石学兴盛的乾嘉时期,少年时代就表现出对金石文字的喜爱,"少嗜学,渔猎百家,精六书,自《说文》以下,及钟鼎款识,无不贯串源流"[5]。然而,朱文藻屡试不第,"年二十四,始受知于诸城窦公,补仁邑弟子员。屡赴乡举,无所遇,唯食饩以终其身"[6]。朱文藻一生都在为他人校勘书籍,"朗斋馆振绮堂,汪氏任校雠之役"[7]"游山左,时阮督学元、兵备星衍同任一方,笃嗜金石,与之商订,拓本甚富,成《山左金石志》。又分编《两浙輶轩录》,分纂《嘉兴府志》。王少司寇昶复招君于三泖渔庄,纂辑《金石萃编》《大藏圣教解题》,各若干卷"[8]。王昶《蒲褐山房诗话新编》称朱文藻:"自《说文系传》《佩觿》《汗简》及《钟鼎款识》《博古图》诸书,无不贯串源流,会其旨要。手亲摹写,非徒以形声点画,自名小学者可比"[9]。朱文藻因"家贫不能多聚书,辄假于友朋,手自抄录"[10]。他曾在《金石萃编·跋》中言及自己的身世经历。对于金石古刻,他虽无力收藏,却因种种机缘,得以阅览大量金石拓片:

先是,客京师,寓大学士韩城王文端公邸第,值文端充《续西清古鉴》馆总裁,得见内府储藏尊彝古器摹本三百余种。后客任城小松司马署,得见济

宁一州古今碑拓数百种，遂手自摹录，成《济宁金石志》。继客济南，赴阮中丞芸台先生之招，时视学山左，遍搜碑碣，得见全省拓本千数百种，纂成《山左金石志》，刻以行世。今又见得先生所藏寰宇碑摹几一千余种，刻成《金石萃编》一百六十卷。夫拘墟寒士，虽有金石之好，欲购藏则无赀，欲远访则无事，兹文藻前后所见多至四千余种，自幸为海内嗜古之士企及此者亦难矣。"[11]

朱文藻先后为王杰、黄易、阮元、王昶等人编纂金石书，期间所见金石拓片多达二千余种，其中数种拓片亦由访碑而来。朱文藻《张廷俊〈雁宕游草〉序》："踊数年，附公车北上，瞻北固，眺金焦；入扬子，舣棹平山，驱车邹峄，纵目燕南赵北，旷然大观。客金台，因陈信卿之力游西山；归里则藉汪天潜之力，游双径、洞霄"[12]。朱文藻所到之处遍布燕南赵北，亦为其辑录碑刻积累了大量文献资料。不过"计三十余年种所历之境，独游时多，偕游者少"，大抵是因为赀费不足，然可结交同好，亦为乐也。朱文藻《知不足斋丛书序》："名山胜水，云峦烟墅，奇变万状，惟同游者能喻其趣，闭户之子茫如也。"

（二）与乾嘉金石学者的交游

朱文藻结交了诸多金石学家，与诸学者的交流扩展了朱文藻的金石学视野。朱文藻是吴颖芳的入室弟子，其学出自吴氏。吴颖芳，字西林，号临江乡人，仁和人。朱文藻家曾失火，后移居吴颖芳家。朱文藻《崇福寺志自序》："文藻移家临江乡二十余年"，后"西

林逝世，朗斋尽收遗稿"[13]。时吴颖芳以《说文》闻名，朱文藻《说文》之学源自吴氏。朱文藻《重校说文系传考异跋》："是岁吴丈西林亦来共晨夕，主人比部鱼亭先生（汪宪）精研六书，吴丈则专攻《说文》……余从旁窃闻绪论，许氏之学亦由是究心焉"[14]。

朱文藻自乾隆二十四年（1759）馆汪氏振绮堂，协助同乡汪宪编纂《说文系传考异》，"己卯自浦城还，授徒里中，馆振绮堂汪氏任校雠之役。汪氏富藏书，主人鱼亭比部，风雅好客，方唱吟社，耆宿踵至，君亦得藉兹发挥蕴蓄，自是学益富，文名日盛"[15]。朱文藻在汪宪幕中校勘、讲学长达三十年，朱文藻《宋刊汉书残本跋》有"余馆武林汪氏者垂三十年"语。

朱文藻开始编纂金石书始于乾隆四十三年（1778）。时王杰督学浙江，奉敕编纂《西清续鉴》。王杰延请文藻至京师"佐校《四库全书》，且于南斋奉敕考校事宜，亦俱谙习。又通史学，凡合纪传、编年、纪事、通典诸书，辄能考其缺略，审其是非"[16]。

乾隆五十八年（1793），朱文藻入黄易幕府，协助编纂《济宁金石录》。朱文藻《与邵二云书》："今岁应兖州运河司马黄小松之聘，就馆济宁，课读其子。司马富于金石，属纂《济宁金石录》，响拓其文，摹绘其画，备采诸家题跋，附以管见考证"[17]。《金石萃编跋》："时文藻尚留黄小松司马署中，获侍仗履至州学，摩挲汉碑，留连竟日，互相唱和而别。"乾隆五十八年

（1793）朱文藻应黄易之请，编《济宁金石录》，后编为《济宁金石录校订》一册。

乾隆六十年（1795），朱文藻又与段松苓、何元锡、武亿等人协助阮元编纂《山左金石志》。朱文藻《益都金石志序》："乙卯仲夏，余与益都段赤亭先生，同受山东学使阮宫詹芸台先生之聘，辑《山左金石志》于济南试院之四照楼下。联榻于积古斋中，共晨夕者凡四阅月"[18]。阮元《山左金石志序》："元在山左，卷牍之暇，即事考览，引仁和朱朗斋文藻、钱塘何梦华元锡、偃师武虚谷亿、益都段赤亭松茶为助"[19]。《山左金石志》于嘉庆元年（1796）秋成书，时段松苓《益都金石志》及聂敛《泰山金石志》皆收入《山左金石志》。后来朱文藻协助编纂《金石萃编》的"琅琊台刻石"亦用段松苓拓本，"王兰泉《金石萃编》所据，必亦段拓，故录称十三行……今段拓至不易得也"[20]。嘉庆三年至嘉庆六年（1798—1801）又为阮元辑《两浙輶轩录》，阮元《序》云："嘉庆三年书成，存之学官，未及刊板。六年巡抚浙江，仁和朱朗斋、钱塘陈曼生请出其稿，愿共刊之，乃畀之，重加编定"[21]。

嘉庆六年（1801），朱文藻开始助王昶编纂《金石萃编》，偶与同好诗酒唱和。嘉庆七年（1802）朱文藻与张敦仁、吴锡麒、陈廷庆、钱坫和诗于兰泉书室，《清诗纪事》收其诗并自注为："古余（张敦仁）戊戌客京师时常得会。谷人（吴锡麒）文字缔交者二十余年。桂堂（陈廷庆）守辰州多善政。献

之（钱坫）工篆隶，嗜金石。"[22]文藻所交皆为当世金石名家。朱文藻因助人编书，游历大山名川，结交当时同好，为其金石学的研究奠定了坚实的学术基础。

二、朱文藻的主要金石活动

朱文藻能够成为乾嘉时期重要的金石学家，与其频繁的金石活动密不可分。除了早年参与编纂几部重要的金石著作外，朱文藻的金石成就集中体现在协助编纂《金石萃编》、自撰《校订存疑》等金石学著作上。[23]

（一）协助编纂《金石萃编》

成书于嘉庆十年（1805）的《金石萃编》，主要编纂者除了王昶外，主要是朱文藻和钱侗等人，据严荣《述庵先生年谱》载，嘉庆七年，王昶"目疾愈甚，以生平所撰《金石萃编》、诗文两集及《湖海诗传》《续词综》《天下书院志》诸书卷帙浩繁，尚待编排校勘，不能审视，因延请朱映淸文藻、彭甘亭上舍兆荪及门人陈烈承秀才兴宗、钱同人秀才侗、陶凫香秀才梁各分任之，校其舛误，及去取之未当者，刻日排纂"[24]。按《年谱》所载，参与王昶著作编纂的有朱文藻、彭兆荪、陈兴宗、钱侗、陶梁等人，朱文藻还在《金石萃编跋》及《碑录序》中，较为详细说明了《金石萃编》编纂情况：

癸丑岁（1793），先生以少司寇请假暂归，文藻适有济宁之行，纡棹谒先生于三泖渔庄，把酒话别于清华阁，欸恰甚挚。是冬，先生假满入都。甲寅春（1794），蒙恩予告归里，棹经任城，时文藻尚留黄小松司马署中，获侍仗履至州学，摩挲汉碑，留连竟日，互相唱和而别。先生嗣是林泉清暇，发篋陈编，取所录金石摹文，详加考订，阅数年，而次第成编。嘉庆辛酉（1801）岁，主讲武林敷文书院，文藻候问，出示所定初稿百余巨册，尚须删汰订定，招文藻襄其役。是夏，即携具山斋，与嘉定钱君同人共晨夕。明年春（1802），先生辞讲习，归鱼庄，仍令文藻与钱君共其事。旋付梓人，校写校刊，迄于今始竣。盖文藻之常得亲炙先生言论丰采者，五年于兹矣。[25]

据跋文可知，王昶为编纂《金石萃编》搜集了大量资料，仅成草稿，时王昶主讲敷文书院，将稿本交予朱文藻与钱侗诸人，历经五载，删汰繁杂，编订成书。王昶在准备此书初稿的过程中，朱文藻就曾协助其搜集各类文献中的金石题跋。其时王昶在陕西、云南等地为官，而朱文藻在杭州，朱氏交友中多藏书家，有访书、用书之便。朱文藻与王昶相识，更在此前。王昶为何请朱文藻协助采录金石题跋，《碑录序》提供了更为详尽的信息。

南京图书馆藏朱文藻《碑录》一册，卷首有"钱塘朱文藻钞录"，《碑录》卷上著录碑文187则，悉从《古今图书集成》录，采《太平寰宇记》123则。《碑录》卷下著录碑文131则，有眉批若干，后附《金石杂录》62则，共380则，该书于乾隆四十八年（1783）动笔，至嘉庆十一年（1806）完成，时间长达二十余年，《碑录》所引碑刻与《金石萃编》多有重合，体例也相似，先言碑名，后录碑文，再节录各家观点，最后加朱文藻按语，以"文藻按"，《序》文节录如下：

追甲寅（1794）春，先生（指王昶）年已七十，由刑部侍郎蒙恩予告归里。居多清暇，乃发篋中所藏金石摹本，详加考订。嘉庆辛酉（1801）岁，先生来武林，主讲敷文书院，因招文藻分任编校之役。壬戌以后，乃馆寓青浦朱街角三泖渔庄，是为先生之居。居岁，定山亦来同寓，聚首一年。检故篋得此二种，尚是文藻手录原本，乃畀文藻收藏。盖自癸卯迄于癸亥，阅岁二十有一年，此二种者，自浙寄秦，自秦移滇，自滇移江右，移京师，展转几逾万里，而今日者复得入文藻之手，若非珍惜如定山，则此册不知弃之何所矣。

甲子，定山归课乡塾，暇时来朱街，必过寓斋剧谈。乙丑秋，卧疾竟不起，文藻乃取此二种，编联成帙，藏之敝篋，以示后人，俾知良友珍爱斯书，得以久而不遗，而予之动笔写书数十年如一日，于此可见一斑矣。书无可名目之，曰《碑录二种》云。[26]

《碑录》和《金石萃编》的编纂约在同时，据《碑录序》可知，该书于乾隆四十八年（1783）动笔，至嘉庆十一年（1806）春完成；而《金石萃编》则于乾隆四十八年（1783）着手搜集材料，至嘉庆十年（1805）冬完成。所录碑刻体例亦有相似之处，均是先录碑文，后辑录各家

观点，以按语结束。《碑录》著录碑刻380则，《金石萃编》著录碑刻1498则。通过《碑录序》可知，在朱文藻协助王昶《金石萃编》前，嘉定王定山已在三泖渔庄编排碑拓，协助整理碑刻材料，这一点在《金石萃编》中没有说明的。《金石萃编未刻稿》亦经朱文藻校勘，民国七年（1918）该书由罗振玉以稿本刊行于世[27]。是书三卷，卷前有目录及清宣统三年（1912）罗振玉序一篇[28]。据罗《序》可知，《未刻稿》体例与《金石萃编》相同，并经《金石萃编》主要协助编纂者朱文藻校勘，亦知钱大昕《潜研堂金石文跋尾》同出于朱文藻之手。朱氏还有《金石补编》，专收元碑，体例与此相同。

（二）编定《校订存疑》

朱文藻《校订存疑》十八卷，南京图书馆藏清抄本，凡四册，各卷卷首钤"丁氏八千卷楼藏书印"，可知是书原归钱塘丁丙。第一册标题下有双行小字，云："寿松堂孙氏购得明人路进所刻《通鉴》，取家藏宋本，属余互校，多所增改。其有宋本误者及可两存者，并签记于此，以备参考。又胡三省注宋本所无，取陈仁锡本校正，其两本俱误，今改正者，亦附识于此。乾隆乙巳新秋朱文藻记。"据此可知，朱氏是受孙氏委托，以宋本《资治通鉴》校勘明本，又以陈仁锡本校正。寿松堂主人孙仰曾（1751—?），字虚白，号景高，浙江仁和（今浙江杭州）人，清代藏书家，与八千卷楼主人丁丙私交甚好。

第三册标题下有双行小字，云："乾隆戊戌（1778），应韩城王少宰惺园先生之招入都，馆于市坊桥，校阅三通馆纂《续三通》，凡所引正史有原文可疑者，皆签出，加按以志疑，而附存于此。"第四册《隶释》下有双行小注，云："乾隆辛丑（1781）初夏，从欣托山房新刻本校阅一过，录其可疑者如左。"《隶续》下双行小注："乾隆辛丑秋仲，从汪氏欣托山房新刻本校阅一过，录其可疑者如左。按汪氏所据以刻者，一曰金风亭长抄本，一曰栋亭曹氏刻本，而自一卷至六卷，则又据泰定乙丑宁国路儒学重刊本，抄本之误多于栋亭，然颇足补栋亭之阙，泰定本最为精善，而亦不免有数处难从也。"《校订隶释存疑》考订碑文169通，《校订隶续存疑》考订碑文47通，成书时间当在乾隆四十一年秋（1781），朱文藻用汪欣藏本校，不同之处加以按语[29]。

朱文藻《校订隶释存疑》被《金石萃编》引用六次，分别为卷八《敦煌长史武斑碑》、卷十二《卫尉卿衡方碑》、卷十三《孝廉柳敏碑》、卷十四《博陵太守孔彪碑》、卷十五《司隶校尉鲁峻碑》、卷十九《仙人唐公房碑》等[30]。《校订存疑》文字都很简练，通过对比发现，除了卷十二与卷十九文字节选长短不一外，其他各处相同。卷十二处补："又洪氏说后注云：淡为痰。按：此乃指碑文中淡界缪动之淡字也。然玩文义，不应有痰字，恐注有讹。"[31]卷十九处补："文云'是时在西成，去家七百余里'，据《集古录》作'是时府君去家七百余里'，又西成即西城，似当增注于此碑洪氏说之末，与《杨君石门》同例"[32]。

三、朱文藻在乾嘉金石学史上的贡献

朱文藻在清代金石学史上占有重要的地位，一方面参与了黄易《济宁金石志》、阮元《山左金石志》、王昶《金石萃编》等清代重要金石著作的编纂，其过程涉及金石的寻访、排比、辨伪、考订、鉴赏、研究等多个步骤；另一方面，通过学者间的序跋、信札及金石书引录情况，亦可考见朱文藻的乾嘉金石学史上的地位。

（一）金石学研究的学术贡献

朱文藻在编纂金石书时，广泛寻访、排比碑刻，并为之辨伪、考订，写下诸多研究文字。朱文藻曾与友人董工求至径山游玩，至香山寺，见多处碑刻，并得证禅上人贻赠拓本数种。朱文藻《游径山记》："庚寅早，与智周师偕至香云寺，访证禅上人，以宋、明数碑拓本见赠……喝石庵，门有三石，上刻喝石二字，西湖韩昌箕书，其石下可通线，《志》称禅师开山时，此石从庵后喝移至此"[33]。朱文藻在《余杭县志》中考证其在香山寺所访《蔡君谟游径山记碑》《苏子瞻三游径山诗碑》诸碑，可见其游玩亦有访碑目的[34]。朱文藻亦曾至道观访碑，《显真道院纪事碑》："自南宋来，诸名人历有题咏，好事者争摩石嵌壁中……余亡友严孝廉诚隶书对言于上，今其令嗣千里复重修之。"文中所言严孝廉诚，指严铁

桥。严诚（1733—1768），字力闇，号铁桥，浙江仁和人，卒年三十六，工诗善画，所著杂稿，未经手定，著有《画录》《日下题襟集》等[35]。

当然，亦有好友相赠拓本若干，《云麾将军李秀残碑拓本跋》（1778）："今戊戌之冬，吾友陈万青远山，万全梅垞昆弟寓京师，二君子皆吴公乡里后进，好古之怀，先后同揆。得此拓本，与其同邑数友赋诗纪事，装池成轴，出以示余"[36]。陈万青、陈万全兄弟皆为乾隆进士，工诗画，好金石，陈氏兄弟将所拓残碑出示朱氏欣赏，朱氏遂撰文考证石刻。再如《司马景和妻墓志铭跋》（1779）："此碑为吾友嵩门所藏……明年丁内艰遄归，余往唁别，适见此碑，乞携归乡拓一通，而以原拓归之"[37]。沈景熊，号嵩门，王昶门生。朱文藻编纂《金石萃编》时，著录的《司马景和妻墓志铭》即用沈氏拓本。

访碑之后，即为作者的排比、辨伪、考订、鉴赏、研究等。朱文藻的金石学成就，可总结如下三点：

一是校勘诸本，品别优劣。如《金石萃编》卷一三七《表忠观碑》引朱文藻《苏碑考序》："余向见三本：一是嘉靖三十六年郡守陈公重摹本；一是陈吉士所撰镌行书本，即王衡《跋》所称字仅拇指大者也；最后始见原碑，即府学掘地所得者。三本互校，皆微有不同"[38]。朱文藻以所见三种版本，互相校勘。再如《金石萃编》卷一《石鼓文跋》："同时有南丰刘凝撰《石鼓文定本》，所摹篆文以拓本为之主，而参以薛尚功《钟鼎款识》……《款识》系崇祯癸酉所刊，恐非善本，然《定本》亦未可尽据也"[39]。刘凝《石鼓文定本》所据不够可靠，朱氏又以胡正言摹缩本为底本，校薛尚功、杨升庵本之异同，再以褚峻《金石图》校勘。"大抵诸家著书，或但据旧本传写，故竟无一书与今拓本吻合者。"

二是考订源流，辨其所在。《金石萃编》卷一百四十八《高宗御书石经》所引《碧溪文集》："……明初，即书院建仁和学，其后改建府学，徙仁和学于城隅贡院之址，而石经亦旱致焉。岁深零落，踣卧草莽间。至宣德元年，侍御史吴讷收得百片，置大成殿后两庑。正德十三年，监察御史宋廷佐移至府学棂星门北，至两偏覆以周廊，左右屋各二十二楹。国初，廊圮，乃嵌壁中。乾隆三十六年重修学宫，增建廊屋，而碑之嵌壁者，益加完整"[40]。朱文藻的跋文考察了御书石经的流传情况以及现存数目，考证详细精当。

三是著录元碑，保存刻工。在《金石萃编》编纂以前，大多数金石著作都不收录元碑（钱大昕《潜研堂金石文跋尾》收元碑129则，可视作同时之作）。《金石萃编》原计划收录元碑四十卷，然而"兰泉殁，后人省费，迄金而止，元代碑刻四十卷遂付阙如"[41]。朱文藻有《金石补编》二册，体例与《金石萃编》相同，皆录元碑。凡31通。碑文下详记行款、书体、长短、广狭等，全录碑文，间附题跋若干[42]。此书保持了不少刻工姓名，皆不见《石刻考工录》及《补编》。如《石溪和尚琼公道行碑》"长安蔡玉镌字"，《大盘龙庵大觉禅师宝云塔铭》"匠黄治泰刊"，《重修五华寺记》"匠人张圭刊"等。《金石补编》所收《河东运史护禀宝惠爱碑》《永嘉真觉大师证道歌》《梵字真言幢》当还可补辑《金石萃编未刻稿》。

朱文藻在金石学上的贡献还不止于此，如"不妄改年月"例，朱文藻《灵岳寺记》："按《嘉靖县志》不详立碑年月，旧县志列其目于欧阳询《灵岳寺记》之后，则为唐时所立矣……故从旧志列于《灵岳寺记》后"[43]。再如"辨旧志误收"例，朱文藻《径山重建能仁禅院记》："按旧志载吴泳撰《径山寺记》，只一碑。《府志》载吴泳撰者有二……疑即一碑，而有两载之误，今存其一"[44]。

（二）朱文藻的金石史地位

乾嘉时期，金石之学大兴。经过清初学者努力之后，乾嘉金石学"又彪然成为一科学也"（梁启超语）。继顾炎武《金石文字记》后，有钱大昕《潜研堂金石文跋尾》、武亿《金石三跋》、洪颐煊《平津馆读碑记》、严可均《铁桥金石跋》、陈介祺《金石文字释》，至王昶《金石萃编》，"芸录众说，颇似类书"。无论从碑刻著录的时限、地域范围的广度和深度，还是从事者之多，乾嘉时期金石学都是无以匹敌的。朱文藻作为乾嘉时期著名的金石学家，在金石寻访、考订、鉴赏等方面有突出造诣。结合朱文藻稿本及相关书信，或考其在金石学上的地位。

首先，朱文藻的金石学研究是以

传统文字学为起点的，时朱氏校勘《说文系传考异》十余年，又问学于文字学家吴颖芳，传统小学功底不可小觑，如《金石萃编》各篇所录碑刻原文，皆以大量原碑、拓本校勘，并附按语。如《金石萃编》卷一三七《表忠观碑》收朱文藻《苏碑考序》一篇，朱氏以三种拓本互为校勘，如"视此刻文"陈柯本作"观此刻本"；"二十有六"，吉士本作"廿有六"等[45]。再如《金石萃编》卷三十八《杜乾绪等造像铭》朱文藻按语："十日辛巳，辛作亲。《礼•月令》'其日庚辛'注云：辛之言新也。新字从亲，木斤，谓以斤取木也。此盖借'新'旁之'亲'为庚辛字也。"[46]原碑"十日亲巳"，朱文藻援《礼•月令》说明"亲"为"辛"之借字，甚确。又如此碑"虽滇形居俗冈志栖方外"句，按语考订"滇"即"顷"，"冈"即"罔"，又通"网"，全句释为："虽现在形居尘网之中，而志则栖托于方外也。"[47]实际上，"滇"字原碑应为"寖"，即"复"字，"网"字不误。

其次，朱文藻金石学地位的奠定与其编纂的几部金石书息息相关。《金石萃编》最初只有草稿，经朱文藻、钱侗等人删汰繁杂，方编定成书。据考，《金石萃编》引书遍及经、史、子、集四部，凡354种，其中引著作255部，单篇文章12篇，题跋87种。此书大量资料的补充亦经朱文藻之手，朱文藻编纂金石书过程中，与诸金石学者的交游大大增强了朱文藻的金石学积累。朱文藻《与吴兔床书》（1793）述其为黄易编金石书事，希冀吴骞寄赠金石拓本："小松司马既以金石为性命，摹拓之富，多人间所未见之本，而收藏书画古器亦复不少。谈间因及箧笥所藏前代金石诸器，如有款识者悉为寄拓，以广见闻，且资考证，裨益更多矣。"[48] 寻检《吴骞集》及《日记》并未见此回信，仅有"接朗斋手书"等语。吴骞（1733-1813），字槎客，号兔床，浙江海宁人。家有拜经楼，亦好金石之学，有《愚谷文存》《国山碑考》等。《金石萃编》卷二十四收吴氏《国山碑考》（1786）一篇，亦可见二人之金石交游。

以朱文藻协助编纂《金石萃编》为例，便可看出朱文藻对汇集乾嘉金石学著作、保留重要题跋上的重要意义。《金石萃编》引乾嘉金石著作40种，题跋79种[49]。由作者来看，以朱文藻同时代人为主，如汪师韩（1707—1780）、孔继汾（1721—1786）、汪肇龙（1722—1780）、王杰（1725—1805）、李荣陛（1727—1800）、钱大昕（1728—1804）、鲍廷博（1728—1814）、桂馥（1736—1805）、翁方纲（1738—1818）、冯应榴（1741—1801）、汪志伊（1743—1818）、黄易（1744—1802）、孙星衍（1753—1818）、张敦仁（1754—1834）、阮元（1764—1849）、瞿中溶（1769—1842）、钱侗（1778—1815）等[50]。

再由著作来看，《金石萃编》将乾嘉时期重要的金石著作搜罗殆尽[51]，如黄叔璥《中州金石考》、王澍《虚舟题跋》《竹云题跋》、朱枫《秦汉瓦图记》《雍州金石记》、吴玉搢《金石存》、杭世骏《石经考异》、牛运震《金石图》、叶九苞《金石录补》、钱大昕《潜研堂金石文跋尾》《金石后录》、毕沅《中州金石记》《关中金石记》、翁方纲《两汉金石记》《粤东金石略》、朱文藻《校订隶释存疑》、张燕昌《石鼓文释存》《金石契》、黄易《小蓬莱阁金石文字》、武亿《偃师金石遗文记》《授堂金石跋》《偃师金石跋》《授堂金石三跋》《偃师金石录》、赵魏《竹崦盦金石目录》、孙星衍《三国六朝金石记》、毕沅、阮元《山左金石志》等等，这些著作在《金石萃编》中都得到了充分利用。如《金石萃编》卷十一《泰山都尉孔庙碑》除引明代几部著作外还引用了吴玉搢《金石存》、翁方纲《两汉金石记》、钱大昕《潜研堂金石文跋尾》、毕沅、阮元《山左金石志》、武亿《授堂金石跋》等六部乾嘉时期著作，各有侧重。吴玉搢《金石存》侧重受业弟子排序的考察，并指出"欧阳《集古录》恐终未可深信也。"翁方纲《两汉金石记》侧重孔宙名号的辨析，钱大昕《潜研堂金石文跋尾》侧重"小沛"之名的考察，指出"小沛之名，疑当时县名，固有小字，非土俗之称也。"《山左金石志》侧重碑文刊刻背景、行款格式的考察，武亿《授堂金石跋》侧重官制沿革的考订，并肯定应劭的说法："余故以孔君碑额质之，益知应氏说为定也。"[52]

无论是金石学家必备的文字学修养，还是金石学者间的问学切磋，抑或是金石学的学术实践，朱文藻皆能游刃有余。朱文藻以毕生精力校勘古籍，编

纂金石书，尤其是《金石萃编》的编纂大大推动了清代金石学的发展，不但奠定了金石学研究的文献基础，也为后人的学术研究指明了方向。

注释：

[1] 梁同书《文学朗斋朱君传》称其"一生绩学笃行，著书日以寸计，至老不倦"。著有《续礼记集说》《碧溪草堂诗文集》《碧溪诗话》《碧溪丛钞》《东轩随录》《东城小志》《皋亭小志》《青乌考原》《金箔考》《苔谱》《萍谱》等，著作大都未予刊行，见丁丙《武林坊巷志》。
[2]（清）徐世昌等《清儒学案》第四册，中华书局，2008年，第3181页。
[3]（清）李遇孙《金石学录》，《石刻史料新编》第二辑第17册，台北新文丰出版公司，1979年，第12420页。
[4] 朱文藻生平资料见陈鸿森《朱文藻碧谿草堂遗文辑存》（程水金主编《正学》第四辑，江西人民出版社，2016年）以及陈鸿森《朱文藻年谱》（程章灿主编《古典文献研究》第十九辑下，凤凰出版社，2017年）。
[5]（清）徐世昌等《清儒学案》第四册，中华书局，2008年，第3180页。
[6]（清）丁丙《武林坊巷志》第六册，浙江人民出版社，1988年，第565—566页。
[7] 徐雁平《清代世家与文学传承》考订朱文藻在乾隆三十年（1765）就开始在振绮堂参与钞书、校书工作，见徐著，三联书店，2012年，第193页。
[9]（清）潘衍桐《两浙𫐐轩续录》，《续修四库全书》1685册，上海古籍出版社，1996年，第384-385页。
[9]（清）王昶、周维德辑校《蒲褐山房诗话新编》，齐鲁书社，1988年，第152页。
[10]（清）丁丙《武林坊巷志》第六册，浙江人民出版社，1988年，第565页。
[11]（清）王昶《金石萃编》，中国书店，1985年。
[12] 项元勋辑《台州经籍志》卷三十三，浙江省立图书馆，1916年。

[13] 叶景葵著、顾廷龙编《卷盦书跋》，古典文学出版社，1957年，第10页。
[14]（清）朱文藻《说文系传考异》，嘉庆十年（1805）八杉斋刻本。
[15]（清）丁丙《武林坊巷志》第六册，浙江人民出版社，1988年，第565-566页。
[16]（清）王昶、周维德辑校《蒲褐山房诗话新编》，齐鲁书社，1988年，第151页。
[17] 朱炯《新发现的〈南江先生年谱初稿〉及其文献价值》，《史学理论与史学史学刊》，2014年卷，社会科学文献出版社，2014年，第328页。
[18] 陈鸿森《朱文藻碧谿草堂遗文辑存》，程水金主编《正学》第四辑，江西人民出版社，2016年，第365页。
[19]（清）阮元《山左金石志》，《续修四库全书》909册，上海古籍出版社，1996年，第367页。
[20]（清）张謇《严铁桥摹秦琅琊台刻石拓本跋》，《张謇全集》第5卷，江苏古籍出版社，1994年，第209页。
[21]（清）阮元、杨秉初辑；夏勇整理《两浙𫐐轩录》，浙江古籍出版社，2012年，第1页。
[22] 钱仲联主编《清诗纪事·乾隆朝卷》，江苏古籍出版社，1989年，第7166页。
[23] 戴环宇在《朱文藻〈说文系传考异〉研究》中详细列举了朱文藻的著作，虽然朱文藻著作大都未刊行，但多数都有稿本传世，见氏著，宁夏大学硕士学位论文，2013年。
[24]（清）王昶著，陈明洁、朱惠国、裴风顺点校：《春融堂集》，上海文化出版社，2013年，第944页。
[25]（清）王昶《金石萃编》，中国书店，1985年。
[26]（清）朱文藻《碑录序》，嘉庆十一年（1806）抄本，南京图书馆藏。
[27]（清）王昶撰《金石萃编未刻稿》，《石刻史料新编》第一辑第5册，台北新文丰出版公司，1982年，第3621页。
[28] 此跋又载《雪堂校刊群书叙录》，首句无"右"，"乃知为兰泉少司寇未刻之稿"作"乃知为兰泉少司寇未刻稿也"，"碑文之后"无"之"，"附以诸家跋尾"无"以"，"或元刻至多""或"后有

"因"，"搜辑未备故耶？"前有"而"，后有"然编中所载，今大半难致墨本，乌可以来备少之？"见罗振玉《雪堂类稿》，辽宁教育出版社，2003年，第405页。
[29] 赵成杰《〈金石萃编〉与清代金石学》，南京大学博士学位论文，2016年，第71页。
[30]《金石萃编》卷一三七还保存了朱文藻《苏碑考序》，为《表忠观碑》题跋，此文亦不见传本。
[31] [清]朱文藻《校订存疑》第四册《隶释》卷八，第九叶，南京图书馆藏乾隆抄本。
[32] [清]朱文藻《校订存疑》第四册《隶释》卷三，第五叶，南京图书馆藏乾隆抄本。
[33] [清]朱文藻《余杭县志》卷八，台北成文出版社，1970年。
[34] [清]朱文藻纂《余杭碑碣志》，《石刻史料新编》第三辑第7册，台北新文丰出版公司，1986年，第379页。《余杭碑碣志》收碑自晋至清一百零八通，分晋二、梁一、唐十九、宋四十、元八、明十八、清二十。对余杭县一地的碑刻进行了整理，主要资料来源为《宝刻丛编》《[嘉靖]余杭县志》以及《[康熙]余杭县志》等，以书院、禅院记居多。
[35] 后人常将此严铁桥与严可均混为一谈，严可均（1762—1843），字景文，号铁桥，浙江乌程人。《清史列传》卷七十二汪宪传载："朱文藻尝介严可均见宪，宪即馆之东轩，偕同志数人日夕讨论经史疑义，又悉发所藏秘籍，相与校雠。"朱文藻曾引荐严铁桥入振绮堂。见杨洪升《被混淆的严铁桥》，《文学与文化》，2016年4期。
[36] [清]王昶《湖海文传》卷七十二，上海古籍出版社，2013年，第425页。
[37] 上海图书馆编《上海图书馆藏善本碑帖》，上海古籍出版社，2005年，第100页。
[38] [清]王昶《金石萃编》卷一三七，中国书店，1985年。
[39] [清]王昶《金石萃编》卷一，中国书店，1985年。
[40] [清]王昶《金石萃编》卷一四八，中国书店，1985年。
[41] [清]朱文藻《金石补编元碑目录》，《浙

[42] [清]朱文藻《金石补编元碑目录》,《浙江图书馆报》,1930年,第1期。
[43] (清)朱文藻纂《余杭碑碣志》,《石刻史料新编》第三辑第7册,台北新文丰出版公司,1986年,第376页。
[44] (清)朱文藻纂《余杭碑碣志》,《石刻史料新编》第三辑第7册,台北新文丰出版公司,1986年,第380页。
[45] (清)王昶《金石萃编》卷一三七,中国书店,1985年。
[46] (清)王昶《金石萃编》卷三十八,中国书店,1985年。
[47] (清)王昶《金石萃编》卷三十八,中国书店,1985年。
[48] 陈鸿森《朱文藻碧豀草堂遗文辑存》,程水金主编《正学》第四辑,江西人民出版社,2016年,第395页。
[49] 据张之洞《书目答问》载《国朝著述诸家姓名略》,其中金石学家有四十六人,除了清初黄宗羲、顾炎武、朱彝尊、顾蔼吉、全祖望、金农之外,翁方纲以下有四十人,主要是活动于乾嘉之际到道光七十年间。见《书目答问》附二《国朝著述诸家姓名略》"金石家",有黄宗羲、顾炎武、吴玉搢、朱彝尊、顾蔼吉、全祖望、翁方纲、王昶、钱大昕、钱大昭、钱侗、江德亮、毕沅、严观、朱文藻、武亿、黄易、赵魏、吴东发、王复、孙星衍、阮元、邢澍、王芑孙、严可均、郭麐、朱枫、赵曾、程敦、瞿中溶、朱为弼、何元锡、张澍、刘宝楠、赵绍祖、洪颐煊、张廷济、李富孙、吴荣光、黄本骥、沈涛、刘喜海、冯登府、张燕昌、莫友芝等46人。张之洞《书目答问》,中华书局,2011年,第621页。
[50] 赵成杰《〈金石萃编〉引书考》,《经学文献研究集刊》(第十七辑),上海书店出版社,2017年,第226页。
[51] 乾嘉金石学研究表现出三种不同的倾向:一类是著录石刻目录或只录其文,间附考释,即目录之学,如黄易《小蓬莱阁金石目》(1796)、孙星衍《环宇访碑录》(1802)、钱大昕《潜研堂金石文字目》(1804)等;另一类则专释古碑文,即考证之学,如毕沅《关中金石记》(1741)、褚峻《金石图》(1743)、朱枫《雍州金石记》(1759)、翁方纲《粤东金石略》(1771)、毕沅《中州金石记》(1788)等;还有一为纂辑之学,即为李光暎《观妙斋藏金石文字考略》(1729)、吴玉搢《金石存》(1738)等著作。
[52] (清)王昶《金石萃编》卷十一,中国书店,1985年。

(栏目编辑 顾平)

(上接77页)

从东洋到西洋:中国近现代美术教育制度的变迁 蒋英
从张光宇到光华路学派(上) 张世彦
寻找民国"雕塑家陈孝岗" 卫恒先

艺术市场研究

丹青筑梦人——访当代重彩画名家蒋采苹先生 张书云
北堂旧藏易新主,石迹出尘耿千秋——中国美术学院书法系韩天雍教授访谈记 朱国平
王文甫:"忍辱负重30年"我与齐白石印章之缘 谢媛
文化符号生成中的数学观研究——以中西方传统建筑文化符号为例 林迅
蠹鱼与野人:王世贞两种艺术鉴藏理想的空间实践——以弇山园为中心的研究 朱燕楠、郭鹏宇
恽寿平接受的艺术赞助活动 闵靖阳
安仁元宵米塑艺术研究 周诚

外埠湖笔组织研究:以吴县笔业职业工会(1945—1956)为个案 姚丹
庞元济的收藏世界 朱浩云

设计史研究

拈花之道——敦煌莫高窟北朝至唐代花卉纹样探析 张春佳 刘元风
木雕博古图像生成与变异的文化阐释 汪晓东

学术争鸣

"当代艺术"是一种美国式杂耍 河清
"囧约深美'2016中国南京书法研究生教育论坛"综述 梅吟雪

艺术书评

良史有三长——评《北朝设计艺术研究》张同标
贴近生活,深入浅出——编辑《中国丝绸之路上的墓室壁画》有感 张丽萍

拉斐尔·皮特鲁奇与20世纪初中国古代画学研究

赵成清

（四川大学艺术学院，成都，610207）

【摘　要】拉斐尔·皮特鲁奇是20世纪初法国著名的汉学家，他对中国绘画史与中国绘画哲学作出了开拓性的研究工作，在东西方美术比较的视野中，他对中国古代画家和画作进行了客观的分析与评价。同时，通过中国绘画收藏、古代绘画史著述以及美术展览策划，皮特鲁奇向欧洲传播着中国画，他的学术探索为后来汉学及海外中国美术史研究奠定了重要的基础。

【关键词】拉斐尔·皮特鲁奇　汉学家　中国画学

作者简介：
赵成清，四川大学艺术学院副教授，清华大学艺术学理论博士，四川大学历史文化学院博士后。研究方向：中国美术史论。

基金项目：
本论文为中国博士后科学基金第59批面上资助项目（项目编号：2016M590885）研究成果；中国博士后第十批特别资助项目成果之一，项目编号：2017T1006962017；2017年度教育部人文社会科学研究青年项目"20世纪上半叶西方汉学家的中国美术趣味与研究"阶段成果之一（项目批准号：17YJC760119）。

19世纪末至20世纪初，随着大量中国文物的外流以及西方探险家深入中国腹地考察，欧美涌现出一批研究中国美术的汉学家，如斯坦因（Marc Aurel Stein，1862—1943）、伯希和（Paul Pellio，1878—1945）、劳伦斯·宾雍（Laurence Binyon，1869—1943）、波西尔（S.W.Bushell）、福开森（John C.Ferguson，1866—1945）等人，其中，作为法国学者，拉斐尔·皮特鲁奇在中画西渐的过程中是一位重要的传播者，他在写作中国绘画史中对中国的哲学思想进行着深入的探索，并努力将中国绘画思想介绍到西方世界。

一、拉斐尔·皮特鲁奇生平

拉斐尔·皮特鲁奇（Raphael Petrucci，1872—1917），出生于意大利，是20世纪初法国重要的中国美术史家，他同时是一位科学家与工程师，曾致力于生物学与社会学研究，这些科学方法对其以后的中国美术思想研究有一定的影响。与英国的中国美术史家宾雍一样，皮特鲁奇早期热衷于意大利文艺复兴艺术的研究，对该时期艺术家的天才创造力倍感兴趣，他出版了关于米开朗基罗诗歌的研究著述，这些成果丰富了米氏艺术思想的研究。1914年，皮特鲁奇参加了伦敦办事处有关中国与西藏地区艺术藏品研究，这些艺术品经由斯坦因从敦煌带回，并由劳伦斯·宾雍策划在大英博物馆举办了展览[1]，皮特鲁奇自此对中国绘画萌生了强烈的研究兴趣，他开始对东方艺术尤其是中国艺术进行了不断的探索，且著述颇丰。

皮特鲁奇最著名的著作包括《远东艺术中的自然哲学》（1910）[2]、《中国画家》（1922）、《芥子园画传》（译作，1918）等，1913年，皮特鲁奇荣获了素有汉学界"诺贝尔奖"的"儒莲奖"，以此肯定他在中国艺术、文化、历史、哲学等方面的卓越贡献，不幸的是，由于1917年的战事，皮特鲁奇在比利时军队医院工作期间，因手术感染而英年早逝，这也使得他生前渴望系统写作的中国美术史著作未能如愿问世，尽管如此，他对中国古代绘画与艺术思想的梳理，仍为西方早期汉学领域的中国美术史研究奠定了基础。

皮特鲁奇大半生都在巴黎度过，在其死后，劳伦斯·宾雍于1919年写道："皮特鲁奇是意大利文艺复兴天才的化身，他在逝世前主要致力于研究东方艺术，尤其是中国语言与佛教图像。"[3]他在论文《中国美学传统在宋代的统一》中指出，宋代广泛吸收了印度佛教的影响，从而为人物画的象征意义与山水画的超越价值奠定基础，这种宇宙力量转化的思想体现是天人合一，在他看来，宋代伟大的山水画持续影响了几个世纪，直至15世纪的明朝，随后的两个朝代，逐渐受到董其昌的艺术思想影响，走向复古主义。皮特鲁奇认为中国山水画发展的最好时期是"文学的艺术，绘画属于精英的文人所作"[4]。他的绘画史立场暗示了画家与诗人的共同理念，他

们参与并表达着世界的原则和节奏,主张将有限的个体融于无限的世界中。只有在中国后期的艺术中,个性才主宰着艺术的表现。皮特鲁奇宣称,远东的艺术审美拉伸了人类的智能,为整个世界与所有时代的发展提供了有效的思想和图像资源。

皮特鲁奇的思想是一战前这一代人思想的概括,他的典型假设即绘画是艺术审美的重中之重,他在书中例举的艺术作品与文本不符,事实上,他所见到的中国名画数量较少。皮特鲁奇是劳伦斯·宾雍的至交,1908年,他写信给宾雍讨论奥斯卡·穆斯特伯格(Oskar Musterberg)出版的关于中国艺术的书籍:"这些点点滴滴的中国物件,从全世界搜刮而来。"[5]皮特鲁奇与宾雍等学者早在20世纪初就通过中西美术比较对中国美术史作了细致的探究,这也为20世纪上半叶西方的中国美术史研究开启了"世界视野"。

二、皮特鲁奇的中国画史

作为中国画史的研究者,皮特鲁奇的主要成就在于他写作了《中国画家》和《远东艺术中的自然哲学》,前一著述并非20世纪欧洲最早的中国画史著述,英国学者波西尔与劳伦斯·宾雍曾在1908年分别写作了《中国艺术》与《远东绘画》。尽管时间上滞后于上述作者,但皮特鲁奇仍在写史的过程中,提出了自己的独特见解,他不仅对中国古代不同时期的艺术演变状况予以概括,还对该阶段代表性的画家作了介绍,并将理论融于画史叙述中,他的《中国画家》一书是面向西方读者所写,书中充满了中西美术比较的观点,由而使得该书成为20世纪上半叶向法国乃至欧洲传播中国绘画的重要著述。

皮特鲁奇对中国画史的分期基本以编年史为方法,他重点叙述了汉代以后的中国画家,其中,在魏晋至唐代这一段时期,他专列两章叙述了"佛教创生之前"与"佛教的创生"所影响的绘画,由此可见,皮特鲁奇对于宗教艺术的重视,他对唐代前后的绘画分析,与郑午昌在《中国画学全史》中的历史分期——"宗教化时期"[6](魏晋南北朝到隋唐五代)不无相似之处。

在中国画的起源阶段,皮特鲁奇认为,中国书法与绘画关联密切,早期的图形与图徽催生了后期的书法,而现代绘画也从上古时期的书写形式中得到灵感。在佛教创生之前,汉代的绘画图像在墓葬艺术、雕塑艺术中表现的尤其明显,其主题神秘奇崛。

随后,在《中国画家》的第三章中,他论述道:"4至8世纪的中国人物画经历了重大的变化,动因恰恰在于佛教的渗入。"[7]随着佛教传入中国,犍陀罗艺术开始出现在中国艺术中。早期的佛教艺术见证了希腊、印度与中国之间的文化交流,甚至影响了远东艺术的发展。在分析中国佛教绘画时,皮特鲁奇以伯希与斯坦因从敦煌带回的艺术品为例,他将之与顾恺之的绘画相比较,认为顾恺之的画作以线造型、比例优美、气韵生动,有希腊风格的印记。

在唐代美术这一部分,皮特鲁奇依然强调了佛教特征,并对吴道子作了重点书写:吴道子是中国风格"观音像"的始创者,所画观音仁爱慈祥,身穿宽敞朴素的长袍,垂着的长发上覆盖着一层薄纱,她是权威的象征,又代表着崇高庄严的爱。虽然吴道子的原作不复留存,但根据12世纪的木雕与石刻作品可以寻觅到作者的创作思想。吴道子绘画线条的动感和韵律为其赢得了"吴带当风"[8]的美誉,他以强有力的墨线取代了绚烂的色彩。五代画家荆浩曾形容到:"吴道子有笔而无墨,项容有墨而无笔,吾当采二家之长,成一家之体,"[9]以此强调吴道子重笔法而略施色,皮特鲁奇的观点亦然。他认为,要真正理解吴道子绘画创作中的新思想,首先应该先了解初唐时期的绘画技法,并对单勾和双勾分别作了介绍。随后,皮特鲁奇进一步引用董其昌的观点分析到:"画分南北宗,自唐时分,"[10]但是,不应从字面上理解南北宗,它们是不同风格的标志,北宗雄强、苍拙、直白;南宗优雅、轻柔、含蓄,发展至后世,南宗理想尤为文人画所推崇。

回顾唐朝美术,皮特鲁奇认为,璀璨的唐诗与狂热的佛教信仰催生了宏丽的唐代绘画和雕塑,这是唐朝国力强盛的见证。然而,宋代的情形则截然不同。从政治视角看,宋代的积文积弱甚至带来了灾

难性的结局，在蛮族的四面楚歌中，宋代最终为蒙古人的铁蹄所征服。

尽管长期面临少数民族的武力威胁，宋代美术中却形成了完美的视觉形象。在对儒家哲学的追溯和复兴过程中，以朱熹为首的宋代哲学家在不断进行着我注六经的经典重释，正统思想因此得以延续，异端的哲学则被保守的形而上学所扼杀。

皮特鲁奇指出，这一时期的绘画创作以格物致知为指导准则。画家精勾细描、对自然观察细致，致力于对形与色的深入研究。画家随形赋色，以此表现物象结构。宋代画家一直困扰于宇宙生成的问题，他们在现实之外微妙地察觉到这个魔法般的世界由完美的形式所构成。宋代画家认为，绘画不止是对事物外形的复制，而是深掘其灵魂，将其展现于画布之上。在皮特鲁奇看来，宋代画家创造了一个崭新而充满想象力的世界，他们借由绘画揭示被遮蔽的存在，这个世界是纯粹精神性的，却又饱含启蒙的智慧。

宋代绘画中，尊唐代画家王维为圭臬的一派致力于水墨画的发展，他们用色雅致而含蓄，向往隐逸的林泉，在云蒸霞蔚的深谷和白雪皑皑的巨松旁，溪水湍湍而流，隐者在掩映的茅屋间盘膝冥思。在花鸟画中，宋代画家注重诗情画意的表达，正如苏轼所言"诗画本一律，天工与清新"[11]，宋代花鸟画为植物与花卉赋予了一种生命，将"花开有时，谢亦有时"的精神状态鲜活地表达出来。在山水画方面，皮特鲁奇认为，该时代追求真实地再现，艺术成就为后世所难以逾越。宋代山水画家不计其数，他着重向欧洲读者介绍了董源、巨然、宋徽宗、李龙眠、米芾、米友仁父子以及马远、夏圭等人。

他首先例举了董源和巨然，根据沈括的评论指出，他们的色彩淡雅含蓄，笔墨近乎印象，近视则不类物象，远观则景物粲然，运用了空气透视法则，又为情绪表达提供了空间。[12]

皮特鲁奇强调，画家们正在此时率先根据法则布置线条，从而导致了书法性绘画的产生。他继而推出南宋代表画家马远与夏圭，马远同样是南宗画家，他风格成熟，作品独树一帜，以苍辣广阔的笔触表现险峻的山峰和古树，正如《图绘宝鉴》中记载其"画山水人物花禽种种臻妙，院人中独步也"[13]。马远、马麟父子一派绘画风格长期占据画坛主流，直至15世纪仍有追随者，远至高丽都受到他们的画风影响，随着朝鲜绘画逐渐为世人所知，人们也将进一步了解到中国古代绘画和朝鲜绘画的关系。

在将宋代绘画与西方绘画比较时，皮特鲁奇同时提及米芾、米友仁父子，他指出，米氏云山在中国画技法上进行了革新，影响到后世，也影响了朝鲜绘画创作。米芾连点成线、积点成片，运笔不事停顿，其风格让人联想起伦勃朗的某些素描作品，以强烈的笔墨制造出奇特而魔法般的光效应，这种技术使得米芾的画风一目了然，这也使得徐悲鸿比较中西绘画时说米芾"可谓世界第一位印象主义者"[14]。

另外，皮特鲁奇更看重的是宋徽宗所创办的翰林图画院，这种画院创作营造了宫廷创作的氛围，打造了金碧辉煌的画院风格，但同时也催生了样式主义和矫揉造作。宋代院体画、文人画、民间绘画在趣味交织中时而沟壑分明，时而互为补充，直至蒙元时代的到来。

在元代绘画这一章，从南北宗论的角度出发，皮特鲁奇指出，蒙元统治者对南宗精致的水墨画茫然无知，反而更容易接受色彩强烈、轮廓醒目的北宗绘画。在他看来，欧洲知识分子能够较好地理解相对单纯和直接的元代绘画，由此他例举了赵孟頫、钱选、颜辉、倪瓒等画家，以这几位画家的作品来概括元代绘画的特征。

皮特鲁奇认为，元代第一流的画家首推赵孟頫，作为宋朝皇室后裔，赵孟頫绘画成就最具代表性。赵孟頫精人物、山水、花鸟、鞍马，尤以鞍马画为著。后世多将赵孟頫的鞍马画与唐代画家韩幹相比，较之韩幹用笔的劲健，赵孟頫更加追求运动感和生命力。赵孟頫的鞍马画赋予了骏马以非凡之美，无论马是何姿态，均安详快乐，它反映了赵孟頫内心深处葆有的宋代绘画理想，即追求绘画的内在灵魂和生命精神。同时，赵孟頫的鞍马画也显示出异族风貌，他的鞍马画中包括了头戴皮帽的蒙古人、鞑靼人，以及土耳其斯坦头戴无檐帽和厚重耳饰的穆斯林，而这些和阗马或来自蒙古平原，或是古代河间地区献给宫廷的贡品。无可否认，赵孟頫的

作品是典型的南宗风格，但他的设色强烈，显然受到了元代宫廷趣味的影响。现代传世的赵孟頫作品中，多署名为"子昂"，但极有可能是赵孟頫的弟子代笔，而赵孟頫的鞍马画，则被视为出自韩干之手。

皮特鲁奇另外例举了钱选和颜辉，作为遗民画家，钱选用笔精细、设色淡雅、绘画形式单纯，无论主题是一位年轻公主抑或岩石上的鸽子，画家都能够画得高贵、典雅。而颜辉则较少为人知晓，他的线条比赵孟頫和钱选更为饱满有力，无论他笔下的牡丹或僧侣，都生发出一种生命力。皮特鲁奇论述到，这些画家的创作表明，即使元代的汉族画家在蒙古族的高压统治下，他们仍延续着唐宋以来的绘画传统。他总结说，元代绘画是中国绘画黄金时代的一个重要组成部分，作为对北宗绘画的反应，元代绘画在色彩表现上丰富而生动，其形式美足以媲美前代画家。但是，该时代的衰败标志也很明显，元代画家的构图趋向复杂化、创作中失去了唐宋时期的宏大气魄与高贵的单纯，这是个人趣味使然，也是时代环境所造成的结果。

关于明代绘画发展，皮特鲁奇的分析依然首先从社会政治、历史与文化背景中出发，他认为明代并未从根本上改变元代的制度，相反，中原文化吸收了蛮夷地区的文化，在不知不觉中，明代在民族融合中实现了中国的统一，完成了宋代以来未实现的帝国大一统。

皮特鲁奇指出，明代在专制统治上更为苛刻，相对应的院体绘画则拘泥于各种教条，因此院体绘画同思想的衰败一样，也趋于衰落。他同时批判了明代院体绘画的审美趣味，院体画追求鲜艳的色彩、矫揉造作的风格以及精细琐碎的线条，这都使得绘画流于矫饰主义而缺乏创造力。在山水画方面，明代画家悉心习取唐宋诸家的手法，由此形成了不同派系，但他们日渐复古，以致于面对自然景观却视而不见，一味沉湎于想象的世界。明代的肖像画值得专门书写，在这些绘画中，色彩明亮和谐、仕女肌肤雪白、明眸善睐、举止优雅、配以瘦长纤弱的双手，让人联想起上古神话中的仙女。

此外，皮特鲁奇意识到，明代的绘画艺术十分关注对日常生活的描绘，这与宋代的风俗画表现截然不同，明代绘画虽然缺失了一种整体性，却极度关注成百上千的细节，这种挖掘日常之美的精细画风直接导致了日本浮世绘流派的产生，须知，当浮世绘发生之时，这种风格在中国盛行已久。

同时，皮特鲁奇也指出，17世纪，在中欧接触过程中，明代绘画受到了欧洲的影响，文艺复兴晚期意大利画家的方法和准则被传教士引进中国，明代画家对欧洲美术创作中的光影、模特、焦点透视印象深刻，但即便如此，欧洲绘画的影响甚微，一则传教士的美术天赋平平，另外则是东西方的审美观念不同。因此，虽然明末利玛窦、清初郎世宁等人在中国进行着西方美术方法的传播，在中国美术变革的历史长河中，也只是昙花一现的现象。

在《中国画家》的最后一章，皮特鲁奇论述了清代绘画，他认为满清入主中原带来的只是王朝更替，昔日的帝国已经失去了活力。西方认为明代绘画尚有可取之处，但清代则一无是处，对此皮特鲁奇并不认同。他既同意帝国后期中国艺术的衰微之势，又肯定了这种历史演进中保存的活力和希望，并通过18至19世纪的一些作品为之辩护。

他指出，17世纪末至18世纪初的中国绘画仍充满活力，喜好明亮色彩的审美趣味逐渐消失。这时期的代表画家如恽南田，其绘画复兴了古代传统。此时，沈南蘋前往日本创立了中国现代画派并与浮世绘相抗衡。显然，18世纪以来，有相当数量的中国画家定居日本，他们延续着明代画风，对日本本土绘画发展产生了重要的影响。恽南田或沈南蘋的作品中都有一种客观性和现实主义色彩，他们不再致力于描绘纯粹的本质与抽象的准则，而是将目光转向日常世界，这种创作特征一直持续到19世纪。

皮特鲁奇另外提到扬州八怪中的黄慎，他生活于18世纪中期，擅长道释人物画，用笔纯熟大胆，技艺精湛，但缺少了古代画家的自由和反思，这也折射出该时代已经逐渐放弃了对形式的真正掌握。

总体而言，皮特鲁奇对于清代美术仍给予了肯定，虽然他并未一一列举四王、四僧、扬州八怪、金陵八贤等绘画名家，他仍然肯定清代画坛活跃着一批

一流的画家。抚今追昔，皮特鲁奇感喟到："在这个变化日新月异的时代，谁又能预测到未来是怎样的？历经二十五年的犹豫不决后，日本重新发现了自我并力图复兴其艺术传统，同样，我希望中国不惜代价避免发生同样的错误，不至于像近邻日本那样曾漫不经心地对待古代大师的艺术史。"[15]在总结整部中国绘画史时，皮特鲁奇指出，尽管中国美术发展一波三折，整体演绎与西方美术并无太大差异。在3-4世纪，中国画家已经能够实现自己的目标，他们能以画笔表现高等的秩序与微妙的智慧。而正如拜占庭艺术对希腊艺术的继承，两汉魏晋时期也在此前的基础上实现了对自然的驾驭。随后而来的是佛教艺术等域外影响，它为中国画的转变注入了新鲜的血液，也影响着远东艺术的整体发展。恰如15世纪佛罗伦萨文艺复兴时期出现了安东尼奥·皮萨内洛、马萨乔、韦罗基奥等人，唐朝涌现出李思训、李昭道、王维等大师。东西方这种相似性证明了艺术发展都遵循着同样的规律。唐代巨匠的探索为宋代绘画发展铺平了道路，最终也迎来了中国画的黄金时代。一直到清代，中国画仍在传统基础上探寻着现实主义创作精神。

皮特鲁奇最后在比较远东艺术和欧洲艺术时进行了展望，他认为中西方都面临着艺术复兴的课题，二者都囿于传统的巨大束缚，又希望通过现代美术表现自我。因此，他提出设想，东西方应尝试相互理解对方的文明，在求同存异中发展新文化，这样，美术发展才不会停滞不前，数千年的美术史也将真正实现它在文明演进中的价值。

在皮特鲁奇所书写的中国绘画史中，他显然将注意力放置在唐、宋、明三个朝代上，并依照画史对具体画家加以介绍。这也使得其陈述显得过于简单化和皮相化，例如，在论述宋代美术时，忽略了范宽、李成、苏轼等重要画家，在元代忽略了黄公望、王蒙、吴镇等代表画家；在对中国古代绘画进行编年史方法的梳理时，皮特鲁奇甚至略过了五代这一重要时期，这无疑是重大的确失。他对唐、宋、明三朝的重视仿佛正对应了此一时期"遣唐使""遣明使"等交流现象的出现，细细读来，便可以看见他对此时期的中外美术交流颇具洞察力。因此，他除了按中国式编年交代各朝代绘画基本情况外，还加入了书写时的观念介入。

其一，最值得注目的便是他对佛教影响中国绘画的分析，认为佛教的传入导致了中国人物画的变革，使得两汉奇谲不重形似的美术作品向写实方向发展，并且仔细对照伯希和从敦煌带来的佛教美术作品，分析了顾恺之、吴道子佛教画的艺术风格。

其二，在介绍中国美术史的发展中，他引入中西比较的研究方法，将中国与古希腊、古印度以及日本、高句丽等地加以联系，将中国美术史纳入世界范围内加以讨论，架构了中国美术的全球定位，对后来的美术比较学颇有影响。

其三，皮特鲁奇对中国画家的分析，研究方法多从社会学角度出发，停留在对南北宗论以及中国道释思想的简单解读阶段，阐述了中国绘画中的精神内涵。但他并没有对与中国绘画关联密切的书法进行详细阐释，颇依赖于画史中的记叙，未能对画家的创作特征和艺术风格进行深入分析。

作为20世纪早期西方最重要的汉学家之一，尽管皮特鲁奇的中国画研究未能做出当代美术史方法中的图史互证，但他的书写是仍具有拓荒性的尝试，他不仅亲身参与到中国美术展览和中国画史译介的过程中，还收藏了马麟、钱选等历代画家的重要画作，皮特鲁奇的文本中，既参考了中国古代画史著作，又展示了西方博物馆和私人收藏的中国画作，对于欧美20世纪的中国画研究，其史料价值不容置疑，在此基础上，西方对中国画的了解逐渐增多，爱好和研究中国美术者也随之增加，中国画在欧美的现代传播离不开皮特鲁奇等西方汉学家的早期努力，后世研究内容的拓展与研究方法的丰富无不得益于皮特鲁奇等早期汉学家的努力探索。

三、皮特鲁奇的中国画学思想

在皮特鲁奇研究中国美术的道路上，沙畹（Emmanuel-èdouard Chavannes，1865—1918）与伯希和等人的中国美术探险经历对皮特鲁奇有着较大的影响。1890年，皮特鲁奇跟随沙畹学习中国艺术，此时他发表了一些关于中日绘画艺术的论文，1912年，他与沙畹一道编纂了同年在

池尔努奇博物馆举办的中国画展目录，此外，皮特鲁奇还赴伦敦整理中国艺术品，协助宾雍策划大英博物馆的中国美术展览。[16]从《中国画家》一书中，可以清晰地看到他对中国绘画思想的独特认识，他认为，西方人对埃及壁画、亚述浮雕、拜占庭镶嵌画以及文艺复兴绘画等艺术形式并不陌生，但却很少知晓远东艺术尤其是中国画的奥秘，事实上，作为人类文明的重要组成部分，中国画的艺术成就非凡，它致力于发掘人类灵魂与直觉的特质，因此，中国画流溢出直觉性思想，这种由灵感激励的创作方法经常使他者感到困惑，同时，中国画的独特表现力还根源于其迥异于西方的技术，这正是他希望探讨的关键点。

1. 中国画的主题

溯源中国画史，皮特鲁奇将中国画的主题分为山水、花鸟、人物、植物与昆虫以及宗教绘画几类。

他认为，中国山水画并非对自然的简单摹写，而是一种有机合成性的绘画，这种合成将山、水、树、木、云、雾甚至渺小的人都统摄其中，这些绘画元素实则为了表现"道"，即对宇宙结构的抽象与概括。在山水画中，"山"与"水"分别对应"阳"和"阴"，阴阳相辅相成，体现了宇宙生命的运行规律，它反映了天地创生之初的中国自然哲学，是中国山水画创作与审美的根本依据。论及人物画，皮特鲁奇认为，中国早期人物画依托道教等宗教传奇，以浪漫主义的手法刻画了在云雾中沉思的神仙鬼怪；后期，祖先逝后的肖像画备

受推崇，但由于这种绘画多出于民间匠人之手，所以一直不为画史重视。而在中国花鸟画主题中，皮特鲁奇指出，中国花鸟画家的创作素材来自于耳濡目染的日常环境，他们笔下的鸟富有灵性，花则结构准确，尽管画家时常将花鸟的形式予以简化，如写意花鸟，但绘画仍充满生气。不惟如此，在梅、兰、竹、菊、蝴蝶、蜻蜓等植物虫草为主题的绘画中，画家更多表达了一种象征主义的思想隐喻。

至于宗教绘画，尽管皮特鲁奇认为道家思想是中国绘画美学的基础，但他并未对道家和道教作出区分，他强调道家哲学，同时却保留着道教的神秘主义思想。与之对应，他认为中国的佛教绘画展现了一幅关于来世与彼岸的图景，在画家眼中，自然万物都是幻象，从惰性物质到高等生物，一切事物都被一种亲缘关系联系为一体，从而激发出艺术家阐释自然的动力，因此，佛教绘画同样反映了中国画家"万物有灵"的人文主义关怀，"一花一世界，一叶一菩提"，这是佛教的真谛，但是在中国绘画哲学中，山水、虫草、道释绘画都具有宗教意味，绘画中的人、物或景只是大自然整体的一个微观组成部分，画家只有对生活的深刻体验，并洞悉中国艺术精神，才能图写"世界意象"的伟大作品。

2. 中国画的媒材

在讨论中国古代画家之前，皮特鲁奇首先阐明了中国画媒材的重要性。他提出，中国画的特质与画家的创作装备有着密切的关系，如丝绸、纸张、毛笔以及矿物质颜料等。皮特鲁奇比较中西绘画后认为，西方画家在创作中多以木材或画布做底，中国画家则倾向于在丝绸或纸张上表现。当欧洲画家以胶画颜料、丹培拉、油画、色粉表现对象时，中国画家则从植物或矿物中提取颜料，并竭力避免混色。

首先是对毛笔与中国书画的关系阐述。他指出，毛笔是中国书画的基本工具，中国书法创作的原型是汉字，汉字以表意为目的，它是一种生命外化的符号，与其将它看作为书写，毋宁视其为绘画。

其次，中国画中的墨，不同于西方观念中墨，它是一种固体，由某种植物烧成煤烟后，与胶状物或油相混制成墨块并晾干。为了完成精美的制作，有时候制墨过程中会增加其它一些成分以凸显其光泽，中国书画中的墨经常研于砚台之上，所以效果更佳。

最后，在分析中国古代绘画中的用色时，皮特鲁奇同样对色彩的成分进行溯源。他发现，中国画家从孔雀石中提取数种绿色以表现阴影，从朱砂或硫化汞中提取了数种红色。画家懂得如何将水银、硫磺、碳酸钾结合，从而制造出朱红色。从水银的过氧化物中，他们提取出色粉以润饰从砖红到桔黄的阴影。唐代画家还从珊瑚中提炼出一种特殊的红，而在烧过的牡蛎壳中则能发现一种石灰白，后来，这种白色为白铅所取代。胭脂红取自红色染料，黄色取自藤树，蓝色取自靛蓝。在表现中国画的阴影时，这些颜料常常被用到，而青绿山

水中还多用到金粉。这显然与西方颜料有着本质的差异。

在上述论述中可以看出，皮特鲁奇对中国画的解读，涉及对绘画媒材的讨论，这既使他能够对中国画的本体有充分的认识，又为他从自然哲学的角度分析中国画提供支撑。

3. 中国画的透视

19世纪末20世纪初，东亚绘画开始进入西方学者与观众的视野，如1910年大英博物馆展出的中日绘画展，但是，对西方观众而言，不仅难以区别中日绘画的异同，他们甚至不知道如何观看东亚绘画。

有鉴于此，皮特鲁奇提出了从透视学的角度理解中国画的观看方式。在他看来，中国画与日本画一样，其创作与观看的基础基于独特的透视体系，这种再现空间的手法与欧洲截然不同。他提出，欧洲透视从15世纪的希腊几何学基础上发展而来，基于单目理论，如文艺复兴时期达芬奇《论绘画》中讨论的定点观看方式，这种透视体系的建立与成熟与进步的科学观联系密切。相比之下，中国古代绘画强调散点透视，其透视理论在魏晋时期已经出现，比西方画中的透视历史远为悠久。

皮特鲁奇转引了王维的《山水诀》中的一段话"丈山尺树，寸马分人。远人无目，远树无枝。远山无石，隐隐如眉，远水无波，高与云齐，此是诀也。"[17]他认为这段理论是中国古代山水画透视理论的发达见证，该理论赅要地叙述了近大远小的透视原理，由而说明中国古代画家对透视的理解。他还就中国画中的空气透视进行了说明，并选取"远山如黛，隐隐如眉"为阐释的切入点，他解释道：中国画中微妙的色彩变化，是画家对空气透视的具体运用，随着大气层的逐层增厚，远方物体的色彩逐渐减弱，画家便以浅蓝色代替了物体的真实色彩。[18]

在此，皮特鲁奇为中国画透视辩护道：从现代科学的角度看，中国画的透视是虚假的，但在艺术中它是真实的，[19]这一点，或许正如英国美术史家贡布里希在论述希腊和埃及透视时所说的"所见"和"所知"。

4. 中国画的哲学

在解读中国画的过程中，皮特鲁奇对中国的艺术哲学也有着深入的研究。他的理论核心是，中国画的哲学基础首先是自然哲学。在自然界中，所有的植物、生物、动物都由阴阳调和而成，阴阳是中国画力图传达的宇宙和人类社会之"道"。

皮特鲁奇生动地向西方描绘了中国山水画的瑰丽与壮观。他将龙虎喻作山水，因为中国文化强调虎啸林，龙腾云，二者恰恰对应着山与水。在对中国画中的龙虎形象及涵义作出概括后，皮特鲁奇继而联想到了松、竹、李等植物，他指出，中国画家与自然接触密切，在浩渺的宇宙意识中，画家与天地合一，将有限的生命投射于无限的世界中。

客观地说，关于对中国画哲学的分析，皮特鲁奇是20世纪西方学界当之无愧的先行者，他甚至凭借《远东艺术中的自然哲学》一书获得了法兰西学院奖。皮特鲁奇对中国画的分析，力求从中国哲学思想出发，他准确地将孔子为代表的儒家哲学概括为仁智，例如，在分析"竹"与竹林七贤这一中国画主题时，他说道："竹以其姿态庄重、形式朴实，举止高贵和端庄，作为智者的形象出现。"[20]他甚至通过转译谢赫六法来解读中国自然哲学，在起初翻译"气韵"时，他将之译作Esprit的韵律，后来又依据1887年版的《芥子园画传》将之译为"Esprit的运动"[21]皮特鲁奇认为，《芥子园画传》所载的"气运"即"道的运动"，因而他以"道"为中心对谢赫六法的创作和品评准则进行了诠释。

尽管皮特鲁奇在转译过程中存在很多误读，他对自然哲学和中国画创作之间的关联分析的不够深入，对中国古代的"道"、"气"、"一"等概念和内涵语焉不详，前后矛盾，但是，他力求从中国艺术哲学的高度出发，对中国画创作的思想进行分析，从阐释和接受的角度看，其尝试都有着重要的学术价值。

在现代的世界艺术史写作中，东方艺术一直是西方艺术史学者参照的对象，其中，尤以中国和日本美术为重点。19世纪五十年代至八十年代，日本热在欧洲风行一时，一位匿名英国作者在"艺术社会"杂志上惊叹道："整个社会都在追求最新的日本设计，无论水平高下，从皇家伍斯特瓷器到巴黎儿童的扇子，我们已见惯不惯，对日本风格的模仿充斥着整个世界。"1888年，路易·贡斯（Louis Gonse）在文章

中写到"显然我们目前只知道日本而不知道中国"[22]。在1914年之前，很少有人在日本艺术之外独立地看待中国艺术[23]，因而得到的一个自然推论是通过日本景象观看中国艺术。直至1906年，纽约大都会博物馆董事普东·克拉克（Purdon Clark）还声称"对中国艺术与日本艺术进行区分实在是无稽之谈"[24]。但是，通过费诺罗萨（Earnest Fenollose）、宾雍、皮特鲁奇、波西尔等人的中国美术研究，上述观点却得到了矫正。1911年，KOKKA杂志上发表了一篇匿名文章，声称西方对中国画的热爱已经取代了日本艺术，文中写道："中国画的流行令人瞩目，我们知道目前日本绘画在欧洲已经渐趋衰落。欧洲人开始将目光转向中国绘画，他们一度迷恋于日本浮世绘，可是现在，他们自然地崇尚着中国古代绘画。"[25]由上文可见，作为一名汉学家，皮特鲁奇恰恰展现了他对中国美术史这一陌生的东方领域的探索。

毋庸置疑，早期汉学家的中国美术史研究方法多少显得有些粗略，一般停留在文献译介与梳理层面，对于中国绘画的图像与风格缺乏真正的了解。在19世纪末20世纪初这一时期，无论是法国汉学家还是其他的欧洲汉学家，都对中国绘画为代表的中国古代美术感到陌生，皮特鲁奇并非近代西方中国美术史研究的最早的拓荒者，在他之前，威廉姆·安德森（William Anderson）、斯蒂芬·波西尔、劳伦斯·宾雍、赫尔伯特·吉尔斯（Herbert Allen Giles）等人已经对中国古代美术史做了描述，但皮特鲁奇不仅从编年史的角度写作了《中国画家》一书，还对中国绘画中的自然哲学这一命题进行了深入的分析，他的中国美术史观从哲学方法论的角度对中国绘画中的哲学理念进行了阐释，这些理论对于后来欧洲学者的研究影响甚大，直至20世纪70年代法国的程抱一与90年代的于连，他们的中国美术理论著述都打上了皮特鲁奇的思想烙印。同时，在皮特鲁奇为首的一批汉学家的努力下，欧洲艺术界以及普通公众也开始了解中国绘画，中国书画逐渐为西方所接受，不仅野兽派画家亨利·马蒂斯深受古代中国画理论影响，超现实主义画家安德烈·马松（Andre Masson）、著名诗人亨利·米修（Henri Michaux）等人也从梁楷、牧溪、八大、石涛等中国画家的创作理念与创作方法中发现了灵感。

注释：

[1] 参见拙文《宾雍与20世纪中国古代绘画史研究》，发表于《美术》2015年第9期，第120-123页。
[2] 该书由巴黎的劳伦斯出版，KOKKA杂志配图。KOKKA是日本著名的美术月刊，印制的图像精美，以向海外介绍和传播东亚美术而文明，1905年至1918年，专门以英语出版。
[3] Raphael Petrucci, Chinese Painters:A Critical Study,jefferson Publication, 2015,P5.
[4] Raphael Petrucc, La Philosophie de la nature dans L'art d'Extreme Orient, Paris, 1910,p133.
[5] 摘自1908年皮特鲁奇给宾雍写的一封未版书信。
[6] 郑午昌撰《中国画学全史》第7页，上海：上海古籍出版社。
[7] Raphael Petrucci, Chinese Painters:A Critical Study,jefferson Publication, 2015,P21.
[8]【宋】郭若虚（撰）；俞剑华（注）《图画见闻志》第27页，南京：江苏美术出版社，2007年8月。
[9]【宋】郭若虚（撰）；王其祎（校点）《图画见闻志·卷二·荆浩》第16页，沈阳：辽宁教育出版社，2001年2月。
[10]【明】董其昌（著）；毛建波（校注）《画旨》第37页，杭州：西泠社出版社，2008年1月第1版，第1次印刷。
[11]【宋】苏轼（撰）；王文诰（辑注）《苏轼诗集》第1525页，北京：中华书局出版社，1982年2月。
[12]【宋】沈括（撰）；张富祥（译注）《梦溪笔谈》第193页，北京：中华书局出版社，2010年1月。
[13]【元】夏文彦（撰）；冯武（编注）《图绘宝鉴》第63页，北京：中国书店出版社，1983年1月。
[14] 徐悲鸿著、文明国编《徐悲鸿自述》，第224页，合肥：安徽文艺出版社，2013年。
[15] Raphael Petrucci 'Chinese Painters：A Critical Study,Brentano's LTD, London,1922, P139.
[16] 池尔努奇博物馆始建于1898年，创建人为亨利·池尔努奇。1912年该馆展出了144件中国画，题材多为花鸟画，但鲜有梅、兰、竹、菊四君子。画作多数为佚名作品，部分绘画上有日本人的鉴定，估计来自日本。
[17] 俞剑华（编著）《中国历代画论大观》第一编·先秦至五代画论 第155页 南京：江苏凤凰美术出版社，2015年4月第1版，2015年4月第1次印刷。
[18] Raphael Petrucci，Chinese Painters：A Critical Study,Brentano's LTD, London,1922, P30.
[19] Raphael Petrucci，Chinese Painters：A Critical Study,Brentano's LTD, London,1922, P30.
[20] Introduction de la philosophie de lanature dans l'art d'Extreme- Orient, Paris,Henri Laurens，1911,P142.
[21] Traduction et commentaries du Kie tseu yuan houa tchouan； ou Les Enseignements de la Peinture du Jardin Grand Comme un Grain de Moutarde, Paris,Henri Laurens, 1918,P5.
[22] Gazette des Beanx Arts，第425页，review by L.gongse of M.Paleologue,l'art chinois
[23] 1878年英国伯灵顿美术俱乐部首次举办的中日作品展，被视为中日美术关联密切，同时中国美术附属于日本美术的证明，该展览的介绍当时由弗兰克·迪龙所撰写。
[24] Denys Sutton,The Letters of Roger Fry,,London,1972,P273.
[25]（Dutch）Petra Ten Doeschate-Chu.Revelation and Validation:Henri Matisse and Far-Eastern Art,Journal of Japonisme, Volume 1, Issue 2, P189.

（栏目编辑 顾平）

美在人间的《秋草雪鸽粉画集》

彭 飞

（岭南师范学院美术学院，广东湛江，524048）

【摘 要】《秋草雪鸽粉画集》即著名美术家陈秋草、方雪鸽的粉画画集，这本画集是我国出版的第一本粉画画集。学界一致认为此画集已毁于日军炮火中，没有正式出版，现根据正式出版的此画集原版，详述了画集的具体内容，指出《秋草雪鸽粉画集》的重新发现有助于我们认识和了解粉画在我国早期发展的真实面貌，对于研究白鹅画会及中国早期洋画运动有着重要的参考价值，同时，对当下的绘画创作应该也有一定的借鉴和启示意义。

【关键词】《秋草雪鸽粉画集》 陈秋草 方雪鸽

作者简介：
彭飞（1973—），男，湖北潜江人，岭南师范学院美术学院教授。研究方向：艺术史及理论。

《秋草雪鸽粉画集》即著名美术家陈秋草（1906.2.17-1988.5.23）、方雪鸽的粉画画集，这本画集是我国出版的第一本粉画画集。关于这本画集，刘开渠先生撰文说"商务印书馆还准备出版《秋草粉画集》，不幸学校和全部原作同毁于'一二·八'日本帝国主义的炮火之中。"[1]《上海美术志》亦云："陈秋草与方雪鸽将自己创作的粉画作品编成《秋草雪鸽粉画集》，交上海商务印书馆出版，已装订好即将发行时，不意日本军国主义者侵略轰炸上海，可惜该粉画集被毁于商务印书馆仓库。"[2]此后，《秋草赋》[3]《艺惠社会 百年秋草 陈秋草诞辰百年文献集》[4]（浙江人民美术出版社 2006年10月版）等文献，沈之瑜、邵克萍、黄可、李维琨等等专家都如是说，《民国总书目》中也不见有此书的记载，似乎这本画集真的不在人世。不过幸运的是，最近笔者找到了这本名为《秋草雪鸽粉画集》的画集，除封面与封底不存外，其余的都完好地保存着，从目前的情况来看，很可能是海内外孤本。

粉画是一个外来画种，流行的说法是，在上个世纪初，由留学法国的李超士（1893-1971）1919年回国传入我国，但学界对粉画在我国早期的发展面貌可以说不是很清楚，学界仅是时常寥寥数语地提到颜文樑、徐悲鸿、潘玉良、陈秋草、方雪鸽、潘思同、万古蟾、许士祺、郦汀模、倪贻德、尤韵泉（即刘苇）、吴志广、李慕白、钱延康等人都曾创作实践过粉画，但他们留存下来的1949年前的粉画作品，仅有徐悲鸿、潘玉良、李超士（《妇女肖像》1948年[5]）、颜文樑（《厨房》1920年、《肉店》即《老三珍》1921年，均家属藏）、方雪鸽（《临流》孙为藏）、陈秋草（《有苹果的静物》孙承基藏、《雷雨》陈望秋藏、《归家》孙为藏）等少数几人屈指可数的数幅作品。不仅如此，即便是这个时期的粉画作品的图片也非常少见。《秋草雪鸽粉画集》的价值显然是不言而喻的。

一

从这本画集的版权页（图1）可见，该书于1931年10月由商务印书馆初版，发行人是王云五。原书含封面、封底应该有40页。书前有陈秋草、方雪鸽各写序言共二篇，内页共刊登了16幅粉画，陈秋草、方雪鸽每人各8幅，依次分别是《芝山之夜》（陈秋草作）、《醉人的酒香》（方雪鸽作）、《S画像》（陈秋草作）、《（浦江）晓色》（方雪鸽作）、《春暮》（陈秋草作）、《凄凉之街》（方雪鸽作）、《初一之画》（陈秋草作）、《生的刹那》（方雪鸽作）、《流水落花春去》（陈秋草作）、《一个（装束美）的读者》（方雪鸽作）、《彷徨》（陈秋草作）、《临流》（方雪鸽作）、《晨曦》（陈秋草作）、《秦淮雨》（方雪鸽作）、《悄坐银屏前无语独幽思》（陈秋草作）、《花一般的诱惑》（方雪鸽作）。每幅画前都专门有一页刊登陈秋

图1 《秋草雪鸪粉画集》版权页

草写的创作随感。该画册16开本，印刷相当精美，每幅画都是彩色独立印刷后贴上去的，色彩逼真，价格不斐，每册定价大洋陆元。

陈秋草、方雪鸪二人作于1930年11月的序言交代了他们二人何以画出这批粉画，进行绘画艺术创作的心路苦旅及这本画册的缘起。

何以画起粉画？陈秋草在序言中说："三年前的初夏，为了填墓建筑的进行，留居我乡芝山凡五日夜。竟日徜徉于田野的怀抱里，把一切的烦虑涤净了大半；晚来又尝提着电炬去到附近的岗上闲散，草野的风景原很平淡，老是玩味些白雾迷漫的清晨田舍和炊烟缭绕的斜阳山色以外，在白天，阳光笼罩下的岚头垄边——更其是在我乡——随处都是触目凄凉的许多浮厝荒墓，简直再找不出可爱的所在，然而到晚来却另有一种境界。记得第二次夜游，刚逢月明天气，那是在芝山之南岗，一条到横山岭必经的山路。高风吹拂着满山的樟树薮薮地微响，一抹深沉的岗影反映着夜光中的对岭，将那些纷乱的野厝残碣都化作一片灰黯的颤动；高耸的山树背着明净的夜月，银色的薄云浮动于苍蓝的天空。我走下小坡回头正独自徘徊观望，佃夥阿火提着灯笼恰来找我回去，昏黄的灯光照着他依稀可辨的神气，一步步地从土级走来。这凄清的背景表现出更撩人的情调，完全入于一种诗的意境，我立刻忘记起一切的环境，心头充满了莫名的喜悦和满足，直到回来的途中还始终怀想这憧憬的印象。从这回起，抵得家里，就开始我的粉画工作。同时因继续的努力，在宁波写成的有《银灰色的薄暮》《流水落花春去》《春暮》《北斗河之夜钓者》《桃色的云海》等作，虽然写成了的《芝山之夜》，不见得一定属我惬意之作，但是在我艺术生活的过程里，那一次的夜游，要算是最可回忆的一刹那了。"

方雪鸪则在序言中说："离开了革命的队伍，冒着许多困苦危险，从地狱一般的战线上回来，回复了我们的旧时生活，是在十七年的早春吧，这样平凡的生活史上，加添了一页不同的点缀，曾经卷起过浪花般的一回波折。解去了风尘满身的军衣，从此算和武装的故我告别。在L路的亭子间里，重复和我陈旧的画箱握手。艺术家，我不敢胡乱地去速成这个头衔，不过对于绘画从小就有特殊的嗜好，正如孩子对于他母亲同样地觉得亲切需要。"

"这些粉画的作成，屈指已是二年前的旧货了。光阴如此地容易过往，只落得些不可暮灭的残留的印象在我脑海一幕幕地反映；对着自己的画面，觉得并没有别种奢望，也没有满足的可能，但望此精神长相存在。"

可见他们开始画这批粉画是在1927年，也是他们革命生涯后回归艺术创作生涯后的产物。因在此前一直从事绘画艺术的二人，于1927年与潘思同共赴南京国民革命军总司令部政治训练部，从事艺术宣传工作，年末，以父母病重为由，离开部队回到上海。故而方雪鸪有"离开了革命的队伍，冒着许多困苦危险，从地狱一般的战线上回来，回复了我们的旧时生活"之语。

可以说，陈秋草、方雪鸪二人对绘画艺术充满了狂热。方雪鸪在序言中说："在研究绘画的生涯里，始终是忍受着一切恶劣的遭遇努力地赶去；没有一刻放怀，也没有一刻停挥过手里的画笔。我们觉悟，人世间所给予我们的感象，只有空虚，残酷，除了艺术是再不能去求解脱的。绘画就是我们的第二生命，精神上的永久安慰者，我甘愿在这不绝地物质赋予的苦闷中去创造我们自己的乐园！"

他们还曾计划举办一次专门的粉画展览。陈秋草在序言中说："依着我和雪鸪的预定，打算在那年初秋联合举行一回粉画的专门展览，当时因为都受够了半年来军政生涯的颠沛的缘故，对于素所爱好的绘画工作，格外引起了我们的兴味，所以这一次我既得有如许新作，自然急于返沪，同时雪鸪也乘此闲

暇，非常用心绘画，已作成的有《最后之胜利》《花一般的诱惑》《秦淮雨》等诸作，我们都很欣慰，往后的二月中，接着不断地继续从事研究所得，就实现了我们预定的计划。"

1928年7月5日至7日，陈秋草等人在宁波同乡会四楼举行粉画展览，展出粉画水彩画八十余幅。此后又多次举办展览，《申报》《上海漫画》等多有报道。

从事粉画的创作与研究也是他们水粉画、油画创作与研究过程中的产物。陈秋草在序言中说："粉画在绘画的研究程序说，差不多是一件例外的工作。它于色粉的使用，不如油绘来得易于措置，非于构图色彩有素养的，每不易得良好的表现。因为不论水绘和油绘、颜色的使用，都是一种明净的液体相调和后才施之于画面，粉绘非唯不能如此，有时用最深沉的颜色，一上画面，还是觉得十分轻浅；而对比的色量又时常容易失去韵律的节奏，几月来的研究，颇觉到这种难处，然而也有人以为粉绘是便于表现的，或者是我头脑简单，不会辨别，不过在那时百余点展览的粉画作品里，我们但凭各个的感象无形中去产生我们自己的新方面，并不曾有把影袭一些皮毛的东西来搪塞夸耀的意思，这是聊可自慰的。"

1923年秋，陈秋草等人曾发起成立"白鹅画会"，1928年8月6日更名为白鹅西画研究所（江丰、程及、邵克萍、费新我、刘汝醴、沈之瑜等都曾经是该画会的学员）。对此，陈秋草在序言中还谈到了他们发起组织成立社团的原因："本来，绘画就在抒写出我们所感到的真美，完全是一种情感的表现，研究绘画，首先要对于自然底一切有深刻的意会，描写的实技有长时间训练的能耐，理论的推考当然是必不可少的工作，但我们决不能把研究应有的步骤，搅乱放肆，至于未有圆熟的表现本能尽高唱自己是怎样有意思的流派，我觉得一般的研究艺术者太可怜了，不论个人或团体，几于都笼罩着虚伪的瘴气，既不能严正地督促自己努力，又处处以物质为前提，虚荣做幌子，徒然实现了相互倾轧的勾当，将永远使中国底艺坛、中国底民族无伟大之发展。我们不欲夸大说怎样振作，但至少要希望做到能找出自己的短处刻苦地去探求，有几分力才干几分事，当时的我们，就以这点来供（贡）献给社会，后来因着多数爱好绘画者的要求，也就根据这点来成立了我们现在的研究团体"[6]。

至于这本画册的出版缘起，陈秋草在序言中说："研究团体成立了，浅薄的历史底过程上，幸得予我们以相当的安慰；可是自己画画的机会反而短缺，闲来翻看旧作，觉得稚弱的所在自然不少，沈毅处也还值得回味；同时对于几度展览中被卖去的画品，不禁又起了恋念。十八年残冬，承商务书馆的好意，预备把我们的粉画精印一帙。粉画的专集，国内原属创见，一方面又得留些旧痕，我们非常起劲；特地将已卖去的作品如雪鸪底《黄泉之岛》《微雨》《最后之胜利》《花一般的诱惑》以及我底《法公园之初夏》《银灰色的薄暮》《归宿》《残留的印象》等作设法汇集制版，不幸，在印刷的经过中，遭了一回重大的火险的波及，这些比较心爱的画竟至于大半的被毁灭了！这样迟迟地延搁二月之久，不得已加入了次选的近作重行付锌，并且于每幅的首页，附写一些随感，我们的愿望，只在把这一时期的所得作一度供（贡）献，极不敢与现在的所谓先哲争一日之短长；同时也明了时代是不绝地向前推移，我们的思想情感一切都随着现实无形转变，安知今日所好，非明日所恶，更谈不到有所卖弄，不过很惭愧画的写的都不免欠缺，十分盼望鉴者予以指教。末了，对于商务书馆能予我们这些出版的机会，和李拔可、黄蔼农诸先生多量的帮助，我们深切地感着欣幸，同时表示无限的谢意。"

方雪鸪在序言中也表示感谢说："在国内，美术的空气还是十分静寂，画册的出版，寥寥无几；商务书馆竟认识了我们的粉画，能负起发扬的重任来印制此集，当然非常使我感幸，但是也很盼望鉴者赐正。"

二

如上所述，这本画集共刊登了陈秋草、方雪鸪每人各8幅粉画，共16幅作品。同时这本画集"于每幅的首页，附写了（陈秋草先生的）一些随感"。下面笔者结合画作及陈秋草先生的随感，详述这些作品。

1.《芝山之夜》（陈秋草作）（图2）

这幅作品初看似是风景画，实际是一幅借景抒情之作，陈秋草先生随感云：

记得第二次夜游，刚逢月明天气，那是在芝山之南冈，一支到横山岭必经的山路。高风吹拂着满山底樟树萩萩地微响，一抹深沉的冈影反映着夜光中的对岭，将那些纷乱的野屑残碣，都化作一片灰黯的颤动；高耸的山树背着明净的夜月，银色的薄云浮动于苍蓝的天空。我走下小坡回头正独自徘徊观望，佣夥阿火提着灯笼恰来找我回去，昏黄的烛光照着他依稀可辨的神气，一步步地正从土级走来。这凄清的背景表现出更撩人的情调，完全入于一种诗的意境。我立刻忘记起一切底环境，心头充满着莫名的喜悦和满足，直到回来的途中始终还怀想着这憧憬的印象。十七年夏秋草返甬草草堂，境四日之光阴默写是作。

这则随感在上文陈秋草先生述说这些粉画创作缘起时也几乎原文照抄，他并且交代说"从这回起，抵得家里，就开始我的粉画工作。同时因继续的努力，在宁波写成的有《银灰色的薄暮》《流水落花春去》《春暮》《北斗河之夜钓者》《桃色的云海》等作，虽然写成了的《芝山之夜》，不见得一定属我惬意之作，但是在我艺术生活的过程里，那一次的夜游，要算是最可回忆的一刹那了。"

由上述可见，这幅画是22岁的陈秋草先生1928年第二次探访家乡宁波鄞县芝山夜游感受之默写之作。画面画夜晚的芝山之南冈山路，采用侧重仰视角度，山路两旁左右各两株参天樟树，左边两株挺拔，右边一株歪斜，一株挺拔，丛林密布，参天樟树间秋天的月明夜色，银色的薄云浮动于苍蓝的天空，画面右下山路一青年佣夥阿火提着灯笼似在找寻作者。整个画面，作者欲表达"凄清的背景表现出更撩人的情调，完全入于一种诗的意境"，对于此情此景，作者"心头充满着莫名的喜悦和满足"，此作，陈秋草先生虽然自谦地说"不见得一定属我惬意之作"，但从其花了4天的时间才完成此作，亦可见，此作既是他的精心之作，也是他开始从事粉画的处女作。细细品味整幅作品，确如作者所言有"一种诗的意境"。

2.《醉人的酒香》(方雪鸪作)(图3)

这幅作品是雪鸪先生1928年初秋所作，画面画一对衣着服饰打扮时尚紧靠而坐的青年男女，女生一袭金黄色旗袍，珠光宝气，粉脸通红，斜瞥着眼睛，右手曲肘向上贴胸，左手折肘撑胯侧身而坐。男生光鲜平头，着西装内衬白衣，双手手指交叉右倾依女生靠坐。画面下部二人面前略露一餐布圆桌，桌上直立空酒瓶空酒杯各一。对于此作，陈秋草先生的随感云：

所谓翩翩的风度，而今只潦倒的醉容；所谓窈窕的琼姿，而今只跳荡不定地一对带刺而闪烁的眼睛。瓶已是空虚而在轻微地起着一种震颤，透明的玻杯已没有一滴浅绛色的余沥，也不知是酒香，花香，衣香？只在这灯影模糊的四隅荡漾。

如柳枝一般轻盈的少女，富有诱惑性的软醉的肉体，鲜紫的花朵，浓碧的酒浆……这些都是雪鸪描写的对象，他在作《醉人的酒香》的时候曾这样说过："……而今以后我将开始写尽我胸头被压迫的牢骚，也将使一般人尽量地悲愤痛恨或者是咒骂我……"

雪鸪作于十七年初秋，秋草附题。

显然，整幅画面表现的是这对青年男女酒后的空虚与无聊。在人物的造型上，方雪鸪先生有意识地对此进行了精心刻画。

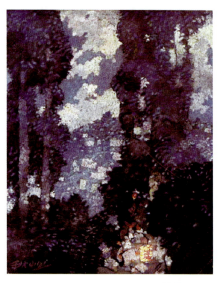

图2 《芝山之夜》(陈秋草作)

图3 《醉人的酒香》(方雪鸪作)

这幅作品1928年7月6日至8日曾在上海西藏路宁波同乡会四楼举行的《陈秋草、潘思同、方雪鸪水画粉画展览会》展出过。图版曾刊载1928年7月7日出版的《上海漫画》第12期，（鲁）少飞曾在该期发表文章介绍。

3.《S画像》（陈秋草作）（图4）

这幅作品曾发表于1929年的《白鹅画展》，亦曾收入《秋草赋》第39页。陈秋草先生随感小诗云：

呵，S！／记否如轻烟一般的过去？／记否在这苍茫的人世？／虽然也只是匆匆一值，／无端的韶华，二度轻逝。

我吧，依旧，依旧如是！／也不失望，也不怅惘；／也不傲笑，也不恐怖；／凭谁说我愚人也好，蠢人也好，痴人更好，／一般陶醉的光阴，我并不依恋尝试。／依旧负着自己的重载，／奔疲于这荒漠的所在，／尽血汗洒遍了荆棘的途次！

呵，S！／我从不写人，终于为你写了。／你那梅花般清绝的风姿！／你那充满着青春的血潮在起伏的情绪！／我很侥幸，不道想思苦；／愿闲来静对画面，／尽情把往事追攀，离怀倾诉。

没有别的值我回忆，／没有别的在我眼底心头盘旋，／纵然将永远地蹀躞于这艰辛的去处；／画里的你呵，已够把我的枯寂安慰住。／任相见也罢，／不相见也罢，／但留得画在，／一样的旧时意趣。

十九，十，秋草。

显然，这幅作品应该反映的是作者的爱情故事。画面满构图刻画一着红花色旗袍侧身侧面年轻女子，双手交叉于沙发椅而坐，发式新潮，青春靓丽。背

图4 《S画像》（陈秋草作）

景似为华丽西式室内。整幅画面色彩斑斓，但靓丽女子表情幽怨，似有心思，正合作者随感小诗意境。

4.《(浦江)晓色》（方雪鸪作）（图5）

这是方雪鸪的一幅黄浦江之晨的风景之作，画面描绘黄浦江畔，朝阳初透，舰影朦胧，一片晓雾迷漫中，树林之中几个人物似在观日出。对岸银灯三四，巨厦巍然。陈秋草先生随感云：

长在若大都会的上海，自然也有很多光怪的对象可供描写，层楼峻宇，人影灯雾，有人以为太过错杂，我和雪鸪却正以无可驻写为苦，白天既感不便，晚来又多无缘，有时觉得早晨不但空气清新，阳光更多奇趣，难得破晓起来，匆匆出去一酬夙愿，要算是生平快事了。

早晨佳妙的所在，莫过于黄浦江畔，朝阳初透，舰影朦胧，一片晓雾迷漫中，银灯三四，巨厦巍然，这样的背

图5 《(浦江)晓色》（方雪鸪作）

景里，就是随便把平时以为憎恶的东西措置其间，也觉得别有趣味；何况雪鸪是生性冷隽，酷爱冷隽对象，而又善作冷隽画品的作者，当然的，他的兴味是更比我热切，他的所作自是不问可知。

《浦江晓色》是他满意的近作，也可作为我们在上海早晨写生的纪念品，同日写成的，还有他底《雾里的俯瞰》和我底《劳动者的清晨》，可惜都已卖去，不能长相留得。噫，人事倥偬，看几时再有这般机遇！秋草题雪鸪近作。

通观整幅画，确实能感受到陈秋草所云，方雪鸪是一位"生性冷隽酷爱冷隽对象而又善作冷隽画品的作者"。

5.《春暮》（陈秋草作）（图6）

这幅作品是陈秋草先生1928年4月初偶游老家宁波西乡李氏旧庄不能忘怀之作。整幅画面采用特写镜头构图，描绘满架紫藤花影，紫藤花影之下是曲折的

石板路。陈秋草先生随感云：

是暮春时节，斜阳天气，分拂着满架紫藤花影，来到这荒去的孤庄，但静悄悄地一点没有声息，偶然有几只麻雀掠我飞过溪去。

一湾溪水环着半亩平坡，而我留恋的所在又恰当紫藤浓荫，柔和的外光正在花间闪动，风来更颤落了些离梗软叶，从繁枝隙里窥到下临的溪面满布着浅碧的浮萍，犹如一片平野的绿茵，鲜艳得使人浑忘春之将逝，扁舟一叶，恍惚静泊在堤边，也像波动于飘萍之际。

这柔和的斜阳，这离梗的软叶，这颤动的花枝，浅碧的浮萍，恍惚波动又静泊的小舟，这一切的一切，看来都好像在同一的光波里成了无数绚烂的斑点，点点闪动起我这沉寂的情感。

十七年四月初，偶游西乡李氏旧庄，不能忘此景，写以自遣。秋草。

前文中陈秋草曾交代"在宁波写成的有《银灰色的薄暮》《流水落花春去》《春暮》"，可见这幅作品描绘的是作者在老家宁波西乡李氏旧庄所见之景。通观画面，色彩绚烂斑驳，确有"无数绚烂的斑点，点点闪动起我这沉寂的情感"的效果。

6.《凄凉之街》（方雪鸪作）（图7）

这幅作品是方雪鸪1928年夏俯瞰上海街头随感而作。画面描绘夜幕下的街灯—鸎歌者幽暗踽踽独行。街灯的亮色与鸎歌者的暗淡形成对比，一片凄凉之景。陈秋草先生随感云：

那年我和雪鸪还伏处在L路的T里，虽然只二间后楼的所在，斗室中倒也别有天地，四围壁上满布的习作零乱得几于要掉下来了，三只写字台上散叠着许多画集纸卷油布颜色，琳琅殆遍，也无

图6 《春暮》（陈秋草作）

图7 《凄凉之街》（方雪鸪作）

所用于写字，整日里埋头思索，动手工作，绘画，纵谈，狂笑，鼓琴，歌唱，拉杂地进行着过日子。

我最爱雪鸪在那些日子里头写成的代表作《黄泉之岛》和《微雨》，而最恨的也莫过于《黄泉之岛》的被卖去，和《微雨》之被毁灭，但幸还有继续这两帧努力的成功作《凄凉之街》。

《凄凉之街》是雪鸪在十七年夏夜俯瞰街头随感所作，全幅以立体的措置象征光的节奏，幽绿的色调表现出凄楚的景况，背景非常写实，街灯是那么惨淡，鸎歌者是那么生涯寥落地踽踽独行……呵，我不禁又感到人世的环境中，能有几个在注意到这荒漠冷酷的情味来！

雪鸪作于十七年夏，秋草附题。

显然，这幅作品表达了作者对人世荒漠冷酷的现实的感叹及对鸎歌者的同情。

7.《初一之画》（陈秋草作）（图8）

这幅作品是陈秋草1930年大年初一的静物花卉作品。画面描绘高低起伏的衬布上一满是鲜艳花卉的花盆之下，环绕三三两两的各色水果十一只，其左侧是四只水果放置于果盘之上，其余则散落周围。何以要大年初一画如此水果静物花卉？陈秋草先生随感交代说：

"是什么花呢？一大丛杏黄而又带着银红的闪色，深绿色的硬叶同样地和花朵不时在我手里动摆，……呵！这多么富丽的色彩……"当我又买了满筐的苹果，从吴淞路蹀回来的时候，对于手里一束不知名的鲜花，几番这样起着踌躇。

足有四月之久没有画了，心头感着重

量的压迫,实在是时间支配了我,天天这样机械地过着生活;偶然也有可以自在的机会,却除了和雪鸪消磨于电影酒叙聊以排遣几日来的郁闷以外,一时竟也振作不起拿着画笔去一醒这麻木了的神思。

素昔爱写花果的我,自从被偷去了《降色的花》和毁灭了的《外光之静物》二帧以后,时时眼对着明艳的花儿,提不起兴来描写。一年容易,又将新春,在最后一次我和雪鸪痛饮于S酒楼的十八年底除夕之夜,我们决定无论如何要牺牲新年娱乐的时间来埋头制作。

一夜光阴的间隔,新年终于来临了,早起就去买花果来布置一样静物的章法,穷一日之力,终算点染成功,但这是什么花呢,我到现在还不大明白;如果问我十九年度又努力得多少画呢,我又无可置答。噫,初一之画!秋草。

显然,这幅作品是陈、方二人经历画作被盗打击后决定振作之作。整幅作品色彩鲜艳,构图采用常见的花卉静物写生之法,正合《初一之画》之画题,似应暗示一切从头开始,从最基础开始。

8.《生的刹那》(方雪鸪作)(图9)

此作当为方雪鸪1930年之作。画面下方画人头骷髅之边,发光的蜡烛之上,乌云背后金光四射,白驹跃出,奋力奔腾前行。对于此作,陈秋草先生随感云:

是寂寞之夜,/是悲咽的秋之黄昏!/是飘摇的烛光颤不定的幽森,/是流不断的蜡泪残痕。

烂漫的花朵年复年,/但终于随流水飘沉;/尽千万的绿叶翳,/又几时不向西风凋零。/呵!这短促荒漠的旅途底过程,/这刹那的人生!

莫要勾留,徘徊;/莫要欢乐,悲戚,吞声,饮恨。/爱原不是安慰生之甘果!/这样颠沛的环境中,/这短促荒漠的旅途底过程,/那里还留着一片净土,/那里来真爱的寄存。

恍惚如白驹一般的奔腾,/也恍惚似乌云一般的飞升;/这模糊的瞬间,如梦的蒙浑,幽冷,/恕我是个愚者罢,我不信,/但留得一个灰暗的骷髅,/说就是生的意义,死的写真。

我没有别的需要,/我只要死在一个时刻怀想的渺茫迷离的境地,/我愿望做一个曾经时刻不断地努力创造过的灵魂;/然而这刹那的人生,/这短促荒漠的旅途底过程!

十九年冬,为雪鸪所作《生的刹那》赋此,秋草。

可见这幅作品表达了作者对生命的思考及其迷茫与苦闷之情。整幅作品象征意味浓厚,充满想象,希冀努力冲破迷茫苦闷黑暗的现实。

9.《流水落花春去》(陈秋草作)(图10)

这幅作品是陈秋草1928年3月在老家宁波所作。画面描绘湖面高涨,水流激荡,一写意女子立于岸边石上丛枝大叶下,观激荡水面。整个画面采特写近景构图,光色斑斓,韵味十足。陈秋草先生随感云:

碶桥的流水不断地狂泻,那种冲激的水声,十年来静坐在家里的时候,隐约都可闻得。

实在的,僻居于冷落的北郊的我,觉得除了尽呆对着流水出神以外,竟找

图8 《初一之画》(陈秋草作)

图9 《生的刹那》(方雪鸪作)

不到什么可以遣兴的东西。梅妹与我倒有同好,我们一闲就来依着石栏杆或者龙头石旁徘徊。

三月天气的上流湖水正是十分高涨的时候;从桥脚高处横泻下淡碧的清濂飞冲入浅滩的江水闪变作一片明澈的绿色,夹杂着漂白的水沫滚滚地狂流;梅

图10 《流水落花春去》（陈秋草作）

图11 《一个〈装束美〉的读者》
（陈秋草 方雪鸪作）

妹站在龙头石边，恍惚看去正像在牵动着大地向后推移，也不知是那姓的墙角垂出一丛不知所名的大叶之枝，白的小花不时在头上散飞。

秋草作于十七年三月流水之隅。

碶是古代宁波沿海民众为拒咸泄洪，在长期的生产生活实践中所发明的水利设施，大凡沿海有河流耕田，以及部分内陆江河交汇的地方，多筑有碶。从陈秋草先生前文"在宁波写成的有《银灰色的薄暮》《流水落花春去》《春暮》"及上述随感来看，可证描绘的是其家乡之景。

10.《一个〈装束美〉的读者》（方雪鸪作）（图11）

《装束美》是陈秋草、方雪鸪合作于1926年由"白鹅画会装饰画研究部"出版的一本有关妇女时装装束的画册。茅子良先生对其有较为详细的介绍[7]。由于其新颖美观，受到读者青睐。这幅作品正反映了这一情况。画面画一着高跟鞋浅白蓝色旗袍扎花长辫年轻少女，左手翻开《装束美》，右手倚靠沙发而坐。画面上沙发、背景窗户，色彩斑斓，光影迷人。陈秋草先生随感云：

十五年春，以写生余闲，戏作仕女二十帧，一时画得兴起，为要特别注意线条运用的缘故，连废了三本拍纸薄的纸料才得选成，题曰《装束美》，临了又为不易印刷的关系至于寄到日本去印来，结果，形式果然不错，所费却已不赀。

我和雪鸪同样有这种皮气，做事处处不能容忍自己，可又处处不求表白。

《装束美》出版以后，极不顾虑到外界怎样的见解，但自己觉得出钱能办得将自己刻意经营的东西尽量供（贡）献于人就是快事。不谓三年来仕女写作的画风，甚至于妇女装束的变迁，竟因此造成一种新的趋向，又未始不是幸事。

《一个〈装束美〉的读者》是雪鸪十七年春为Y女士写像之作，色调的轻快明丽，饶有外光描写的意味。我虽然没见过Y女士，但想象画中那样坚洁而静美的神态，我很诧异，《装束美》何幸有这样一个代表读者。十七年春雪鸪写Y女士像，秋草附题。

从上述随感可见，这幅作品是方雪鸪1928年春为Y女士写像之作，整个画面确如陈秋草先生所云："色调的轻快明丽，饶有外光描写的意味"。同时亦可知《装束美》印刷精美，盖因陈、方二人做事费心，高价在日本印刷之故。

11.《彷徨》（陈秋草作）（图12）

画面画一脚、手戴锁链的裸体女子，披头散发，周遭被幽暗笼罩。此作陈秋草先生随感云：

四围都在一片幽暗的笼罩中，望不尽的嶙峋山岩，走不尽的崎岖崖壁。她满怀着恐怖，孤独地，战栗地，终于悲泣，彷徨于这魔气迷离的境地。

她永不想这人类有忠勇的男性可以给予一些纯爱的维护，她感觉到这世界的空虚！她拖曳着这杀人的束缚——零落地被烂漫的天真、纯洁的性灵——拼发的热情所激破的旧时代底断束——跄踉地来这幽谷狂奔。她愿望找出一所光明的去处，重新创造出一个伟大的现在；但是，过去的创伤麻木了她的神志，恍惚的前途使她苦于辨别，呵！这里在辉耀的是光明罢；然而远处恰又似许多人众呐喊的声音。

呵！这辉耀的光明，该不是诱惑她去堕落的火光罢！她终于孤独地，战栗地，悲泣，彷徨于这魔气迷离的境地。秋草。

由上述随感可见，这幅作品与上述方

图12 《彷徨》（陈秋草作）

图13 《临流》（方雪鸪作）

图14 《晨曦》（陈秋草作）

雪鸪作《生的刹那》表达的主题思想有相似之处，表达了他们的苦闷、彷徨，希望冲破现实的黑暗。整幅画作无论是构图还是色彩都较好地表达了这样的情感。

12.《临流》（方雪鸪作）（图13）

这幅作品曾在1929年7月6日—8日在上海南京路市政厅举行的白鹅画会第二届展览会上展出过。1929年7月6日出版的《上海漫画》第36期曾刊载，亦载《秋草赋》第36页。画面描绘明媚的晨光相映着流动的清漪，向阳门前、临水大树底、白石上褐色水桶边一个玄衣少妇正在洗濯。水面小船、光影淋漓流动，生趣盎然。此作陈秋草先生随感云：

我于绘画最爱作小品的素描，平时一本较大的速写薄和一枝软性的铅笔是不常离手的，二年来点检起来，居然也有四五十张自己认为悦意的东西了。所作多数偏于风景的描写，不过是从来个人出去的野外散作。

这是一件有趣的回忆，记得有一次强着雪鸪同到我乡镇海和天潼作短期旅行，专事铅笔速写，原想在最短的时间内，写尽各个所爱的对象，其实雪鸪是不大爱作素描工作的，虽然，镇海山水的壮伟，天潼岩壑的灵奇，育皇寺观的离丽，我们是同样地遨游欣赏叹美，对于写生的工作是同样的努力追求；但是雪鸪终免不了怪我："这样值得徘徊的途次，完全是被我板板六十四主义所捣的鬼，弄得一张色彩的描写也收获不到……"我没有别的说"……如果这样，你不妨将倒霉的东西完全给我，我倒十二分愿意收买……"我们不觉都笑出来了。

在归途的舱中，他怀着神秘的笑颜给我看一张粉绘的水埠；明媚的晨光相映着流动的清漪，向阳门前，临水树底，一个玄衣少妇正在洗濯……仿佛地似曾见过。呵！原来这张东西竟破坏了我这次板板六十四主义。雪鸪作，秋草志。

可见这幅作品是方雪鸪应陈秋草强邀回乡之作，虽是写生，但通观整幅画面，抒情写意，不重写实，色彩斑斓，属意象之作。该作现留存于世，孙为先生收藏，通过陈秋草先生的随感，我们可得知该作之创作缘由。

13.《晨曦》（陈秋草作）（图14）

画面描绘晨光微曦之下两只海船，是一幅风景画作。对于此作，陈秋草先生随感云：

白天，在我们的北郊，沿江的天际多罩着银色的层积云，偶然露出几处平空，正如蓝宝石般的闪耀；灰黄的江水滔滔地北流，散泊的黑沙船一样都是舣舻翠舳，这相映成的气象十分雄伟魄丽，我记起此情此景，就要痛惜到我自己最爱的旧作《银灰色的薄暮》是怎样可恨的毁之于火，同时也不得不连想及这帧同日速写成的《晨曦》了。

十七年春尽，正是我画兴最高潮的时候，写得起劲，往往一早就到附近的江干去找寻绘画的对象，《晨曦》是在最早一天的晨光微曦中写得的一帧。那

图15 《秦淮雨》（方雪鸪作）

图16 《悄坐银屏前无语独幽思》（陈秋草作）

时江上还浮动着夜来初霁的雨气，云淡风暗的天空，薄薄地透出一层朝曦，滩边浅泊一只海船，倾欹的舵影映入水涯只微妙地起着波动，一切都在静穆中给予我一个明快的感象。

记得鹰鸟一声高啸，才觉得有些晓寒冲人；起身归来，岸旁的天灯，还在飘摇着暗红的残火呢。秋草。

整个画面通过轻快的笔触来表达明快的意象，干净有力。构成感强烈，显然作者吸收了西方现代绘画艺术的有益技法，达到了良好的画面效果。

14.《秦淮雨》（方雪鸪作）（图15）

此作是方雪鸪根据1926年在南京所作旧稿于1928年改作的粉画。画面截取烟雨蒙蒙之下的秦淮河一段，描绘雨中秦淮河及其两岸房舍、楼阁等等之景。对此，陈秋草先生随感云：

在我们研究绘画的过程中，曾经四次到过南京，其中三次都在晚秋，一次正当炎夏，而最可记的，第一回到南京，差不多一个月的光阴，十分之九是在雨里过的。

现在想来那时候确可以算是生平的努力时期了，整天御着长统厚皮鞋，画箱画架写生凳以外，还要带上些洋伞伞架至于热水瓶，挂得满身莫明其样。当时倒也并不怎样以为麻烦，除了罢不来的睡眠和吃饭，画画与生活是完全混做一片。

秦淮旧舫，玄湖残荻；紫山烟峦，燕矶风帆……虽然，这些已成为我们眼底心头默写得出的过去印象，但是想起我们现在的生活来，真是远不如那时的闲散自得了！

《秦淮雨》是雪鸪十五年时旅京旧稿，十七年改作粉绘，因着他个性的沉静，阴暗的描写自是他的特长。这一帧色调非常神秘，淡淡地一层渲染，深刻的写出秦淮雨态，点点滴滴，不禁使我又回味起那时雨中生活的浪漫来。十七年雪鸪改作，秋草附题。

从整幅画面来看，作者擅长描绘幽暗神秘之景的特长发挥得恰到好处，光色下的秦淮雨态别有一番韵味。

15.《悄坐银屏前无语独幽思》（陈秋草作）（图16）

此作描绘画家画室屏风下的女人体模特，作者采用了轻快的速写笔法，画面干净利落。此作陈秋草先生随感云：

她悄然地独坐于银屏之前，沈着的目光好象在默记时点的转变，又像在细味着过去的苦闷和现实的勉强，带乱的细发分散于这曾一度受热的熏陶而红晕的双颊，虽然一样是赋有青春健美的肉体，然而内心的跳跃和血潮的涌现，使我感觉到她肌肤间无形地被激动起轻微的战栗。

"……自然的，一般的传统观念束缚下的人们底心理，终是十分讥笑模特儿生活的轻卑，就是模特儿自身又何尝不是惴惴地在勉强支持。在中国，因为缺乏相当的调养和习惯的约束所造成的生理上多处病的体态是常见不鲜的，模特儿终于为了物质的需要，把她懒怠的神情松解的肉体当作一件呆板的工作去牺牲，当然很难得有自己愿意愉快地去受任这种尝试和训练的女子；但，这于我们研究绘画的进行上是多么不便呵……"在这画室的四围，必不可少的时钟的摆动和纸笔的描划作响以外，一切都很静默，我速写完了，人体和画面相映之下，不断地这般思索。秋草。

显然，这是一幅反映作者对女人体模特的生活及思想进行思索的近于速写之作，表达了对女人体模特的看法。虽近速写，但画面完整，人物精神状态刻画的比较传神。

16.《花一般的诱惑》(方雪鸪作)(图17)

画面满构图特写一发戴白花,露肩侧身转头斜视年轻女子,如拍照一般。陈秋草先生随感云:

我尝这样说过,现代女性所给予我们底印象,在有形的方面说,尽够得着我们的理想在不断地前进。从无形的方面看,我们当然不敢说女性是永久缺乏创造精神的,或者是被片面的理智所征服的,又或者是为物质的蒙蔽丧失其坚忍甘苦意志的;我们只能自己叹嗟地说,女性于我完全是一种无缘的邂逅,是一回不会经意的遭遇,最后也可以譬之于丛刺的玫瑰。我们只能尽力歌颂她的色相,表现我们内心所感到的美丽,但并不觉得需要如一般的所为把她攀折,更不愿同样地说,我有怎样宝贝的瓶儿可供移植。噫,君不见摧折来的花朵是待得几时长向荣么!雪鸪此作无以名之,名之曰《花一般的诱惑》。雪鸪作,秋草志感。

从上述随感可见,这幅作品表达了方、陈二人对现代女性的感受,反映了他们对女性不亢不卑的态度。整个画面仅用心刻画人物的神情外貌,其余背景等全一带而过,干净利落。

结语

中国近现代艺术史研究,虽然离我们时间最近,资料也算丰富,但却存在作品存世不足的现象。如何研究中国近现代艺术史,固然有作品留存于世的,值得我们重点研究;但还有的是没有作品留存,但有作品图片留存,如要真实的书写中国近现代艺术史,显然不能不关注这些没有作品实物留存但有作品图片留存的"作品"。

《秋草雪鸪粉画集》刊载的这些作品,目前笔者仅见《临流》留存于世。这些作品有的具有装饰性,形式美感强,色彩艳丽;有的画面上有很明显的西洋现代艺术的元素,吸收了印象派的光与色的技巧;有的色彩灰暗,多体现作者个人对现实、对人生、对时代的感悟与思考,苦闷、彷徨、抗争等等之情清晰可辨……此外,我们还能感受到这些作品多讲究意境,具有鲜明的民族特色及时代特色。

更为难得的是,这本画集每幅画作都配有陈秋草先生的随感,细读这些随感,但见文笔清新、短小精悍,文体各异,或散文,或诗歌,或记叙,或抒发他们的欢娱,或低吟他们的忧伤,或昂扬他们的激情……真是难得的异常珍贵的研究陈秋草、方雪鸪艺术创作与心路历程的第一手材料。读者在欣赏这些精美的粉画作品的同时,直接读着陈秋草先生这些同样优美的随感,不啻是一种真正的双重艺术享受。

粉画作为一个外来画种,传入我国虽有近百年的历史,上个世纪二三十年代可以说是我国粉画发展的第一个高潮期,但学界对这个时期的发展情况的认识,可以说是很模糊的。我国第一本粉画集《秋草雪鸪粉画集》的重新发现有助于我们认识和了解粉画在我国早期发展的真实面貌,对于研究白鹅画会及中国早期洋画运动有着重要的参考价值,同时,对当下的绘画创作应该也有一定的借鉴和启示意义。

注释:
[1] 刘开渠:《画坛耆宿陈秋草先生》,《中国画》1987年第4期。
[2] 徐昌酩:《上海美术志》,上海书画出版社2004年版,第33页。
[3] 陆权,樊晓春:《秋草赋》,上海文艺出版社2006年版,第38页。
[4] 韩利诚:《艺惠社会 百年秋草 陈秋草诞辰百年文献集》,浙江人民美术出版社2006年版,第42页。
[5] 图见《李超士画集》,上海人民美术出版社1985年版,第11页。
[6] 这本画集《最后之一页》还刊登了陈秋草、方雪鸪为这个绘画社团写的介绍语:"秋草、雪鸪深感我国美术之衰落,为谋发扬研究艺术之真精神,使爱好绘画者得有相当之研究处所从事研究高深艺术起见,特于十七年秋,创办白鹅绘画研究所;十九年经上海特别市教育局核准立案,认为宗旨纯正,设备完美,并转呈各重要机关备案。设施分日习、半日习、夜习以及通信研究四部,不论性别,不限时地,凡具挚爱好绘画而于文学有相当程度者,均得随时加入研究,科目各项俱备,详章函索即寄。最近以扩展关系,迁入北四川路长春路三六七号四楼大厦新址;有志艺术者,秋草、雪鸪等固极愿其加入共同探讨也。"
[7] 茅子良:《白鹅画会及其〈装束美〉》,载茅子良:《艺林类稿》,上海书画出版社2009年版,第65—70页。

(栏目编辑 胡光华)

图17 《花一般的诱惑》(方雪鸪作)

从东洋到西洋：中国近现代美术教育制度的变迁

蒋 英

（上海大学上海美术学院，上海，200444）

【摘 要】中国近现代美术教育制度是在不同时期学制及与之配套实施的课程标准与教学大纲的基础上形成的。自清末建立以来，几经变迁，对中国近现代美术教育的发展起着决定性的指导作用。本文将从制度建立、体系建设与机制完善三个层面考察中国近现代美术教育制度的变迁；在此基础上，分析各阶段美术教育制度的利弊得失及其深远影响。

【关键词】近现代美术教育 制度变迁 体系 癸卯学制

作者简介：
蒋英（1972—），女，江苏丹阳人，上海大学上海美术学院副教授。研究方向：中国近现代美术史。

一、清末学校美术教育制度的建立

1. 癸卯学制中的图画科

1904年1月13日清政府颁布了由张百熙、张之洞、荣庆拟定的《奏定学堂章程》[1]，这是中国近代第一个由政府正式颁布并付诸实施的学制——癸卯学制。

新学制主要由16个奏定各级学堂章程组成，各章程基本分立学总义、学科程度及编制、计年就学、教员管理员、屋场图书器具，其中每级学堂章程的"学科程度及编制"部分均对各学段修业年限、主要科目、各科要义、各科周学时与主要内容及授课方式作了简明扼要的规定。其中有关美术学科的内容归纳整理如下：

与之前的壬寅学制相比，癸卯学制除了规定修业年限、主要科目及各科周学时外，还增加了各科要义。尽管小学、中学与大学的"各科要义"表述不同，但基本可以理解为各学科的教育目的或培养目标。

癸卯学制中规定初等小学堂图画科目的要义"在养成其见物留心、记其实象之性情"[3]，高等小学堂图画科目的教育要义"在使知观察实物形体及临本，由教员指授画之，练成可应用之技能，并令其心思习于精细，助其愉悦"[4]。可见，癸卯学制小学堂图画科的教育目的重在培养学生的观察、临摹能力。

中学堂尽管没有专门的各科要义，但在教法中却规定中学堂图画科教法如下：习图画者，当就实物模型图谱，教自在画，俾得练习意匠，兼讲用器画之大要，以备他日绘画地图、机器图，及讲求各项实业之初基[5]。此外，癸卯学制中属于中等教育的还有中等农工商实业学堂和初级师范学堂，两者的图画科培养目标主要也是"以备他日绘画地图、机器，及讲求各项实业之初基"[6]。

高等学堂、大学堂、高等实业学堂及优级师范学堂中，格致类、农工类专业中均设有与图画相关的科目，内容以各科制图为主，体现了近现代发展高等教育，服务工农诸业以强国富民的教育宗旨。

从表1中主要科目、各科要义、各科周学时、主要内容及上述从初等到高等学堂的图画科"要义"可知，癸卯学制中设置图画科的主要目的是为振兴实业，辅助工商。因此，这一时期"实用"是图画科的主要特色[7]。

尽管癸卯学制是在国人急于教育救国、美术强国，模仿日本形成的一个不尽完善的学制，有着鲜明的时代局限性，但该学制的建立与实施改变了中国封建社会官学、私学、书院三种教育形式并立的旧格局，为中国现代学制的建立奠定了基础。[8]并且癸卯学制的颁布实施，为包括图画科在内的各学科教育体系的形成奠定了学理基础并提供了制度保障。

2. 学校美术教育体系的建立

清末学校美术教育体系初步形成主要体现在两方面，一是图画科已成为国民教育的重要组成部分，二是各级各类学校中美术教育得到了快速的发展。

癸卯学制奠定了三段六级[9]完整的国

表1 癸卯学制中有关图画科的规定[2]

学段			修业年限	授课内容	开课时间
小学程度	初等小学堂		5	简易之形体	加授之科目，均作为随意科目。
	高等小学堂		4	简易之形体	第1、3年每周2学时
				各种形体	第2年每周2学时
				各种形体、简易几何画	第4年每周2学时
中学程度	中学堂		5	自在画、用器画	第1–4年每周1学时
	初级师范学堂		5	自在画、用器画	第1、2年每周2学时
				自在画、图画次序法则	第3–5年每周1学时
大学程度	高等学堂		3	用器画、射影图画	第1年，4学时/周
				用器画、射影图画 阴影法、远近法	第2年，3学时/周
				用器画、阴影法、 远近法、机器图	第3年，2学时/周
		土木工学	3	计画制图及实习	第1年，18学时/周；第2、3年，22学时/周
		机器工学	3	计画制图及实验	第1年，23学时/周；第2年，20学时/周
		造船学	3	应用力学制图及演习	第1年，2学时/周
				船用机关计画及制图	第1年，6学时/周
		造兵器学	3	应用力学制图及演习	第1年，2学时/周
				机器制图	第1年，10学时/周
				计画及制图	第2年，12学时/周；第3年，27学时/周
		电器工程学	3	机器制图	第1年，4学时/周
				计画及制图	第2年，8学时/周
		建筑学	3	应用力学制图及演习	第1年，2学时/周
				制图及配景法	第1年，3学时/周
				计画及制图	第1–2年，5学时/周；第3年，24学时/周
				配景法及装饰法	第1、2年，1学时/周
				自在画	第1年，2学时/周；第2、3年，3学时/周
				装饰画	第2年，4学时/周；第3年，3学时/周
				建筑历史	第1年，1学时/周
				美学	第2年，1学时/周
		应用化学	3	计画及制图	第1年，8学时/周；第2、3年，6学时/周
		火药学	3	机器制图	第1年，2学时/周
				计画及制图	第2年，6学时/周；第3年，3学时/周
		采矿冶金学	3	计画及制图	第1年，7学时/周
		算学、物理学、化学类	3	临画、用器画、写生画	第1年，2学时/周
				木工	第1、2年，3学时/周
				木工、金工	
		动、植、矿物及生理类		临画和用器画	第1年，2学时/周
				写生画	第2年，2学时/周
	译学馆		5	自在画、用器画	第1、2年，2学时/周

民教育体系，且规定在初等和中等教育中开设图画科，高等学堂及大学的格致科、农工等科中开设有与图画相关的制图科目。与中高等学堂学力相当的各级师范学堂及实业学堂中的农、工等科也开设有图画或制图等科目。可见，从制度的层面而言，图画科在整个国民教育体系中已占据了比较重要的位置。

癸卯学制颁布后，我国近代各级各类学校教育获得了较大发展。根据清政府的统计，到1909年，全国共有小学堂51678所，中学堂460所，高等学堂127所，师范学堂514所，各种实业学堂254所[10]。尽管由于师资、教材或设施等客观因素限制，可能一些学校暂时无法开设图画科，但总体而言，图画教学还是在国内尤其是大中城市得到了很大面积的普及。使图画科从制度层面的文字规定落实到了府、厅、州县各级学校的美术课堂，切实形成了学校美术教育体系的雏形。

值得关注的是，为了确保全国各地大、中、小学校图画科目的开设，这一时期师范学堂的美术教育得到了迅速发展，并取得了显著的成效。1906年两江师范学堂首开图画手工科，接连办了甲乙两班，两班各30名学生。他们毕业后分赴苏、浙、皖、赣等省从事美术教育工作，其中不乏吕凤子、姜丹书这样成绩卓著的新式美术教育人才。在两江师范学堂美术教育的影响下，北方的保定优级师范学堂、天津的北洋女师范学堂分别于1905年和1907年开设了图画手工科。在南方，通州师范学校、浙江优级师范学堂、两广优级师范学堂均开设了图画手工科[11]，其中浙江优

级师范学堂的美术教育影响较大，培养了丰子恺、潘天寿等优秀的美术师资。

至1909年，全国官办工艺类学校已有7年，学生人数达到485人[12]。另据1937年出版的国民政府教育部《第一次中国教育年鉴》载，1907年，四川省设置专门学堂开设美术学科，学生42人，次年直隶亦开办从事美术教育的专门学堂，学生29人，此后，河南、甘肃等省亦开设从事艺术教育的学堂4所，学生人数达485人[13]。

癸卯学制的颁布施行奠定了学校美术教育制度的基础，并促进了全国各地大中小学美术教育活动的开展。从这个角度而言，学校美术教育体系已初步建立起来。

3. 学校美术教育机制的探索

图画手工科作为一个新兴的科目，它的发展仅有制度层面的规定远远不够，还必须有稳定的师资队伍与课程教材等，换言之，还得有将教育活动的各个部分联系起来从而使教育活动得以正常运行的机制[14]。如果说社会政治、经济、文化、科技等方面是美术教育机制的外部要素的话，那么美术教育思想、美术学校、教学师资等则是美术教育机制的内部要素。而美术教育的发展是教育内外部各种要素有机地相互作用的结果。因此，随着癸卯学制中有关图画手工科的相关规定出台，一个能贯彻美术教育制度、促进美术教学的美术教育教学机制在艰难的摸索中开始酝酿并逐步形成。

根据我国著名的课程理论专家施良方的课程理论，教育活动通常由四部分组成：教学目标、教学内容、教学实施与教学评价[15]，其中教学目标与教学评价密切相关。各阶段美术教育的教学目标在学制中已有明文规定，属于思想与制度层面的机制要素，在特定时期它是固定不可变的，对所有的美术教育活动起着决定性的指导作用。教学内容与教学实施一方面受到教学目标的影响，另一方面也受到从业人员美术观念、业务水平以及教学场地及文化出版等因素的制约。

清末各级学校开设的图画科是直接从日本引进的"洋画"，因此开设之初教学内容如自在画、用器画等基本照搬日本相关院校的图画科，教材则既有日本教员编写，也有中国人自行编写的各类画帖。清末上海出版业的发展与本土美术人才的参与，使得上海成为教科书编写与出版的中心。1902年上海的文明书局印发了一套学堂蒙学课本，其中有丁宝书编写的《新习画帖》五种、《铅笔画帖》四种、《高小铅笔画帖》三种。商务印书馆则出版了徐咏青编绘的《中学用铅笔画帖》八种。1906年即清光绪三十二年，江苏的留日学生唐人桀等人译出"手工教科书请审定禀批"。1910年即清宣统二年，留学日本归国的美术专科毕业生王诗新向清朝学部呈交了"中学图画范本请审定批"[16]。

学校美术教育伊始，图画科教师尤其是中高等学堂图画教师多由日本教习担任，但随着归国留日美术生及本土师范毕业生的加入，图画科师资结构由原先的以日本教习为主逐渐演变成留学生与师范生为主。如浙江优级师范学堂图画手工科的师资结构与两江师范的相比，日籍教师人数已大幅下降。随着图画科师资队伍的不断壮大，不仅图画科的开设有了师资保障，而且教学方式也得以更新。李叔同于1914年在课堂进行人体写生，开中国人体写生教学的先河。他还在浙江省立第一师范学校校友会发行的《白阳》杂志上撰写《石膏模型用法》，介绍了这种当时国内尚属新的绘画教学方法，包括石膏模型写生的优点、模型的收藏方法、写生教师的选定等教学细节，让广大师生首先从理论上熟悉素描石膏的写生方法。

综上所述，清末的美术教育机制如图1所示：在教育救国、实业强国、美术革命及师夷长技以制夷等思潮的影响下，清政府颁布并实施了中国第一个癸卯学制，

图1 清末美术教育机制示意图

其中对图画科的规定奠定了清末美术教育制度的基础。学制颁布实施后，新式学堂在各地兴建起来，图画科在初、中、高等学堂陆续开设。图画科开设伊始，教材及师资都很稀缺，只能引进或翻译出版日本图画教材、聘请日本教习担任图画科教师。随着留学生、师范美术教育及文化出版业的发展，图画科的师资及教材问题得以改观，但图画科的具体科目如用器画、自在画等科目名称、教学内容、教学方式及评价标准仍然主要沿袭日本图画科，暴露出对日本教学模式的依赖及过度注重实用技能培养的时代局限性。

二、民初学校美术教育制度的转向

1. 壬子癸丑学制中的图画科

中华民国临时政府成立后，开始了全方位除旧立新的改革，于1912年9月公布了新的学制。此后到1913年8月，陆续公布了各种学校规程，对新学制有所补充和修改，于是综合形成了一个更加完整的壬子癸丑学制。

壬子癸丑学制中各学段的规定名称虽不尽相同，但大体上由"学校令"和"学校规程"组成。前者主要对各学段教育宗旨、教学管理等作明文规定，后者则分通则、学科及科目等。学科及科目部分通常对各学科的科目内容、科目要旨有明确规定，其中有关美术学科的内容归纳整理如下：

与癸卯学制相比，壬子癸丑学制的主要特点是废止了清末的读经科，既增加了一些实用性强的科目，也增加了具有研究性的科目，较之清末的课程体系更加科学合理。而美术领域的转变主要表现在学制中图画科要义的阐述。

1912年11月教育部订定小学校教则及课程表，教则中明确指出小学校应遵循《小学校令》第一条之宗旨教育儿童。凡与国民道德相关事项，无论何种科目，均应注意指示。相应地，教则中规定初等小学堂图画科目的要旨是"在使儿童观察物体，具摹写之技能，兼以养其美感"教授图画，宜就他科目已授之物与儿童常见者，令摹写之，并养其清洁缜密之习惯[18]。

同年12月制订的教育部中学校施行规则中规定图画要旨在使详审物体，能自由绘画，兼练习意匠，涵养美感。图画分自在画、用器画。自在画以写生画为主，并

表2　壬子癸丑学制中有关图画科的规定[17]

学段			修业年限	授课内容	开课时间
小学程度	初等小学校		4	单形 简易形体	第2、3年每周1学时。
				简单形体	第4年男生每周2学时、女生每周1学时
	高等小学	高等小学校	3	简易形体	第1、2年男生每周2学时、女生每周1学时
				诸种形体	第3年男生每周2学时、女生每周1学时。
		农业学校	3	图画	/
	乙种实业学校	工业学校	3	通习科目有图画。此外，木工科及藤竹工科有制图；染织科有制图及绘画；窑业科有陶瓷品制造法、绘画及制图；漆工科有漆器制作法、颜料调制法、绘画法等。	
		商船学校	3	机关科有机械制图。	
		实业补习学校	3	工业实习补习学校有图画、模型、几何制图、图案	
中学程度	中学校		4	自在画、临画、写生画	第1、2年每周1学时。
				自在画、临画、写生画、用器画、几何画	第3年每周1学时
				自在画、临画、写生画、用器画、几何画	第4年男生每周2学时、女生每周1学时
	甲种实业学校	农业学校	4	图画	
		工业学校	4	豫科及本科通习科目有图画。此外，金工科有制图；木工科有装饰法及绘画；土木工科有桥梁计画及制图；电气科有制图；染织科有制图及绘画；窑业科有绘画法及制图；矿业课有测量与制图；漆工科有博物学、漆器制作法、颜料调制法、绘画法、雕刻；图案绘画科有博物学、美术工艺史、图案法、绘画法、装饰法、美术解剖学大意、建筑沿革大意。	
		商业学校	4	豫科通习科目有图画。	
		商船学校	4	豫科及本科通习科目有图画。	
	师范学校	豫科	1	写生画 临画 意匠画	每周2学时
		本科一部	4	写生画 临画 意匠画 几何画 黑板画练习	第1、2年每周3学时
				写生画 临画 意匠画 几何画 黑板画练习 教授方法 美术史	第3年每周4学时
				写生画 意匠画 黑板画练习 美术史	第4年每周4学时

续表2

大学程度	文科	哲学	3	美学及美术史	/
		文学	3	美学概论	/
		历史学	3	美术史	/
		地理学	3	博物、测地绘图法	/
	理科	地质学	3	制图术	/
		矿物学	3	制图术	/
	工科	土木工学	3	计画及制图	/
		机械工学	3	计画制图及实习	/
		船用机关学	3	计画制图及实习造船计画及制图	/
		造船学	3	计画制图及实习船用机关计画及制图	/
		造兵学	3	计画及制图、机械制图	/
		电气工学	3	计画及制图、机械制图	/
		建筑学	3	建筑史、配景法、装饰法、美学、自在画、计画及制图、制图及配景法实习	/
		应用化学	3	计画及制图	/
		火药学	3	计画及制图、机械制图	/
		采矿学	3	采矿计画机械计画及制图	/
		冶金学门	3	冶金计画、冶铁计画机械计画及制图	/
高等师范学校	预科		3	临画 写生画	第1学期每周2学时
				投影画法要略 透视画法要略 黑板画练习	第2学期每周2学时
				水彩画	第3学期每周2学时
	本科	国文部	3	美学	第3年每周2学时
		英文部	3	美学	第3年每周2学时
		数学物理部	3	写生画 投影画法 透视画法	第1年第1学期每周2学时
				水彩画 图案及各种画法	第1年第2学期每周2学时
				手工 理论	第1年第3学期每周2学时
		物理化学部	3	竹木工	第2年第1学期每周2学时
				竹木工 金工	第2年第2学期每周3学时
				金工	第2年第3学期每周2学时
				木金纸粘土石膏等细工	第3年第1、2学期每周2学时
		博物部	3	写生画	第1年第1学期每周2学时
				水彩画	第1年第2学期每周2学时
				各种画法	第1年第3学期每周2学时

注：从初小起，女生陆续加了缝纫、家事、园艺等科目，故各学段的图画科学时与男均略有不同。

授临画之法，又使自出意匠画之。用器画当授以几何画[19]。"

上述可知，壬子癸丑学制中、小学图画科的要旨在"观察物体""摹写技能""兼练意匠"的基础上，分别提出了"养其美感"与"涵养美感"，与癸卯学制中中、小学图画科要旨中强调"练成可应用之技能""以备他日绘画地图、机器图，及讲求各项实业之初基"相比，与"国民道德相关"的美育得到了高度重视。这表明民国初年的图画科要旨已开始逐渐摆脱清末图画教育过于注重实用的影响，贯彻了教育总长蔡元培提出的军国民教育、实利主义教育、公民道德教育、世界观教育和美感教育"五育"并举的教育方针[20]。蔡元培认为"图画，美育也，而其内容得含各种主义：如实物画之于实利主义，历史画之于德育是也。其至美丽至尊严之对象，则可以得世界观"[21]。所以对于"五育"的关系，蔡元培指出："五者，皆今日之教育所不可偏废者也"。

他把军国民教育、实利主义教育、公民道德教育作为隶属于政治的教育，将世界观教育与美感教育作为超轶于政治的教育。实行"五育"的目的是为了使"共和国民"具有"健全之人格"[22]，充分体现了德、智、体全面和谐发展的教育思想。

民初的教育方针是注重道德教育、以实利主义教育、军国民教育辅之，更以美感教育完成其道德。因此，壬子癸丑学制对包括图画在内的诸多学科"要旨"作了更加科学的阐述，为美术教育体系的调整奠定了思想基础，也标志着中国近现代美术教育思想开始从借鉴东洋日本到取法西洋诸国的转向。

2. 学校美术教育体系的建设

在"五育并举"的教育方针指引下，民国初期学校美术教育体系建设取得了显著的成效。主要表现在专门美术学校的建立与女子美术教育的发展。

壬子癸丑学制除了在各科要旨方面较癸卯学制更科学合理外，在高等人才的培养方面也提出了更专业的要求。在癸卯学制中优级师范、高等实业学堂及普通高等学堂的基础上，壬子癸丑学制中出现了专门学校。1912年10月教育部公布专门学校令，并指明专门学校以教授高等学术、养成专门人才为宗旨，而专门学校包括美术专门学校、音乐专门学校等在内的9个种类，并且可公办可私立。专门学校令甫一公布，许多立志美术教育的艺术家纷纷响应，陆续成立了许多美术专门学校，如上海图画美术院（1912年）、中华美术专门学校（1917

年)、聿光图画专科学校(1918年)、中华女子美术学校(1918年)、国立北京美术学校(1918年)、南京美术专门学校(1920年)、上海艺术专科师范大学(1920年)、武昌美术学校(1920年)、无锡美术专科学校(1921年)等。这些学校中仅国立北京美术学校为公立,其他均为私立,可见,私立美专是民国时期高等美术教育的主力。

壬子癸丑学制注重道德教育与实用知识技能的同时,也非常重视儿童身心发展及男女生差异。在男女生的课程设置中根据这些差异,开设更加符合各自身心特点的课程。初小可男女同校,除大学不设女校不招女生外,普通中学、师范学校、高师和实业学校都可设女校,使得女子教育在学制中有了一定的地位。民国初期成立的女子美术学校有私立正则女子学校(1912年)、长沙女子美术学校(1913)、上海女子美术学校(1920)等。这些女子学校,在课程设置时大多既注意学生的全面发展,又考虑学生的性别特征。因此,普遍开设有刺绣等工艺美术课程,加上男女同校的普通中小学的美术教学,民国初期,学校女子美术教育在清末女子美术教育的基础上有了长足的发展。

如果说女子美术学校的建立更大范围地普及了美术教育的话,那么美术专门学校的建立则使得民初的高等美术教育在清末师范美术教育的基础上有了更高水平的专业教学。因此,民国初年的学校美术教育体系建设既关注了基础教育层面广大学生的全面发展,也兼顾了美术专门人才的培养,在清末美术教育体系的基础上有了结构性的调整。

3. 美术教育机制的本土化

壬子癸丑学制虽然与癸卯学制制定的时间相隔不到10年,但由于政权的更迭,美术教育机制的内外部要素均发生了很大的变化。

在"五育并举"的教育方针下,图案科的教学目标一改清末过于注重实用技能的培养,兼顾"涵养美感""辅助道德",最终使学生具备"健全的人格"。

壬子癸丑学制规定禁用清廷颁行的教科书,更新教学内容,根据学制的相关规定进行课程和教材改革。当时与商务印书馆同为教材编写出版主力军的中华书局在《中华书局宣言书》中曾明确提出"教科书革命"的口号,指出:"立国根本,在乎教育;教育根本,实在教科书。教育不革命,国基终无由巩固;教科书不革命,教育目的终不能达到也。""清帝退位,民国统一,政治革命,功已成矣,今日最急者教育革命也",教育革命的进行,首要的任务当是"教科书革命"。与清末美术教材多翻译借鉴日本美术教材不同,民国初期的美术教材基本以本土美术人才编写出版为主,其中较具代表性的有中华书局出版的《中华初等小学习画贴》(1-8册)、《新制中华毛笔习画贴》(1-3册)、《新制中华初等小学铅笔习画贴》(1-2册)及商务印书馆的《共和国教科书新图画》、《铅笔画范本》(1-7编)、《钢笔画范本》(第8编)、《水彩画范本》(9-10编)、《中学铅笔习画贴》(1-6编)等。从上述教材可知,民初的美术教育已逐步从清末的自在画、用器画等为主的教学内容转变为铅笔画、水彩画、毛笔画等。

由于师范美术教育与社会培训机构的美术教学活动,本土的美术专业人才日渐增多,使得大中小学师资基本实现本土化、专业化。师资的专业化带动了教学方式从以临摹为主转向临写相结合。1920年3月,汪亚尘在《图画教育方针应该怎么样?》一文中,对当时临摹的教授方法提出了批判:叫学生临教员的画,传授依样画葫芦的本领……实在是违背教育的本质到极点了,是我们应该要竭力注意改革的地方。当时,以上海美专为首的一批美术专门学校,在日常教学中已经常开展石膏写生、静物写生、风景写生乃至人体写生,外来的西画教学方法已成为中国西画课堂的主要教学方法。

壬子癸丑学制下美术教学评估的方式也发生了变化,废除了毕业生奖励科举出身的制度。

综上所述,由于民初政府施行"五育并举"的教育方针,图画科的教学目标、教学内容、教学方式、教学评估等均发生了较大的转变,在教材编写出版、师资队伍构成方面开始改变对日本的过度依赖。但由于壬子癸丑学制诞生于新旧政权交替之际,因此,在形式上与癸卯学制尚无重大差别,具有承上启下的过渡特征。

三、新文化运动时期学校美术教育制度的完善

1. 壬戌学制中的美术学科

与壬寅学制、癸卯学制及壬子癸丑学制均为政府自上而下组织、制定与颁行不同,壬戌学制及其课程标准的制定主要由民间教育社团自下而上发起[25]。1922年9月教育部召开的全国学制会议对全国教育会联合会八届年会讨论形成的学制修改方案稍作修改形成了新的学制,这就是1922年"新学制"——壬戌学制,因其采用美国的"六三三四"的单轨制形式,所以又称"六三三"制。[26]

壬戌学制有别于以往学制,在《学校改革系统案》中以"七项标准"[27]取代了"教育宗旨",而且也没有各学段的"学堂章程"或"学校令"。因此,在学制层面并没有对各学科的科目内容和科目要旨等作详细的明文规定。但《小学课程标准纲要》规定的12门课程中有"工用艺术"和"形象艺术"科目,《初级中学课程标准纲要》规定的六大学科中有艺术科,包括图画、手工和音乐。而以"七项标准"为指导的各科课程纲要也在第一部分体现了具体学科的"教学要旨"。如1923年颁行的《新学制课程纲要小学形象艺术课程纲要》第一部分即阐明了小学形象艺术课程的目标:启发儿童艺术的本性,增进美的欣赏和识别的程度;陶冶美的发表和创造的能力;并涵养感情,引起乐趣[28]。而《新学制课程纲要初级中学图画课程纲要》中阐述中学图画课程目标是增进赏鉴知识,使能领略一切的美;并涵养精神上的慰安愉快,以表现高尚人格。练习制作技艺,使能发表美的本能;养成一种艺术,而为生活之助[29]。

壬戌学制中各学段均设有与图画相关的课程,只是名称由清末民初的"图画科"改成了"艺术科"。而课程目标则在壬子癸丑学制强调"涵养美感"的基础上关注"启发儿童艺术的本性"、"表现高尚人格"及"为生活之助",既汲取了癸卯学制和壬子癸丑学制"图画科要旨"的精华,也集中体现了新文化运动以来实用主义教育、平民教育、职业教育、生活教育及美感教育等教育思想。

2. 学校美术教育体系的建设

壬戌学制下学校美术教育体系的建设主要表现在美术专门学校的快速发展、高等美术院系空间布局的调整及职业美术教育的兴起。

上世纪二、三十年代,相对稳定的政治环境及民族经济的发展,为专业美术教育提供了良好的外部环境。壬戌学制颁布后,全国各地公、私立美术专门学校蓬勃发展。仅1922—1930年期间,共成立美术专门学校近20所。私立的美术学校有苏州美术专科学校、新华艺术专科学校、中华艺术大学等,公立的有广州市立美术学校、国立艺术院。此外,一些综合性大学中也开始创办艺术专修科,如中央大学教育学院和辅仁大学教育学院的艺术专修科及上海大学的美术科等。

至此,中国近现代的高等美术教育,已从清末优级师范学堂的图画科为主,发展到高等师范美术教育、美术专科学校及综合性大学艺术科的专业美术教育齐头并进的多元发展格局。

壬戌学制颁布后,北京及长三角之外的广州、厦门、重庆等地也陆续创办了美术专门学校,使得民国时期高等美术教育的空间分布更加合理,并为以后这些地区的高等美术教育奠定了良好的基础。

受新文化运动以来实用主义教育、平民教育、职业教育等思想的影响,壬戌学制非常关注个人发展,注重职业教育。在美术领域出现了职业美术学校,如私立正则女子职业学校、北京艺术专科职业学校等。其中正则女子职业学校在职业教育中,注重结合学生个性及生活需求,尝试将西画造型技法融入传统的刺绣工艺,成功研发了乱针绣,丰富了中国的刺绣工艺,同时也为传统苏绣的转型提供了可资借鉴的交错针法。此外,许多专门美术学校中也开设了实用美术科,注重将学习与就业相结合,其中以苏州美专的实用美术科成就较为突出。

3. 学校美术教育机制的优化

壬戌学制颁行后的二、三十年代,是中国近代社会环境相对稳定的时期,加之国内外教育思潮的影响,这一时期的学校美术教育机制得到了很大程度的优化。

1927年之后美术留学生大量归国,高等美术学校的师资队伍得到了充实与优化,进而许多美术院校开始形成自己的教学风格,如杭州艺专中西融合的教学风格,中央大学艺术系现实主义的教学风格以及上海美专现代主义艺术的教学风格。

师资的优化也带动了教学改革的进一步深化。尽管上海美专的"模特风波"在

社会上引起了很大的争议，但争议的结果是社会各界加深了对美术教学的认识，人体写生逐步成为专业美术学校的常规课程。

如果说壬戌学制颁行后，高等美术教育机制的优化有赖于各美术院系的师资队伍建设的话，那么中小学校美术教育机制的优化则很大程度上得益于大、中、小学美术教育教学研究的贯通。民国时期中小学美术师资的流动性很强，当时的许多中学老师往往是留学归国人员，有着较为先进的教学理念与过硬的专业技能，而一些大学老师如徐悲鸿、颜文樑、丰子恺、傅抱石等都曾有过中小学美术教学与教材编审的经历。刘海粟不仅参与编写、审订或校对中小学美术教材，还在1923年与何元、俞寄凡、刘质平一起参与《新学制课程纲要初级中学图画课程纲要》的起草工作，并于同年3月撰写《审核新学制艺术科课程纲要以后》批判当时初等美术教材范本质量低、范本画选择随意，指出当时的"那些范本的内容，可说完全是东拉西袭，拼凑而成的，哪里配做人家习画的范本。况且绘画可以这样的临摹吗？"[30]

与以往的课程标准不同，《新学制课程纲要初级中学图画课程纲要》中首次设定了"毕业最低限度的标准"：须能以图案自由发表意象；须能为合画理的自由写生；须能为简单的几何形体之投影画；须能制散点图案模样图案[31]。这就使得美术教师有了课程评价的标准，学生有了明确的学习目标。为教学目标的落实、教学质量的提高提供了参考依据。

综上所述，酝酿产生于新文化运动期间的壬戌学制，由于受到欧美诸国教育思想的综合影响，在美术教育目标上体现了实用主义、美感教育、生活教育等思想，兼顾专业美术教育与职业美术教育。由于壬戌学制及配套实施的美术教育机制相对成熟，该学制下的美术教育制度基本沿用到新中国学制出台。

注释：

[1] 1902清政府公布了壬寅学制，但由于学制年限过长等原因而未实施。癸卯学制是在壬寅学制的基础上修订而成的新学制。
[2] 表格来源：笔者根据《奏定学堂章程》中有关图画手工科的规定整理自制。
[3] 舒新城：《中国近代教育史资料》，人民教育出版社，1961年，第421页。
[4] 同上，第436页。
[5] 同上，第511页。
[6] 同上，第682页。
[7] 与大、中、小学堂相当学力的各级实业学堂或实业补习学堂大都设有图画科，传授制图等实用技能，工业科则除了制图往往还有模型、几何、图稿等，并可酌情取其宜者分别教授刺绣、染色、髹漆、画绘、木型、陶画、制版等实用技能。
[8] 王凌浩：《中国教育史纲要》，人民教育出版社，2005年，第259页。
[9] 三段指，9年的初等教育，5年的中等教育及11-12年的高等教育。六段指初等小学堂、高等小学堂、中学堂、高等学堂或大学预科、分科学堂和通儒院。
[10] 王凌浩：《中国教育史纲要》，人民教育出版社，2005年，第262页。
[11] 陈瑞林：《20世纪中国美术教育历史研究》，清华大学出版社，2006年，第55页。
[12] 陈景磐：《中国近代教育史》，人民教育出版社，1981年，第182页。
[13] 国民政府教育部：《第一次中国教育年鉴》，传记文学社影印，1971年。
[14] 王长乐：《教育机制建设：教育本质性进步的理性路径》，《天中学刊》，2004年第3期。
[15] 施良方：《课程理论——课程的基础、原理与问题》，教育科学出版社，1996年，第81-82页。
[16] 陈瑞林：《20世纪中国美术教育历史研究》，清华大学出版社，2006年，第53页。
[17] 表格来源：笔者根据《壬子癸丑学制》中有关图画科的规定整理自制。
[18] 舒新城：《中国近代教育史料》，人民教育出版社，1961年，第458页。
[19] 璩鑫圭：《中国近代教育史资料汇编：学制演变》，上海教育出版社，1991年，第670页。
[20] 1912年4月，蔡元培发表《对于教育方针之意见》，提出"五育"并举的教育方针，成为临时政府制定教育政策的理论依据。
[21] 王凌浩：《中国教育史纲要》，人民教育出版社，2005年，第262页。
[22] 同上，第275页。
[23] 同上，第273页。
[24] 汪亚尘：《图画教育方针应该怎么样？》，《美育》，1920年第3期。
[25] 五四新文化运动期间，中国的教育思想空前活跃，实用主义教育思潮、平民主义教育思潮、职业主义教育思潮等影响较大。全国教育联合会、中华职业教育社、中华教育改进社等教育社团也纷纷成立，对当时的学制改革提出了许多修改方案。
[26] 曲士培：《中国大学教育发展史》，北京大学出版社，2006年，第276页。
[27] 七项标准是：适应社会进化之需要；发挥平民教育精神；谋个性之发展；注意国民经济力；注意生活教育；使教育易于普及；多留地方伸缩余地。
[28] 课程教材研究所：《20世纪中国中小学课程标准·教学大纲汇编：音乐·美术·劳动卷》，人民教育出版社，2001年，第192页。
[29] 同上，第196页。
[30] 刘海粟：《审核新学制艺术科课程纲要以后》，《美育》，1923年，第3期。
[31] 1923年制订的《新学制课程纲要初级中学图画课程纲要》。

（栏目编辑 胡光华）

从张光宇到光华路学派（上）

张世彦

（中央美术学院，北京，100102）

【摘　要】光华路学派，是20世纪后半叶产生、发展于中央工艺美术学院的一个艺术学派。它的美学取向、艺术理念、营养资源、方法技巧、面目风貌，与当时主流有很大差异。

"似与不似之间"的程式化，借色写情，以及采取化纵为横、全程排列、远引遥接的布局组合，以表达天地造化的物象、现象和自家胸臆的心象，是他们艺术形式的基本特质。

或渲染诗意栖居，或言志载道成教化助人伦，都是在刻意提升民众的心智发育。这是他们艺术修为的主导动机。

他们着意于汲纳古今中外一切文化的大尺度心胸开放，华夏本土的民族、民间，和西方古、现、当三代的一切，都是弥足珍贵的营养资源。

他们以主张和面目、人员成分、哲学根柢等几个层面的坚实结构，成就了独具格局的艺术学派。

【关键词】光华路学派　张光宇　程式化　物象　现象　心象

作者简介：
张世彦（1938—），山东蓬莱人，中央美术学院教授。研究方向：壁画、漆画。

1957年进读中央工艺美术学院之始，马上知道我们装潢系的系主任是著名画家张光宇先生，二级教授。据说当时全国美术界，一级教授只有一位徐悲鸿。老人家身体似乎不大好，没有马上见到。

第二年秋天迁到东郊光华路新校舍时，才初次见到他。白肤微胖，偏短的花白薄发有一两道波浪起伏。五短身材，一袭茶色风衣。步履轻盈，神色安详。圆脸上溢出从容、睿智、深沉的韵致，十足文人本色，一派大家气象。

那时，我在学生板报上发表了一幅张光宇题材的双格漫画。上格，是身着长衣的老人家正在画他的白色双翼飞马，题作"今天画马"；下格，是他已骑上这匹马飞在天上，还向画外的读者招手，题作"明天上马"。一天我站在三楼教室窗前向楼下操场闲望，刚好看见光宇先生经过板报。他发现了这幅漫画，驻足仔细地看了好一会儿。下午全系大会上，他夸奖模样画得像，尤其满意的是立意，画他骑马前进跟上时代。

此后，他身体好了起来，陆陆续续常能在校内外见到他的身影。

一次，在帅府园美协展览馆匈牙利书籍和宣传画展览上，看见他一面凝神观赏，若有所思，一面在小本子上写写画画作记录，半个小时后说："我研究完了"，立即快步走出展厅大门。老人家已是成功而名满天下的大艺术家，还随时从外界吸收营养，而且这么仔细认真。我当然立刻在心里树立起自己的榜样，知道自己应该怎样具体地进入用功进取的学习状态。一个小本子永远随侍在身，是个好办法。

不久后，光宇先生给我所在的班级商业美术工作室上邮票设计课。这个课题本来是他刚接的国家任务，设计一套

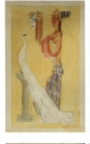

图1　神女（初稿和成品），张光宇，1936

1959年使用的国庆10周年纪念邮票。他将任务拿到教学的课堂中来，作为学生课堂作业的题目。设计课中，让学生直接面对当下社会的真实而具体的需求口径，这样的练习比起空对空的模拟，显然更能在最初就培养务实的设计意识和能力。作业开始之前，光宇先生先讲了邮票的方寸画面中，因幅面过小须注意构图的疏密聚散和单体图形的尺度比例等等，然后把自己的一个独特创作经验传给我们：每一个作业一定先要作二、三十个豆腐干大小的构思、构图小稿；每个"豆腐干"的立意思路和图形组合，要和前一个"豆腐干"不一样，尽力拉开距离；在其中挑出三五个好的构图仔细研究，把这三五个的优点集中到一个画面上；最后，才把这最佳构图稿放大成正稿。

这可以说是一位大艺术家不肯轻易示人的成功秘诀。社会上常有一些身怀绝技的高手，或者江湖术士，把自己手中某种"绝活儿"说成天神相助，把某种液体说成"虎尿""龙涎"，故弄玄虚，欺骗后学。既自我拔份儿，又隐瞒了"绝活儿"。这样的把戏，至今高等学府中个别教授那儿、画坛中个别名家明星那儿，也时有所见。身为传道授业解惑的教师竟能恬然坦然地说，凭什么教给你？而光宇先生却不惮"泄密"，自己捅破多年修炼的这层窗户纸。

三年级吴姓同学的一块"豆腐干"中，一群白鸽排成弧线队形从天安门城楼边翩然飞出，这队形恰与城墙边缘组成一个美丽的夹角。光宇先生看了，立刻肯

图2　全国民间美术工艺展标志（初稿和成品），张光宇，1956

定，说，这构图好。他马上掏出那个小本子，那个积蓄了多少艺术智慧和才华的小本子，把这个构图三笔两笔记了下来。一位已经是中国画坛中的泱泱大家的老先生，对于黄口孺子作业中的好苗头也不肯放过，看作是自己的信息资源。我一个乍入美术学院大门的青年学生，这次有幸目睹并领略到：大海是怎样不择细流的，人是怎样变成巨人的。

创作中，这样的构图方法步骤，我几十年来一直坚持使用、奉行，从来没有一次是一个构图较劲到底。后来年纪大了，经验多了，"豆腐干"的确逐渐少了些，也是事实。但到了现在，我已经老得坐七望八了，正在画一个40人的历史题材，构图稿又沿旧习画了五稿才定局，历时两年多，而且每稿少则3幅，多则8幅，作了粗粗的一大捆画稿，直径15cm的大筒白纸楞是瘦身了三个cm。早年光宇先生教诲的感召，至今仍是余热旸旸。在这样不厌其烦的过程中，我由衷地体会到，优质的画面必定来自超大

的工作量。

一次课余师生闲聊时，忘了是什么由头提到了"鸳鸯蝴蝶派"这个词儿。光宇先生突然说："我就是鸳鸯蝴蝶派。"而且，神色自若地、毫无窘态地、温文尔雅地、十分信任地两眼瞅着我们。20岁上下的学生们登时目瞪口呆，反而是我们非常地尴尬起来。我们其实并不完全清楚鸳鸯蝴蝶派到底是怎么回事，只大略知道那是三四十年代上海的一个资产阶级文艺流派，风花雪月之类的。在当时"香花毒草"的分类中是不是一种海淫海盗的剧毒？也许只是个"无益无害"的另册之内的猥琐角色？都不甚了了。现今，肯定是不得烟儿抽了，上不得台面了。连年批判资产阶级艺术思想的频繁运动中，人们苦胆已经吓破。躲闭这种丧门星，稍微乖巧的人都唯恐蹁腿不麻利来不及闪身，吃了挂落儿。老先生居然小孩子似的全无防身意识，口无遮拦地自报家门，把自己归入旁门左道。这是何等怪异乖僻的不识时务！但在57年反右之后，知识人群中，却又是何等难能可贵的襟怀坦荡！绝对超级的坦荡襟怀！

仔细想来，老先生早年倒是的确画过一些江南情歌的优美插图。可是那些即使是有些裸露的青春少女，经过变形的单线勾勒，无体积起伏，无血肉质感，官能感染力几乎是零。倒是西方的古典写实油画还间或有一点煽情，人们读来只觉得朴实清新，亲切可爱，体味到的是人类生存中深沉而久远的诗情画意。光宇先生的坦直抒写，是对"为人生而艺术"目标的深度发掘、刚性参与，是对人生本真的坦荡直抒、由衷赞美，与另有所见的漠然忽略、悍然亵渎，不在同一语境中。

然而，更为重要的是，光宇先生画的时政漫画数量相当大，对腐朽堕落的社会行状作严厉而深刻的批判，对祸国殃民的反动政客作无情而尖锐的揭露，多少肮脏下作的政治勾当、堕落庸俗的民风世情，被他嘲讽抨击。多少中外名流、社会要人，正面也罢反面也罢，在他的笔下夸张变形，个个有如魑魅魍魉。蒋介石、阎锡山、于右任、汪精卫、罗斯福、希特勒……人五人六的种种面孔、身段，街头巷尾的报摊常有所见。40年代的上海人士无论长幼，都有会心的记忆。

尤其值得称道的是，抗日战争胜利后，光宇先生自己撰写脚本，画了长篇连环漫画《西游漫记》，冷静凝重

图3 扒墙，
张光宇，1934

图4 大船，张光宇，1935

图5 抹胸，张光宇，1936

图6 牙床，
张光宇，1935

图7 鸡啼，
张光宇，1935

图8 孙中山，张光宇，1928

图9 打气，张光宇，1941

图10 双演拿破仑，张光宇，1940

图11 摇篮曲，张光宇，1948

的社会观察和多方位的警觉批判，犀利的艺术语言和醇熟的技艺驾驭，标示他人生坐标中的思想境界、艺术锤炼已经逾越至又一层次的新高度。那个时期的上海、北平等"国统区"大城市里，号称大画种的几个领域，这样紧贴国家兴亡、民众甘苦而声色俱厉地呐喊疾呼的绘画力作，足以比肩的可不算多。

建国后各大画种为已经取得胜利的政权服务得很好，在红红火火之时，光宇先生却把自己揶揄为被人唾弃的"鸳鸯蝴蝶派"。从文艺学的角度看，失据跑偏，名实相悖了；但从社会学的角度看，不妨当作是政治批判风潮迭起不绝之时，老人家的一种幽默聪明的自我调侃解颐。

那个年代，中国的美术创作和教育中，从当时苏联引进来的绘画模式遍行天下，日高三尺地居于绝对的主导地位。而且是举国上下的清一色，视写生和写实是唯一，是最高。我们这些年少无知的学子，入学前也必然经过一番写生而写实的训练，体积感、纵深感之类的也略知一二，也大致形成了一个模模糊糊的欣赏标准：没有体积感、纵深感的非写生、非写实的画儿，俄苏模式列宾、契斯恰阔夫之外的一切其它，都是等而下的低等货色，甚至是邪门歪道，是非艺术。

对绘画艺术的认知范围如此逼仄的我们，初读光宇先生的非写生、非写实的作品，人人懵懂失措，看不明白。那些京剧脸谱般的男女面孔，那些比例失调、姿态怪异的手脚躯干，那些界线含混的天空地面，那些尺子画出来的山峰河流……脑袋想扁了，也不知好在哪里。

图12　西游漫记，张光宇，1945

光宇呀，光宇呀，您可真是光怪陆离于寰宇之内呀！

有不更事者还口吐无礼狂言，说那是儿童画。就是此文撰写期间的昨天，在微信中还看到一句贬损光宇先生作品的话："还没有我的学生画得好呢！"愚钝无知的轻薄竖子完全不知天高地厚。几十年了，罪过！罪过！

中央工艺美院的的艺术理念和教学主张，的确与当时社会主流、其它院校有所不同。各位老师反复强调的是，从中国民族、民间和世界上一切优秀文化之中汲取营养，而不是常有所见的某种狂热的单向奔走；对20世纪以来的现代绘画艺术新样式也没有排斥在外，也能予以冷静的审度，作正负辨析。因而学生们所获得的艺术信息资源，就宽泛得多。50年代学生在图书馆里能够看到当时西方出版的画册和杂志。后来我任教中央美术学院时，80年代了，央美购进的西方艺术杂志还只对教师开放，学生们只能隔墙兴叹。两院学生的信息享有，时间差距有三十年之久。

工艺美院里常有专门研究形式美和各类艺术风貌的讲座。本土成长的、留学西方的老先生们，时不时地向学生们介绍国内其它场合不一定听得到的真知学问。张光宇的《装饰美术的创作问题》《谈民族形式》[1]、庞薰琹的《历代装饰风格》、雷圭元的《图案中的构图问题》《西洋艺术的欣赏》《国外书籍装帧》、张仃的《试论装饰艺术》[2]《装饰绘画的一般性问题》《谈漫画》《水墨写生》、祝大年的《年画》、郑可的《形式法则》、柳维和的《黑白画》、梁任生的《苏州园林》……还常有外请的常任侠的《印度艺术》、董希文的《色彩》、潘絜兹的《中国人物画》《敦煌壁画艺术》、滕风谦的《谈剪纸创作》、李寸松的《谈民间玩具》、黄永玉的《谈木刻》……这些范围宽阔的基本启蒙知识、入门训练，让学生们开拓了形色写生课之外的认识视野，开始了探索尽现世间万般物象、现象乃至个人深邃心象的别样美学路途。这与全国美术院校通行的统一格局，恰是异向歧出。

走廊里、展室里，隔三岔五地挂出张光宇、庞薰琹、张仃、祝大年、郑可等各位先生的画。这些独具风貌而成熟的作品，与当时外边的流行"写生 + 写实"很不一样，而且并非单枪匹马凤毛麟角，在学生们眼里简直是汪洋一片。

课堂作业辅导时，老师们的片言

只语，常常一针见血地直达画面中形色和组合等形式处理的堂奥。庞薰琹先生告诉我，旅行广告作业《苏州狮子林》画中，左边的湖石有几块要在边缘之内结束掉，使图形的组合在边缘开放中还作适度的封闭，使全画气势得以聚拢存蓄。国际学联招贴画创作的课题中，张仃先生手执铅笔、橡皮，帮我把鸽子和人手的形状轮廓修改得有明显的程式化变形美感。这些耳提面命而具体入微的指导，其美学底蕴显然区别于素描课的这里长了、那里平了和色彩课的这里暖了、那里脏了。

1960年前后，正好是我攻读工艺美院的五年时间，光宇先生在一些杂志中发表了不少文学作品的黑白插画。这些都是我们马上能够看到而且非常注意的。比起上海时期、香港时期的民间情歌、水浒人物，眼下的这批《孔雀姑娘》《神笔马良》《葫芦信》《云姑》《望夫云》《中国民间故事》等，在中国从古至今的插画历史中，可谓空前的绝品。

凡人凡山凡树凡屋的造形，都能在简约中见到精致刻意、丰容绰约的形状姿态。人物图形归纳整理至洗练的几何化程式；铁线描钩线之走笔转折，围拢成形，灵动活泼而刚柔融和。此间之见方见园、方中有圆、圆中有方、方圆的相间互补共生，是来自殷商青铜器饕餮纹、民间木刻版画等的启迪。张光宇先生所创建的形、线之方圆襄济的独特范式，在千年中国绘画史之中，前所未见。

尺度配置，以主体图形之凸出为据。黑白处理，大面积的疏朗之中，弹丸般的

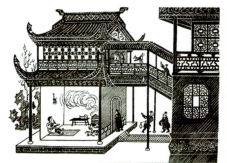
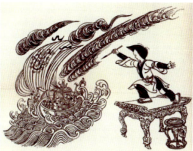

图13　神笔马良，张光宇，1954

图14　孔雀姑娘，张光宇，1957

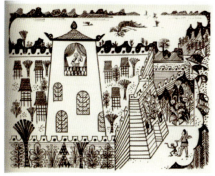

图15　云姑，张光宇，1959

图16　世界学生大团结万岁，张世彦，1958　　图17　打破的碗，张光宇，1959　　图18　塔满兹，张光宇，1959

小块漆黑立即滋生透亮爽心之快意。

画面中更值得称道的是，奇异峭拔而秩序井然的布局组合，和自由多样而跌宕有趣的空间营建。以左+右、上+下的技巧，安排了诸多图形的各在其位。以仰+俯的技巧，表在达了喜怒哀惊的不同情绪。以早+晚的技巧，记叙了井然有序的事件进程。以远+近、内+外、虚+实的技巧，实现了物象、现象、心象之多样复杂的总揽其成。这些样式、技巧的出发点是，中国绘画传统中民间画、文人画、壁画的以大观小、移位移时的观照方式以及平摊变位、视位传情、全程排列、远引遥接的布局营建方法。

他的收放兼施的方法，在平时生活积累和创作实践应用中，在画面全局的构思构图和细部的形色描绘中，交互穿插，变通自如。

不同于往昔刊载在报纸杂志上的急于发排的短平快，这批插画，都是光宇先生深思熟虑、惨淡经营后的精品。光宇先生的艺术，在耳顺之年又迈上一层新高，臻向更为完美的成熟。

虔诚而小心地鉴赏着这些优美的画面，学生们心里常常不由自主地产生许多遐思幻想：什么时候咱们也能画出这么好看、这么耐人寻味的画来？现在还年轻，好好努力几十年吧！

学生们发现了光宇先生55岁时的一幅写生自画像。那是一幅绝对写实的水彩写生。眉眼面庞以及神情，与本人完全肖似，毫无二致。最让学生们大感意外的，是那精致入微的体积描写，三面五调子受光背光有板有眼；那层次丰富的色彩配置，冷暖相间互补尽得印象派以来的用色机宜。与同时期国内写生写实画家的油画佳作比较，不让分毫。这些，都与我们见到的那些单线勾勒的黑白插图大相径庭。看来光宇先生对于"写生+写实"的画，不是不能，实是不为。

想到涉足立体主义的毕加索，早期也曾有过极为写实的油画人物写生肖像，学生们顿悟了：所谓"装饰变形""夸张变形"都须有极强的写实功底作为基础。后来，陆续对比写实功力不同的画家，的确发现谁的写实水平高，谁的"变形"就画得更筋道有力度；相反，谁当初没打好写实基础，谁的"变形"就画得清水呲当不耐看。我们这些偏狭的无知学子，此时也有了有明晰的认识。

在工艺美院读书时，还见到光宇先生的两幅壁画稿子：北京政协礼堂的《锦绣中华》和北京钓鱼台国宾馆的《北京之春》，这是继三四十年代战乱时期的几幅南方壁画之后，老人家的新壁画。与抨击时政讽喻民风的漫画不同，与早年气宇豪壮的壁画也不同，这次的壁画是国家繁荣人民安康的赞美诗。

光宇先生自己一个人，在视觉艺术范围里广泛接触了各个门类品种。漫画、插图、壁画、动画是最为昭显的主项，在中国的这些领域中，都居于领先位置。其它，各类设计：书籍、字体、广告、邮票、标志、图案、陶瓷器皿、家具、室内陈设、木偶、舞台、服装……样样都与当时的社会新潮和公众嗜求紧密串接。广泛涉猎各种设计，反馈到绘画创作，就是多姿多彩、新颜迭出的永动态势。他在课堂上也劝告我们，什么设计都试一下有好处，比如，不妨设计一下鞋子。

光宇先生的绘画和设计等各类艺术实践，其社会使命的内蕴中，有齐头并进的两个追求。其一，称颂人类生存中覆盖宽阔、跨越恒久的诗意栖居。其二，以"言志""载道""助人伦、成教化"为己任，致力于政治生态和民众心智的改善、优化。前者，表现在各类民间文学作品的插图、世俗民风的漫画、旅途生活速写、诸种设计之中；后者表现在时政漫画、壁画、动画、连环画、邮票之中。

图19　自画像，张光宇，1955

图20　北京之春（壁画局部），张光宇，1960

 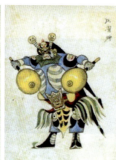

图21 大闹天空（动画人物造形），张光宇，1960　　图22 中华人民共和国成立十周年（邮票），张光宇，1959　　图23 中央美术学院（标志），张光宇，1950

他的强劲的原创意识，集糅着奇中寓正的追寻。这里昭示的是，"似与不似之间"的程式化和自然法度、艺术法度之间的一种的莫逆交合。

15岁到65岁的50年的漫长生命中，他的全部艺术作品呈现了以中国民间艺术精华为资源、为基石、为背景、为先行、为主导的，现代的文化品质、风貌、系统。

举凡华夏大地几千年来长存于汉满蒙回藏壮维苗朝黎等56个民族的一切民间艺术精华，无论窗花剪纸、木刻插图、年画门画、洞窟壁画、寺观雕塑、雕梁彩画、装修构件、鞋帽服饰、染织花布、挑补刺绣、陶瓷器皿、食品模具、娃娃玩具、脸谱皮影、戏曲舞台、文字碑帖、明式家具、汉画像石、殷商铜器、远古彩陶……都是光宇先生最乐意汲纳的根本营养。

由此出发，展现了与其时风华正茂的国粹文人画系统（齐、黄）和中西结合系统（徐、林）神离貌不合的、独出一格的中国画坛新风光。

20世纪以来的西方现当代艺术新潮风起云涌之时，光宇先生还以其怡然自得的另样特色，并驾齐驱于亚欧大陆的东段，平行而对称。张光宇先生的艺术，在世界级现当代文化多元架构中，建立了中国独特的现代格局系统。

光宇先生的艺术创作中所显示的宽度、深度、高度，学生们逐渐有了明晰的印象：胸襟开阔，立足高远，精细耕耘，独领风骚。

在这样的氛围里熏陶，学生们观摩、思考、发现、比较、意会，开窍。到了三年级，再读光宇先生作品时，就能逐渐地感觉出好来，不由自主地越来越喜欢。及至到了五年级，毕业之前，同学们对光宇先生的艺术不只是喜欢，还看懂了，知道好在哪里，脑洞已然大开。终于所有的人都真正地彻底折服了，五体投地了，而且立为自己终身效仿追随的榜样、尊神。

于是，同学们开始认真地临摹光宇先生的画，努力收集、积累一切相关图文信息资料。我自己也把几年来的精心临摹品，有的是拓临，有的是对临，有模有样地贴了两个8开大本子，还作了个讲究的封面。困难时期未经漂白的灰色薄纸装裱成的剪贴集子，纸质极差、松软酥脆，我也视为贴身至爱。60年代初被一位同学借

图24 字体，张光宇，1931—1958

走。文化大革命中的文化大洗劫，我唯一的一本张光宇画集《西游漫记》，丢失在抄家风暴中，这两本剪贴集子当然就更无从追寻了，但80年代竟然从贵州返回。寄还过来的同学告诉我，此剪贴集子辗转了半个中国的好几个省份，被很多老同学临摹复制了不知多少个副本。那个时候，画册出版本来就艰难匮乏，张光宇的画册更绝少面世。这本相对完备的手工制作的资料集子，让脑仁饥渴的工艺美院学子们视若奇珍，广为复制、收藏、流传，就势所必然了。

光宇先生在学生们心中越来越德隆

望重，学生们越来越渴望得到先生的越来越多的学业指点，但系里给年纪最高身体偏弱的光宇先生没有安排稍多的课程，学生们很不满足，就在课余带着自己的作业跑到城里芳嘉园先生住宅里，请先生指谬纠偏、解惑传道。一边也捕捉课堂上得不到的闲言碎语，这里往往隐匿着不善言辞的老先生的真知灼见。这时，师母张妈妈就会端出一盏热气腾腾的毛尖香茗。物质匮乏的那时，毛尖是顶尖级好茶，二十岁的年轻人哪里知道好歹，只觉得香气扑鼻。旁边的老朋友十分不解，事后诘问先生："给年轻娃娃泡这么好的茶？"得到的是光宇先生的反问："你怎么知道二十年后他不是一位大画家？"至今，时隔半个世纪，当年的青涩小儿毛头娃娃真的有几位已经成为界内栋梁之才，声名显赫已经不止于海内了。我本人，很惭愧，一介喜欢画画写写的区区退休老者而已。

一次，在央美操场上我把刚画的几幅民间故事插图给同事们看，旁边走过学者型油画家钟涵教授，他一把拿到手中，立即举起，高声叫了三次："张光宇！张光宇！张光宇！"张光宇在他心目中，有多大分量，是不是"鸳鸯蝴蝶派"，我不得而知。作为先生亲授过的关门弟子却无甚成绩的我，因为能够被缘外人士归类于当时并不显赫、无甚声势的业师麾下，而非常高兴，十分得意。这高兴，这得意，胜过画展里拿了优秀奖。

2011年，山东美术出版社的《张光宇文集》152页辑入了我的听课笔记《黑白画》，能对老师身后为人广知而有所贡献，我深感庆幸，视为难得的荣耀。

若干年来，公开、私下，从地域、历史、画种、状态等各种角度，不断有人给张光宇颅顶之上镶以若干光环，"漫""亚""吉""商""卓"等。光环的颜色、亮度是否恰到好处？表述分寸的拿捏是否合适？是否蜗行于意气用事的非学术议论？这些冠冕，有如历来文学艺术领域内的各种"主义"旗号，常常止于敲边鼓，难以深入而精准地表述内里真髓，却有误导人们视听之嫌。披挂这些光环、旗号，不如没有。

时至今日，学画的年轻人对时下国内画坛翘楚明星以及境外风起云涌而清浊难辨的诸多流派、人士，一律全都了然于心。而本土史上曾影响一片的张光宇是何许人物，则一律茫无所知。甚至光宇先生生前任教的中央工艺美术学院身后的清华美院，在举办院史中六大教授的纪念画展时，也把光宇先生置于无影无踪的尴尬中。62年毕业生丁绍光发达之后，捐款给母校设立张光宇奖学金，发过一次奖之后，也失影失踪有如断线风筝。这绝对就是我们亲眼目睹的，中国艺术当代史中的，实实在在的金玉逆淘汰。

这些年，绘画艺术的学术研究有了松动。清华美院的唐薇教授付出十年时光，整理了张光宇先生的全部历史，于事、于画、于文、于人，积蓄了完备的信息，并得到热心人士、机构的支持，在北京、上海举办了几次规模空前的画展和研讨会，出版了浩瀚厚重的大画册、大文集。年长人的记忆开始苏醒了、恢复了。年轻人则大吃一惊，为自己的全然无知而震撼不已。学术界开始了追怀、纪念、研究、议论。鸣放的分贝有日渐趋高之势。

近来，大约到了2015年，张光宇先生的艺术引起日渐扩大、热烈的社会关注。1915年到1965年，五十年的奋进建业；1965年到2015年，五十年的沉寂落寞。两个"50"的数字巧合，好像是命运主宰神祇的一次潇洒的即兴量裁。周期交替要整整一百年，过程之漫长，转机之莫测，让人唏嘘与欣慰交织。如此也好，半个世纪的时间过筛，可以去除当时的亲疏、利害等非学术因素的牵制，今天回溯起往事，就会离真相更近些。

仔细拜读了《张光宇集》四大卷[3]，与先师之宽、深、高比较，这里的短文只能是管见所及的粗略梗概，系统而深入地研究这个课题，得出相对正确的结论，务须假以来日方长的悠悠时光，且容细水缓流。

注释：

[1] 唐薇编：《装饰美术的创作问题》《谈民族形式》2文，见《张光宇文集》之107页和141页。山东美术出版社，2011年。

[2] 张仃著，李兆忠编：《试论装饰艺术》，见《毕加索加城隍庙》之39页。山东画报出版社，2011年。

[3] 唐薇、黄大刚编：《张光宇集》：漫画卷、插图卷、绘画卷、设计卷。人民美术出版社，2015年。

（栏目编辑　胡光华）

寻找民国"雕塑家陈孝岗"

卫恒先

（上海大学美术学院，上海，200444）

【摘　要】本文以探寻民国时期的"雕塑家陈孝岗"为出发点，借助民国的相关文字资料，揭示百年以来对于该艺术家的种种遮蔽与误传，辨识出其真实的姓名——陈晓江，并力图整理其求学和艺术实践履历，还原其最早留法归国的油画家身份，肯定陈氏在西画东渐进程中所做的艺术探索。

【关键词】陈孝岗　陈晓江　雕塑家　油画

20世纪早期，在五四运动的影响下，李金发、江小鹣、岳仑、刘开渠等一批中国学子远赴欧洲学习西方雕塑艺术，这些人大部分在回国后继续从事雕塑创作，并推动国内早期雕塑事业的发展，也有少部分人由于历史和个人的原因被语焉不详的记载，"陈孝岗"便是其中一位。在《上海百年文化史》[1]、《中华民国美术史1911–1949》[2]、《时代雕像—民国时期现代雕塑研究》[3]、《20世纪中国美术教育历史研究》[4]等诸多书籍当中，都提到有"陈孝岗"这位雕塑家，但是对于他是何人及其生平信息却不清楚。唯有介绍江小鹣时会一致提到：雕塑家陈孝岗是江小鹣的留法同学，他早年身患重病，去世前将自己全部的雕塑设备及积蓄赠给莫逆之交江小鹣。此后，江小鹣便在上海虹桥路建立了一所规模较大的工作室，开始了近代雕塑的探索。

在刘礼宾的论文《江小鹣——活跃于民国上层社会的早期雕塑家》中另外写道：

江小鹣和陈孝岗在巴黎一起学雕塑，1915年，两人同时回国，到达上海，两人道别，"孝岗莞尔曰：若不与君再会沪上，则吾废艺矣。"陈孝岗之所以这样说，是因为江小鹣擅长青铜像铸造技艺。"原来鹣数年来在巴黎之铸像厂做工自供学费，因精铸技。而孝岗专攻雕塑但不能铸像，是以戏言如此"[5]。

这段故事引自《人去梦觉时——江小鹣传》，内容系作者所杜撰[6]。倘若陈孝岗在国内有雕塑设备和积蓄，雕塑作品也应当会在当时的报纸和杂志上有所记录。何况江小鹣社交广泛，是当时的艺界的风云人物，而作为其莫逆之交又慷慨相授的"陈孝岗"，怎会无迹可寻？

一、"陈孝岗"与陈晓江辨

对于天马会展览信息的考察可以发现，1921年7月18日《申报》记载："留法会员江小鹣、陈晓江二氏作品因路远恐不及加入本届展览会矣"[7]。可知1921年江小鹣还在法国。上述刘礼宾文中所提及二人于1915年回国恐与事实不符。另外，此处提到的另一位留法会员陈晓江，是否会是"陈孝岗"呢？

兹将该段时间发行的《申报》中关于二人的信息罗列如下，以作考据：

1921年3月22日《欢送赴欧考察美术者之宴会》：

本埠天马会系提倡艺术之机关，该会会员江小鹣、陈晓江二氏，定于本月二十五日乘高地安邮船赴欧，考察美术……[8]

1921年7月8日《天马会员报告法国美术消息》：

本次天马会员江小鹣、陈晓江二氏昨自巴黎来信，报告法国现代美术之消息……[9]

1921年7月18日《天马会第四届展览会》：

天马会第四届展览留法会员江小鹣、陈晓江二氏之作品因路远恐不及加入本届展览会矣……[10]

1921年8月17日《天马会员报告巴黎美术近况》：

作者简介：
卫恒先（1990—），上海大学美术学院美术学博士研究生。研究方向：雕塑创作与理论研究。

天马会会员江小鹣、陈晓江二氏赴欧考察美术已有半载，近自巴黎来信报告该都美术近况，爰录如下……[11]

1922年1月15日《天马会近讯今年巴黎开大博览会，我国尚无出品，今秋法国名画家来沪开展览会》：

天马会第五届绘画展览会现文定于春假时举行……近接会员江新、陈晓江二君函，谓今年巴黎有大博览会……[12]

1922年6月27日《天马会会员由欧归国》：

天马会会员江小鹣、陈晓江二君，于去年春赴欧考察美术，已有年于，兹闻江君现在奥京，尚需游历他国，陈君则先乘法国邮船公司回国，于昨日上午抵沪，带回画件甚多云。[13]

以上信息可以看出，从1921年3月25日二人同赴法，到1922年6月陈晓江先行回国，这段时间内江小鹣发往国内的消息中均未提到同学"陈孝岗"。考虑到发音的相似性，笔者推断"陈孝岗"系后人误传，当是陈晓江为宜。

二、是否有作为"雕塑家"的陈晓江？

上述提及陈晓江先于江小鹣回国。倘若陈氏在国外学习雕塑，从时间上来看，是中国最早学习归国的第一人。那么是否存在作为雕塑家的陈晓江呢？

整理陈晓江的学习履历可以发现，他确实在国外学习过雕塑，在一篇《我在法京巴黎学习塑造的经过》[14]中写道：他在1921年6月进了巴黎市立夜课美术学校(Cours Superieurs de Dessin et de Modelage)学习雕塑，日间分别在Academie De La Gramde Chaumiere和Academie Colarossi两个研究院学习绘画。夜校雕塑科的教员是巴黎当时有名的雕塑家特勒宾（Delepine），研究写实派。学习过程起初摹塑石膏图案模型（此处可能是浮雕），其后又摹塑石膏像模型，最后则摹塑人体等。后又经朋友朱君介绍认识了雕刻家滕泼忒（Dampt），向其请教。陈晓江在夜校学习了八个月后又进入一个制造石膏模型的工厂（Gd Atelier de Maulage），一半学习一半做工，学习制作蜡模和石膏模型，学习了两个月便结束。可见陈晓江当时并没有进入专门的美术学校，而是在自由画室里进行学习，且学习雕塑的时间不长。另外，考虑到江小鹣对于雕塑铸造工艺的熟悉以及李金发回忆江小鹣法国的学习经历[15]，可知，陈晓江是与江小鹣一同学习的。

然而，陈晓江回国之后是否有建立雕塑工作室以及是否有雕塑作品出现均没有确切信息。由于其学习时间较短，仅作为学画之余的一种附属学习，他本身对于学习雕塑也并不自信，如他在以后的文章中写道："对于塑造法上也不能说到'好'一个字，只能说略微晓得一点罢了"[16]。从他回国后的艺术经历来看，主要还是从事油画创作。

在雕塑教学方面，陈氏确实开辟了中国近代雕塑教育的先河。他在回国之后未继续在上海美术专科学校任教，而是与周琴豪一起创办了"东方艺术研究会"，并创办了塑造科：

东方艺术研究会之新组织，周琴豪、陈晓江二君现集合同志，组织东方艺术研究会，业已刊订章程缘起，设定本埠法租界蒲柏路四八三号洋房为会所，设定西洋画科，中国画科。塑造科……[17]

东方艺术研究会继续进行，阴历明春，开始实习，法租界蒲根（柏）路，东方艺术研究会内分三部，一中国画科，二西洋画科，三雕塑科……[18]

在东方艺术研究会刊登的招生公告中明显提到有雕塑科，并且在下一年的东方艺术研究会艺术习作展览中有雕塑作品出现[19]，另外在1924年3月上海大学美术科也添聘陈晓江教任塑造[20]。由此可知，陈晓江在早于李金发之前已经开始了中国早期的雕塑教学。

三、陈晓江的生平考

整理陈晓江的活动经历可知，陈晓江原名陈国良，1894年生于浙江镇海，早年受业于张聿光学习西洋画[21]，1917年卒业于上海美术专门学校，1918年赴日本研究艺术，1919年秋与江新（江小鹣），丁慕琴、刘雅农、张辰伯、杨清磬六人发起天马会，刘海粟、王济远、李超士先后加入。1920年8月任教于上海女子师范学校[22]，1920年9月份任教于上海美术专科学校[23]，1921年3月到1922年6月间赴法游学，回国后继续参与天马会的各项活动，在1922年7月25日天马会常年大会志中被选举为会计[24]，其作品也参与了天马会于1922年10月25日的运宁展览[25]。而接下来1923年8月5日第六届天马会展览他却没有

参与。可以推测，他与天马会分道扬镳的时间大概在1922年末，其组织东方艺术研究会也可能与此事有关。1923年春，开始为西湖卢鸿沧居士创作大型壁画《卢字草堂西方极乐图》，在1923年9月11日组织中华全国艺术协会时，陈晓江的身份为北京国立美专教授，这时的报纸中首次提到他北上接洽一切[26]。鉴于正好是开学之际，可知他正是此时起任教于北京国立美专的。

陈晓江还分别于1922年8月18日至20日和1924年6月分别在上海商科大学尚贤堂[27]，和北京中央公园[28]举办过两次个人展览。

之后便是1925年8月24日陈晓江病故于北京的消息：

> 名画家陈晓江君曾留学日本，与江新、刘雅农、丁悚等发起天马会，后又留学法国，归国后，以故与天马会脱离，与周勃豪君发起东方艺术研究会，即今日上海艺术大学之前身也，两年前赴北京任国立美专教授。陈君著作甚富，在巴黎时在各类美术馆临摹名作甚多，中国画苑得西洋之真面目者，君之力也。最近为杭州某公寓壁画十一大幅，名极乐世界图，穷工画巧，积二年而成。某寓公在西湖葛岭下筑卢字草堂以陈列之，上月陈君南下，参观晨光展览会，并赴杭州北返尚未数星期，顷得京函，知以肺疾卒于北京，亡年三十二岁，艺术界同人，同深悼惜，将为开一遗作展览会云。[29]

此处看来，过早去世的陈晓江必是"陈孝岗"无疑了。对于病故后陈晓江是否将上海的雕塑设备和积蓄赠予好友江小鹅，笔者也做了考证。首先，在《上海画报》有《记画师陈晓江之临终与身后》一文，其中介绍到：

> 他的家庭是何等的清贫啊，他平日藉着美专六十元的薪俸，和晨报插画三十元的稿费，来维持生活，已经感觉十分的艰窘，病里的医药费就没有办法维持，身后的萧条就可想而知了……[30]

由此可见陈晓江那时生活清贫艰苦，并无殷实的积蓄和资产。另外陈氏于1923年已去北京发展，并且病逝于北京，不可能会在上海有工作室和雕塑设备。其次，查询江小鹅履历发现，其确切的回国日期为1925年的12月12日[31]。也就是说江氏是在陈晓江病故后的四个月才返回到国内，在时间上不存在交集，也就更没有上述传说的可能性了。

然而，在陈晓江去世八年之后，江小鹅娶了其妻子徐芝音确是事实，这无疑给二人的关系增添了诸多的戏剧性色彩[32]。1933年《生活杂志》第8卷第7期的《漫笔》中写道：

> 自本月十四日时事新报露布了以石膏造像与雕刻艺术驰名的艺术家江小鹅氏于三月二十九日与朱湘娥女士离婚，第二日又载了江氏离婚之次日即与徐芝音女士订婚的消息后，颇多哄传社会，资为谈助，简要事实：江氏二十五岁时与朱（时年十八）订婚，订婚二年后留法七年，三十三岁回国结婚，时有艺术家陈晓江与江小鹅同学至好，又与小鹅联袂渡法，共研艺事，惟陈留学彼邦，两年即返，娶徐芝音女士，生一子，小鹅回国结婚之日，即陈客死北平之年，弥留前以妻儿重托小鹅，小鹅念亡友托付之重，对此孤儿寡母照顾周详，唯恐心力不尽者，而徐女士青春素未，得小鹅殷勤如此，未免感恩知己，而芳心怦然动矣，江今年四十岁，与朱协议离婚书曰意见不恰，难与偕老，条件为由江新付给素达（朱女士）赡养费洋两千五百元，分四期支付，嗣后男婚女嫁各不相干……[33]

四、陈晓江的艺术实践

当时的中国西洋画坛，正处于由摸索时期向开拓时期的转型，在此之前，仅有张聿光和刘海粟的图画学校，主要是研究绘画的布景和商业美术。当时对于西洋画研究的基本理论，还没有较清楚的认识，对于西洋画的学习，大多数只是从临摹入手。没有人知道"写生法"之必要，对于客观事物的强调还没有形成气候。在转型期当中，先有天马会的出现为寂寞的洋画界增添了几分热闹的情趣，后有李超士、吴法鼎、李毅士等留欧习画的人员先后回国。李超士留学于巴黎美术学院，1919年回国任教于上海美专，以粉画见长，吸收了印象派德加的表现技法；吴法鼎也是早年留学法国，1919年归国后任教北京美术专门学校；李毅士早年入英国格拉斯哥美术学院，1916年回国，1918年担任北京画法研究会导师，擅长以写实手法表现历史故事画，代表作有《长恨歌诗意》等。这些人虽然带来了西方的写实主义，但是对于处于萌芽时期的油画，影响力是相当有限的。另一方面，敢于开风气之先的中国

学子受到日本画坛影响，急于学习西方印象主义和现代派的绘画技巧，不太注重严谨绘画写实能力的培养。这也从另一方面助长了当时画坛的浮躁气象。

在这样的背景下，陈晓江的艺术探索为民国油画提供了新的维度，他经历过图画美术学校时期、留日时期和天马会早期的各项展览活动，作为亲历者，他思考着当时上海油画的状况以及所面临的问题，也在他留法时期的艺术选择和回国后的艺术实践中给出了答案。他所留下来的作品全部是油画。所以，确切来说，他是早期留法回国的中国近代油画家之一。史料记载陈晓江油画作品主要有三个部分，第一部分为法国学习时期的作品及在博物馆所临摹的西方名画，第二部分是回国后创作的神话题材作品，第三部分是去世之前所创作的十一幅大型壁画《西湖卍字草堂极乐图》。

在回国后他将在法国时期作品集中展览，这次展览共展出油画作品三十一幅，铅笔速写九十二张，临摹西方名画作品十张，油画作品多倾向于写实主义和印象主义，纯是直观自然，凭忠实个性而发挥，崇尚写实，笔致稳健，绝无虚伪怪诞的趣味。许士骐对展出作品进行了详细描述：

一号西梦君肖像及三号之老人，用点画印象，色彩逼真，表现年迈雄厚之态；四号之法国女子及六号之静坐两帧儒雅幽闲，阅之令人神往；八号之舞毕一帧，颓坐其中，倦态毕露，别具一种风致；七号之油绘，愁如玄冠黑裳，表现惨淡之容极为深刻；十二号至十六号为裸体曲晋，女性曲线之美叹为观止；十七号至三十号均

为速写风景，如奥国雪山之崇陵，罗马古迹及巴黎大教堂Notre Darne之宏伟壮观，为东方罕见……[34]

另外，在陈晓江的《旅法笔记》[35]中详细记载了在国外所临摹的名作。在卢浮宫临摹了六张名画，分别是荷兰画家伦勃朗（Rembrandt）的《写圣书》、佛罗蒙画家汉斯（Lrans Hais）的《特茄肖像》、西班牙派画家利博纳（Ribera)的《圣母和约翰》、法国写实派画家米勒(Millet)的《夕之祈祷》、赫内尔(Henner)的《老妓女》和水让(Ceganne)的《草葡》。后来他又到卢森堡美术馆摹写了印象派画家莫奈（Monet）的《火车站》，在小宫博物馆摹写了塞尚（Cezanne）可司朵（Costvo）等诸名作。1922年后又到意大利罗马参观，临摹了一批意大利文艺复兴时期的名作。总体观之，他临摹的风格非常多元，不仅有古典主义作品，也有巴洛克、现实主义、印象派以及后印象派等人的作品，保持西方写实主义稳健的作风，并有意识地将新派的绘画技法融合到自己的作品当中。

临摹对于他所带来的切实效果是非常感性的：

我觉得无形中，却确能够受到许多暗示和感化，最好是在摹画之后再自己品，便觉得有无穷的趣味了，画面上能够发生特别的研究，比较未曾临摹以前大有不相同，这是什么缘故，是摹写时候受到无形的暗示啊！[36]

我们不确定他对于画面的的构图原则、组织关系、背景知识和精神内涵有多么深入的了解，但是在基础上注重造型的严谨和绘画的技术性训练确有切实的收

获。首先，不管是在法国的写生作品还是博物馆临摹作品，题材大都集中在人物画方面，这与当时天马会展览中清一色的风景和静物画题材是有所区别的。另外，他开始有意识地解决造型中的解剖和严谨的形体刻画的问题。如他认为"根基上的坚固和不得不做一种很笨重的苦工在基本上，经过诚实的阶级在实习上，这笨重的苦工，诚实的阶级就是日后艺术的滋养料"[37]。"绘画不是轻易的，在没有落笔以前就要充满了诚实和严肃的态度，好像在佛前礼拜上帝前祷告的思想一样，落笔之后便觉得有不可思议的变化在画面上，这就是临摹所得的感受和教训"[38]。在到意大利临摹过后，作品"受到意大利派的暗示成功一种很笨的研究，在笔触和色彩上不敢表现，在思想上不敢轻薄，一味的向诚实方面去了"[39]。

他在回国后创作了一些神话题材的"意匠画"，以"中西结合"的方式进行艺术实践，在绘画形式上，模仿西方崇高的古典题材，构图套用意大利的古典风格，追求场面化的视觉效果，且多以裸体形式加以表现；内容上，则以中国的神仙故事题材来代替西方宗教神话题材。此类的作品有《阿香车》（图1）和《不堪回首》等。

作品《阿香车》作为陈晓江的得意之作，不难看出他在人物的安排和塑造方面所倾注的精力，动态的变化和人物刻画都非常严谨，在当时来看是一件扎实的、见功力的油画创作。但是，作为早期的油画实践，在题材的处理上是稍显稚拙的，作品构图和人物完全模仿西方文艺复兴时期的画面效果，而在人物面部表现上却采用

图1 《阿香车》，《妇女杂志》第15卷7号，1929年　　图2 《西湖卍字草堂极乐图记》申报 1926年1月1日　　图3 《西湖卍字草堂极乐图》局部 陈晓江 《中国大观美术年鉴》1930年

了东方的形象，这种生硬的嫁接也招致了一系列的批评：

> 一幅中国的神话画却变成了一幅希腊式的神话画，画中人物（阿香车）等身上竟然一丝不挂，头上又不梳着古装髻，头发两边凸出来，盖着两耳，好像现在流行的面包头似得，试问中国从前有这样的裸体仙女么？他对于构图的意匠，根本之错误……[40]

之后他创作的大型壁画《西湖卍字草堂极乐图》可以视为其艺术创作的巅峰。关于这件作品介绍见于三篇文章，分别是陈晓江的好友朱应鹏所撰写的《卍字草堂极乐古画界图之回忆，已故画家陈晓江君百日纪念》《西湖卍字草堂极乐图记》（图2）和胡亚光的《观卍字草堂极乐图记》。关于作品的创作缘起，陈晓江有过一段叙述：

> "卢公为四明耆宿，晚年息影西湖，潜心佛学，筑万字草堂于湖上，终日蒲团清磬，谢绝尘缘。慨迷惑凡夫，役役于名利场中，永伦苦海，乃体我非慈悲之旨，大发宏愿，做西方极乐世界图以促人猛醒，俾神游目想于其间者，临法界之庄严，问真如之妙谛，咸得大开图解等，一切有为法如梦幻泡影，殆所谓自觉觉世者与。
>
> 江不敏，艺游学于东西洋，从事美术之学。回国以后，碌碌教务，殊少研究良机，自为卢公做是图，不特于艺术上得有进步，且于心境上顿开妙悟矣。嗟夫，茫茫世宙，浩劫将临，眷顾人寰，已无乐土，世之览者，即可以图为渡之慈航，当头之棒喝也。
>
> 抑更有进者，江于是图率而操觚，诸多错误，所望大雅宏业，指其瑕疵，俾以教益，庶得重加润也，以臻完善，则拜辞良多矣"[41]。

画面做环形，共十一幅，最后两幅装为门形，以便开合。作品每一幅高八英寸，宽六英尺，图画中的佛像与真人大小相近。第一幅为阿弥托佛兼观音势至二菩萨，全身着黄金色，石栏前为八功德水。石栏分七大段，池为七宝池，池上莲花上跪着圣众，即应念往生，花开见佛，池中莲花大如车轮，莲花各色具备，青色青光、黄色黄光、赤色赤光。第一幅正中的阿弥托佛头顶上为宝蓝，云后的树为如来道场树，第二幅道场为光现花幢，第三幅为光现宝幢，第二幅右上角的建筑为虚空楼阁，第三幅云间的塔为多宝塔。第四幅为摩尼散花，第五幅第六幅是建筑物，为众宝无书楼阁。第七幅画的是涌现虚空多宝塔，塔上诸佛环绕径行。第八幅为人物，有空中坐禅、他方菩萨、非空而至等故事，有动物水鸟演法。第九幅为林间坐

禅，化往他方，第七至第十一幅为释迦牟尼出水，分十四支。

佛像的装束参考中国古画及石刻中的形象、佛经以及印度宗教美术史，含有东方意味。从作品风格上"阿弥陀佛、观音势至俱准梵式"（图3），这种"梵式"是陈晓江将东西方艺术融为一炉后的新样式，他以西方的油画的方式来描绘人物置身于山林水泽、建筑庙宇之间，形成了中国式的装饰画面效果，然而在佛像的处理上，仍采用光影的方式，面部塑造有写实倾向。人物的肖像处理既有传统中国画中高古的变形表现，又有西方写实油画所具有的结构痕迹，形成了西画东渐进程中中国佛像造像的新范式。构图宏伟巨制，善于铺陈，体现出丰富的艺术构思和想象力。当时北平艺专学生刘开渠在评价到"西方极乐世界图是陈晓江先生两年的精神之结晶，从他的规模宏大，构图非凡上已经觉得他的伟大，有永久的价值！"[42]从效果看，这一作品比前一阶段要自然，没有生搬硬套的痕迹，说明他在西画实践当中的回归，东西方结合开始融会贯通，有所发展。

结语

陈晓江是中国近代西画东渐以来重要的艺术实践者和艺术活动者，是民国早期现代雕塑教育的拓荒者。在东西方文化差异的背景之下，他以中国人的眼光来观察西方绘画，通过科学稳健的技法学习，以补救中国传统艺术之不足。实际上，他首次提倡"古典主义"的写实精神和严谨的态度来改造中国绘画，他的意匠画题材与李毅士、徐悲鸿等的艺术实践有相似之处，是早期西洋画实践中"中西结合"的重要案例。陈晓江所创造的"梵式"佛教造像样式是西画东渐以来宗教造像的新范式，也开辟了中国艺术发展的新路径。虽然从历史的角度回顾，他的艺术实践还有时代的局限性，对于西方艺术的认识也比较有限，但从履历上，陈晓江是最早的一代留法归国的艺术家，先后求学于日本和法国，具有绘画和雕塑的学习经历。他回国后创办东方艺术专门学校，组织中华全国艺术协会，并最早开展现代雕塑教学实践活动。并前后任教于上海美术专科学校、北京国立美专和上海大学等，举办过两次个人展览，病故后作品参加了"教育部第一届全国美术展览会"，纵观其活动经历，先驱之功不可抹杀。而在近现代美术史的研究中，他却一直是被作为"陈孝岗"所传载，笔者认为，挖掘陈晓江人生经历和分析其艺术创作，不仅是藉以史料还原其历史面目，更重要的是重新认识他对于构建民国早期美术史所起的学术意义。

注释：
[1]《上海百年文化史》编纂委员会：《上海百年文化史》，上海科学技术文献出版社2002年版，第1118页。
[2]阮荣春，胡光华：《中华民国美术史1911—1949》，四川美术出版社1992年版，第347页。
[3]刘礼宾：《时代雕像:民国时期现代雕塑研究》，文化艺术出版社2012年版，第10页。
[4]陈瑞林：《20世纪中国美术教育历史研究》，清华大学出版社2006年版，第69页。
[5]刘礼宾：《江小鹣：活跃于民国上层社会的早期雕塑家》，《雕塑》2008年第6期，第41—45页。
[6]该书作者陆建初先生系江小鹣之子江端的女婿，笔者致电询问陆建初先生，其书内容多来自江端先生的回忆。不免与事实有所出入。笔者查证，二人并非一同归国到沪，归国时间分别为1922年6月27日和1925年12月12日（见于《天马会会员由欧归国》，《申报》1922年6月27日第14版。和《画家江小鹣由法归国》，《申报》1925年12月12日第11版）。另外"陈孝岗"在国外的学习经历中有蜡膜和铸造的学习，对于其不懂铸造的说法也是错误的。见于陈晓江：《我在法京巴黎学习塑造的经过》，《艺术评论》1923年第1期。
[7]《天马会定期展览会》，《申报》1921年7月18日，第15版。
[8]《欢送赴欧考察美术者之宴会》，《申报》1921年3月22日，第11版。
[9]《天马会会员报告法国美术消息》，《申报》1921年7月8日，第15版。
[10]《天马会第四届展览会》，《申报》1921年7月18日，第15版。
[11]《天马会员报告巴黎美术近况》，《申报》1921年8月17日，第14版。
[12]《天马会近讯》，《申报》1922年1月15日，第11版。
[13]《天马会会员由欧归国》，《申报》1922年6月27日，第14版。
[14]陈晓江：《我在法京巴黎学习塑造的经过》，《艺术评论》1923年第1期。
[15]陈厚诚：《李金发回忆录》，东方出版中心1998年版，第53页。
[16]同[14]。
[17]《东方艺术研究会之新组织》，《申报》1922年11月17日，第17版。
[18]《东方艺术研究会继续进行》，《申报》1922年12月28日，第18版。
[19]《艺术习作展览会开幕》，《申报》1923年5月26日，第18版。
[20]《上海大学之新进教职员》，《申报》1924年3月17日，第17版。

（下接160页）

外埠湖笔组织研究：以吴县[1]笔业职业工会（1945-1956）为个案

姚 丹 陈朝杰

（广东工业大学艺术与设计学院，广州，510090）

【摘 要】通过对1945-1956年间吴县笔业职业工会的研究，展现出外埠湖笔组织的构成、系统与职能。在对苏州市档案馆馆藏档案文件的爬梳与分析中，得出该类组织在当时发挥了协调内部各类纠纷、维护成员经济利益的目的，不仅促进了湖笔业在苏州地区的延续与发展，而且还为解放后湖州善琏笔业的恢复和振兴提供了有力的支持，为完善湖笔组织研究提供了翔实生动的素材。

【关键词】湖笔组织 笔业职业工会 笔工

作者简介：
姚丹（1984—），男，湖北汉川人，广东工业大学艺术与设计学院讲师，艺术学博士。研究方向：中国古代造物研究。
陈朝杰（1975—），男，广东工业大学副教授、设计学在读博士。研究方向：设计政策与战略。
基金项目：
本文为2015年度教育部人文社会科学一般项目青年基金项目（项目批准号：15YJC760004）阶段性成果。

据实地调研发现外埠湖笔生产企业曾经有三处，分别是苏州、上海和吴江县桃源乡。有关当地湖笔组织的记载寥寥，仅在费三多《湖笔制作习俗与信仰》一文中提到过同类组织："笔业同业工会蒙恬会。从清代开始，至抗日战争时，湖笔发展迅猛，也扩大到全国。凡有笔业之地，均成立笔业同业工会。"[2]从苏州市档案馆中查寻到民国时期"吴县笔业职业工会"（下文简称"工会"）较为丰富的一手档案资料，为后人深入研究地域性手工艺组织提供了参考。该组织形成的基础要追溯到明清之际，当时的苏州已成为全国的书画重镇，文人墨客对于优质书画工具的需求吸引了周边大量笔工旅居于此，其中以技艺精湛、人数众多的湖州籍笔工为主，由此形成了苏州湖笔的基本特征（见图1）。

一、"工会"组织形成的历史背景

在湖笔发展的历史上，战争是导致笔工群体性迁移的直接原因，其中最近一次是在上世纪的抗日战争时期，使得善琏笔工从1937年开始迁到苏州129户，总计310人[3]。苏州当时虽然也有日本人，但是有几家善琏人开办的规模较大的笔庄，如陆益元堂、贝松泉和杨二林堂等还在维系。加之离上海更近，物流更为便通，所以为他们创造了相对良好的生存环境。具体记载可见吴淞巍编著的《王皓夫的湖笔缘》（北京：人民文学出版社，2014年，第1-6页）。最终"工会"在战后次年，即民国35年2月20日（1946年2月20日）成立[4]，直到1956年公私合营，苏州湖笔生产合作社成立宣告结束。

二、"工会"组织的构成

"工会"是依法成立的地方性行业协会，办公地点在观前街玄妙观财神殿内。主席由湖州籍笔工沈珏卿（下文简

图1 题湖笔生产人员名册（部分） 图片来源：作者自摄

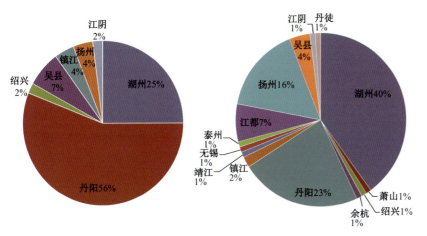

(a) 1945年吴县制笔业职业工会会员构成　　(b) 1946年吴县制笔业职业工会会员构成

图2 吴县制笔业职业工会会员构成　图片来源：作者自绘

称"沈"）担任，他本人就是1937年大迁徙中的一员[4]，来到苏州后投靠到文林堂笔店。该组织在正式成立前已开始运作，有会员55人，参见"吴县制笔业职业工会会员名册（1945年）"[5]，"沈"为主任委员。具体人员籍贯构成情况如图2（a）所示，"工会"成员分别来自苏州及周边地区，以丹阳和湖州籍笔工为主，在初始阶段，前者人数最多，占56%。到1946年正式成立，达到118人，籍贯地由六处增加至十三处（吴县除外），使得湖州籍笔工成为占40%的第一大群体[6]，见图2（b）所示。

在民国35年2月20日下午2时经过"工会"会员76人（实到62人）民主投票推选出常务理事，确定核心管理层十二人，详情参见"吴县制笔业职业工会职员名册（1946）"[7-8]，从而形成"吴县制笔业职业工会整理委员会"（下文简称"委员会"），由"工会"会员构成数据分析可推测：由于湖州籍笔工人数的大幅度增加，通过民主投票选举的方式，从此群体中推选出领导人存有明显优势。另外，需要指出的是，他们均聚居在城西一块狭长地带，即养育巷、西美巷、铁瓶巷、幽兰巷、大八良士巷、大石头巷、蒲林巷、牛车弄、西善长巷和观前街[5-6]，住宿地的相对集中便于同乡间相互帮衬与信息沟通。最终形成了湖州籍笔工在"委员会"中的主导地位。具体说来，在"委员会"实际12位负责人中，有7人来自湖州（见表1）。从而巩固了"苏州湖笔"属性，这一局面维持到1956年。

除上述情况外，其余为普通会员[10]，除部分个体经营外，其它多依附于贝松泉笔店，以及规模较小如杨永泉、王子荣、周有才和惠卿的笔业作坊中[11]（参见"注[6]"），其中有七家店主（分别是杨甫年、沈惠卿、沈耕仁、程文祥、王子荣、刘宝生、沈惠卿）是1937年从湖州善琏而来。而其它丹阳、江都和扬州籍会员和委员则分别依附于陆益元堂、文华斋笔作和文华堂笔作，这些毛笔作坊以制作狼毫画笔、水笔及油画笔和水彩笔为主。

表1　1945、1946、1949年三届吴县制笔业职业工会整理委员会委员的籍贯构成[9]

届次	丹阳	湖州	其它	总人数
1945	4	1	2	7
1946	4	7	1	12
1949	2	6	4	12

表2　湖州、丹阳和扬州籍笔工学历层次状况分布（单位：人）

籍贯	小学	初中	高小
湖州	41	11	1
丹阳	23	0	0
扬州	22	0	0

另外，分析表2中三地笔工学历层次可知，湖州籍笔工具有小学学历的人数最多，这也是当时湖笔行业受教育程度的缩影。究其原因，主要是他们家境收入微薄无法支付学费，所以被迫辍学从而继承家传手艺，最终进入这个所谓"啃骨头"（业内俗语，意思是一世发不了财，但也饿不着）的行当。值得注意的是：与丹阳籍和扬州籍（此处数据参照"注[6]"）相比，湖州籍笔工平均受教育水平较高。

另外，经图3分析可知湖州籍会员年龄分布情况为："20-29"年龄段人数最多有28人，"30-49"次之22人，"50-69"再次仅3人，从而形成了以中青年为骨干的年龄结构特点，为日后涌现以王皓夫和邵文炳为代表的精英笔工提供了先决条件。前者与国画家谢孝思和书法家费新我多有往来，而后者则与"新金陵画派"的代表画家亚明交好：

"制笔大师邵文炳，从苏州城内以毛笔一包余试之，'尖齐圆建'皆准，难得毛笔乃中华文化之伟大传统，今善书者寡，故制笔者少有几人，今朝识君，真大幸也。"[12]

综上所述，"工会"中的湖州籍笔工具有年龄结构合理、受教育水平较高的特点，奠定了苏州湖笔优良品质的基础。

三、"工会"的组织系统

"工会"的组织系统分为三级（如

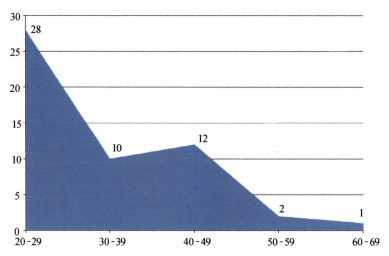

图3　吴县湖州籍笔工年龄结构状况分布（单位：人）
图片来源：作者自绘

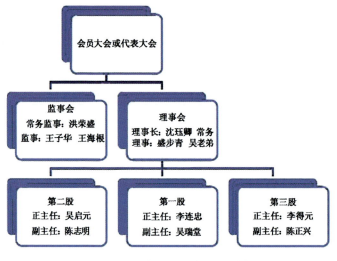

图4　吴县制笔业职业工会组织系统表
图片来源：作者自绘

图4所示），依次是会员大会（或代表大会）、监事会（设置常务监事一名，监事两名）和理事会（设置常务理事一名，理事两名）两个并列二级机构，以及在理事会下属三股（各股分为正副主任各一名）。该组织系统的产生过程大致如下：

首先，监理两会及各股负责人均由会员大会民主投票产生，为维护其合法性，召开前需要邀请上级机关代表、警察局、总工会和各团体参加，并受到上级机关（具体有：吴县县政府、县党部

和总工会三方）的监管，而实际领导者是吴县总工会[13]。

其次，由下文所见，"工会"在2月20日民主投票选出各级领导相隔两日以后，于二月二十五日进行就职宣誓。

"内容：吴县制笔业职业工会理监事就职宣誓词

余等谨以至诚，实行三民主义，遵守国家法令，忠心努力于本职，如有违背誓言，愿受严厉之制裁。谨誓。

宣誓人：沈珏卿、吴鳌、李连忠、盛步青、王子华、吴启元、洪荣盛、杜书根、壮树清、吴瑞堂、李才卿、沈秉钧

监誓人

中华民国三十五年二月二十五日"[14]

最后，整个组织系统的任免过程完成。

四、"工会"组织的职能

"工会"职能是协助地方县政府和总工会进行日常管理，兼顾协调劳资双方的矛盾。委员会则需要定期召开例会，议题具体涉及日常工作及收支情况[15]。

根据"工会"档案清册可知："县政府来文一宗、总来文一宗、文稿一宗"[16]，可见该组织实际上受到县政府和总工会的共同领导，接收并解读来自这两方派发的文件，在例会中传达给会员。另外，在"吴县制笔业工会家具清册"[17]中可知，除了常用办公用品如方桌、写字台、方凳、文件箱、砚台、钢笔板、铁笔和算盘等外，还有会牌布、会牌、会旗帜、印泥、蓝印泥和硬印等，说明在日常事务中可能还会涉及对外商务接洽和对内的文件批复等诸事。

"工会"的另一职能是协调劳资双方矛盾。在民国三十五年（1946年）三月二十七日发生"张文裕笔店侮辱理事事件"（下文简称"事件"）。在此"事件"中，"工会"代表会员向资方"事件店"协调，望能内部解决，但遭到对方拒绝，故由此上报总工会，然后再转呈吴县县政府受理，通过"派警前往告诫"，得到"李汉城等已接受训诫并愿遵章缴纳会费，嗣后不再违抗功令"（见图5）的处理结果；此外，在民国三十六年（1947年），中央银行推行法币券，导致通货膨胀，货币贬值，使得笔工生活难以为继，只有通过"工会"要求资方增长工资[18]。工会理事"沈"将整件事情的缘由、笔工诉求、处理过程和结果上报给了总工会。接下来由总工会接替"工会"组织协调各方关系[19]。总工会在工会的协助下将资（店主）与劳（工人）对立两方安排在一起，就"调整工资"一事各抒己见。先后进行两轮协商，第一轮：先由劳方陈述要求增加工资、再由资方回应工资已经"根据货价增减"；第二轮：还是劳方先述，认为按惯例增加工资已经不合时宜，应该以"生活指数"为标准，劳方反馈意见是不能接受。经过两轮的商谈，未能形成共识。在此情况下，工会理事长"沈"只有向更高一级的管理部门吴县县政府反映此事，以期待能尽

图5　吴县湖州籍笔工年龄结构状况分布（单位：人）
图片来源：苏州市档案馆归档号：I13-001-0257

图6 申请书　　图片来源：作者自摄

快解决[20]。

最终，通过"工会"的斡旋，苏州笔工顺利渡过难关，笔业得以维系。1950年开始，湖笔业开始实行互助合作，通过成立联销处实行统购统销。直至1956年合作化运动兴起，又由善琏笔工俞振汉和虞宏海等人成立了苏州湖笔生产合作社。

受其影响，同时期善琏笔工也开始走互助合作道路，苏州部分湖州籍笔工陆续返乡，助其恢复生产。在善琏镇湖笔传承馆中藏有当时"申请书"（事由：为要求批准组织生产合作社并请迅速答复由。时间：1956年1月21日）（见图6），其中所示内容便是对于这次历史事件的有力佐证，具体如下（部分摘录）：

"……自解放以来在党正确领导下，蒙有关部门的重视和关怀，成立湖笔手工业同业公会与湖笔手工业工会，并组织联购联销与中文公司及县联合作社建立购销关系，使我业的生产和生活均得有计划的发展……

代表：马步青、章元荣、许济根、许午生、郑三宝、锦轩、冯乃康、钱安林、邵品严、杨永泉、许凤翔、邵凤林、方惠林、陈鑫明、陆开云、张祥林"

结合摘录所示，署名处总计有十六名笔工代表倡导成立"善琏镇湖笔手工业工会"、"善琏镇湖笔手工业同业公会"和"善琏镇湖笔手工业联销工会"，其中许午生和杨永泉便是从苏州返乡援建的代表人物。湖笔工会为基层工会组织，会员为广大笔工，下设生产自救小组作为生产实体，从事制笔加工业务，解决作场之外笔工的就业问题；同业公会为行业组织，由各笔作负责人参加；联销处为湖笔联购、联销的业务机构，负责对外联系业务及善琏各作场、个体笔工生产产品的统一销售。在程建中的《湖笔制作技艺》（杭州：浙江人民出版社，2012年，第39页）中记载，在建国初期湖笔销路不畅，通过联销处负责人宋锦康等人联名写信给毛主席反应情况，从而改善销路，促进了湖笔产业的发展。后来，上述三个组织又在1956年合作化运动中，于4月26日正式合并成立了善琏湖笔生产供销合作社（如今湖笔骨干企业"善琏湖笔厂"前生）。

另外，在王克明《湖笔制作技艺》中再次得到印证，即"抗日战争时湖州沦陷，笔工为避战乱奔走他乡，生产严重衰落，1941年产量跌至最低。到解放前夕，善琏的制笔业一片凋敝。新中国成立后，笔工纷纷返乡。1956年4月办起了善琏湖笔生产合作社。1959年创建善琏湖笔厂。"[21]可见这些从苏州返乡的笔工将"工会"模式带回到湖笔的发源地，促进了当地笔业组织的建立，具体可参照下文：

"1951年，成立了善琏湖笔同业会，次年成立湖笔集销处。1954年6月，建立湖笔生产合作社，湖笔生产得到恢复发展。1975～1990年湖笔累计出口1004.16万支，最多一年的1981年，出口101.98万支，并在制笔质量上大有提高。"[22]

所以，这批在"工会"庇护下解放后返乡的笔工不仅带回了传统湖笔制作技艺，还将该组织的管理经验应用在家乡笔业组织的创建上，有效地维护了善琏笔业的基础，为其后续发展提供了持续发展的前提条件。

总之，当时的苏州湖籍笔工因人数

多、文化素质较高以及制笔工艺精良成为"工会"的实际领导者。"工会"对内实行的是三级管理制,受吴县总工会和吴县政府共同领导,具体职能调解劳资纠纷和内部矛盾,维护会员的基本利益。这些共同成就了苏州湖笔的美誉,才有后来郭沫若先生1963年7月11日为苏州湖笔社题词"湖上生花笔,姑苏发一枝"的赞叹,在当时形成湖州以外规模最大的、最有影响的湖笔生产基地。所以,"工会"一方面推动了湖笔业在苏州的延续与发展,另一方面也为解放后善琏湖笔业的恢复和振兴提供了有力的支持[23]。

注释:
[1] 今苏州市吴中区和相城区。
[2] 上海民间文艺家协会,上海民俗学会编:《中国民间文化稻作文化田野调查》,学林出版社1994年版,第215页。
[3] 此数据来源于湖州市善琏镇蒙恬祠,作者拍摄于2013年11月6日,具体内容由俞振汉整理记录于1996年12月,以1956年苏州湖笔生产合作社社员名单为依据(此内容较多,出于节省版面考虑,故不在此罗列),其中涉及到"工会"主席沈珏卿等人。
[4] 吴县制笔业职业工会:《关于吴县制笔业职业工会成立大会的会议记录》,1946年,I13-001-0257-018.内容:关于吴县制笔职业工会成立大会的会议记录,成立时间:三十五年二月二十日下午二时,地点:玄妙观财神殿内,出席会员:六十二人原有会员人数七十六人,主席:沈珏卿,记录:李谷花。
[5] 吴县制笔业职业工会:《吴县制笔职业工会会员名册》,1945年,I13-001-0257-004。
[6] 吴县制笔业职业工会:《吴县制笔职业工会会员名册》,1946年,I13-001-0257-035。
[7] 吴县制笔业职业工会:《吴县制笔职业工职员名册》,1946年,I13-001-0257-021。
[8] 吴县制笔业职业工会:《关于吴县制笔职业工会成立大会的会议记录》,1946年,I13-001-0257-018。
[9] 表中数据参考如下:吴县制笔职业工会:《吴县制笔职业工会整理委员会委员略历表》,1945年,I13-001-0257-010;吴县制笔业职业工会:《吴县制笔职业工会整理委员会委员略历表》,1945年,I13-001-0257-013;同"注[6]";吴县总工会:《吴县制笔业职业工会第二届理监事履历表》,1949年,I13-001-0033-021。
[10] 参考"注[6]",分别有潘梅青、朱阿珍、王云、杨顺珍、吴启颖、赵菊英、施玲宝、沈金山、堵惠英、陈金华、孙少棠、堵丽荣、沈武荣、俞定宝、陈富珍、李耀南、谢桂珍、沈士良。
[11] 同上。
[12] 此文节选自视频《艺之城湖笔年代》http://www.douban.com/group/topic/44678495/
[13] 吴县制笔业职业工会:《关于吴县制笔业职业工会成立大会的会议记录》,1946年,I13-001-0257-018。
[14] 吴县制笔业职业工会:《吴县制笔业职业工会理监事就职宣誓词》,1946年,I13-001-0257-003。
[15] 吴县制笔业职业工会:《关于吴县制笔业职业工会成立大会的会议记录》,1946年,I13-001-0257-018"……开会如仪报告事项:(一)奉令派员整理经过;(二)工作状况及收支报告讨论事项通过会章草案依法选举"。
[16] 吴县总工会:《吴县制笔业职业工会档案清册》,1946年,I13-001-0058-019。
[17] 同"注[13]"吴县总工会:《吴县制笔业职业工会档案清册》,1946年,I13-001-0058-019。
[18] 吴县总工会:《关于本会湖笔组工资纠纷经调解不成呈请》,鉴核仰祈,迅予召集调查的呈,1947年,I13-001-0257-071。
[19] 吴县总工会:《吴县制笔职工会湖笔组等协调调整工资的笔录》,1947年,I13-001-0257-076。
[20] 吴县总工会:《呈请调查湖笔组工资纠纷一经调查未获转请鉴赐调查的呈》,1947年,I13-001-0257-078。
[21] 王克明:《湖笔制作技艺湖笔》,《浙江档案》2006年第12期,第34页。
[22] 杨静龙,庄新民,张小卫,阿农:《笔出湖州雅天下》,《浙江画报》2007年第11期,第24页。
[23] 姚丹:《传统善琏湖笔研究的文化生态视角》,《创意与设计》2015年第04期,第68页。

(栏目编辑 张晶)

(上接163页)

"中国气派"的、全新情感精神的当代中国油画艺术样态。现实主义油画因为自身的特质,恰恰具备了这种能力,也正是这种特质和能力,完全可被视作中国当代油画发展的主要趋向。这虽是一种愿景,但假以时日,完全有可能成为中国未来油画发展的主体力量。

注释:
[1] 锡德居·芬克斯坦《艺术的现实主义》上海文艺出版社,1985年,第121页。
[2] (德)黑格尔《美学》商务印刷书馆,1979年,第234页。
[3] 王仲《美术》北京,2005年,第3期。
[4] 杨飞云《澄怀观道》吉林美术出版社,2012年,第245期。
[5] 锡德居·芬克斯坦《艺术的现实主义》上海文艺出版社,1985年。
[6] (德)黑格尔,朱光潜译《美学》商务印刷书馆,1979年。
[7]《马克思恩格斯全集》人民出版社,2008年。
[8] 王仲《美术》北京,2005年,第3期。
[9] 杨飞云《澄怀观道》吉林美术出版社,2012年。

(栏目编辑 顾平)

庞元济的收藏世界

朱浩云

【导　读】众所周知，尽管20世纪特别是前半个世纪社会动荡，战争不断，但中国民间的字画收藏却是异常的活跃，并涌现出一大批的著名古字画收藏家、鉴定家，其中，张大千、庞元济、张伯驹、吴湖帆、张葱玉、王季迁六位尤为突出。他们不仅擅长古字画收藏，藏品中不少都是传世名迹，而且精于鉴定，在收藏界享有很高的声望，像庞元济和张伯驹在民国藏界有"南庞北张"美誉，张大千有字画鉴定润格，吴湖帆有"一只眼"绰号，张葱玉在新中国有"中国首席鉴定专家"之誉，王季迁在国际上有"一入王门，价高三倍"之称。为了让更多读者了解六大家古字画的收藏成就，笔者陆续介绍他们的收藏世界，以飨读者。

【关键词】庞元济　古字画　收藏　南庞北张　鉴定

作者简介：
朱浩云（1961—），浙江绍兴人，资深艺术和收藏市场分析人士，现任民革中央画院专家委员会委员，中央电视台《书画频道》专家委员会委员，上海张大千研究会理事，四川张大千艺术研究中心研究员等职务，雅昌艺术网、艺超网专栏作者。

在20世纪上海十里洋场上，涌现出了不少实业家、洋买办，他们通过自己的智慧和才干，财源滚滚，有的实业家将赚来的钱用于扩大再生产，有的投身于金融，有的置房产，像上海工商界大佬朱葆山在上海市中心兴建了10多幢别墅，分别给他的太太、儿女每人一幢，在朱葆山看来：给太太、儿女每幢别墅至少可以吃三代。而庞元济则依靠自己雄厚的财力和眼光，把自己从实业上赚来的钱几乎全部投入到自己钟爱的古字画上，并成为了民国世人瞩目、大名鼎鼎的大收藏家，其收藏之富，恐无人与之匹敌。

家族显赫　实力雄厚

庞元济（1864—1949年）（图1）字莱臣，号虚斋，浙江吴兴人。出身豪门，家族显赫，有雄厚的经济实力。毕生从事两大事业，一是实业，二是收藏。这两大事业庞元济都很辉煌，可以说，他是20世纪民国成功的实业家、杰出的鉴藏家，收藏有铜器、瓷器、书画、玉器等文物，尤以书画最精，有"收藏甲东南"之誉，与北方的张伯驹有"南庞北张"之称。庞元济是南浔"四象"之一，当时当地有"四象八牛七十二金狗"的谚语，其标准为：拥有财产100万两白银以上者为"象"，50万～100万者为"牛"，30万～50万者为"狗"。根据史料记载，19世纪90年代初，清政府每年的财政收入约为白银7000万两左右，按保守估算，"四象八牛七十二金狗"加起来的财富已经相当于政府年财政收入的42%。而且，1894年以前，中国产业资本投资总额也仅有白银6000万两。由此可见庞家的经济实力之大。庞元济是庞家开创者庞云鏳（1833～1889年）的次子。庞云鏳，字芸皋，原籍绍兴。早年在丝行当学徒，满师后已通晓蚕丝经营之道以及品评丝质优劣的技术，遂从事丝业经营，逐渐积累资本。因其经营有方，不数年家产暴发，成为南浔地区家产过百万的头等巨富之一。庞云鏳致富后，为光耀门庭，以儿子庞元济的名义捐献十万两纹银，由李鸿章奏奖，光绪十七年(1891)得慈禧太后恩旨，特赏庞元济一品封典，候补四品京堂。庞元济子承父业，在上海、江苏吴县和吴江、浙江绍兴和萧山都拥有米行、酱园、酒坊、药店、当铺、钱庄、房地产等许多产业，光绪年间，还亲赴日本考察商业活动，是个眼界比较开阔的商人。清末民国年间，庞元济先后投资或创办了杭州世经缫丝厂、杭州通益公纱厂、上海龙章造纸厂、浔震电灯公司、浙江兴业银行、中国银行、浙江铁路公司等一大批各类近代企业，是江浙地区近代民族工业的开创者之一，堪称一位颇具经营头脑的实业家。正

图1　庞元济像

因为有庞大实业的支撑，庞元济和其他画家文人藏家不同，收藏一开始就有了雄厚的资财，而且聘请陆恢、张大壮、张砚孙、张唯庭、吴琴木、邱林南等一批著名画家为其掌管过书画，像陆恢是吴湖帆的老师，张大壮是著名书画家、鉴赏家，与江寒汀、唐云、陆抑非并称"海上四大花旦"，吴湖帆对张大壮的才艺也是非常器重；吴琴木是海上山水画高手，功力深厚，精于王鉴，几可乱真，庞元济对吴琴木非常器重，他的三位孙子孙女均拜吴琴木为师学画。从中可看出庞元济不惜花费高额费用组建了一整个书画智囊团，对收藏的历代名迹进行梳理、整理，其用心可谓良苦，这在民国时期收藏界恐绝无仅有的。抗日战争爆发后，庞元济觉得将藏品放在老家不安全，于是将藏品从南浔运至上海，并在上海寓所重设画室，沿用南浔旧名，仍称"虚斋"，"虚斋"在民国年间的鉴藏界可谓声名显赫，盛极一时。

痴迷收藏 精于鉴赏

庞元济从小喜好中国传统书画，喜欢研习字画和碑帖，未及成年，就喜欢购置清乾隆时人手迹，常临摹乾隆、嘉庆时名人字画。他自称是"嗜画入骨""嗜痂成癖"。擅长绘画、书法，所作的山水近取倪云林、"四王"，远宗董源、巨然；花卉则以恽南田为宗，传统功力深厚。目前的拍卖会上还时常能够见到庞氏山水画作（图2）。庞氏擅长书画也是他终生收藏书画乐此不疲的原因。庞元济的收藏眼光和他交往的朋友有关，当时他和上海书画家交往频密，吴昌硕、郑孝胥、黄宾虹、张大千、吴湖帆、叶恭绰、谢稚柳、徐森玉等都是他的座上客，尤其是与张大千、吴湖帆关系密切，自然他的眼光非同一般。据悉，庞元济的收藏不是秘而不宣，他十分慷慨，让来人观摩、鉴赏自己的藏品，若是一般藏家或是朋友来访看画，庞元济会拿出清四王名迹给予观赏；若是像张大千、吴湖帆、叶恭绰、谢稚柳这样的好友来，庞元济则会毫无保留地拿出最心爱宋画观赏。记得海上名家沈子丞就曾多次借他的收藏名迹回家临摹，受益匪浅，画艺大进。试想，有这样朋友圈，自然大大提升了庞元济的鉴藏眼光。所以，庞的眼界很高，一般藏品不屑入目，"往往于数百帧中选择不过二三幅"。然而，对货真价实之物，则重金不吝。有逸闻曾说他有一次与海上名画家在酒店饮宴时，眼尖的吴湖帆发现一落拓文人腋下挟画轴从檐下匆匆走过，遂急急追去，发现了久闻盛名的元人郑所南《兰花图》（号称"十七笔兰"），当场用500银圆买下。庞元济看到后，才发现自己所藏的《兰花图》为赝品，于是力求吴湖帆割让，吴湖帆执拗不过，只好转让给他（如今此画流散到美国）。张大千1926年曾在庞元济家中看到石涛的《溪南八景图册》，此图册原计八开，张张精彩，为康熙三十九年石涛61岁所作，是作者壮暮之年的小景杰作。作品按祝允明《溪南八景诗》诗意，生动描绘出皖南歙县的溪南山村

图2 庞元济《寒林策杖》(1925年作) 2010年朵云轩拍卖13.56万元成交

佳景。为此，张大千曾将石涛的《溪南八景图册》借回家临摹。不巧，在一九三七年抗日战争南浔镇沦陷后不慎遗失了四开，庞元济痛心疾首，他对石涛这本册页非常喜爱。由于张大千对石涛山水画的摹拟精到，对石涛笔墨历路及意境营造方面都有高深的见解，是公认的石涛再世，故庞元济在1940年又央张大千补足其余四幅，张大千凭借过目不忘、技法精湛的本领，还原了四幅石涛作品，字画逼肖，令人难以分辨。对于张大千补足的四幅石涛山水，庞元济激动不已，欣然跋语云："似与原本不

爽毫发，八景失而复全，可谓得叔敖于优孟，面中郎于虎贲矣！"从这段题跋中不仅可以看出庞元济对张大千的推崇备至，更体现了庞元济对书画收藏的狂热。

珍藏名迹 雄视当代

从庞元济的古代名迹收藏中，我们不难看出，他藏有很多中国书画史上的经典杰作、举世闻名的文物至宝。

庞元济的藏画主要来自两个渠道，一是早年吃进清末海上著名的报人兼书法家、收藏家狄平子的藏画，他所藏的书画，除了清代的"四王"、吴、恽外，还收藏了一些唐、宋、元三代的名迹，如尉迟乙僧的《天王像》、王齐翰的《挑耳图》、王蒙的《青卞隐居图》等都是赫赫有名的杰作。狄平子晚年没落，靠卖旧藏度日。庞元济斥巨资将狄平子收藏的书画大量吃进，包括吃进了李公麟《西园雅集图》，这一方面大大提升了庞元济收藏古画的兴趣，另一方面为他古画收藏打下了坚实基础。二是庞元济大量收进清末皇宫流向民间的书画藏品。不过，庞元济购字画特别讲究精，"每遇名迹，不惜重资求购……凡画法之精粗，设色之明暗，纸绢之新旧，题跋之真赝，时移代易，面目各自不同，靡不惟日孜孜潜心考察。稍有疑窦，宁慎毋滥，往往于数百幅中选择不过二三幅"。虚斋画的装裱也极为讲究，特别是立轴装裱统一规格，工艺水平极高，代表了苏式装裱的最高水准。早在1915年，庞元济就参加美国费城举办的万国博览会，又印行一册《中华历代名画记》（精装本，中英文对照）。著录自唐至清代所藏名画81件，都是中国古画之国宝，备受欧美艺术家和收藏家的赞赏。庞氏晚年家藏历代名人字画数以千计，有唐代张旭、怀素、颜真卿、陆柬之、陆彦远、孙过庭等名迹，有五代、南北宋名家董源、巨然、马远、夏圭等，还有元四家、明四家、清四僧、清大四王、小四王、扬州八怪、金陵八家、海上名家等。由于庞家字画数量多，整理和归类所收藏书画的工作量很大，为此，庞氏常聘外人来管理，其中陆恢在庞家的时间前后达二十余年，张大壮从19岁起就为他管理书画，时间长达十年之久。庞氏收藏字画有以下几个特点：一是历代名头较齐，藏品丰富，他一生收藏历代名家书画有5000件之多，基本上对前代各个时期的代表书画家的作品都有收藏，如唐阎立本《进谏图》、韩幹《呈马图》（图3）、周昉《村姬擘阮图》、王维《春溪捕鱼图卷》、戴嵩《斗牛图》、五代赵岩马《神骏图》和《赵文敏书合璧》、董源《夏山图》（图4）、周行通《牧羊图》、王道求《弗林狮子图》、张戡《人马图》、宋何尊师《葵石戏描图》、巨然《流水松风图》和《江村归棹图》、李成《寒林采芝图》、郭熙《终南积雪图》、赵佶《鹡鸰图》（图5）、《雪江归棹图》、《赐郓王楷山水》、李公麟《醉僧图》、米芾《楚山秋霁图》、《云山草宅图》、陈中《羌胡出

图3 唐 韩幹《呈马图》美国纽约大都会艺术博物馆藏

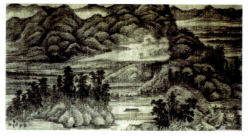

图4 南唐 董源《夏山图》局部 上海博物馆藏

图5 北宋 赵佶《鹡鸰图》南京博物院藏

图6 北宋 郭熙《秋山行旅图》1999年纽约佳士得拍卖143.2万美元成交，后为王季迁购得收藏

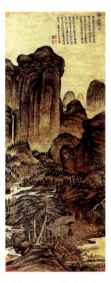

图7 元 王蒙《秋山萧寺图》2010年保利拍卖1.366亿元成交

图8 明末清初 八大山人《荷石栖禽四屏》2013年天津同方拍卖8030万元成交

图9 元 吴镇《雨歇空山图》 2015年上海工美拍卖3565万成交

猎图》、赵大年《水村图》、赵千里《春龙出蛰图》、夏圭《溪山无尽图》、宋人《风雪度关图》、龚开《中山出游图》、金人李山《风雪杉松》、元人钱选《草虫图》等等，这些都是中国美术史上举足轻重的名画。所以有人说，庞氏家藏好比一座大博物馆；二是庞氏收藏的历代名迹中，以绘画为主，量最大，书法不多，这恐怕与庞元济的喜好有关。三是庞氏藏品大多是精品，而且是真迹。记得上海博物馆曾出版一本古代扇面画册，其中有80多把成扇就来源于庞元济，可见庞氏收藏之精。1999年纽约佳士得曾传出令人振奋的消息，北宋郭熙的《秋山行旅图》（图6）以143.25万美元成交，这幅作品过去也是庞氏的藏品，买家就是大名鼎鼎的王季迁，他在买进后预言，本世纪市场上将再也看不到这么好的画了。2010年，在北京保利春季拍卖会上，庞的旧藏——元代画家王蒙《秋山萧寺图》（图7）立轴遭遇各路藏家追逐，经过几十轮激烈较量，最后以1.366亿元天价成交，轰动海内外。而元代画家王蒙《秋山萧寺图》在庞元济的藏品中只能算中上。2011年北京长风推出八大山人1699年作《荷石栖禽四屏》（图8），获价7475万元，二年后，也就是2013年天津同方再推此作，以高达8030万元成交。至于像吴镇（图9）、沈周、唐寅、董其昌、王石谷、王鉴、王原祁、恽寿平等名家之作，动辄都是数千万元，这与庞元济收藏过有着密切关系。四是庞元济有不少著录传世，其中以《虚斋名画录》与《虚斋名画续录》影响最大，《虚斋名画录》16卷（图10），共收录历代藏画538件，起自唐代，止于清代，每种详记纸绢、尺寸、题跋及印章，书前有郑孝胥及编者自序。《虚斋名画续录》4卷，补录后收入画200件(包括补遗6件)。今天，庞元济的这些著录已成为当今研究古字画必不可少的重要工具书。

独领风骚 声誉极高

庞元济生前在收藏界享有极高声望。因此，他家中收藏了什么东西，外界是一清二楚。王季迁曾说过"上海有一位收藏家庞莱臣（元济），是全世界最大的中国书画收藏家，拥有书画名迹数千件"。民国时期，虚斋鉴藏印记就是书画身价的标志。据悉当年就有日本文人慕名求盖印记，被庞元济婉言拒辞。眼下拍卖会上，凡经庞氏虚斋收藏过的书画，身价明显高出一筹。这与当年庞虚斋精益求精之收藏理念是分不开的。1937年抗战全面爆发后，上海于11月沦陷，进入"孤岛"时期。江南藏家难以维系，纷纷出售旧藏古物，庞元济也不例外，其所藏名画在生前就已经开始陆续流散，有一部分藏品被卖到美国，还有一部分由外甥张静江等人出售到海外。庞元济在去世前，将所余书画归为三份，分给嗣子庞秉礼(庞元济的侄子，后过继为儿子)及两个孙子庞增和、庞增祥。上海解放后，庞家成为政府征集收藏的重要对象。1951年，谢稚柳受徐森玉之命，从庞秉礼处连续征购了两批书画。时任国家文物局局长的郑振铎在写给上海文管会负责人徐森玉信中有："庞氏画，我局在第二批单中，又挑选了23件，兹将目录附上：'非要不可'单中。"其中1952年12月捐赠的《北宋朱克柔缂丝莲塘乳鸭图》为上海博物馆一级藏品。上世纪五六十年代，庞元济的孙子庞增和也两次向南京博物院（图11）、苏州博物馆捐赠了书画文物，其中向南京博物院捐赠了137件（套）"虚斋"藏画，自两宋至晚清，

图10 《虚斋名画录》

大多是赫赫名迹。苏州博物馆也藏有庞元济虚斋名画，如唐寅《灌木丛筱图》、王鉴《虞山十景》、王翚《仿古山水图》等。还有一部分庞氏藏品主要经由其家人等出售到海外，如美国弗利尔美术馆、底特律美术馆、纳尔逊·艾特金斯美术馆、克里夫兰美术馆等。至此，曾经富甲天下的虚斋收藏，在半个世纪的时代风雨中经历了由盛而衰、从聚到散的过程。庞元济一生曾刊印过五部藏品目录（图录），即《虚斋名录》《虚斋名画续录》《历朝名画共赏集》《中华历代名画记》和《名笔集胜》，刊录其精品藏画900余幅，上迄唐代，下到清代，其中唐、宋、元三朝名迹约为三分之一，多为历代收藏大家，如项元汴、贾似道、徐渭仁、安岐、梁清标等豪门旧物，又有《三希堂》、《石渠宝笈》乃至宣和、政和时代的宫中之物，蔚为大观，令人叹为观止。

另外，明、清各代，有文徵明、沈石田、唐六如、仇实父、董文敏、项墨

图11 元 黄公望《富春大岭图》南京博物院藏

林、王石谷、恽南田、王麓台、石涛、八大山人、金冬心等人的作品，更是琳琅满目。

今天，海内外各大拍卖行都在争相寻觅庞元济的旧藏，即使没有得到他的旧藏，有他的收藏印章同样也是炙手可热的拍品，由此可见庞元济在藏界的声誉和影响。所以，将庞元济列为20世纪书画收藏六大家之一，可谓名副其实、当之无愧。

（栏目编辑 张晶）

基于本土文化意识的艺术探索
——当代中国油画中的"传统图式语汇"

刘 权

（安徽大学艺术学院，合肥，230601）

【摘 要】 中国传统美术范畴的一些命题，比如："笔墨""气韵""意境""章法""书写性"等等，如果将之置入当代哲学观察视角，这些中国美术传承中的知识网络体系实际上都是某种"图式"，它们共同构成了中国"传统图式语汇"，而这些"传统图式语汇"正深刻地影响着当代中国油画创作。本文结合具体画家的作品，力图以"图式"分析为突破口，努力阐释"传统图式语汇"与当代中国油画的具体融合方式，并对发掘、利用中国"传统图式语汇"提出自己的观点和意见。

【关键词】 传统图式语汇 本土文化意识 中国油画

作者简介：
刘权（1973—），男，安徽大学艺术学院副院长、硕士生导师。研究方向：油画创作，近现代美术史。

从古希腊的德谟克利特、柏拉图、亚里士多德一直到西方近代的维特根斯坦、胡塞尔、萨特、利奥塔等人，西方历代的学者、思想家相关视觉观看、图像图式及两者的关联有很多论述，但将图像作为相对独立的研究对象，却肇始于近代的美术理论研究。较有代表性的著述有：诺曼·布列逊（英）的《视觉与绘画·注视的逻辑》、W.J.T.米歇尔（美）的《图像理论》、曹意强主编的《艺术史的视野:图像研究的理论、方法与意义》，其中，《图像理论》在关于文化、意识和再现的关系阐释上尤为经典，图式分析研究把图像研究延伸到了哲学、美学领域，这也为阐释图像资源和艺术表现的关系提供了研究的可能性。

油画这一源自西方的艺术形式传入中国已逾三百年，不同时代的中国油画家不断地学习、吸收、磨合，无论是具体技法范畴还是艺术观念层面，中国油画家一直都在中国与西方、传统与当代、继承与创造等多个维度中探索前行。如何关照本民族审美特征的油画创作实践，在上世纪20年代即已发端，在1956年"全国油画教学会议"、1958年"浙江美术学院教师座谈会"以及"双百方针"提出后，融合中西的"油画民族化"道路更是被明确提倡，这一命题的研究也一直持续至今。事实上，20世纪早期及中期的中国油画实践以及围绕"油画民族化"的理论研究往往都是从政治需要的角度出发，并无太多涉及技法及图式的相关研究。本世纪以来，越来越多的中国油画家在创作实践中思考如何观照民族美术传承，并从各自视角出发作出了种种努力，理论研究的重点也明显偏向文化自省及图像形式角度。尚辉在其《意象油画百年》中非常清楚地指出"意象是中国文化精神、民族审美心理和地域特征对于异质艺术内核的'我化'与'转换'"[1]，顾承峰在《意象油画———形而上还是形而下》一文中认为"意象是指介于具象与抽象之间的形象表达形式"[2]，詹保国、戴艳萍在《绘画笔触对油画艺术的气韵影响》一文中从相关技法的运用角度分析了油画中笔触与气韵关系[3]。这些论著总体大都是从人文精神层面剖析了具有"民族、传统"烙印的当代中国油画，这些著述也给本文写作带来诸多线索。本文力图以具体图式分析为突破口，并不笼统地将具有"民族、传统"特点的当代中国油画置于某一特定的"美学命题"框架下分析，而是将案例分为四大类，既有形而下的形式研究也有形而上的传统美学观照，努力阐释"传统图式语汇"的具体融合方式，对发掘并利用好这些存储于其中的图式语汇记忆提出自己的观点和意见。

一、"传统图式语汇"的内涵语义

（一）"图式"的提出及"图式"理论谱系

"图式"这一概念最早由德国哲学家康德（Immanuel Kant）在18世纪末首创，康德认为图式是人们既有的知识结构。康德在其著作《纯粹理性批判》中详细论述了"图式"的概念。在

康德的理论中，图式是和经验、范畴双重相关的。图式既不是一种描述经验的观念，也不是对事物具体形象的描摹，图式存在于概念与事物的具体可感的形象之间，是一种相对抽象的感性结构，图式像是事物的一个略图、概貌，图式能够为直观的感性提供一些规则。是人对于事物的感知所得材料进行归纳、综合进而实现统一的结果。康德说："由于知性的纯粹概念完全和经验性的直观异质……那么，直观被包摄在纯粹概念之下，即范畴之应用于出现，是怎样成为可能的呢？"[4]康德认为："显然必须有第三种东西，一面与范畴同质，另一方面又和出现同质，而这样才使前者之应用于后者成为可能。这种中间媒介的表象必须是纯粹的，即毫无经验性的内容，而同时它还要一方面必须是知性的，另一方面却必须是感性的。这样的一种表象就是先验的图式"[4]。

在康德之后，哲学、心理学领域的一些学者陆续从各自不同的研究领域、以各种角度与方法对图式展开了研究。绝大多数哲学领域的学者认为图式是用来描述、解释我们已有知识经验的概念；心理学家一般认为图式就是储存于人们记忆之中的、由各种已掌握的信息和经验构成的认知结构；而皮亚杰（Jean Piaget）的认知发展理论认为图式其实是动作的组织和结构。这种组织和结构的特点具有高度的概括性，图式能够在相同或相似的环境中因不断重复而得到位移和概括。简而言之，图式就是事物运动和变化中保持共性的部分。皮亚杰认为："每一个认知活动都包含有一定的认知发展结构，而结构就是由具有整体性的若干转换规律组成的一个具有自身调整性质的图式系统"[5]。1932年，心理学家巴特利特（Bartlett）在其《记忆：一个实验的与社会的心理学研究》一书中首先提出了图式理论（schemata Theory）。巴特利特将图式定义为对过去的经验的能动组织过程和反应。巴特利特的图式理论对后来的心理学研究影响深远。20世纪末以来，图式理论相关领域研究的主要内容，仍然集中在对"图式"和"图式理论"本身的介绍、解读以及衍生的图式意义的相关论述，研究方法多是依托康德的图式说以及皮亚杰的图式理论。

（二）视觉艺术中的"图式"和中国"传统图式语汇"

贡布里希（E. H. Gombrich）认为："绘画是一种活动，所以艺术家的倾向是看到他要画的东西，而不是画他所看到的东西"[6]。贡布里希特别强调"图式"对于画家创作的影响，根据他的理论研究，画家在面对某一具体的事物时，并非是在模仿他所看到的具体物象，实际上是在描绘他所想要见到的事物面貌。不同的画家在描绘同一事物时，会有不同的加工、取舍，最终形成迥异的作品面貌。这一阐释非常清楚地论述了"图式"在艺术创作中的关键作用。这一"图式"的影响往往是无意的或者说是下意识的，画家选择看到什么、表现什么、怎么表现，都是头脑中形成的知识网络在作用。而这一知识网络实际包罗许多因素，理念、思想以及由此折射在具体画面中的笔触、肌理、色彩、构成等绘画形式因素，而这一切，都应该归属于视觉艺术中的"图式"系统。视觉艺术中的"图式"系统不但影响艺术家的创作过程，实际上也给艺术品的接受环节，即艺术作品的欣赏过程打上了深深的烙印。

虽然相关"图式"的深入研究是自18世纪才开端，但是纵观中外美术史，"图式"的影响一直伴随其中，只是既往的艺术家、研究者并没有以"图式"这样的哲学概念来界定它。中国传统美术范畴的一些命题，比如："笔墨"及"书写"的意识、"气韵生动"、"意境"说、"超以象外"[7]等等；还有具体技法层面的形式要素比如：绘画与书写的章法运用，用笔用墨以及设色的程式与审美习惯，画面虚实、留白乃至诗书画的布局等等，它们共同构成了中国"传统图式语汇"。实际上正是中国美术传承中的知识网络体系，深刻地影响了中国传统造型艺术家的作品面貌。而我们能在博物馆、美术馆的艺术品海洋中一眼认出某件作品为中国传统绘画或雕塑，其实就是"图式"这一知识网络系统在起作用。尽管对于接受端的欣赏者来说，可能并没有意识到这一点，中国"传统图式语汇"这一烙印其实已经存在于欣赏者的意识之中。只要欣赏者具有"传统图式语汇"的知识体系，或多或少、或深或浅、或精或粗、或全面或部分，它都会起相应的能动作用，并不以欣赏者的知识能力是否清楚言说而有无。

二、当代中国油画中"传统图式语汇"的开掘形式

（一）"笔墨"及"书写"意识的传承

清代画家王翚在《清晖画跋》中有言："凡作一图用笔有粗有细，有浓有淡，有干有湿，方为好手，若出一律，则光矣"[8]。中国传统绘画向来注重笔墨，包括皴、擦、点、染、勾、填等具体的技法范式，在用笔时还会因画家用笔的轻重、行笔的快慢等等手法形成独特的线条、笔触肌理等造型形状。墨的用法和范式也有很多，比如浓、淡、干、湿、焦的墨色变化以及泼洒、渲染、积墨等手法的运用。当初，郎士宁以中国画工具材料所作的作品却被文人士夫评价为"毫无笔墨"，实际上就是因为郎士宁参用西方绘画技法，没有突出中国传统绘画中的"笔墨"图式。"书写"意识也是中国传统绘画中的重要"图式"，以书法的书写性入画是文人绘画非常强调之所在，其中所体现的行笔速度、力度以及所得之线条、墨色的偶发变化往往成为画家独特的个人风格。

画家张新权的作品很好地融合了"笔墨"及"书写"的相关图式语言，他的《园林》系列作品以简、淡的色彩处理以及灵动的用笔描绘了具有历史感的苏州园林风景。苏州城里的园林本身就充满了中国古典美学的意象因素，小桥、流水、太湖石、曲径、亭台、粉墙黛瓦以及园中的松梅兰竹等等，穿梭其中处处俯仰皆拾传统文人绘画中的景象。张新权在处理画面时，并没有因循西方油画的对景写生时的种种技巧与方法，他有意识地将光影、色彩和一些繁琐的细节减弱，画面中有的地方用色非常薄，类似于中国画中的淡墨渲染，有的地方繁复厚密，或宽或窄的笔触清楚地呈现于画面，甚至可以感受到行笔的速度与力量，园林中树木的枝条一气呵成并无拖沓描摹之累，能充分感受到中国画用线的精华与魅力。张新权的《园林》系列作品实际上传承了中国传统绘画中的"笔墨"及"书写"意识，空寂、神秘与玄妙的怀旧画面氛围中透露出"归隐"与"禅味"的文人情怀。

另一位画家周春芽的《绿狗》系列作品通常被视作中国当代油画中的"前卫艺术"，在他的多达上百件的巨大尺寸《绿狗》作品中，猩红与高纯度的绿色相间，用笔狂放，似乎在展示一种骚动的欲望与不安。画面主角的绿色大狗透露出的这种野性与欲望，也成为这个系列最典型、最个人并具有符号化的标志。事实上，周春芽以巨大尺寸描绘狗的尝试始于1997年，而当初是以黑白两色类似中国水墨画的效果呈现在画布上的。尽管许多人将《绿狗》系列作品的精神源头归于欧洲的表现主义绘画，不过即使在中国传统的文人绘画中，往往也会有雅致之余而含有情色欲望的颓废与暧昧，而《绿狗》系列中"逸笔草草"的书写感在理念上也是与表现主义绘画灵犀相通的，甚至可以说中国的传统绘画本来就是具有表现性的。《绿狗》系列作品画面的四周留白、不着一物的处理也是完全不同于西方绘画的，这种留白以及类似泼墨的滴流效果、狂草式的用笔是"笔墨"及"书写"意识的明证。

（二）本土美学特色的意向生发

老庄哲学是中国传统艺术的精神源头之一，尤其是中国的山水绘画，毫无疑问是老庄思想的典型显现。中国山水画之所以能成为大宗，乃至于美术史上多数时期的一家独大，是和老庄的道家哲学观密切相关的。自魏晋开端，由老庄哲学引发的渴望脱离凡世俗事、对自然的感悟与"归隐"意识勃兴，中国山水画正是在这样的思想背景下发端，从而形成独特的本土美学特色。

旅居法国的中国画家赵无极的作品并非是油画材料形制而成的中国山水画，而是典型的抽象绘画风格绘画。虽然赵无极的艺术生涯远在欧洲的法国开端与发展，其作品风格也基本是循20世纪发端的欧洲现代主义形式轨迹渐成，但是他的作品中仍然具有浓郁的中国美学特色。程抱一有语评价其为："他开始了激动人心的长期探索，并吸取了西方艺术的伟大之处。与此同时，他也发现了东方文化之精彩。"究其原因，还是他作品中的"传统图式"暗示、诠释了这种中国美学特色。赵无极画面中奔腾的笔触、恣肆流淌的色彩、偶发的肌理非常类似中国绘画的水墨效果，而其苦心经营的画面构成、黑色和画面中适当留白，使作品获得了一种中国山水画般开阔、辽远的空间感。这种画面效果是和具象的油画风景完全不同的，和沉醉于形式研究的抽象绘画也完全不同，从而形成了赵无极极具个人特色的"抒情"抽象风格

绘画。熟悉中国传统绘画图式的欣赏者甚至能从其抽象的作品中感受到云、水、天空这样的"象"，所以也有很多学者将其作品定义为"意向油画"。

同样被称为"意向油画"的还有洪凌的作品。和赵无极相区别的是洪凌的画面中可以寻觅到具体的物像，层叠的山峦、遒劲的树木枝条、翠绿的竹叶、覆于山峰的白雪等等，具体的物像构成了灵秀、温婉、润泽的南派山水意境。中国山水绘画精神同样滋养了以油画材质作为表现手段的洪凌，洪凌作画时的泼洒、积色（中国画的积墨方法在洪凌这里变成了积色，两者同为积的方法，可谓异曲而同工）、皴擦、勾提种种技法手段其实也是来源于中国传统绘画。洪凌甚至在黄山脚下建立了工作室，面对历代山水大师曾经图绘的母体，徜徉其中，或行或思或作画，虽不是归隐却如同隐士般地出入山林、状物作画以抒怀。洪凌的作品很好地体现了以图绘山水而领悟自然之道的中国山水美学精神，这一精神正是老庄哲学思想在艺术范畴的映射。洪凌"气韵生动"的画面中蕴涵着"可游""可居"的文人士大夫理想。在迥异于魏晋风流的当代物质社会系统中，当代人往往会迷失、浮躁，面对洪凌的作品，使我们重温自然、超脱的老庄式的隐逸精神，也可谓是洪凌"山水油画"所具备的现实意义。

（三）传统图像的现代转换

中国传统造型艺术中有一些独特的图像，非常具有符号性质与意义。这些独具特色的图像也是传统图式中非常重要的一部分，如何将蕴涵于其中的人生理想与哲学观念在当代油画创作中加以吸收，并以全新的面貌在当代语境中加以表现，也是很多中国油画家一直努力实践的方向。

与前文所述赵无极、洪凌为代表的"意向油画"不同，尚扬的绘画虽然也是以"山水"为题材与言说对象的，但在尚扬的作品中，图绘山水并非围绕"以形媚道"的核心美学思想而展开的[9]。无论是早期的《大风景》系列还是近几年的《董其昌计划》系列，尚扬作品的核心是依附、使用中国传统绘画中的图像，结合现代主义的抽象表现方法甚至是后现代主义的装置、影像等手段来形成自己的作品面貌。早期的《大风景》系列除了画面中突兀耸立的巨大山峰，通常还会有诸如飞机这样的现代器具形象，也有医学胶片这样的现成物拼贴。巨大山峰的表现方法并没有体现多少"笔墨"意识，反而在画面的构成感、微妙的色调处理以及材料的综合使用等形式研究方面下足了功夫。《董其昌计划》系列既是向传统南宗文人山水画和中国书法美学的致敬，也是一种后现代主义的观念化作品。在这个系列作品中，表面的躯壳还是借用了山水绘画的图像，但是画面中龟裂的厚重肌理使用、数字喷绘技术图像的运用，以及画面中与中国传统绘画中诗画合一原则完全背道而驰的粗俗戏谑的词句，都透露了强烈的观念表达倾向。尚扬将传统山水的图像进行现代转换，从而达至个性化图像符号系统的构造目的，在具有文化记忆的传统图式躯壳中巧妙地植入了后现代主义艺术的观念。

顾黎明早期的作品也是致力于综合材料形式的抽象绘画实践，而他广为人知并被视为其个人风格的代表性作品是取材于民间木版年画的系列作品。中国传统的木版年画着意于表现世俗生活的题材，其内容非常广泛，区别于文人绘画状物抒怀的脱俗之雅。木版年画的画面基本是普通百姓喜闻乐见的人物故事。大致有百寿图、童子招财、龙凤呈祥之类的吉祥画；宣扬传统道德观的孝子、英雄、因果报应类画作；取自神话传说、戏曲文学的各种人物画像等。顾黎明对这些图像资源进行了"化为己用"的改造，画面中散乱潦草的线条、斑驳如古代壁画的肌理效果、有意凸显的民间版画的红绿对比的色调，画面中充溢着沧桑、古朴的历史叙事情怀。民间木版年画图像粗糙简陋的艺术效果以及直抒胸臆的直白画意，实际上都给了顾黎明以很多启发。顾黎明有意将形、色彩分离形成紊乱、纠缠的画面效果，有意造成画面构成秩序的散乱与不和谐。这种有意为之的随意与不确定性反而获得了一种特殊的画面结构，顾黎明以这样的方式变更了木版年画这种传统图像资源本来的文化内涵，使之成为一种重要的图式资源，从而建构起个人的艺术语言体系。

同样扎根于探索传统图像的现代转换，王怀庆作品的特点是非常着迷于中国古代器物的符号化处理。位于纽约的古根海姆美术馆1998年举办了名为《中华五千年展》的大型特展，王怀庆创作的《夜宴图-1》入选其中，策展者给出的入选理由是："王怀庆对于中国传统有着深刻的理解和创造性的阐释，使得这

件作品具有鲜明的中国传统与当代艺术的双重特色。"将中国南唐时期画家顾闳中的《韩熙载夜宴图》完全用变形的床、榻、几案等器物形象进行再诠释，这种传统图像的现代转换方法是一种极具智慧的当代艺术探索。

（四）诗文意境的图像演绎

中国传统绘画不但在形式上有诗书画结合的传统，在具体图像的立意上也非常强调对于诗文意境的演绎。北宋大家苏轼曾经评价王维"味摩诘之诗，诗中有画；观摩诘之画，画中有诗"，中国传统绘画特别是文人绘画往往会将"诗意"作为重要的"评价指标"，对作品的立意、画面设色用墨的经营通常都会突出"诗意"的传达。

八十年代之后，吴冠中的创作更加趋向于对画面块面分割、点与线的组织这样的形式因素研究，这很容易让人误解为吴冠中只是形式研究大师。回顾吴冠中的艺术创作之路，形式研究确实贯穿始终，而且在八十年代之前，他的这种艺术创作理念因为和革命现实主义风格不能吻合而常常受到排斥。但是吴冠中的艺术绝不仅仅是点线面构成的形式研究，他自己曾经说过，不能将笔墨当成程式化的东西，如果离开了具体的画面，单独的线条、颜色都是零，也就是说画面的内容才是核心。那么吴冠中绘画的内容核心是什么呢？实际上可以理解为对诗文意境的演绎。吴冠中绘画的题材绝大多数是风景，和中国传统的山水绘画不同的是，受到西方绘画观察方法等技法体系的影响，吴冠中的风景画常常是写生式的构图，多数情况下符合焦点透视原则。但是和西方风景画表现光影、丰富的色彩、物体的质感不同的是，吴冠中着意于抒情诗般的意境演绎。比如极其简单的黑白灰颜色、大块笔触勾勒出江南水乡临水而居的几户人家，画面中并没有各色花草，天空中点缀有几只掠过屋顶的燕子，这看似不经意的点缀，却完美地交代了春天的主题，铺陈了画面中如诗一般的意境。

苏天赐笔下的风景通常被称为抒情性的具有中国意蕴特色的油画。无论这些风景油画描绘的是太湖水乡还是丽江秀丽的山水，都是在抒发他对自然的感怀，而其中所谓的中国意蕴特色，其实也是传统诗文意境的图像演绎。王国维曾说："夫境界之于吾心而见于外物者，皆须臾之物。惟诗人能以此须臾之物，镌诸不朽之文字，使读者自得之。遂觉诗人之言，字字为我心中所欲言，而又非我之所能自言。此大诗人之秘妙也"[10]。传统诗文意境要表现的是不可明言直解的意境，藏深情于风景的描绘，苏天赐描绘的是自己心中的"境界"，而不是模仿自然的景物，所以他笔下的江南水乡才能打动人，实质是一种"隐"于具体图像的诗文之情。正如朱光潜所说："深情都必缠绵委婉，显易流于露，露则浅而尽"[11]。苏天赐的风景绘画当然也不是对具体诗词文章的逐句解读，面对自然之景，涌入心头胸中的心灵意象实际上来源于他"传统诗文意境"这一自身所具备的知识体系，或者说是"图式"。如前文所述，"图式"作用的方式如同已经存在于人的意识之中的烙印，这也说明了艺术创作者本身的学识素养——按哲学"图式"学术的解释就是具有的知识网络体系，对于艺术创作的影响是非常关键的。

结语

中国传统美术范畴的"笔墨""意境""气韵"等命题，究其实质，也是某种"图式"。这些"图式"一直影响着中国传统绘画的面貌，它们共同构成了中国"传统图式语汇"。油画是自西方传入的艺术形式，几百年来，中国油画家一直都在中国与西方、传统与当代、继承与创造等多个维度中探索前行，如何承接这些"传统图式语汇"并加以创新，也是当代中国油画家们努力为之的方向。张新权、周春芽等人致力于"笔墨"及"书写"意识的传承；赵无极、洪凌等人倾心研究本土美学特色的意向生发途径；尚扬、顾黎明、王怀庆等人将传统图像改造从而实现现代转换；吴冠中、苏天赐等人的作品以绘画对传统诗文意境进行演绎。他们从不同角度对于如何融合、吸收蕴含传统审美要素的"传统图式语汇"实践着自己的创作。

自改革开放以来，中国油画从"现实主义"单一范式快速转向所谓"百花齐放"的面貌。众多艺术家以自己的作品"模仿式"地重温了西方美术史中的各种风格。这一状况与八十年代的文化热大潮很类似，诸多西方文艺与哲学的著述、

学说受到普通读者直至学者们的追捧。究实质，实际上是因为几十年政治、文化封闭而造成的"饥饿感"，如同春天从冬眠中苏醒的熊一样四处觅食，并不深究食物的口味。新世纪以来，伴随着中国经济的繁荣以及信息技术的高度发展，中国正以更快的速度融入到全球化的进程之中。而步入后现代的西方文化正逐渐陷入"娱乐化"的漩涡，尼尔·波兹曼（Neil Postman）在其著作《娱乐至死》中指出文化的严谨性将不复存在，娱乐将取代思想性成为文艺的主要诉求[12]。中国油画也同样受到"文艺娱乐化、学术快餐化"的现实羁绊，诸多实践也都有流于空洞、乏味的趋向，可以追溯至德里达的"解构"与"消解"的命题也充斥其中。事实上，在中国油画领域实践的艺术家应该清醒地识别自身所处的文化与时空维度，认真思考中国文艺的精神源头，从而努力建构当代中国油画自身的语言体系。中国油画家既不能基于民族自尊和地方意识而抗拒外来因素的影响，也不应该否定中国传统美术源流中的丰厚营养，一定要努力避免上世纪五十年代即提出的"民族化"理想流于口号。于此，对于如何融合、吸收蕴含传统审美要素的"图式语汇"，以独特的绘画语言进行细致、深入的研究尤为必要。躬耕其中，劳作与思考不可偏废，中国油画家们还有很长的路要走，还有许多工作要做。

注释：
[1] 尚辉：《意象油画百年》，《美术》2005年第6期。
[2] 顾承峰：《意象油画——形而上还是形而下》，《文艺研究》2005年第8期。
[3] 詹保国、戴艳萍：《绘画笔触对油画艺术的气韵影响》，《山东大学学报》2009年第4期。
[4] [德] 康德著，韦卓民译：《纯粹理性批判》，华中师范大学出版社2000年版，第186页。
[5] [瑞士] 皮亚杰著，倪连生、王琳译：《结构主义》，商务印书馆1984年版，第2页。
[6] [英] 贡布里希著，林夕等译：《艺术与错觉》，浙江摄影出版社1987年版，第101页。
[7] 出自唐代司空图的《二十四诗品》。原文为："雄浑。大用外腓，真体内充。反虚入浑，积健为雄。具备万物，横绝太空。荒荒油云，寥寥长风。超以象外，得其环中。持之非强，来之无穷。"
[8] 周积寅：《中国画论辑要》，江苏美术出版社2005年版，第447页。
[9] "以形媚道"一语出自南朝画家宗炳所著的《画山水序》，原文为："夫圣人以神法道，而贤者通，山水以形媚道，而仁者乐。"
[10] 王国维著，徐调孚、周振甫注：《人间词话》，人民文学出版社1960年版。
[11] 朱光潜：《朱光潜全集》第3卷，安徽教育出版社1987年版，第357页。
[12] [美] 尼尔·波兹曼著，章艳译：《娱乐至死》，广西师范大学出版社2004年版。

（栏目编辑 张晶）

（上接143页）

[21]朱应鹏：《西湖卍字草堂极乐图记》，《申报》1926年1月1日，第16版。
[22]吕澎：《中国艺术编年史1900—2010》，中国青年出版社2012年版，第198页。
[23]上海美术专科学校会议记录：1920年9月10日上海美术专科学校九年度第一学期第一次职工会报告及决议事件，陈晓江为教员。见《百年风云上海美术专科学校史料丛编第六卷》，中西书局2012年版，第6页。
[24]《天马会常年大会志》《申报》1922年7月25日，第15版。
[25]《天马会出品运宁展览》，《申报》1922年10月25日，第15版。
[26]《南北艺术界将有协会之组织》，《申报》1923年9月11日，第14版。
[27]《陈晓江绘画展览会》，《时报图画周刊》1922年8月21日，第3版。
[28]刘锡康：《观陈晓江西洋画展览会后的感想》，《晨报副刊》1924年6月28日，第5版。
[29]《名画家陈晓江病故北京》，《申报》1925年8月24日，第14版。
[30]《记画师陈晓江之临终与身后》，《上海画报》1925年8月13日，第3版。
[31]《画家江小鹣由法归国》，《申报》1925年12月12日，第11版。
[32] 在上海大学2009届宋燕的硕士学位论文《江小鹣的生平与雕塑艺术研究》一文中，也提到了江小鹣与徐芝音的婚姻，"1933年4月，江小鹣与朱素莲低调离婚，后与生前挚友陈晓江的妻子徐芝音结婚，在当时那个年代，江小鹣作为名人，离婚一事还是引起了满城风雨。"
[33]韬奋：《漫笔》，《生活杂志》1933第7期，第345页。
[34]许士骐：《追记观陈晓江绘画展览会后之感想》，《申报》1925年9月2日，第18版。
[35]陈晓江：《旅法笔记之一》，《艺术评论》1923年第6期。
[36].[37]同[35]。
[38]陈晓江：《我对于绘画上的主张意见》，《艺术评论》1923年第19期。
[39]陈晓江：《我研究绘画以来的变迁》，《艺术评论》1923年第24期。
[40]同[28]。
[41]同[24]。
[42]刘开渠：《西方极乐世界图》，《晨报副刊》1925年7月9日，第40版。

（栏目编辑 胡光华）

情感诉求与当代中国现实主义油画的价值定位

翟 勇

（上海师范大学美术学院，上海，200234）

【摘　要】现实主义油画自其发轫之初，就以其宏大的叙事手法或微观的社会观照以及直观易读的表达方式，在中国当代油画发展中占有了举足轻重的学术地位。情感精神的表达是现实主义油画的重要表现方式，在当代中国现实主义油画的创作中，合理地运用情感精神作为表现途径，有助于建构起具有"中国气派"的、全新的、情感精神浓郁的当代中国油画艺术形态。

【关键词】现实主义油画　情感精神　价值定位

作者简介：
翟勇（1965—），江苏镇江人，生于安徽芜湖，上海师范大学美术学院教授。研究方向：油画艺术。

现实主义油画自其发轫之初起，就以其宏大的叙事手法或微观的社会观照特征以及直观易读的表达方式，获得了受众群体的广泛欢迎和接受。现实主义油画不仅反映出各个历史时期、不同社会形态下当时人们的"当代"生存状况与精神需求，也为其时的广大民众带来了潜移默化的教化作用，展现出卓有成效的文化功能和社会价值。西方油画自20世纪初舶来中国，现实主义题材的油画创作成为百余年中国油画发展最为重要的表现形式，受到了民众的广泛喜爱和接受。现实主义油画在情感承载所表现出来的"易沟通"特征，使得其在中国现当代油画发展进程中占据了举足轻重的学术地位。

近代以来，现实主义油画一直占有中国油画创作的主导地位，新中国建国后更是以"一枝独秀"的态势引领着中国美术创作的前行。在众多的作品中，多层面的情感表达已成为现当代现实主义油画不可或缺的表现手段与价值定位。

1. 现实主义油画情感精神表达的阶段性特征

现实主义油画重视表现对象的真实性，其图像形态来源于生活，更能直接体现对象所处的社会背景与人物的精神特征，这些因素在中国现当代油画创作中均有体现。只不过不同时期的社会、经济、政治、文化与人的情感有着不同的关联，从而在情感表现上呈现出不同的差异性。

上世纪八十年代，风靡中国大地的乡土现实主义画风成为这一阶段写实油画创作的主流。无论是罗中立的《父亲》、陈丹青《西藏组画》，还是何多苓的《春风已经苏醒》，作品除了表现视觉震撼的画面效果之外，其情感更多地建立在对乡土情感溯源的观照之上，它不仅是对当时农民生存空间和生活状态的考量，也是对其情感精神和心理世界的一种探究。

至到了上世纪九十年代，世界格局与中国社会均发生了急剧的转变，民众的价值观也随着社会形态的转型而发生了巨大的改变，这些客观现实促使油画创作在题材、手法以及语言等表现上呈现出更为多元的样态和更为复杂的内涵。对画家自我性情的表现、对社会个体存在诉求的关注以及通过对于社会百态的观照予以解析等等，成为油画创作者们情感表达的重要路径。典型作品如刘小东的《吸烟者》《白胖子》等，一种轻松、明快与纯朴的情绪被传递，绘画性品质获得重生。

二十一世纪初，受西方文化的影响，一些艺术家盲目模仿和追随眼花缭乱的西方当代艺术，使现实主义油画创作面临严峻的挑战。但即便如此，现实主义油画依然因其极广的受众面而为中国民众所青睐。油画家们关于现实主义的表现语言也呈现出新的特征，出现了更多探究人文精神的作品，作品努力构建真诚、朴素的信仰，从而再塑现实主义油画的亮点。如徐维辛在他的《工棚》中，并没有刻意去表现绝望，也未有意渲染民工的愚钝，而是用面对面的绘画角度和平等的情怀，营造出一种与农民工平等的氛围，折射出艺术家对表现对象的尊重，作品手法含蓄，画面效果直接、深沉。忻东旺的《早点》，同样也是画家对当代中国城市底层民众生存状态的关注和思考，作品更多是对道德

的关怀与作者自身情感的抒发，极具真实性与感染力。

德国画家博伊斯认为："艺术不再是关于形式的问题，而是精神生活的直接指向"[1]。不同的人因教育背景、生活经历以及性格差异会体现出不同的精神面貌，每位现实主义画家因其个性与际遇的差异，必然会呈现出不同的创作动机和表现方式。但现实主义画家都关注社会生活、历史文化、民间百态等当下题材，这就促使画家们必须具备对现实生活的体验和对社会文化、人性情感的深刻认知。正如黑格尔所言"现实生活的积累，这是心灵化了的东西"[2]。

画家本人的切身感受和主观评价左右着题材的选取，中国当代现实主义油画家们的关注点更多的是将自己的生活经验和生活空间作为情感生发的根基，他们选择的是自己身边最熟悉的人或与自己有相同背景与经历的人作为表现的对象，并藉此赋予自身的情感。刘小东作为中国当代"新生代"现实主义画家的领军人物，他曾非常明确地表达出他选择现实主义风格的出发点是基于自身的经历。刘小东的作品题材多数来源于亲朋好友的日常生活，其本人也更愿意直面现实生活中人的生存状态；用笔泼辣老道，绝不拖泥带水；用色浓郁，纯度极高，凸显画面的张力，尤其是画家对人物表情的拿捏刻画以及对对象内在精神的把控能力，耐人寻味。这些具有清晰个性情感特征的表达在其系列作品《金城小子》《春、夏、秋、冬》等获得明确的表现。这些作品，既有饱满的情绪，又呈现出明显的写生特点，作者甚至企图打破传统学院派绘画的限制，形成具有个性特征的写实主义特色。

2. 人文精神的表达途径

人文精神一般是指向对人的价值、生命的意义进行理性的思考与追求，蕴涵着人性的深层根源，它一般包括两个方向，即现实方向和审美方向（特指艺术中的审美）。现实中的人文精神作为一种意识形态，是一个历史性概念，具有强烈的时代特征，伴随着社会的发展、生产关系的变化而随之调整。相对于现实中的人文精神，审美方向中的人文精神特指艺术作品和艺术活动中的人文精神，而艺术作品内容则是对社会生活的反映。因为艺术作品是建立在人类为艺术规定的一套拟人化的创造方式的基础之上，即在艺术创造过程中，艺术能将人类所拥有的一切，包括意志、力量、智慧、情感、理性、本能等全方位地再现于艺术作品之中，因而更易于获得受众群体的认可和关注。

在现实和审美两种方向的引领下，人文精神相互影响和作用，通过现实中的人文精神影响艺术家的激情，进而对艺术作品、艺术活动中人文精神实现定位。由此可见，现实语境中的人文精神是艺术作品内容的有机构成，而审美中的人文精神则起到了催生和提升现实人文精神品格的作用。

就油画的表现形式而言，现实主义油画是最传统、最朴实、最接近大众的一种艺术表现形式，尤其是在中国的社会语境之下，这种认可度就更为显著。现实主义油画的产生，不同于现代派艺术，它既不是源于某个体或某群体的心血来潮或灵机一动，更不是某个时代或某种时尚的产物，它是通过最直率的心路历程和最易理解的表达方式来实现最广大人群的最普遍感受。一言概之，它使用最通俗易懂的语言来谈论社会与人生最密切的话题，它遵循了人文精神的指向和所应担负的社会责任，因而也成为最具亲和力。这也是普适的当代油画的风格表现形式。

当下，中国社会正进入社会转型阶段和传统文化的再发展时期。转型期的不定因素，导致部分画家的创作陷入瓶颈期。基于这一环境，运用现实主义创作手法就成为最合适的选择。也因为社会转型，期待艺术创作的准确表达，现实主义的再现手法正贴合这一诉求。当然，对"转型"的理解与表达，需要画家们用心感悟与体验，要关注时代，要用真诚乃至内心精神适应这一转型。

由此可见，中国现当代现实主义油画借助写实，在对传统继承和拓展进程中，呼应着社会情感和人文关怀而进行着变化。基于各自的"现实"，画家们必须树立起强烈的社会意识、文化意识和精神意识，勇于并敢于对社会现象进行批判，对民众进行关注和关怀。

如今正在经历的智能时代，影像化的便利性特征已逼迫画家们不再只是关注崇高的主题，更多人开始转向针对个体与世间百态的关注与表现，诸多稀疏平常的生活场景，都能成为画家们关注和表现的题材，甚至身边的平庸也有可能成为了画家们表达"以人为本"精神的灵感源泉。从创作和社会发展多切面看，这种趋势当为我们所发扬。

3. 文化情感在中国现当代现实主义油画中的表达

自中国油画诞生以来，历代油画家们都在讨论如何创作出具有中国油画民族性的作品，大批现实主义画家都力求表现对中国传统文化的理解或呈现一种内在精神的需求。在如何进行文化情感表达的探索中，吴冠中的尝试值得关注，他提倡把西方油画现实主义的态度与中国传统绘画的气韵结合起来，注重绘画的形式提炼，力求呈现中国文化的韵味。

中国油画研究院也曾以此命题展开探讨。他们主张以写生为主要创作手段，直接面对现实，反映当下。朱春林以"澄怀观味"的"畅神"方式去营造自己的文化情感家园，贴近现实却超越现实，以健康的心态去担待现实；任传文着重关注作品中的人文精神，力求将生灵和自然合为一体，人性层面的指向是其阐释的主要内涵。任传文的作品不仅反映出一种人文情怀，更是对人类圣灵生活情境的再一次物化后的凝视和表现；忻东旺在创作中大量吸收中国传统文化中的泥塑、陶俑中拙朴的神韵，提炼其线条的变化，创造出"朴素"且显个性色彩的绘画风格，具有独特的画味和当代性文化价值。其最为突出的特点是对人物造型的"压缩"变形，神情面貌上予以"丑化"，这不仅是对当下农民因沉重的生活压力之下所呈现出的精神状态的设身处地的同情，也是表现手法内化于真挚情感的自然流露。扭曲的造型中所呈现出的正是城市化进程中当代农民无法愈合的伤口，也成为了当代农民生存状态的瞬间定格，是现实主义精神主导下的心理现实主义的表达。忻东旺作品中的写实是主体意识形态下的写实，在表现手法上强调主体的精神性表现手法，因而呈现出极强的现实震撼能力，成为当代现实主义油画的典型性代表之一。

4. 当代现实主义油画中情感表达的社会意义

王仲先生曾这样评价现实主义，他说："现实主义是一个伟大的话题，因为它永远与哲学上的那个'此在'同在，与现实生活同在，它的生命当然是永恒的"[3]。

中国现实主义油画在快速变化的沃土上砥砺前行，当代油画已逐步凝练和展现出真实再现社会状态、表达人民情感、提高大众审美修养以及教育教化等四大社会功能，画家们将对生活的观察和对大众关于社会需求的感受不同程度地表达在作品之中，使中国当代现实主义油画呈现出双重社会功能，一方面，油画家们可通过与观者的沟通而形成共鸣，促进社会文化的和谐发展；另一方面，通过层出不穷的作品，又向全社会和国际世界展示出中国当代的社会文化新特征，成为当下中国展示文化软实力、提升中国文化国际地位的重要方式之一。

当代现实主义油画在彰显中国当下时代主旋律及民族精神方面具有独到且不可替代的作用，无论是宏大叙事还是微观百态，无论是主旋律创作还是针砭时事，现实主义油画均体现出了不可替代的能量。它所具备的适应社会需求的文化特性，毋庸置疑将成为当今中国社会艺术发展的主流方向之一。

当代著名油画家钟涵先生指出，现实主义油画一定要建立在内容上，主张以社会生活的真实反映与这种反映相结合的尊重现实的精神[4]。他强调加强对于社会文化和精神的关注，用多种手段和多元的方式去刻画和表现画者的内心世界，用颜料塑造、用画布去凝结自己的情感。这其中，情感精神的表达将成为现实主义油画创作的重要表现内容，也必将有助于画者与观者间无缝的沟通和亲和的共鸣，实现现实主义油画的历史和社会赋予的目标任务。

结语

在全球化背景之下，文化的生存与发展，从时间、空间、广度、深度上都不能限于一个地区或一个民族，更不是某个层次、某个概念所能完全反映和覆盖的。多元共存、互为补充是必须遵循的发展规律，也将成为中国当代现实主义油画艺术发展的坐标。随着中国国力的强势崛起和中华文化的伟大复兴，中国当代油画艺术更需要秉承百年来基于油画特性的具有中国特色的文化诉求，完成大跨度的发展，以真正能体现中国文化特色的姿态立于国际艺术之林。如何实现此目标，需要当代中国油画家们积累充足的理由，进行充分的准备，开拓视野，融合传统与当代，厘清东西方文化的角色和地位，通过选择性的汲取和转化，最终形成具有丰富历史含义和传统审美价值的艺术形式，建构出具有

（下接149页）

良史有三长：评《北朝设计艺术研究》

张同标

（华东师范大学美术学院，上海，200062）

张晶博士，女，华东师范大学美术学院教授，在文史学科中像她这么年轻的博士生导师实在不多见。为人极友善，治学极热心。最新著作的全名是"华戎混生开新风——北朝设计艺术研究"，副标题明白如话地诉说了研究对象，主标题则是写作者对北朝设计演进的史学判断。我认为这部新著在史才、史学、史识三方面都值得向读者推荐。

撰写史学著作，我意应该参考诗赋文字的经验，锤炼剪裁，彰显主干，删削一切不太必要的枝节。譬如，"池塘生春草"，一语天然万古新。卧病多日的谢灵运开窗望去，池塘边的青青小草已经长出了春天的气息，婉转啼鸣的小鸟热闹在柳梢头。妙于剪裁，是诗人必须具备的能力。谢灵运看到的当然不止这些，而池塘生春草一句，删削了所有的纷繁和杂芜，生生地剔出的这寥寥五字，明净响亮，足以勾逗得千古诗人浅唱低吟，惊艳赞叹不绝于口了。

史家为文，不在于吟咏性情，而是在于有条有理地记人叙事。然而，吟咏性情托之于物色，物色须有剪裁，妙手剪裁而后性情才能毕现如生，史家记人叙事同样必须有所剪裁，锤炼剪裁而后才能人情铺陈事理洞达。北朝设计艺术，或者说是经过设计的北朝造物文化，写作者张晶仅仅拈出了其中的四项，分为四篇：

一、建筑及室内，
二、服饰，
三、器物与装饰，
四、宗教与文化，

每项各有三篇或四篇专论。被写作者舍弃而没有写入书中的一定还有不少。正如谢灵运笔下的春意托之于池塘与春草那样，张晶笔下的北朝设计艺术如此这般已经足以作为代表了。史家为文，首先需要写作者自己清楚明白，谙熟澄彻，我们以为还应该尽量使得读者更容易得到清晰的印象，努力使读者更容易地明瞭了作者的基本意思。扼要精干而不肯面面俱到的简洁叙事，不仅仅容易产生说服力，容易使得读者获得与作者共鸣的认同感；对于写作者而言，取舍之后的简洁结构，是一种强悍自信心的自然外现，是穿透纷繁的大局把握，具有直奔主题的穿透性力量。禅家有言，弄一车子兵器，不如寸铁杀人。正如同繁华落尽的真醇、删繁就简的三秋树，著书为文也因为取舍裁剪而清朗有致。

史学，精熟研究对象，有广度，有深度，有难度。研究者的基本工作是研究史实，整理、考证、使之条理化。史实有来自书本的，有来自实际考察的，两者结合起来尤为佳妙。司马迁自序为学经历，特别重视漫游观风，自谓"二十而南游江淮，上会稽，探禹穴，窥九疑，浮沅湘。北涉汶泗，讲业齐鲁之都，观夫子遗风，乡射邹峄；厄困蕃薛彭城，过梁楚以归"，后来"奉使西征巴蜀以南，略邛笮昆明"。研究设计艺术和造物文化的张晶，不期然而然地顺着传统治学之路，一边读万卷书，一边行万里路，书本与考察相互印证，进尔形成了属于她自己的研究成果。

作者简介：
张同标（1970—），美术学博士，现任华东师范大学美术学院教授，博士生导师。研究方向：佛教美术。

对于设计史研究而言，所关注的研究对象有大有小。大者如都城宫宇等经天纬地之事，也有治天下而齐礼仪的衣冠服饰，这些往往有高典大册的记载。都城建筑方面，平城规划设计一节所叙太祖、太宗、世祖等三朝、高祖与平城汉化等时期的规划和造作，多取材于《魏书》（第5~11页），稍细一些的里坊制度、寺庙建筑和园林等，多取材于《洛阳伽监记》（第14~23页）。关于宗教文化，《魏书》专有一篇《释老志》，记载北魏时期佛教和道教的空前盛况，为历代正史所仅见。即使如此，史籍所记多为荦荦大者，而且没有图像的直观展示，设计史研究关注的名物制度或细节创意只能转求于文献之外的考古文物。张晶新著第三篇《器物与装饰》，所记多恒订细琐的小事小物，多出于基层民众之手，技术性胜过文化性，制作性胜过精神性，既不劳史家记录，又不待诗赋家的生花妙笔，只能从考古文物中探寻消息。《胡风西来的北朝金银玻璃设计》（第167~202页）、《移风易俗中的北朝陶瓷器皿和生活用具》（第203~233页）等篇章，可以依凭的文献史料极少，只能依赖文物考古资料重新构建北朝造物史。《安阳修定寺塔模印砖图像及年代考》（第332~354页）敏锐地发现了菱格框架源于波斯萨珊，石榴宝花和畏兽是火祆教特征明显的细节，表明在中外交流交往的过程中，进入中国的不仅仅是佛教，还有火祆教等其他宗教文化现象，只是火祆教这些常常被混杂在佛教大潮中黯然自处，不太受人注意。

在我的印象中，写作者张晶就是一个行路达人，对学术考察抱有极大的热情，经常远行，她自己说"随着诸多考古新发现的面世，越来越多的新资料进入研究视野，我开始走出书房，多次赴山西、河南、陕西、甘肃等省进行实地考察"，还有机会去了法国、英国的相关博物馆（第389页）。张晶的体力出人意料的好。记得那次我们在印度考察石窟，面对极陡峭狭窄的山间小路，我们虽然极不情愿却也只能屈服，停下来，坐在路边的石头上无奈地喘粗气，望路兴叹。一行十多人只有张晶欣然举步，乘兴而往、兴尽而返，居然还看不出劳顿疲惫的样子。除了体力好，应该还有一份执着不懈的求知欲望。来自考古文物的消息，固然必须依凭相关的图录画册和考古报道，然而，是否有亲历其地、目睹其物的考察体验，笔下文字自有冷暖之别。温暖的文字滋润了不动声色的史料史实，具有激荡动人的滋味。

史学的基本使命是探明历史真相，寻找历史演进的内在动力，建构自我圆足的解释系统。史料是琐碎的，史实是纷乱的，必须有一条线索才能使之条理化。清代段玉裁研究文字学，把中国文字比喻成一屋散钱未上串，他认为他的任务就是找到一根绳子把一屋子散钱串成钱串，段玉裁找到的绳索就是他的名著《说文解字注》。有时，我们觉得这个绳子还可以再三锤炼。张晶研究北朝设计，面对有如星斗横空般的北朝设计，她找到那根绳子正如著作主标题如示的"华戎混生开新风"。

透过万象纷呈的历史事实，寻找出历史演进的内在推动力，不仅是治史者的企望追求，而且还能彰显学者别样的识见才智。华戎混生开新风，以"华戎混生"概括北朝设计演进的内在推动力，以"开新风"概括北朝设计的最终成果，我以为这是张晶新著特别值得推荐的高见卓识。

北朝时期，凡二百年稍弱(386~581)。北魏拓跋氏讨平了五胡十六国以来的混乱局部，而后迁都洛阳，主动融入了汉文化系统，其后再经分裂东魏、西魏，继之北齐、北周，最终绾结于隋唐。南北朝时期南北对峙，南方多为南迁的中原故老，北方多为来自边境或草原的骑牧民族，先有五胡十六国，后来是北朝的兴废更替，南方保有传统文化的正统性，即使是以武力自豪的北方民族也同样认为华夏正朔远在江左楼台烟雨中。

北朝设计自觉主动地与宗教文化结合起来。外来文化或宗教文化以佛教为主体，南北双方都视之为外来文化，而且是相当适合自己、丰富自己、提升自己的外来文化。南方佛教多少与魏晋玄学联系起来，佛教中多少流沿着玄风，北方佛教则颇得质朴，礼佛求功德、以禅定为佛事的观念远比南方明显；南方佛教多流入士人风度，至有秀骨清相之说，北方颇有以胡风胡俗为自豪的；南方与宗教相关的物质遗存远不如北方丰富。北方的佛教文物，遗留至今的极为丰富，敦煌、云冈、龙门等大型石窟寺尤为代表。石窟选址、平面布局、造像

壁画乃至各种细节和物事庄严，绝大多数采用了来自印度的基本母题，与佛教一起顺道而来的还有地中海到中亚广大地区的文化因子，其中有不少原本与佛教无关，比如，修定寺塔的火祆教因素，却在中国与佛尊和合居处。以佛教为主体的庄严母题，随着佛教在民众之中的广泛传播逐渐超出佛教专有的使用范围。北朝设计的特征之一是大量使用佛教的庄严母题和文化因子。

在建筑及室内、服饰、器物与装饰等三个方面，北朝往往是无所顾忌的实用主义，南朝虽然与两汉旧仪承续有序，但也不可避免地浸染胡风。南朝文艺日趋精致，直入内心柔软的性灵深处，北方文艺则质朴豪迈，虎虎有生气。虽然隋唐制度多源自北朝，而文艺书画则多为南朝风尚。时至今日，南北朝文化研究仍然以南朝或六朝为中心，虽然客观上与北朝文艺遗存较少有关，但也未尝不与研究者主观的价值取向或者私心所好有关。我们非常赞成写作者张晶重视北朝的看法。我们关心的其他方面，比如南北朝绘画发展史，实际上也同样多由北方遗存得以填补和重建的。关注北朝，成就斐然杰出的，首先表现在碑体书法方面，不仅成就了有清一代的书法高峰，而且，以碑笔为画笔，还是碑体写意绘画得以成立的前提。北方设计研究，对于张晶新著而言，目前只是纯粹学术的基础研究，但是将来的设计资取必然在学术研究的基础上展开的，未尝不可以为中国设计的中国特色有所贡献。

南北朝时期，文化艺术普遍存在着传统和外来的两种文化因素，前者为华，后者称夷，当时评为"华戎殊体"，这是姚最的概括，接着他又说是"中华罕继"，外来的绘画风格和庄严母题在华夏文化系统难以获得长久的生命力。张晶著作的正书名"华戎混生开新风"，不仅提出了北朝普遍存在的两种设计因素，还指出了华戎殊体混生的结果是形成了新风尚，这种经过发酵形成的新风最终是以华夏面貌出现的。华戎混生开新风，恰恰是把握北朝设计史实及其变迁发展的内在动因。

在作者张晶的笔下，华戎两体虽然有所侧重，却是同时并存的，也没有明显的高下之别。普通印象中的华夏主导，在北朝却并不如此，甚至是不少时期戎夷体制反居于华夏之上的。北朝设计演进的动因在于华戎混生的开放与包容并兼，尽管有时不可避免地伴随着刀光剑影的武力逼迫，最终的结果却是戎夷化入了华夏，华夏被丰富了，被扩张了。个体的努力可以成就一件好的设计品，开放的心境和人文环境却是成就一个时代的必然前提。

把北朝设计史实具体而细微地娓娓道来，不枝不蔓，要言不烦，是史学。史学得之于勤奋，读书万卷，饱游饫看，然后自然有所得。史识来自广博旁通，在北朝设计史实之外致力于佛教美术与文博考古，会通粹取，相互生发。作诗必此诗，定知非诗人，著作中的张晶更多是文史通材的形象。睿智的内在理路照亮了迷雾，写作者张晶拈出了"华戎混生开新风"作为北朝设计变迁的内在推动力，是史识。著作的高度在于见解，见解来自思考，思考的起点则是广博的知识基础。把容易死板的学术著作写得既简明扼要又活色生香，是史才。撰写大著作的文笔才能，邻于文学诗赋，锤炼剪裁，妙手有得。史学与史识互为生发，尚有格辙可寻，而史才文字却是非学而能的。不是所有的成绩都可以仅凭主观努力就能达到的。我以为张晶新著可谓良史有三才，翻阅再三，欢喜赞叹。

（栏目编辑 孙家祥）

《华戎混生开新风》——北朝设计艺术研究

贴近生活，深入浅出
——编辑《中国丝绸之路上的墓室壁画》有感

张丽萍

(东南大学出版社，南京，210096)

我和汪小洋教授是合作多年的朋友，这次《中国丝绸之路上的墓室壁画》系列丛书的成功出版是我们又一次的合作成果。回顾整个策划与编辑过程，本套丛书的策划与定位还是比较成功的，丛书获得江苏"十三五"重点出版物出版规划项目、江苏省文化产业引导资金项目。丛书由总论、东部、中部和西部七卷本组成，120多万字，1500余幅图，是一个非常大的规模。作者写得辛苦，我们也编辑得辛苦，收获却颇丰，虽苦尤乐。笔者从编辑的角度谈谈对本套系列丛书的浅显的理解与认识。

一、理论性与普及性的平衡

理论性是当下高校老师普遍追求的目标，这与高校职称评定和社会上各类成果的评价体制相关，在出版书籍时，高校老师往往选择理论性的内容。汪小洋教授出版了许多著作，基本上是理论性的，我一直希望和他合作一次把纯粹艰深狭窄的理论学术专著写得雅俗共赏而能让更多人受益的普及性的读物。2015年初，我们在一起开会，他说最近在思考一个问题，就是中国墓室壁画的主流性与非主流性。这个问题比较新，许多学者并不赞成，他感到焦虑，我倒是感到可以交流。

汪教授是我们学校艺术学院的知名教授，作为编辑，要深耕挖掘重大选题，首先要了解重要作者的研究专长与方向，我闻知他近期正在写汉赋与汉画方面的研究论文，我请他把正在写的论文《汉赋与汉画的本体关系及比较意义》给我看看学习学习，这篇论文后来在《文艺理论研究》发表。我很认真地看了这篇论文，明白出其中一个重要观点是：汉赋与汉画是两个文本体系，前者具有主流性，后者具有非主流性。[1]我的理解是非主流性反而更具有推广价值与普及性，它的存在也很有意义。汪教授非常满意我的理解，当然我也提出了能不能在普及性读物上做些努力。

这中间还有几次交流，我们基本同意来一次合作了，但是他一再强调普及性的情况下不能忽视理论性。不过，这也没有多少难度，汪教授的论文中提到近年来学术界很热的一个题目：语图关系。他认为："文学与图像的关系是近年来学术界关注的课题，已经有了许多重要成果。不过有一个非常明显的问题，这就是西方文本的使用过度。中国传统文化中有着非常丰富的语图关系文本，而且这些文本与西方文本存在着很大的差异，我们需要、也完全可以得到一个本土化的理论描述。"[2]我们以中国传统文化中的图像为主要编写对象，这也是一种强调中国文本的一次努力。联想到他曾提到的墓室壁画的非主流性，联想到现在提倡的"一带一路"建设，对于丝绸之路而言，它是一条文化交流的走廊，各种文化、信仰、宗教皆在这条文化走廊上交流，但基于语言交流的障碍，以文字形式呈现的资料很难反映这条文化带上真实的文化交流状态。基于此，丝绸之路上的墓室壁画正好也应合了当今以图说话的图书编写潮流，非常适于推广与普及。

近年来，图书出版物市场非常兴盛，但有些出版物的质量没有严格把关，我们如果在学术规范上严格把关，这实际上也

作者简介：

张丽萍，资深策划编辑，哲学硕士，东南大学出版社副编审。长期从事社科、人文、艺术类学术专著与教材的编辑出版工作。近年来成功策划国家出版基金项目1项，"十二五""十三五"国家与省级重点图书6项，江苏省文化产业发展资金项目1项、策划出版的图书获得"第五届中华优秀出版物奖图书提名奖"等国家级、省级奖十几项。

是在普及性读物中强调理论性。这套书的所有图片尽量以科学出版社、文物出版社等专业性比较强的出版社为母本，从源头上避免错误出现。同时，所有图片都有名称、地点、时间、出处等详尽的消息，不仅保证规范性，也为读者提供了一个检索的方法。

二、独特性与常识性的平衡

普及性读物以常识性内容为多，如何做出新意是我们编辑策划经常考虑的问题。汪小洋教授给我很好的启发，他说要从常识性中发掘独特性。中国的丝绸之路是一条艺术大道，这样的观点已经深入人心，但基本上都是从石窟艺术中得到的感受，特别是美轮美奂的敦煌石窟、麦积山石窟、克孜尔石窟等早已名满天下。其实，中国境内的丝绸之路也是壁画墓的集中地，目前已知遗存中有一半以上在丝绸之路上，特别是唐代，壁画墓的遗存有一半就是在长安一带，即京冀地区。墓室壁画是可以与石窟艺术进行比较的艺术形式，在赞美丝绸之路佛教石窟艺术的同时，墓室壁画也是灿烂的艺术之花。在丝绸之路石窟艺术在世界上广为人知和深入研究的情况下，墓葬壁画作为另一种艺术形式，也应该得到足够的重视。相比于丝绸之路沿途各种地上艺术形式，墓葬壁画具有更加纯粹的本土性、民俗性和广泛性，是中国传统文化更加通俗和真实的视觉表达。从这个角度来说，我们本套书的出版也是从一个侧面推广中国传统文化。

这样梳理下来，《中国丝绸之路的墓室壁画》的独特性也就出来了。

这套书的编写宗旨是：在中国境内的丝绸之路上，墓室壁画不是单一的艺术类型，而是涵盖丰富文化的集合体，主要体现艺术价值、宗教价值和考古价值。可以这样理解：首先，墓室壁画具有独特的艺术价值。壁画墓往往具有主题单一的特殊审美要求，这就使得壁画题材相对集中。壁画墓是封闭的，封闭性的审美过程则带来了多次审美的需要，各代延绵、广泛分布、数量巨大。这样的遗存状态只有中国有，因此在世界范围内具有不可比价值。其次，墓室壁画具有独特的宗教价值。一方面，墓室壁画兴盛于汉代，汉以下历代沿革，形成了一个围绕墓主人生死转化而建构的重生信仰体系，这一信仰体系有别于佛教的轮回和道教的长寿；另一方面，国家宗教的考虑，包括等级制度、祖先神圣化等，这些具有宗教内容的文化传统也反映在墓室壁画的创作中。再次，墓室壁画具有独特的考古价值。壁画墓葬相对一般性墓葬而言，其类型学价值更大，在考古学研究中尤其是在相对年代判断过程中具有无可比拟的优势，同时可以为研究者提供了解物质乃至文化生活形态方面的视觉材料。

当然，应用价值也应该提到一个优先考虑的视角。一方面，墓室壁画涉及美术、宗教、考古等传统文化，这些领域都是中国传统文化的重镇，传播与保护的价值不言而喻，同时壁画墓的独特结构也是海外认识中国传统文化绝好的窗口，所以本选题具有重要应用价值，是海外传播有效、并且高效的良好路径；另一方面，我们也注意到非主流性带来的应用价值。墓室壁画的画匠多民间艺人，基本没有留下自己的姓名，具有俗文化的色彩。汪教授认为："俗图像更多的是存在于非主流社会的文本之中，参与者多为下层文人和画工，这一特征决定了题材、主题与传统主流文化的有所不同，从而带来了清新的气息。"[3]这套书中对清新气息的关注，也带来了一定的应用价值。

三、国际性与本土性的平衡

这套书是"一带一路"主题，我们也希望能走出去。这套丛书除强调一些比较具体的概念说明外，还特别强调了本土性。主要有以下两个方面：

第一，二次审美的强调，以获得一个国际交流的高起点。艺术遗存的保护与发掘是一个国际性话题，我国墓室壁画在遗存发掘上有着得天独厚的条件，特别是墓室壁画遗存与丝绸之路的重叠在借势"一带一路"的文化建设中具有不可比拟的高起点，因此该套丛书具有重要的国际交流价值和影响。但是，我们这套书传播传统文化的重点不在遗存图像的考古内容，而是遗存图像的二次审美上。因为墓室壁画的文本是考古发掘作品，以墓葬遗存的形式存在，必须通过科学的考古工作才能够得到，其文本是非传播的状态。[4]如此，所有原始信息都需要保存，落实在写作中就是图片的大量使用，以丰富、并且是体量巨大的图片提供审美对象，为多文化交流背景下的彼世信仰研究提供了极为可靠

（下接30页）

王德荣作品选

作者简介：
王德荣，男，江西广丰人。中国书法家协会会员，江西省书法家协会理事，江西省规范汉字书写教育专家。现任上饶师范学院党委委员、纪委书记，书法教育研究所所长。

洪广明作品选

作者简介：

洪广明（1972—），江西省横峰县人，中国美术学院硕士研究生毕业，现为上饶师范学院副教授、中国版画家协会会员。研究方向：中国画创作、版画创作。

吴娜作品选

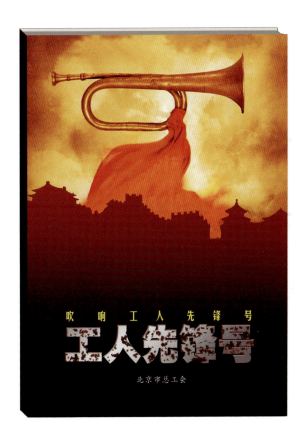

作者简介：
吴娜（1983—），女，江西广丰人，硕士研究生，上饶师范学院美术与设计学院讲师，视觉传达设计教研室主任，同济大学设计创意学院国内访问学者。研究方向：设计与设计理论。

西华大学美术与设计学院师生设计作品选

祁娜、张奇：《基于3D打印技术的羌族文化调味瓶设计》
基金项目：四川省教育厅项目，编号：16SA0047

周睿、冯逸群：《背篓经穴小人滤药茶器》
基金项目：成都市科技局软科学项目，编号：2015-RK00-002111-ZF

左怡、毛海月、唐垚：《川西坝坝宴文化餐具设计——山水间》
项目基金：四川省哲学社会科学重点研究基地、四川省教育厅人文社科重点研究基地、川菜发展研究中心一般项目，编号：CC14SW16

李娟：《煮茶机外观设计》
项目基金：四川省教育厅重点研究基地项目，编号：GY-16YB-03